戲劇
——造夢的藝術

馬森文集

Sen Ma
學術卷
02

今昔的觀眾所見無異

戲劇，這恆常的造夢者

秀威版總序

我的已經出版的作品，本來分散在多家出版公司，如今收在一起以文集的名義由秀威資訊科技有限公司出版，對我來說也算是一件有意義的大事，不但書型、字體大小不一的版本可以因此而統一，今後如有新作也只須交給同一家出版公司就行了。

稱文集而非全集，因為我仍在人間，還有繼續寫作與出版的可能，全集應該是蓋棺以後的事，就不是需要我自己來操心的了。

從十幾歲開始寫作，十六、七歲開始在報章發表作品，二十多歲出版作品，到今天成書的也有四、五十本之多。其中有創作，有學術著作，還有編輯和翻譯的作品，可能會發生分類的麻煩，但若大致劃分成創作、學術與編譯三類也足以概括了。創作類中有小說（長篇與短篇）、劇作（獨幕劇與多幕劇）和散文、隨筆的不同；學術中又可分為學院論文、文學

史、戲劇史、與一般評論（文化、社會、文學、戲劇和電影評論）。編譯中有少量的翻譯作品，也有少量的編著作品，在版權沒有問題的情形下也可考慮收入。

有些作品曾經多家出版社出版過，例如《巴黎的故事》就有香港大學出版社、四季出版社、爾雅出版社、文化生活新知出版社、印刻出版社等不同版本，《孤絕》有聯經出版社（兩種版本）、北京人民文學出版社、麥田出版社等版本，《夜遊》則有爾雅出版社、文化生活新知出版社、九歌出版社（兩種版本）等不同版本，其他作品多數如此，其中可能有所差異，藉此機會可以出版一個較完整的版本，而且又可重新校訂，使錯誤減到最少。

創作，我總以為是自由心靈的呈現，代表了作者情感、思維與人生經驗的總和，既不應依附於任何宗教、政治理念，也不必企圖教訓或牽引讀者的路向。至於作品的高下，則端賴作者的藝術修養與造詣。作者所呈現的藝術與思維，讀者可以自由涉獵、欣賞，或拒絕涉獵、欣賞，就如人間的友情，全看兩造是否有緣。作者與讀者的關係就是一種交誼的關係，雙方的觀點是否相同並不重要，重要的是一方對另一方的書寫能否產生同情與好感。所以寫與讀，完全是一種自由的結合，代表了人間行為最自由自主的一面。

學術著作方面，多半是學院內的工作。我一生從做學生到做老師，從未離開過學院，因此不能不盡心於研究工作。其實學術著作也需要靈感與突破，才會產生有價值的創見。在我的論著中有幾項可能是屬於創見的：一是我拈出「老人文化」做為探討中國文化深層結構的

基本原型。二是我提出的中國文學及戲劇的「兩度西潮論」，在海峽兩岸都引起不少迴響。

三是對五四以來國人所醉心與推崇的寫實主義，在實際的創作中卻常因對寫實主義的理論與方法認識不足，或由於受了主觀的因素，諸如傳統「文以載道」的遺存、濟世救國的熱衷、個人的政治參與等等的干擾，以致寫出遠離真實生活的作品，我稱其謂「擬寫實主義」，且認為是研究五四以後海峽兩岸新小說與現代戲劇的不容忽視的現象。此一觀點也為海峽兩岸的學者所呼應。四是舉出釐析中西戲劇區別的三項重要的標誌：演員劇場與作家劇場，劇詩與詩劇以及道德人與情緒人的分別。五是我提出的「腳色式的人物」，主導了我自己的戲劇創作。

與純創作相異的是，學術論著總企圖對後來的學者有所啟發與導引，也就是在學術的領域內盡量貢獻出一磚一瓦，做為後來者繼續累積的基礎。這是與創作大不相同之處。這個文集既然包括二者在內，所以我不得不加以釐清。

其實文集的每本書中，都已有各自的序言，有時還不止一篇，對各該作品的內容及背景已有所闡釋，此處我勿庸詞費，僅簡略序之如上。

馬森序於維城，二〇一〇年七月二十三日

戲劇——造夢的藝術（代序）

據說大陸上的戲劇觀眾近年直線下降，台灣的戲劇觀眾卻也未見上升，顯示出中國觀眾對戲劇的熱情不足。

過去的歷史並非如此。清末民初的京劇，只要名角登台，就會萬人空巷。抗日戰爭時期的話劇，也曾有過場場爆滿欲罷不能的紀錄，為什麼今日中國的觀眾對戲劇如此的冷淡呢？

有人說主要的原因是今日的中國人，包括海峽兩岸的居民，都做著與昔日不同的夢了！

台灣從六〇年代經濟起飛以後，人們嘗到了財富的甜頭，做夢都會夢見鈔票雨似地從空中飄落下來。大陸上過去還理直氣壯地奔向社會主義的金光大道，待這種空中樓閣碎成片片以後，也跟台灣的居民一樣，看見樹枝上長的不再是樹葉，而是滿樹錢幣，狂喜而醒，才知是南柯一夢。

中國人都窮怕了，如今做起金錢的夢，也是情有可原的。

戲劇本來是造夢的藝術，但是常常承擔了太過嚴肅的責任。政治家要戲劇來宣傳政策，宗教家要戲劇來弘揚教義，教育家要戲劇來教育青年，道德家要戲劇來改造社會。這些是他們個別的夢，但不是人民大眾的夢！所以人民大眾遠離戲劇了。

如今人民大眾的夢是財富！是金錢！那麼戲劇有什麼能力來實現這樣的夢呢？反不如直接操

在資本家之手的電影、電視和流行歌曲，只要以金錢堆出一個新的偶像，就可賺進大把的鈔票。

觀眾在其中也嗅出了金錢的氣味，因而趨之若鶩了。

有人說戲劇也可以採取同樣的方式，捧出明星、製作豪華的佈景、奇幻的聲光、巨大的投

資，務必使觀眾在其中嗅得出金錢的氣味，才能夠具有吸引觀眾的力量！

這樣的製作在西方是贏得了很大的成功。但是在西方也同時有以藝術的風格和深刻的思想而

取勝的例子。可見同樣生活在資本主義制度下的人們，並不必然只做金錢的夢。

今年在中國大陸倒是出現了兩次戲劇的高潮，一次是北京老藝人一輩的演員在退休之前最後

一次的告別演出，演的是老舍的《茶館》，轟動了北京城。另一次是最近上海的青年劇作家樂美

勤的《留守女士》連滿了一百多場。這樣的成績，當然比起巴黎、倫敦動輒連演數年的劇目仍然

不足掛齒，但在中國清淡的戲劇門市下，已經算是足以令人欣慰的成就了。

若以這兩次的演出為例，可說與人們的金錢夢並沒有直接的關係。前者使觀眾又做了一次懷

舊之夢，後者緊扣著今日大陸上出國熱潮的現實，竟可以說意在擊碎人們的去國之夢。這兩個例

子使我們想到現代中國人的夢，也並不一定只向著金錢，端看戲劇藝術本身能不能為觀眾提供出

另一種樣式或另一個層次的夢想。這樣的工作是屬於劇作家的，他必須首先是一個會造夢的藝術

家。

因此，我覺得今日中國觀眾之所以對戲劇冷淡，倒並不一定是因為今昔夢境的差異，而是在

物質生活遠較昔日繁華、物質欲望遠較昔日強烈的今日，人們需要的是更為多彩多樣的夢。

戲劇既是造夢的藝術，就應該製造多樣的夢，讓觀眾有所選擇。其中自然不必排斥政治家、宗教家、教育家、道德家的夢以及資本家的淘金夢，可也絕對不能只准做這樣的夢！

原載《表演藝術》第一期（一九九二年十一月）

目次

戲劇──造夢的藝術

記憶的摺痕——一些現當代戲劇史的資料

中國話劇

——三〇年代及以後

話劇是二十世紀初由西方漸次移植到中國的一個新的劇種。它與中國傳統戲曲最大的不同是以對話取代歌唱；以模擬生活中的行動取代象徵的程式動作；以搬演當代的生活取代歷史故事。在經歷了早期「文明戲」的興衰和學校劇團及「愛美的劇團」（即業餘劇團）的努力之後，到了三〇年代，中國的話劇已經步入了成熟期。

由於這時候話劇運動已成為重要的社會文化活動，各地的劇團蓬起，演出頻繁，劇作的需要量，也相對地激增。除了積極翻譯出版外國的劇作外，創作劇本的質與量都有所提升。據統計，從一九三〇年到三七年七年之間，出版翻譯的劇本有二百零六部之多。

在創作劇本方面，話劇史上重要的作品多半都出現在這個時期。像田漢的《年夜飯》、《梅雨》、《姊姊》、《顧正紅之死》、《月光曲》、《揚子江暴風雨》、《雪中的行商》、《水銀燈下》、《暗轉》、《黎明之前》、《初雪之夜》、《女記者》、《回春之曲》、《盧溝橋》、《最後的勝利》等寫於一九三〇至三七年間。洪深的《農村三部曲》（包括獨幕劇《五奎橋》、三幕劇《香稻米》和四

幕劇《青龍潭》寫於一九三〇至三二年間。李健吾的代表作，像《這不過是春天》、《梁允達》、《以身作則》、《十三年》、《新學究》等，也都寫於一九三〇至三七年間。夏衍在三〇年代開始他的劇作生涯，一九三五年寫出處女作《賽金花》，一九三七年完成代表作《上海屋檐下》。

但是在這個時期，最有成就的則應推曹禺。他在一九三三年至三六年三年間一口氣完成了三部名作《雷雨》、《日出》和《原野》。特別是《雷雨》，發表後贏得一致的好評。演出後，獲得更多的彩聲，成為文明戲衰微以後唐槐秋於一九三三年所組織的第一個職業話劇團——「中國旅行劇團」——的主要演出劇目。據說「中國旅行劇團」得以自給自足，全靠《雷雨》演出的票房收入。

話劇在三〇年代以前，主要的是都市中的文化活動。無奈中國是一個農業社會，有心人都看出來，如果話劇不攻克農村的陣地，便很難在中國的土壤裏扎根。劇作家熊佛西於一九三二年接受「中華平民教育促進會」的邀請，到河北省定縣推行「農民戲劇運動」。他不但編寫了適合農民文化水平的劇本，像《鋤頭健兒》、《屠戶》、《牛》、《過渡》等，還配合農民的習慣，特別設計了野台戲式的「表證劇場」和「流動舞台」。這個長達五年的「農民戲劇運動」頗有成效。只可惜一九三七年抗日戰爭爆發，這一類的活動不得不被迫停歇下來。

話劇演出的蓬勃也帶動了戲劇期刊的出版。三〇年代初期由原來的數種激增到二十多種。其中較為人所知的有袁牧之主編的《戲》、包時、凌鶴編的《現代演劇》、章泯、葛一虹編的《新演劇》、歐陽予倩、馬彥祥編的《戲劇時代》等。

戲劇理論著作也配合實踐而湧現。向培良、洪深、歐陽予倩、宋春舫、馬彥祥、袁牧之等都有理論性的著作出版。商務印書館於一九三六年出版了「戲劇小叢書」二十種，總計有關現代戲劇的論著在五、六年間出版了八十多種。

在清末的動亂和軍閥混戰以後，三〇年代在中國近代史上是比較安靜的一個時期。經過五四的啟蒙運動，中國日漸走向現代化的道路。做為現代化的一環，新興的話劇自然獲得生長和發展的機運。當日話劇在中國的泥土裏扎根和日漸受到群眾的歡迎，實含有兩重社會與歷史的意義。

一是話劇在報章雜誌等文字的現代資訊以外，肩負了改造社會和教育群眾的責任。我們知道傳統戲曲雖然也含有教化的因素，但其中的教化在中國現代化的時期早已不合時宜，徒流於惹人反感的說教。適合改造社會的新觀念、新思勢必要尋找新的負載媒體。話劇因為可以觸及到眾多不懂文字的文盲群眾，便成為有心改造社會的知識分子寵愛的媒介。像胡適、郭沫若者本身與戲劇並無淵源，只是看中了話劇可以成為優越的傳播媒介，不惜花費時間與精力來從事戲劇的創作。特別是郭沫若，因為創作了相當數量的歷史劇，而成為不能忽略的一位劇作家。

多數的劇作家，在這一個時期，都不由自主地實行著「戲以載道」的主張，把一己改造社會的觀點滲入在作品中。廣義地說，任何藝術都具有滋生促進社會進步的力量。話劇能夠把新思想、新觀念帶給群眾，自然算是一樁好事。但是如果只把戲劇看成是一種載道的工具，也會窒息阻礙了戲劇藝術的自然成長。這是三〇年代的劇作所呈現的一個矛盾問題。

二是三〇年代正是國共爭衡暗潮洶湧的時期，話劇無形中成為雙方決戰的戰場之一。特別是

共產黨對於文宣的媒體尤其重視，對劇人的爭取不遺餘力。今天翻開那時的有關資料來看，當日的劇作家、導演、演員，或明或暗地都有些左傾。曹禺在當日是政治色彩並不明顯的一位，但是《雷雨》中的反封建家庭、《日出》中的批判資產階級和《原野》中的強調地主和農民之間的矛盾，都符合社會主義革命的方針。所以說共產黨在取得大陸的政權以前，先占領了話劇的領域。

三〇年代話劇所透露出來的訊息，已經預言了中國未來的命運。

以上這兩重意義，都使話劇在中國走向現代的進程上，扮演了一種舉足輕重的腳色。

中共於一九四九年攫取政權以後，話劇仍然受到極度重視。中共的領導人像毛澤東、周恩來，都曾親自干預、批評或指導過話劇的創作與演出。老舍因為戲劇創作而贏得「人民藝術家」的稱號。所有的編劇、導演和演員從此以後都納入黨政體系，成為由國家供奉的藝術家。

由國家供奉，解除了生活之憂，但同時也失去了創作的自由。在由黨政領導的劇院或劇團中，每寫一個戲或者每演一個戲，總要受到層層的審核和批評，才能與觀眾見面。在這樣嚴苛的情勢下，四九年前已經成名的劇作家，只好停筆不寫或少寫了。像本來很多產的曹禺和夏衍，在「解放」後的四十多年中，前者寫了兩部半戲，後者只寫了一齣戲。只有老舍在四九年後的產量最豐，但是他曾經自稱為「歌德派」，在心理上做好了歌功頌德的準備。老舍的《龍鬚溝》可以看作是五〇年代歌頌社會主義的樣版。以後的話劇就只能走憶苦思甜、發揚階級鬥爭的真理和歌頌社會主義的路子了。老舍終於忍不住，寫了一個諷刺劇——《西望長安》，竟成了他後來致命的毒藥！

在三〇年代負有改造社會、教育群眾功能的話劇，到了五、六〇年代只落得圖解政策的宣導

功能，難怪觀眾對話劇漸漸失去了興味。到了一九八五年，曹禺才能語重心長地說：

幾十年來，圖解政策、台上「訓」台下的現象，在我們的話劇舞台上時有出現，這種風氣非改不可！話劇絕非是宣傳政治的工具。雖然我們生活在社會主義國家裏，但話劇卻不單純是某種政策的「傳聲筒」。生活中有些英雄模範的事蹟，報刊、電視和廣播中都已做過大量的宣傳介紹，又硬要寫成話劇，還發票組織大家一定要看。這種做法會促使觀眾對話劇產生反感。「文革」中的一些做法更是令人啼笑皆非了。聽說，有一齣寫反走後門的戲，戲並不好看，硬要組織觀眾來看。觀眾不願看，便反鎖劇場大門不讓走。這種搞法，在最低限度上喪失了戲劇的品格。（《話劇文學研究1》，北京中國戲劇出版社，一九八七年，頁二一三）

何止喪失了戲劇的品格，這樣的做法最後只能斷送掉戲劇的生機！

這種情形在大陸上延續到八〇年以後，直到最近的十年，在開放的聲浪中，大陸的舞台上才出現一些清新的聲音。

在海峽此岸，對三〇年代我國話劇的繼承反不如模擬西方現代劇場多，致使台灣的當代劇場似乎與三四十年的中國話劇斷了聯繫。在勇於創新的今日，是否也該回顧一下話劇過去在中國的土地上所遺留下的痕跡？

含苞待放

——二十世紀的台灣現代戲劇

前奏

現代戲劇的發展，不管在台灣，還是在大陸，其實都是廣義的中國文化在現代化的過程中不可分割的一環。中國文化的現代化又是全世界整體文化發展不可避免的現象。由於科技的日益精進，資訊及交通的日益暢達，地球的空間無形中相對地縮減，世界文化的同質性日增，一地的文化要想保持封閉式地獨立發展幾乎是不可能的事，中國文化自然也不能例外。

中國文化的變遷，在鴉片戰爭以後的這個階段，史家多以「現代化」一詞概括之。其實「現代化」的內涵幾乎等同於「西化」，因為中國現代化的腳步是踏著西方現代化的足跡前進的。因此中國的文化就不可避免地接納並吸取了諸多西方文化的成分，西方的現代化也正是在這樣的歷史大潮流下傳入了中國大陸及台灣。我在《中國現代戲劇的兩度西潮》一書中曾以「進化論」（evolutionism）和「傳播論」（diffusionism）來詮釋這一現象，此一理論架構在本文中仍然適用（馬森　一九九一：一—二六）。

文化的傳播是自有人類以來的一種必然現象，不必然完全遵循強勢文化向弱勢傳播的規律。

相對於西方文化，如假定我國文化在目前處於弱勢，固然我們接受西方文化的影響既大且深，但中國的文化也正在無形中滲透入西方的文化，例如中餐在西方的日益普遍，豆腐、豆芽之出現在西方的超市，加拿大多年前已舉行中國式的燈節等。文化的傳播有時來自暴力，如帝國主義的侵略及殖民主義的殖民，但也可以透過貿易和文化交流而傳播。後者毋寧是一種互惠互利的行為，接受的一方多半是心甘情願的。西方戲劇之傳入中國大陸及台灣，一半是由於殖民主義（例如英、法在上海的租界及日本在台灣的殖民），一半則由於與西方的貿易與文化交流。如今算來，現代戲劇之傳入中國已有百年，傳入台灣也將近九十年，早已被視為中國戲劇的一部分。但是正因為它畢竟與西方戲劇有極近的血緣關係，所以它仍然不時地會受到西方現代劇場的影響，這是當我們談到二十世紀台灣現代戲劇時不能不關注的問題。

日據時期的台灣現代戲劇（一九一○—四四）

根據目前保留原始資料最豐富的呂訴上《台灣電影戲劇史》記載，一九一○年五月四日，日本新演劇的創始者川上音二郎的劇團來台北市「朝日座」演出現代社會悲劇，獲得好評。次年，日人莊田和「朝日座」主人高松豐次郎等嘗試組織台語改良戲劇團，招募了一批當日的流氓，在日本導演高野氏指導下排演了《可憐之壯丁》、《廖添丁》、《大男尋父》、《巨賊簡大獅》、《周成過台灣》、《孝子復仇》等劇目。並沒有劇本，像大陸上的「文明戲」一樣採取幕表制演出。舞

台很簡陋，用日本歌舞伎的樂器伴奏。主要演員有林火炎、陳阿達扮演女角，黃國隆扮老生，土牛扮反派如廖添丁。因為演員多為流氓之徒，故被人稱作「流氓戲」。該團不久結束，本地人自己改組為「寶來團」，巡迴演出到台南，因資力不足而解散。（呂訴上 一九六一：二九三—九四）

無獨有偶，在日本的中國大陸留學生曾於一九○六年組織「春柳社」，演出《茶花女》；在日本的台灣留學生也曾於一九一九五四運動那一年組織劇社，演出日本劇本《金色夜叉》和《盜瓜賊》。主要演員有張暮年、張芳洲、吳三連、黃周、張深切等。

早期對台灣的新劇影響最大的當數上海的文明戲劇團「民興社」來台的演出。源起自《台灣日日新報》漢文記者李逸濤在福州看過「民興社」的演出，大為激賞，返台後遂招募股東專赴上海邀請「民興社」來台，從一九二一年六月十日起在萬華、桃園和新竹三地巡迴演出兩個月。期滿解約後，又由台中人劉金福包戲，到台中、台南、嘉義等地巡迴演出。演出的劇目計有：喜劇《莫名其妙》、《賣花結婚》、《兩怕妻》、《行善得子》、《醉戲妻》、《鬼同馬響》、《假死戲妻》、《骷髏跳舞》、《老小換妻》等，正劇《議和之母》、《西太后》、《玉堂春》、《大偵探》、《黑夜槍聲》、《血淚碑》、《楊乃武》、《拿破崙》、《新茶花女》、《袁世凱》、《百花亭》、《孟姜女》等。

「民興社」的演出雖然用的是當時大陸上現代戲通用的北京話，經過細心的轉譯後在台灣產生了巨大的回響。當「民興社」演畢返回上海，當時麻豆戲院主人劉金福留下了「民興社」的兩位演員姚嘯梧與瞿蔓軒，吸收舊「寶來團」的演員組成「台灣民興社文明戲劇團」，演出《情海

恨天》、《ＫＫ女士》、《恩怨記》、《黑夜槍聲》、《大偵探》、《空谷蘭》、《新茶花》等戲，演了一個多月就解散了。劉金福並不死心，又設法雇用上海過氣演員來台演出，在彰化劇場初演，後至台南，也就期滿結束了。（呂訴上 一九六一：二九五）

楊渡的論文《日劇時期台灣新劇運動》敘述從一九二三到一九三六年間的新劇活動（楊渡 一九九四），著眼在「鼎新社」的成立。但「鼎新社」一說成立於一九二三年（張維賢 一九五四），一說成立於一九二五年（呂訴上 一九六一），楊渡引《警察沿革志》也說是成立於一九二五年（楊渡 一九九四：五六）。那麼，一九二三年前後另有台南人吳鴻河因曾擔任「民興社」的解說工作深受影響，組成「台南黎明新劇團」，曾巡迴全台演出，惜為時不久（呂訴上 一九六一：二九五—九六）。一九二五年由大陸返台的學生陳崁、謝樹元、林朝輝、周天啟等在彰化成立「鼎新社」，演出由大陸帶回的劇本《社會階級》及《良心的戀愛》，是早期對台灣劇運影響較大的一個劇社。楊渡認為：

鼎新社之興起，絕非是一異數。由中國學生運動之影響，大陸通俗教育社的啟發，配合著本土政治與社會運動的急遽發展下，復以民族運動如火如荼的展開，鼎新社乃有其發展與立足之土壤，周天啟氏亦成為新劇運動中的重要人物。（楊渡 一九九四：五九）

但數月後鼎新社即宣告分裂，周天啟等另組「台灣學生同志聯盟會」，兩個劇團分別演出。

同年，留日返台的學生也組成「草屯炎烽青年會演劇團」，演出《改良書房》、《鬼神末路》、《愛強於死》、《舊家庭》、《浪子末路》等劇。翌年，原鼎新社創始社員陳崁由北京歸來，重整鼎新社與學生聯盟為「彰化新劇社」，演出胡適的《終身大事》、日人菊池寬的《父歸》以及陳崁改編的《張聞祥刺馬》等劇作。同年，新竹人林冬桂成立「新光社」，聘周天啟指導，演出《良心》、《父權之下》、《是誰之錯》、《復活的玫瑰》等。

此外，愛好戲劇的張維賢為了學習新劇曾兩度赴日，一次在一九二八年到日本東京的「築地小劇場」學了一年多，於一九三○年返台後成立「民烽演劇研究所」。因為研究生表現不佳，令張維賢失望，於是二度赴日，學習舞蹈律動，半年後返台，糾集昔日同志再組「民烽劇團」。後來與在台日人的新劇團合組「台北劇團協會」，共同推行新劇運動。（馬森 一九九一：一九一──二○○）

據呂訴上《台灣電影戲劇史》記載，從一九二五到一九三七年抗日戰爭爆發，台灣先後成立的新劇團計有：「鼎新社」、「學生演劇團」、「草屯炎烽青年會演劇團」、「新光社」、「台灣演劇研究會」、「文化演藝會」、「台南共勵會演藝部」、「台灣藝術研究會」、「台灣博愛協會」、「麗明演劇協會」、「星光演劇研究會」、「民運新劇團」、「民生社」、「彰化新劇社」、「鐘鳴演劇研究會」等十多個團體。因為多數的劇團與文化協會都有些關係，故那時台灣的新劇被稱作「文化戲」，又稱「文士劇」。

七七事變之後，中國和日本正式進入戰爭狀態，日人看上用日語演出戲劇可以做為侵略的宣

傳及促進台灣「皇民化」的有效工具，因此以「皇民化劇團」的名義先後成立了「台灣銀華新劇團」、「太陽劇團」、「新興」、「大都」、「華新」、「民化」、「竹星」、「新太陽」、「星光」、「明星」、「富士」、「興亞」、「帝國少女」、「鐘聲」、「高砂」、「南進座」、「國風」、「廣愛」、「帝蕾」等劇團，可說盛況空前，但民眾的反應至為冷淡。「皇民化」時期，在服從日本軍方的前提下，也偶有偷渡民族感情的情形，例如鍾喬在〈從《怒吼吧！花崗》到《怒吼吧！中國》——追溯日劇時期台灣新劇的流脈〉一文中說：

一般說來，此一階段的新劇，大多被納入皇民化運動的決戰體系。然而，即使是在日本軍國主義的思想宰制支配下，仍有少數作家假借「奉公會」的名義，成立富於抗議色彩的劇團。譬如民國三十二年十一月成立的「台中藝術奉公隊」，便是由顏春福、巫永福、張星繼與楊逵等人組成的新劇團。他們曾公演過由楊逵改編自俄國劇作家的劇本《怒吼吧！中國》。此劇演出，表面上為指控英、美列強的侵華，藉以通過日據當局的檢查，實質上則含沙射影地指摘日帝侵華的卑劣行徑。（鍾喬 一九八七）

把一些劇團改組為「皇民奉公會指定演劇挺身隊」，予以軍事化了，當然已經不再有藝術可言。這種例外畢竟很少，大多數則被納入「皇民運動的決戰體系」。在進入高潮時，日人進一步

台灣光復初期的現代戲劇（一九四五──四八）

一九四五年八月十五日，日本裕仁天皇向世人廣播宣布無條件投降。根據波茨坦宣言，台灣重歸中國。十月十七日，第一批國軍由基隆港登陸。十月二十五日，日本駐台總督安藤利吉在台北市中山堂向陳儀簽遞降書，台灣正式重歸中國版圖，定該日為台灣光復節。這一年是台灣關鍵性的一年，不但使台灣人的命運從此改弦易轍，也使台灣的文化在重歸故土之餘走上了有別於中國大陸的道路。對日治時代已有所發展的現代戲劇，首要的工作便是有意識地擺脫日本殖民主義和軍國主義的影響。在日本統治台灣的後期，特別是在皇民化運動期間，戲劇的內容必須要認同日本軍國主義的主張，符合大東亞共榮圈的利益，顯然違逆了一些反日台人的心懷。正如呂訴上所說，在光復後，「把日本『皇民化』及『決戰下體制』的鎖枷，摧毀無遺，日語對白、日式服裝、日本劇本等完全被拋棄了，恢復我民族形式的戲劇。」(呂訴上　一九六一：三三二)

一旦之間企圖切斷日本的影響，自然會削弱新劇在台灣的力量，特別是原來用日語寫作的人，忽然間感到無用武之地了。然而日人在台灣五十年的占領和經營，又豈能是一旦可以切斷的？除了日人所遺留的意識形態依然不絕如縷外，光復後仍然有日語話劇的演出，甚至有日人劇團的公演。一九四六年一、二月間由日人北里俊夫領導的「制作座」劇團就一連在台北中山堂做了三次公演，先後推出了《黑鯨亭》、《橫町之圖》和《排滿興漢の旗下に》，不但用的全是日語，而且演職員沒有一個是台人。十月間，日人「高安爆笑劇團」又演出日本滑稽劇《心之建築》，觀眾幾乎全是日人。

光復後首次本地人的新劇演出是在一九四五年九月前後台南市主辦的慶祝台灣光復演藝大會上演出的獨幕劇《偷走兵》（黃昆彬編導）和二幕劇《新生之朝》（王育德編，陳汝舟導）。不過翌年元旦由台灣藝術劇社在台北市中山堂演出的獨幕歌舞喜劇《街頭的鞋匠之戀》，台詞用的是台語，歌詞卻還是日語。同台也演出了以國語對話的獨幕劇《榮歸》。據當日留存的資料看，那時候純粹的話劇並不多，多半都是歌舞中夾插戲劇場面，例如大甲演劇音樂研究會演出的《良心》（周東成編）、《人生鑑》（陳炎森編）、《意志集中》（吳准水編）等就是此類。

戰後日人的遣返及大陸劇團的來台是消除日本對台灣演劇影響的真正力量。一九四六年初，最早來台的駐軍第七十師政治部的劇宣隊跟特地由上海請來的一批戲劇工作者演出了《河山春曉》、《野玫瑰》、《反間諜》、《密支那風雲》等劇，由於初次全部以國語演出，在社會上的反應不大。同年十一月，一批大陸來台人士為籌募台北市外勤記者聯誼會基金，在台北中山堂一連三天演出曹禺的《雷雨》，獲得好評，因而又到台中加演三天，也很轟動，是國語話劇在台灣第一次受到群眾的歡迎。

一九四六年十二月，台省行政長官公署宣傳委員會特聘請上海由歐陽予倩率領的「新中國劇社」來台演出，在中山堂首演魏如晦（本名錢德富，筆名錢杏邨、阿英）的四幕歷史劇《鄭成功》（原名《海國英雄》），是台灣光復後首次由職業劇團大規模演出國語話劇。該劇社於翌年初又連續演出了吳祖光的《牛郎織女》、曹禺的《日出》和歐陽予倩的《桃花扇》。在演《桃花扇》的時候，為了減少語言的隔閡，曾付印了大量劇情本事廉售給觀眾，效果良好。由於新中國劇社在台

北演出的成功，紛紛接到中南部市政當局的邀請，預備南下巡迴演出。台北行政長官公署宣傳委員會手下的台灣省實驗劇院也計畫邀請新中國劇社代為設班訓練戲劇人才。不幸這一切都因為一九四七年的「二二八事件」而作罷，新中國劇社合約期滿返回上海。重要的是新中國劇社一系列示範式的演出，不但給當地的劇場帶來莫大的刺激，同時也奠定了今後台灣數十年話劇發展的規模。

當大陸話劇展現其影響力的同時，本土的劇人雖說因政治及語言的轉換受到影響，卻並未失其活力。一九四六年六月九日至十三日一連五日，宋非我、張文環等領導的聖烽演劇研究會在中山堂演出簡國賢的獨幕劇《壁》和宋非我的三幕喜劇《羅漢赴會》。因為是用台語演出，很受當地觀眾歡迎。本來七月還要預備繼續演出，不幸遭到市警局的禁止，據說是因為劇中的主題涉及到貧富懸殊，是當日十分敏感的階級鬥爭話題，等於觸犯了政治禁忌。這次的禁演，實際上是台灣的左派勢力踩上了大陸的右派政權的痛腳，但恰巧是本地人演出的台語劇，卻很容易演繹成潛在的省籍誤會。幸而由本省的業餘劇人林摶秋、賴曾等主持的人劇座於同年九月二十九日至十月三日又在中山堂公演了台語獨幕話劇《醫德》和三幕劇《罪》，才淡化了此一事件。緊接著，楊文彬、陳學遠、辛金傳、黃廷煌、王弘器等人於十月間組織了台灣藝術劇社演出了一些通俗的歌舞劇，像《幸福的玫瑰》、《美人島綺譚》等，賣座鼎盛。不久，台南人王莫愁又在台南成立戲曲研究會，演出自編自導的獨幕劇《幻影》和黃昆彬編的《鄉愁》。

在光復初期，國語話劇和台語話劇是同生共存的，二者本有同等發展的空間。有心的人士且

有意促成二者的合作,譬如陳大禹、王准合組的實驗小劇團,就輪流演出國語和台語分別演出莫里哀的《守財奴》。一九四七年初,受到新中國劇社演出成功的鼓勵,熱中戲劇的青年紛紛預備成立新劇團,實驗小劇團也正籌備排演台語史劇《吳鳳》,就在這時發生了影響台灣今後數十年社會和諧的「二二八事件」,不少本地的文化菁英因而殉難或隱退,形成了台語話劇今後發展的致命傷。

「二二八事件」之後,只有大甲演劇音樂研究會、台灣藝術劇社的GGS跳舞團偶然演出一些輕鬆的歌舞劇。正當此戲劇的淡季,當時擔任國防部長的白崇禧把南京的聯勤總部特勤處演劇第三隊調來台灣,改隸為國防部新聞局軍中演劇第三隊,其中有不少優秀的演員成為以後台灣戲劇界的中堅。該團於四七年七月在中山堂演出宋之的的《刑》。九月,實驗小劇團又以國語與台語兩組輪流演出曹禺的《原野》。十月,演劇三隊演出宋之的的《草木皆兵》,青年軍第二〇五師新青年劇團演出于伶的《大明英烈傳》。同年十一月一日為慶祝光復節,實驗小劇團演出陳大禹編導的四幕喜劇《香蕉香》(又名《阿山阿海》),描寫「二二八」前後本省和外省同胞之間的種種誤會。不想在演出間就引起了本省和外省觀眾之間的爭吵,雙方都指責劇情的內容侮辱了自己的一方,以致第二日即被下令停演。以此足見「二二八事件」已經造成了不易化解的省籍情結。

同一個時期,台灣糖業公司邀請上海的「觀眾戲劇演出公司旅行劇團」來台演出。該團由劉厚生、冼群率領,於十一月九日起在中山堂演出楊村彬的《清宮外史》。這是繼「新中國劇社」後第二個大陸的職業劇團來台演出。該團在台滯留到一九四八年四月,先後又演過曹禺的《雷

雨、冼群改編平內羅原著的《續弦夫人》和袁俊的《萬世師表》。離台前，又到中、南部巡迴演出《萬世師表》一劇，深獲各地觀眾的歡迎。一九四八年光復節，台灣省政府舉辦盛大的博覽會，邀請了國立南京戲劇專科學校劇團來台公演吳祖光的四幕史劇《文天祥》（又名《正氣歌》）。繼又演出黃宗江的四幕喜劇《大團圓》。本預定年底再演出柯靈、師陀改編自俄作家高爾基（Maxim Gorky）的《地層下》的《夜店》和師陀改編自俄作家安德耶夫（Leonid Andreyev）的《吃耳光的人》的《大馬戲團》，因為發生徐蚌會戰，威脅到南京，故該團只好匆匆結束訪台之行。

綜觀台灣光復到一九四九年國府撤退來台這幾年的戲劇活動，「二二八事件」前，國語、台語話劇都具有蓄勢待發的情勢，只有日語劇及其影響因日人的撤走及國人的有意抵制而消沉。「二二八事件」後，沿襲日治時代而來的本土劇運受到嚴重的打擊，台語話劇和台語劇人只有依附國語劇團而存活。除了三次大陸職業劇團來台做示範性的演出外，軍中劇團及各級學校劇團所演也以國語話劇為主。那時候尚無禁演左派劇人作品之令，所演的劇本多出後來的所謂的「附匪」劇人之手。本土劇人所寫的劇本，像簡國賢的《壁》、陳大禹的《香蕉香》等，反因政治問題而遭到禁演，也是很夠諷刺的一件事。

反共抗俄的現代戲劇（一九四九—五九）

一九四九年一月五日，國府派陳誠來台擔任台省主席，具有經營台灣為國共對抗中最後堡壘

的用意。一月二十一日，蔣中正總統被迫下野，由副總統李宗仁代行職權。年初起，由於國民黨在大陸與共產黨的戰鬥節節失利，大批軍民陸續由大陸撤退來台。一月二十六日，臺灣省成立警備總司令部，陳誠自兼總司令，彭孟緝擔任副總司令，構成了防共戒嚴的軍警架構。二月，公布實施「耕者有其田，三七五減租」，奠定了台灣今後經濟發展的基礎。四月二十三日，共軍攻陷南京。五月二十六日，蔣中正、蔣經國抵台。十月一日，共產黨在北京宣布成立「中華人民共和國」。十二月七日，國府正式遷台。一九五〇年一月五日，美國總統杜魯門宣布繼續經援台灣。三月一日，蔣中正在台復行總統職權，任命陳誠為行政院長。四月二十七日，成立中國青年反共抗俄聯合會。六月三日，成立戰時生活運動促進會，並公布戡亂時期匪諜檢舉條例。台灣從此正式進入戡亂反共時期。

「反共抗俄」既然定為當時的國策，舉凡一切的文學、藝術無不納入此國策的指導方針之下，戲劇也不例外。由於戲劇的宣傳效力大，且鑑於過去戲劇界人士多半左傾，政府對戲劇的檢查及監督尤其嚴苛。此時的劇團多為軍中、政府和學校中的劇團，例如陸軍的陸光話劇隊、海軍的海光話劇隊、空軍的藍天話劇隊、聯勤的明駝話劇隊、教育部的中華實驗劇團、台大的台大劇社、師院的師院劇社等。其他少數幾個民間劇團，像實驗小劇團、戡建劇團、成功劇團、自由萬歲劇團等，也跟政府或黨部有著某些關係。（吳若、賈亦棣　一九八五）

在反共的國策之下，一時之間還寫不出反共的劇本，所以不得已常常拿抗戰時期的劇本來改頭換面加以演出。例如把原來陳白塵諷刺國府的《群魔亂舞》改編成諷刺共產黨的《百醜圖》，

把沈浮諷刺戰時重慶社會的《重慶二十四小時》改編成《台北一晝夜》。有的時候使用偷天換日的手法，使陳白塵的《結婚進行曲》、《歲寒圖》、李健吾的《以身作則》、阿英的《海國英雄》、吳祖光的《正氣歌》等都曾在刪掉了作者的名字或改一改劇名的情形下順利演出。這些劇作家，有的早就是人盡皆知的共產黨員，有的是後來附共的人士，按理都在被禁之列，事實上卻沒有人加以深究，大概實在是因為太缺乏可以上演的劇本的緣故。

一九五〇年三月，政府成立了中華文藝獎金委員會，在獎金的鼓勵下才漸漸出現了創作的反共劇本。例如李曼瑰的《皇天后土》（一九五〇）、雷亨利的《青年進行曲》（一九五一）、呂訴上的《女匪幹》（一九五一）、吳若的《人獸之間》（一九五二）、鍾雷的《尾巴的悲哀》（一九五二）、丁衣的《怒吼吧！祖國》（一九五三）等，才一一搬上了舞台。

這一個時期的演出多半配合國家的慶典節日，幾乎皆以國語演出，在國語尚未完全普及的情形下自是難以深入民間。至於在獎金鼓勵下的劇作，為了符合反共的宗旨，不免有矯情及任意編織的情形，都不太能切合歷史和社會的實況。又因為政治的要求，漢賊不兩立，忠奸須分明，無形中局限了創作者的藝術匠心和意圖，在戲劇藝術上不易有所突破。但是如果就反映社會的集體意志而論，那時候的反共劇作確也真正顯示出台灣全體軍民反共衛士的集體意志，發揮了鼓舞士氣民心的力量。

台灣新戲劇的萌發與開展（一九六〇—七九）

所謂「新戲劇」，是相對於五四以來的傳統話劇而言。它之所謂新，一方面是在形式上不再拘泥於傳統話劇「擬寫實」的狀貌（馬森　一九九二：六七—九二），另一方面是在內容上擺脫過去過度政治化的狹隘視野，擴大到人類心理、人際關係、愛、恨、生、死等大問題上。新戲劇的萌發並不是獨立現象，而是與台灣的政經文化發展同一步趨。相對於大陸的閉關自守，台灣從一九四九年國府撤退來台開始，就不能不仰仗美國的援助，更不能不盡力開拓與東西方各國的外交關係，特別是與日本的經濟往還。在政經交往頻繁的情形下，文化的擴散就是一種自然而正常的現象，因此六〇年代的台灣文化氣氛已明顯地轉向歐美的自由、民主與文學、藝術的現代主義。一九六〇年代的台大外文系的學生創辦《現代文學》，揭開了台灣文學現代主義的帷幕。一九六五年，一批台灣留法同學創辦了《歐洲雜誌》。同年，另一批熱中戲劇電影的台灣青年創辦了《劇場》。這三份雜誌對西方的現代主義和存在主義的介紹都不遺餘力。歐美戰後的戲劇新潮諸如存在主義戲劇、荒謬劇場、史詩劇場、殘酷劇場、生活劇場等從此就漸漸地傳入台灣，擴大了年輕一代劇作家的視野。這種現象，我稱之謂「中國現代戲劇的二度西潮」（馬森　一九九一）。

二度西潮的來臨，並不像第一度西潮時那麼被動，而多半是由台灣的知識分子主動爭取而來的。有感於話劇運動的政治化、形式化以及無法扎根於民間，熱心戲劇的李曼瑰決心赴歐美考察戲劇。她於一九六〇年返國後，大力提倡「小劇場運動」，並率先成立了「三一戲劇藝術研究社」，舉辦話劇欣賞會。後來又成立了「小劇場運動推行委員會」，鼓勵民間、學校組織小劇場，擴大戲劇活動的範圍。一九六二年，教育部社教司成立「話劇欣賞演出委員會」，聘李曼瑰擔任

主任委員，繼續以政府的財力推展小劇場運動。在這一個基礎上，李氏又於一九六七年創立了民間的戲劇機構「中國戲劇藝術中心」，從事戲劇組訓、聯絡、出版等活動。並配合話劇欣賞會，以學校劇團為基礎，舉辦「世界劇展」（一九六七年開始，演出原文或翻譯的外國名劇）與「青年劇展」（一九六八年開始，演出國內作家的劇作）。李曼瑰於一九七五年去世後，熱中戲劇的菲律賓華僑蘇子和劇人賈亦棣相繼接續了李氏的未竟工作。

在這一個時期的劇作主題逐漸超越了反共抗俄的公式，劇作者的編劇技巧也日漸純熟，產生了不少富有人情味的佳作及頗具氣魄的歷史劇。叢靜文在一九七三年評論了十二個重要劇作家，其中有：李曼瑰、鄧綏寧、鍾雷、姚一葦、吳若、何顏、陳文泉、趙琦彬、趙之誠、劉碩夫、王生善、申江、上官予、貢敏、徐訏、唐紹華、張英、崔小萍、呂訴上、高前、彭行才、朱白水、賈亦棣、王方曙、王慰誠、姜龍昭等也都有豐碩的成績，並不在以上的十二人之下。這個時期的劇作多收在一九七三年中國劇藝中心出版的十輯《中華戲劇集》中，詳細的出版紀錄可參閱黃美序在〈民國五○—六○年之台灣舞台劇初探〉一文中列出的四十一位劇作家一百零二個劇本（黃美序 一九八四）和焦桐的《四十年來戲劇書目（一九四六—八六）》（焦桐 一九九○：二一七—五九）。

以上的劇作雖時有感人的佳作，但形式上大體仍沿襲早期話劇的傳統。最先脫出傳統擬寫實劇窠臼的是姚一葦的作品。他一九六三年寫的《來自鳳凰鎮的人》仍然不脫老話劇的形式。但是

到了《孫飛虎搶親》（一九六五）和《碾玉觀音》（一九六七），運用了誦唱的敘述，顯然受了布雷赫特（Bertolt Fridrich Brecht）史詩劇場的啟發，加入了我國古典戲劇的技巧，有意擺脫傳統話劇中擬寫實的表現手法。他的《紅鼻子》（一九六九）和《申生》（一九七一）兩劇，具有了儀式劇的形式，作者更襲取希臘悲劇的場面，安排了歌隊。等到他遊美歸來後寫的《一口箱子》（一九七三）和《我們一同走走看》（一九七九），又添加了荒謬劇的意味。以姚一葦的年紀，這樣的求新求變，委實難能可貴。

我在一九六七年寫的《蒼蠅和蚊子》和《一碗涼粥》，是受了西方當代劇場的影響以後的作品，裏面有荒謬劇的影子和存在主義的一些觀念，再加上我自己實驗的「腳色儉約」、「腳色錯亂」等技法，有意識地跳脫出傳統話劇的形貌（馬森　一九八七：一—三三）。一九六九年發表的《獅子》一劇採用了魔幻寫實，並加入了一段電影，無非也具有企圖擴大已有舞台劇表現形式和開拓主題意蘊的用心。一九七〇年，又一連發表了《弱者》、《蛙戲》、《野鵓鴿》、《朝聖者》等劇，無一不表現了反寫實劇的風格。《在大蟒的肚裏》（一九七六）表現人在時空以外的孤絕處境。《花與劍》（一九七六）則企圖打破演出時角色必須具有性別的常規，進一步挖掘人物的潛在意識，是演出最多的一齣。

七〇年代以後，善於寫散文的張曉風發表了一系列劇作：《畫愛》（一九七一）、《第五牆》、《武陵人》（一九七二）、《自烹》（一九七三）、《和氏璧》（一九七四）、《第三害》（一九七五）、《嚴子與妻》（一九七六）和《位子》（一九七七）。這些戲都富於宗教意味，以基督教藝術

團契的名義演出，相當受到注意。她的戲也採取了史詩劇場的風格，與傳統話劇不太一致。

另一位採用新技法的劇作者是黃美序。他在七〇年初期翻譯了一系列愛爾蘭劇作家葉慈（William Butler Yeats）的作品。一九七三年，他採取民間故事寫了《傻女婿》，一九七七、七八年間又寫了《蛇與鬼》、《自殺者的獨白》、《南柯後人》幾個短劇，都帶有荒謬劇的意味。

從劇作上看，六〇年代末期到七〇年代初期是台灣新戲劇發軔的關鍵時期。從此以後，雖然傳統的話劇仍然不絕如縷，但年輕的一代戲劇愛好者和參與者顯然愈來愈背棄了傳統話劇書寫及演出的方式。

七〇年代以後，在西方學戲劇的學者陸續回國，開始從事教學，並參加小劇場運動，自然會把西方當代劇場的技法帶回國內，使戲劇的演出不再墨守成規。特別是「實驗劇場」的觀念，雖然在第一度西潮的二、三〇年代，已經被我國的劇人以「愛美的戲劇」的名義大事奉行過，但後來有很長的一段時間似乎被遺忘了。其實西方的小劇場，不管是紐約的外百老匯（off-off-Broadway）外外百老匯（off-off-Broadway）劇場、英國的邊緣劇場（fringe theatre）、還是法國的口袋劇場（théâtre de poche），都一直保持著實驗劇的精神。由西方取經歸來的戲劇學者，既然提倡小劇場運動，其實也正是在提倡實驗劇場。黃美序、司徒芝萍、汪其楣都在教學中進行過不同程度的實驗。其中比較引起注意且有紀錄可查的是一九七九年汪其楣領導文化大學藝術研究所戲劇組的學生在五月五—六日及十八—十九日分兩個梯次演出的八個實驗劇，計：黃春明的《魚》、王禎和的《春姨》、馬森的《獅子》、朱西甯的《橋》、叢甦的《車站》、康芸薇的《凡人》、馬森

的《一碗涼粥》和陳若曦的《女友艾芬》。其中除了《春姨》、《獅子》和《一碗涼粥》是原創劇本外，其他都是由學生根據小說原作改編的。這一方面說明了當時前衛性的劇作還不多見，另一方面也說明了這次劇展一意求新求變的努力和企圖。這次劇展，後來被姚一葦稱作是「一個實驗劇場的誕生」(姚一葦　一九七九)。可能由於這次實驗劇的鼓舞，第二年就展開了一個全島性一連五年的「實驗劇展」。

六、七〇年代可以說是台灣現代戲劇主動吸收西方當代劇場的經驗，加以醞釀、消化、昇華，不但在戲劇創作上有所突破，在演出上也盡力打破過去的成規，為八〇年代多彩多姿的小劇場運動做了鋪路的工作。

當代台灣的新戲劇（一九八〇至今）

發生在一九七六到一九七九年間的「鄉土文學」之爭以及七〇年代末的「美麗島事件」都顯示出本土意識的日漸高漲。進入八〇年代，民間進行政治抗爭的聲浪和動作日熾。一九八三年起，一些黨外雜誌明白地申述了台灣獨立自主的信念。當時當政的蔣經國，採取了開明的態度，一方面開放報禁、黨禁，形式上是走向民主，實質上把政權漸漸移交到本地人的手中。立刻反映在文化上的就是言論自由的大幅度開放，對執政黨及執政者的批評和指責已經不再是禁區。這種情勢自然會影響到文學與戲劇表情的自由和形式的多元化，對當代的台灣戲劇的發展是十分有利的。

八〇年代的台灣戲劇，一般稱為小劇場運動的時代。從一九八〇年七月十五日到三十一日，

舉行了第一屆「實驗劇展」，共推出了五個劇目。其中金士傑編導的《荷珠新配》大放光彩，獲得觀眾和傳播媒體的熱烈掌聲；演出《荷珠新配》的蘭陵劇坊也因此聲名大噪。蘭陵的成員本來自耕莘實驗劇團，於一九八○年成立蘭陵劇坊，得力於曾在紐約的拉瑪瑪實驗劇場（La Mama Experimental Theatre Club）實習歸來的心理學者吳靜吉的協助，採用了西方現代劇場肢體語言的訓練方法，才使蘭陵在眾多的小劇場中閃出耀眼的火花（吳靜吉 一九八二）。這個實驗劇展每年舉行一次，一共舉行了五屆，不但使不少編、導、演的人才脫穎而出，也帶動了此後小劇場的蓬勃發展。由於實驗劇的風行以及蘭陵成功的刺激，小劇場像雨後春筍般地冒生出來。據一九八七年十月三十一日成立的「台北劇場聯誼會」的紀錄，台北一地參加聯誼會的小劇場就有十九個團體之多。當時未參加台北劇聯的劇團還有十五個組織。台北劇聯未曾紀錄的至少尚有六個團體。到了九○年代，又出現了一批所謂第二代的小劇場。至於在台北以外，高雄市早於一九八二年就有劇團成立。八○年代末、九○年代初，高雄、台南、台中、台東、新竹、基隆、屏東等分別成立好多個劇團。如今台灣全省的小劇場，隨時都會有新團體誕生，老劇團可以分裂成新劇團，隨時也會失去蹤跡，生生滅滅，難以統計了。就連富有聲譽的蘭陵劇坊也沒有熬過九○年代，團員分別加入了其他團體。

這些小劇場的活力表現在他們不計票房價值的頻繁演出上。多半的小劇場傾向於實驗性的前衛劇的演出，例如環墟劇團、河左岸劇場、優劇場、臨界點劇象錄等，他們不但在艱辛的環境中堅持不懈，而且也卓有成就。另一批小劇團，像表演工作坊、屏風表演班、果陀劇團，比較善於

經營，也比較認同大眾的口味，兼顧到商業價值，漸漸從小劇場變成為中劇場，結果成為今日台灣現代戲劇演藝界的中堅。

在八〇年代的小劇場運動之外，仍然不時有傳統話劇的演出，有些是配合台北市政府舉辦的戲劇季或文建會主辦的文藝季製作的。政府機構主動地來舉辦文藝季或戲劇季，表示了政府對人民文化生活的重視。特別是文建會的設立，對八〇年代台灣劇運的推動助力不小。文建會常支援國家劇院的實驗劇場來辦實驗劇展，也曾跟報業媒體合作辦過劇展，使台北的小劇場多一些演出的機會。一九九二至九四年間，文建會慷慨地針對個別劇團每年拿出兩百萬的資金，連續兩年資助過台北以外的小劇場發展社區劇場的功能。高雄的薪傳和南風、台南的華燈（現改名為「台南人劇團」）、台中的觀點（後轉化為「頑石」）、台東的公教（改名為「台東劇團」）等都曾先後接受過資助，使劇運一直不夠發達的中南部和東部地區受益匪淺。不幸的是這些劇團本來只是地方劇團，不是社區劇團，一旦資助停止，就又回復地方劇團的性質。社區劇團應該是某一社區的居民業餘組織的消閒性的戲劇團體，後來成團的「魅登峰」倒是比較近似。

七〇年代以後，台灣的經濟條件漸入佳境，民間企業也大有施展身手的餘地。許博允於八〇年代初期獨力創辦「新象藝術中心」，專門引進國外的演藝節目，同時對促進國內的演出事業也不遺餘力。在新象的策畫下，曾推出三次大規模的戲劇演出。第一次是一九八二年白先勇小說改編的舞台劇《遊園驚夢》，第二次是一九八六年奚淞編劇，胡金銓導演的《蝴蝶夢》，第三次是一九八七年根據張系國小說改編的歌舞劇《棋王》。這三次演出都脫出了傳統話劇的形式，可以說

是紐約百老匯商業劇場影響下的產物。在劇藝上的成就，三次演出雖然各有不同的評價（黃美序，一九八二，鍾明德，一九八九），它們的共同點是宣傳上的成功，每一次都掀起了舞台劇的熱潮，吸引了大批觀眾走進劇場，使一般人覺得舞台劇不都是一群年輕人湊在一起搞出來的一種讓人莫測高深的玩藝，可以說對八〇年以來台灣現代劇的發展是大有裨益的。

八〇年以後的台灣，有錢，有人，有創力，按理說在戲劇上不該毫無成就。事實上，雖然到現在，令人不明所以的，仍然沒有一個完整的職業劇團，但是幾個不太完整的半職業劇團竟也能把台灣的現代劇壇渲染得有聲有色。從一九八五到九九，這十餘年間，最活躍，也最能贏得觀眾口碑的正是前文提到的表演工作坊、屏風表演班和果陀劇團。賴聲川領導的表演工作坊從一九八五年三月推出了第一個劇目《那一夜，我們說相聲》，以後不乏成功的演出，有的是西方名劇的翻譯或改編，有的是即興的集體創作，多半是喜劇，都能維持一定的水平。可惜台灣目前的觀眾群畢竟有限，像西方那樣連演竟月或數月的盛況是不可能的。屏風表演班為李國修創立於一九八六年。李國修出身於蘭陵劇坊，也一度參加過表演工作坊，本身是一位成功的喜劇演員，也具有編導的潛力，其作品幾乎全是喜鬧劇，有時帶出直刺社會時事的辛辣味，切中時代的脈搏，故常能激起觀者的共鳴。果陀劇場是另一個成功的例子。創團的梁志民畢業於國立藝術學院戲劇系，近年轉向歌舞劇，如《天使不夜城》（一九九八）、《東方搖滾仲夏夜》（一九九九）都贏得相當好的口碑。除了上述的三個劇團以外，台灣有太多個時演時輟或雖然堅持卻難以開展觀眾群的小劇團，有的自立更生，在校時已經顯露了他導演的才華。果陀演出的多半都是翻譯的世界名劇，

有的靠向文建會申請一點津貼舉行活動，使台灣的劇場看起來相當熱鬧。其中有的也具有開風氣之先突破禁域的企圖心。像臨界點劇象錄早就有以同性戀的主題訴之於眾的紀錄，在近年政治劇場日漸活躍的趨勢下，於一九九四年四月演出了十分敏感的政治劇《謝氏阿女——隱藏在歷史背後的台灣女人》，表現共產黨員謝雪紅的一生。這齣戲在戲劇藝術上可說乏善可陳，但在政治問題上卻表現得十分大膽。當舞台上降下了「蔣中正出賣台灣人」和「打倒美國帝國主義」的大條幅，並嘲弄著國民黨旗和美國國旗時，觀眾不能不為之動容，因為台灣畢竟還是國民黨掌權的地方。到了台上顯出一片紅光，中共的國歌《東方紅》唱起，以及隨之而來的「毛主席萬歲」的呼聲充盈舞台，幾使觀眾錯以為自己身在北京。九五年三月臨界點又推出了一齣女演員上空的《瑪麗·瑪蓮》（改編自羅蘭·巴特〔Roland Barthes〕的《戀人絮語》〔*A Lover's Discourse: Fragments*〕），大有在女性主義思惟主導下打破傳統性禁忌的企圖。當然事出非關色情，因為真正以色情為號召的牛肉場脫衣秀在台灣是早就公開存在的。一九九四、九五兩次「台北破爛生活節」的小劇場演出，不但帶有暴力及 S／M 的傾向，而且也使人覺得意在搞怪。「前衛劇場」或「另類表演」，在西方一向都具有突破某種禁域的企圖心，中國戲劇界過去是沒有的，這應該說是二度西潮的結果。前衛不一定都有意義，但缺乏前衛，什麼藝術都將成一汪死水，人類的生活也會停滯不前了。

兒童劇場是近年來發展頗佳的另一股戲劇力量。台北已有幾個比較固定的兒童劇團，像九歌兒童劇團、鞋子兒童劇團、一元布偶劇團、杯子劇團、水芹菜兒童劇團、魔奇兒童劇團、蒲公英

兒童劇團、萬象兒童實驗劇團、快樂兒童劇團、亞東兒童劇團、熱氣球兒童劇團、故事工廠兒童劇團、紙風車兒童劇團等每年都有好幾次演出。到了兒童節，更是熱鬧非凡，這是過去夢想不到的。不過到如今在偌大的一個台北市還沒有一個固定的兒童劇場，令人遺憾。

演出的熱潮，是不是也可以帶動戲劇文學的書寫呢？我的看法是比較樂觀的。雖然當代的潮流並不靠文學劇本來帶動演出，然而也並不一定必然造成劇作家書寫的阻力。上一代的劇作家並沒有停筆，年輕的一代在教育部和文建會每年獎勵佳作的鼓勵下，不斷有新作出現，偶然也會有上演的機會。問題是我們的文學市場不習慣推銷劇作，我們的讀者連看演出都不過正在起步，真不容易企望他們一時之間改變閱讀的習慣，把劇本也看作是可以獲益的文學讀物，因此劇本獲得出版的機會就備感困難。每年獲獎的作品，還可以靠著公家的慷慨，不愁印製成書，個人的創作就不那麼容易了；即使是成名的劇作家也不例外。鑑於近年各劇團演出過的腳本已為數不少，任其時久流失委實可惜，汪其楣挺身而出，爭取到周凱劇場基金會和文建會的協助，在一九九三年一口氣出版了二十五冊「戲劇交流道」劇本叢書。賴聲川主導下的集體創作也順利出版，看來值得留存的劇作今後不致輕易流失了。

在現當代戲劇研究方面，戲劇學者也正在努力中。如今文化大學、台灣大學和國立藝術學院都設立了戲劇研究所，戲劇學者的陣容自會日漸擴大。八年前國立中正文化中心兩廳院斥資創辦了一份《表演藝術》雜誌，提供了有關戲劇文章發表的園地，同時又可積貯有關的資料。其他的文學或學術雜誌，像《聯合文學》、《中外文學》等，有時也會出版戲劇專號，所以八、九〇年

代的現代戲劇，不再像五、六〇年代那麼受到漠視與忽視。

台灣的政治到了九〇年代中期，從兩黨的對立演化到三黨的角逐，在民主的進程上似乎又朝前邁進了一步，但實質上台灣的社會非常脆弱，禁不起一點風吹草動。一地的一個小小信合社發生弊端，就會引起一場金融風暴。中共試射飛彈，馬上也會引起台灣股市暴落，台幣貶值，資金外流，人心浮動。一個輸電塔傾倒，會造成全島斷電。九二一大地震更使台灣元氣大傷。台灣不管多麼富有，實在太小了，面對隔岸的強敵，如沒有足夠的智慧，謹慎適應，前途實在危險重重。在過去冷戰的時代，台灣還可以依賴他人的戰略部署，受到美國的保護和支援。如今國際情勢丕變，美國急欲與中共修好，台灣只有自求多福了。處於這種國際及國內情勢下，不論哪個政黨當政，都不能忽視中國大陸的存在，更不能不尋謀和平相處之道。先是工商貿易兼旅遊，繼之則是文化及學術的交流，戲劇的交流也成為其中的一環。台灣的現代戲劇首先登陸大陸，且發生了一些反響（林克歡　一九九五）。大陸的戲劇對台灣則姍姍來遲。首先是由台灣的劇團搬演幾齣在光復初年早已在台演出過的劇作，例如曹禺的《雷雨》，表示開禁。直到一九九三年，北京的人藝和青藝才得來台演出《天下第一樓》和《關漢卿》。翌年人藝又為台北帶來了《鳥人》，使台灣的觀眾真正領略到「京味兒」話劇和大陸話劇的氣派。大陸現代劇場的專業化以及技術的完美，遠為台灣劇場所不及，唯獨其劇中所表達的意識形態及政治傾向，令腦袋太過自由的觀眾不易下嚥。所以這幾次演出只能造成數日的話題，難以發生實質的影響。在一九九三年末，香港中文大學召開一次「當代華文戲劇創作國際研討會」，第一次為兩岸三地的劇作家和戲劇學者製造

了見面的機會，第二年大陸的劇作家就組團訪問了台灣。（台灣的劇作家訪問大陸，不管是個人的，還是團體的，早已是很平常的事。）一九九六年在北京舉行了第一屆「華文戲劇節」，九八年底在香港舉行第二屆，第三屆將於二〇〇〇年在台北舉行。這應該是一個互相學習彼此觀摩的好機會。其實大陸上也開始了前衛性的小劇場運動，不過在政治體制的箝制下，再加上今日商業體制的衝擊，比起台灣小劇場的處境要艱難百倍。

尾聲

回顧二十世紀台灣現代戲劇的發展，自然是與台灣的政經變革緊密結合，同一步趨的。台灣的政治從日本殖民統治到國民黨的一黨專政，最後走向多黨競逐、議會民主的局面；經濟則從殖民地經濟到控制的農業經濟，轉化到今日比較自由的工商業體制。現代戲劇在這一個大潮流下也自然從反抗外族到政治宣傳的官方言語，最後走向個人心志的自由表達。從話劇的誕生到今日，青年人第一次得以通過了劇場表達出個人的私密情懷，而不再是一種為集體所制約的公眾的聲音，這非但是中國戲劇史上的一件大事，也是中國文化的一種再生的契機。如果說台灣的政經變革乃借鑑西方的他山之石，現代戲劇何獨例外？台灣當代劇場的二度西潮遂成為台灣現代戲劇發展的重要動因和主要的借鑑。在人類的歷史上，文化的傳播與擴散向來就是自然的水到渠成，最後無不成為一個民族自身創發的肥土沃壤。如是觀，就知道這一個世紀的醞釀學習，正是將來開花結果的必經過程。

引用書目及篇目

呂訴上《台灣電影戲劇史》，台北華銀出版部，一九六一年。

林克歡〈大陸舞台上的台灣話劇〉，《表演藝術》第二十八期（一九九五年二月），頁五三─八。

吳若、賈亦棣《中國話劇史》，文建會，一九八五年。

吳靜吉編《蘭陵劇坊的初步實驗》，台北：遠流出版公司，一九八二年。

姚一葦〈一個實驗劇場的誕生〉，《現代文學》復刊第八期（一九七九年八月），頁二三九─四四。

耐霜（張維賢）〈台灣新劇運動述略〉，《台北文物》第三卷第二期（一九五四年八月）。

馬森〈腳色〉，台北：聯經出版公司，一九八七年；台北：書林出版公司，一九九六年。

──《中國現代戲劇的兩度西潮》，台南：文化生活新知出版社，一九九一年。

──〈中國現代小說與戲劇中的「擬寫實主義」〉，《東方戲劇‧西方戲劇》，台南：文化生活新知出版社，一九九二年。頁六七─九二。

黃美序〈少了一根骨頭──評《遊園驚夢》〉，《中外文學》第九卷第七期（一九八一年十二月）。

──〈民國五〇─六〇年之台灣舞台劇初探〉，《文訊》第十三期（一九八四年八月），頁一二二─二九。

焦桐《台灣戰後初期的戲劇》，台北：台原出版社，一九九〇年。

楊渡《日據時期台灣新劇運動》，台北：時報文化出版公司，一九九四年。

鍾明德〈赤裸無助的觀眾，或渴望被強暴的觀眾──寫在《棋王》演出之後〉，《在後現代主義的雜音中》，台北：書林出版公司，一九八九年，頁一五五─六〇。

鍾喬〈從《怒吼吧！花岡》到《怒吼吧！中國》──追溯日據時期台灣新劇的流脈〉，《文訊》第三十二期（一九

八七年十月），頁一五─二〇。

叢靜文《當代中國劇作家論》，台北：台灣商務印書館，一九七三年。

原載《文訊》第一六九期（一九九九年十一月）

一個新型劇場的誕生

中外訓練演員的方式雖有各種各樣的門派和方法，概括言之，卻不外兩大類：一是先訓練演員外在的身體技能，然後再向內心世界發展。或者有時專訓練演員身體的技能和外觀上模擬的能力，全不顧及內心世界。二是由感覺領域出發，進而探測心理的反應，然後才關注到外在的表現。前者是「由外而內」，後者是「由內而外」。我們藝術學院戲劇系教授二年級表演、排演和表演體系的三位老師葛歌里（W. A. Gregory）、賴聲川和我，竟不約而同地都採用第二種方式，而且都在理論上認為第二種方式優於第一種方式。這可能也是造成了我們三個人可以彼此協和的原因。

聲川和我各負責一組學生的表演和排演的課程，雖然我們教授的細節各有不同，但在大方向上卻是一致的。在訓練的過程中，我們都強調了「感覺經驗」和「情緒經驗」的再現。在開始時，聲川就對我說，他可能利用在訓練中重現「自我經驗」的方式發展成一個可以演出的劇目。在原則上我非常贊成，唯一擔心的是學生是否有能力承受面對自我問題時的心理壓力。但我覺得聲川是個精細而謹慎的人，他一定不會讓學生冒不必要的危險，而也必定有能力引導學生突破種

種心理的障礙。同時在「愈開放自我，自己受益愈大」的這一個問題上，我跟聲川的看法是一致的。

最近兩個多月的時間中，在我這一組學生進行「感覺經驗的再現」、「情緒經驗的再現」、「情緒反應」、「想像」和「聲音練習」的同時，聲川那一組的學生正集中精力在重現「自己的故事」。重現自己的故事，當然也就是感覺與情緒經驗的再現。然而除此之外，更要把單純的「感覺」與「情緒」連貫成一個有意義的「情節」。這個情節在細節上不一定跟過去自己的經驗一模一樣，但基本上卻是從真實的感覺經驗出發的。這一些個別的情節可以說都是學生們各自親身經驗過的真實故事。連串起來的總和，就是最後我們所看到的《我們都是這樣長大的》。

我相信在元月十一日和十二日到耕莘文教院觀賞這次演出的觀眾們，都受到了意外的感動，沒想到這群大學二年級的年輕人竟演出這麼平實而動人的情節。他們不誇張、不做作，甚至於不說標準的國語，居然能夠吸引住全體觀眾的全副心神，有時候引來突發的笑聲，有時候又使人熱淚盈眶，使我們覺得戲劇離我們這麼近，就在我們撫觸即得的身邊！這是「生活的戲劇」，「人生的戲劇」，「寫實的戲劇」。但這樣的「寫實」，卻又並不是「意識形態」式的寫實，或「主題掛帥」式的寫實，而是使生活自行呈現的寫實。在我國素重象徵的傳統劇壇和強調意識形態的現代劇壇中，是一種嶄新的「生活的劇場」的出現。

當然這樣的表現方式並不是戲劇的唯一的表現方式，也並不是未具有先天缺陷的一種方式。如果過度地向生活細節推進，而忘卻了做風格化的提高，就很可能遠離了現在所帶給我們的親和

感與真實感，而流入瑣碎與膚淺之中。然而如果預見到這種可能的潛存的危機而有所驚醒，這樣的「生活的劇場」就可以維持其「親和」與「真實」，且更可以進一步向生活中更深的層面去發掘、去發展。

看了這次的演出，我為聲川的成就而慶幸，同時，也為我國的戲劇運動而慶幸！

原載《中國時報》人間副刊（一九八四年一月十五日）

願「千古風流人物」的盛宴不要一去不再!

在電視劇如此盛行的時代,居然能夠掀起一度廣播劇的熱潮,實在是一件令人十分欣喜的事,無論如何廣播劇的形構和內容較之於日趨低俗的電視連續劇,都要更具有藝術性和啟發性。

這次的熱潮,報紙和廣播電台密切無間的合作居功厥偉。聯副大篇幅的報導,等於為這一系列的廣播劇做了最有效的廣告。有些朋友告訴我,就是因為看了副刊的預告,才去聽廣播劇,並沒有聽出其中有我的聲音,以後看了報紙才知道我也參加了演播,可見本來就喜愛廣播劇的人還是有的。

但是也有例外,我有一位過去的老師現在成大化學系任教的王立鈞教授說,他先聽了廣播劇的。

這次「作家廣播劇」中的真正作家是編劇貢敏。他一個人完成了這一系列「千古風流人物」廣播劇的寫作,實在了不得。其他的作家只動了嘴,而未動腦,因此可以說,別人都是在「玩票」,只有貢敏是「當行」。撰寫這一系列廣播劇並不容易,因為其中的人物都是真正的歷史人物,對他們的性格和事蹟,不能任意杜撰,可以想像貢敏必定花了不少時間沉潛在古籍中。對主要的人物有了掌握,還要添補上次要的人物,這就要靠作者的想像力了。最困難的是對話,因為

在對話中體現這些正在人們的心目中早已具有形象的人物性格確是一件大難事，但貢敏做到了，使我們感覺到《釵頭鳳》中的唐蕙仙和《浮生六記》中的芸娘同屬溫婉的女性，但性格上有所不同。司馬相如的風雅也不同於陸游的風雅。

就整體的風格而言，是相當寫實的。但是歷史的寫實必有一定的局限。在歷史劇的寫實中最難以實現的是語言。我們不知道在漢朝的時候司馬相如和卓文君說的是什麼話，三國時代的周瑜與小喬又用什麼樣的語言來談情說愛。只有沈三白、芸娘和沈葆楨夫婦，因為去古未遠，我們可以猜想他們講的應該是南方的方言，而非標準的國語。所以傳統的歷史劇不追求寫實，是有他的道理的。

這一系列的風流人物，自漢至清，歷時兩千年，唯獨缺少了現代的風流人物。其實徐志摩和陸小曼、郁達夫和王映霞的故事早已傳頌一時，亦足以進入千古風流的系列。因為時代背景不同以及個人對愛情的自主權與傳統社會有別，形之於筆墨之後，自會別有一番風貌。以此期望於貢敏兄，使此千古風流延伸至現代，才稱得起貫串古今的千古風流！

這次參加播演的作家們，有的本是劇壇老將，像劉塞雲、瘂弦、亮軒等，果然身手不凡。有的與劇場夙有淵緣，像蔣勳、聶光炎、趙衛民、孫盛蘭和編劇貢敏自己。或是早有廣播的經驗，像薇薇夫人、愛亞和景小佩，也可以說是駕輕就熟。最難得的是初次上陣的作家，像席慕蓉、黃碧端、羅蘭女士、王家聲和孫小英，據我想，他們或是詩人，或是學者，或是編輯，以前並沒有粉墨登台的經驗，但是靠了講課、演說等活動，口齒自然清爽，成績也可圈可點。我自己在大學

時代雖然有些登台和演廣播劇的經驗，只因時間久遠，齒頰間似已生鏽，演來備感艱難，不過也全力以赴了。唯一稍覺遺憾的是，大家都覺得排練的時間不夠充分，否則對人物的揣摩和聲音的控制更能貼切自如些。這次的演出，提起了眾人的興致，大都表示以後如果還有機會，仍要再接再厲。

漢聲廣播劇團的王慕航、于潤蘭、梅少文、湯孝昭、陳宗岳、朱玲等位本來個個都是演主角的人才，在這一系列的廣播劇中卻來為我們這些客串的外行配戲，說來實在委屈，但他們自始至終都表現出高度的熱忱，把其他的人物表演得絲絲入扣，精采非凡。也是靠了他們純熟的演技和金聲玉振的好嗓子，才使得這一系列的廣播劇既富戲劇的張力，又能悅耳動聽。但使每一齣戲都呈現出圓融的整體和獨有的風格，則是導播袁光麟和演播顧問胡覺海兩位先生的功績。

主辦的單位為了慎重其事，又邀請了有關的學者專家姚一葦、楊昌年、葉慶炳、黃永武、曾昭旭、沈謙、龔鵬程、李瑞騰等先生來為每一齣戲寫題解，為這次的演播助長了不少聲勢。聽眾也因此對劇中的人物及其歷史背景獲得更為深入的了解。

至於廣播劇在這一度的熱潮之後，是否就漸形冷卻，又重新為電視連續劇的聲勢所淹沒，那就要看文學界及廣播界對廣播劇的熱情了。文學界對廣播劇的支援還並不在於參加演播，而在於提供劇本。沒有好的劇本，縱有優秀的導播和演員，也會無能為力。我以為廣播劇為了和電視連續劇競爭，不能走低俗的路線，必須加強戲劇性和文學性，在形式和風格上要多樣化。寫實的固然好，非寫實的也要嘗試。音樂和詩意，在廣播劇中比在電視劇中還更容易發揮。廣播劇針對的

觀眾，應該是知識界的小眾，不必要以通俗性取媚於大眾，因為不管如何通俗，也比不過電視連續劇的通俗。據說目前廣播劇的編劇費偏低，為了鼓勵廣播劇本的創作，非要提高劇本的稿酬不可。各家電台如果真要重視廣播劇，編劇費就絕對不能低於電視劇的編劇費或報紙副刊的稿費。

如果廣播劇真正具有了充分的文學性，除了在電台播放以外，還可以占有一部分有聲書的市場，同時也會成為盲人必備的聽覺食糧，說來是大有可為的。

為慶祝《聯合報》創刊四十周年，「聯副」聯合「漢聲廣播電台」製作的這一系列「千古風流人物」廣播劇，實在是一次意義非凡的大手筆；既聯合、鼓舞了一群愛好戲劇的作家朋友，又在社會上引起了廣泛的回響。只要看看每星期「聯副」發表的讀者收聽感想，就知道南北各地有多少人分享了這次盛大的饗宴。

是否如此的廣播劇盛會就此一去不再了呢？我希望不會如此！也不應該如此！

原載《聯合報》副刊（一九九一年十一月四日）

從兒童演戲娛樂成人到成人演戲娛樂兒童

旅港十月，錯過了台灣幾次的戲劇高潮，從本地劇團演出的《蝴蝶君》、《雷雨》到北京人藝首次來台公演的《天下第一樓》和日本蜷川劇場詮釋的東方《米蒂亞》，都失去了觀賞的機會。返台後，又適逢台灣戲劇的淡季。翻開《表演藝術》七月號所載七月八日至八月一個月內的演出節目單，其中舞台劇的演出寥寥無幾，只有中視舞台劇團演出三場《老百姓胡同》、香港樣本劇團演出兩場《想你，愛你，恨你》、瑞典皇家劇團演出五場《沙德侯爵夫人》、台南演出一場《默哈拉》、花蓮演出一場《天外風雲》；再就是八十二年度的大專院校話劇比賽。對台灣全省而言，這樣的演出場次，自然算不上熱鬧。

然而使我大為驚奇的是，在這同一個月中，兒童劇的演出卻意外的頻繁。同一節目單顯示：九歌兒童劇團在台北幼獅藝文中心從七月十四日開始，斷續演出無名兒童劇一場、《小白兔歷險記》兩場、《噴火小恐龍》五場、《土豆與毛豆》一場，共計九場之多。還有一元布偶劇團在新竹市文化中心演出《伊凡與魔鬼》一場、紙風車劇團在台中市文化中心演出《長角的暴龍》一場；另外有七月三十日台北市社教館的牛耳第二屆國際兒童節木偶戲的演出及八月三日美國地下

鐵影偶劇團的演出，在長長的炎夏假日中，兒童們有眼福了。可惜的是這些演出，多半都集中在台北一地，偶爾在鄰近台北的新竹、台中出現一場，南部和東部均付諸闕如。

兒童劇是相當晚出的一種劇型。二十世紀在歐美等國出現，到二次大戰後才真正受到教育界和演劇界的注意。在二十世紀前，不但沒有兒童劇，甚至常常由兒童來演戲娛樂成人，中外都不乏先例。我國在清乾隆時代四大徽班之一的春台班，即因用十幾歲的孩子演戲而馳名京師。英國十六世紀伊麗莎白一世的宮廷中蓄養有專門唱歌演戲的男孩，稱作 Boy Company。早期歐洲的劇團也常用男孩來飾演女角。對成人觀眾而言，在觀賞劇藝之外，不無狎翫的心理。

兒童劇的產生，可以說是人類社會明瞭兒童護育重要性以後的衍生物。兒童演劇娛樂成人代表的是成人視兒童為財產、為剝削對象的時代；成人演劇娛樂兒童卻代表了現代人平等民主的思想，視兒童為未來社會的主人翁，不但不可任意驅使，反而應給予加倍的護養才行。兒童劇的出現，象徵著在人類文明的進展上跨躍了重要的一步。

兒童劇自然不僅指由成人專為兒童演出的戲劇，也包括兒童自演的戲劇在內。但是通常職業性的兒童劇團都是由成人組成的，正如撰寫兒童故事的並非兒童，而係出於成人之手。過去較好的兒童故事都是老少咸宜的，像《小王子》、《愛麗絲夢遊仙境》等就是成人與兒童都愛讀的作品。成人與兒童其實有許多重疊的心理領域，諸如對神祕事物的嚮往，喜愛涉險搜奇，以及追求正義的熱忱，都不會因年齡的增長而減退。所以專為成人觀賞的一些舞劇，如《天鵝湖》、《睡美人》、《胡桃鉗》等不是取自童話，就是內容與童話無異。兒童劇的創作，是否也該追求老少

咸宜的境界呢？

　我們現在已經有好幾個專攻兒童劇的劇團，實在令人欣喜。兒童劇的蓬勃，不但大有助於兒童教育，而且對未來舞台劇的發展也是一股不可輕忽的力量！

原載《表演藝術》第十一期（一九九三年九月）

當代華文戲劇的交流年

民國八十二年剛剛過去，這一年可稱之為海峽兩岸當代戲劇的交流年。

台灣的戲劇早就已經登陸大陸。正如兩岸的其他交流，先是單向地流，不管探親的人潮還是資金的錢潮，都是先由台灣流向大陸。過了一段相當的時間，才見雙向的流動。不過由於我們對大陸的一切均深具戒心，對向台灣的任何流動，總採取一些防範的措施。民國八十一年首次允許大陸的戲劇登「台」演出。先是周彌彌演出大陸的越劇《祥林嫂》，繼則由大陸留美的崑曲名旦華文漪來台演出《牡丹亭》，到接近年尾上海崑劇團居然渡海來台在台北國父紀念館演出了《長生殿》。此二劇不但是崑曲的名作，也是我國古典戲曲的瑰寶，台北的觀眾眼福不淺！

到了八十二年，話劇才繼傳統戲曲之後姍姍來遲。除了曹禺的《雷雨》和《北京人》先後在台北由台灣的導演和演員加以新詮釋，而曹禺的另一齣話劇《原野》以歌劇的形式面世外，大陸的「北京人民藝術劇院」和「青年藝術劇院」分別為台灣的觀眾帶來了何冀平的《天下第一樓》和田漢的《關漢卿》，終於使台灣的觀眾聽到了真正的「京味兒」話劇，領略了大陸古裝話劇的風采。

也是在這一年，台灣的劇作正為海峽兩岸的戲劇界人士有計畫地在大陸系列推出。主其事的是上海的「話劇藝術研究會」、「現代人劇社」和台灣的「中國戲劇藝術中心」，後者將負責策畫在台推出大陸的劇作。此計畫如果能夠付諸實行，新的一年中兩岸將可欣賞到更多對方的劇目。

似乎是做為八十二年度兩岸當代戲劇交流的里程碑，香港的中文大學恰恰在十二月初召開一次規模頗大的「當代華文戲劇創作國際研討會」，邀請了海峽兩岸和海外的當代華文劇作家和戲劇學者與會。在大會中研討的劇作有《芸香》（徐頻莉）、《留守女士》（樂美勤）、《狗兒爺涅槃》（劉錦雲）、《死水微瀾》（查麗芳）、《桑樹坪紀事》（朱曉平、楊健）、《泥巴人》（熊早）、《回頭是彼岸》（賴聲川）、《花與劍》（馬森）、《命運交響曲》（袁之勳、林大慶）、《聊齋新誌》（杜國威）、《女蝸》（陳敢權）、《花近高樓》（陳尹瑩）、《生死界》（高行健）等，分別選自海峽兩岸、港澳及海外的華人劇作。

大陸人口眾多，戲劇作家相對的也多，故參加研討的劇作最多。香港居地利之便，提供的劇作也不少。台灣方面，據筆者所知，大會尚邀有其他劇作家，都因事未能與會。黃美序與司徒芝萍以戲劇學者的身分在大會提出論文。筆者也有論文提出。此外，大陸的戲劇學者田本相、余秋雨、董健、朱棟霖、導演陳顒、林兆華、劇作家吳祖光、香港的學者 David Pollard、黃維樑、梁錫華、張佩瑤、陳麗音、陸潤棠、蔡錫昌、方梓勳、導演鍾景輝、楊世彭等均有評論提出。

這次盛會是首次當代華文戲劇作家和戲劇學者的國際性集會，象徵的意義大於實質的交流。在短短的五天之中，只能彼此有一個粗淺的認識，真正透徹地了解猶賴此後更多的交往和作品的

互相觀摩。

　大陸和台、港三地的當代戲劇，本來是各自為政的，如今有了交流，在同一語言和文化背景下，今後的相互影響，恐將是不可避免的趨勢。

原載《表演藝術》第十五期（一九九四年一月）

兩岸的戲劇交流

海峽兩岸的交流，商業及工業投資遠走在文化交流的前邊，也比文化交流走得更為深廣。在文化交流中，戲劇的交流更是比較落後的一環。也難怪，戲劇承載了太多意識形態和政治傾向，很容易踩到對方的痛腳。

大陸自對外開放後，演了一些台灣當代劇作家的作品。那只是因為這些作品屬於前衛性質，不帶有明確的政治傾向，正好用以顯示對外開放、對內放鬆的政策。至於台灣五○年代的反共劇作，想來是不能在大陸上演的。

同理，曹禺的《雷雨》和吳祖光的《風雪夜歸人》都曾在台灣上演過，主要因為這兩部作品都是一九四九年前的舊作，那時候劇作家尚未接受《在延安文藝座談會上的講話》的薰陶。這兩年，北京的人民藝術劇院和青年藝術劇院曾先後來台演過《天下第一樓》和《關漢卿》二劇。這兩部作品雖然寫於一九四九年後，但前者是開放後的作品，已經不那麼強調政治性，而後者是歷史劇，又是借古諷今，諷的是大陸之今，故還能迎合台灣觀眾的口胃。

老舍的《茶館》雖係名作，但因為政治氣息很濃，特別是第三幕寫到國統時代，對國民政府

的官員有醜化之筆，對未來的共黨政權含蓄醞釀之情，因而就未獲得通過在台灣上演。

憑心而論，《茶館》的第一幕原為老舍早於《茶館》的另一部劇作《秦氏三兄弟》中的一場。當作者跟人藝的演出人員討論時，大家咸認為這一場寫得最好，不如發展成一個獨立的劇本。老舍從善如流，果然補上了另外兩幕，遂成了後來的《茶館》一劇。問題就出在這一補。第一，原來《秦氏三兄弟》中茶館那一場的人物，除了秦仲義外，都屬過場性質，如今一旦變成《茶館》的主體，只過過場就說不過去了。因此老舍把茶館的老闆寫成了有下文的人物，其他人仍不免過場，只好立茶館本身為主腦，因而被李健吾譏為「圖卷戲」。第二呢，第三幕寫勝利後的時代，老舍並不在北京，正如他在小說《四世同堂》中描寫淪陷於日軍的北京城一樣沒有生活經驗，只能憑空想像，筆下不免似是而非，想當然耳。國民黨的官員只會模仿美國人的口音說舌頭不打彎的「好」字，喜劇感固然十足，可寫實性卻飛了。拋開政治上的偏見不論，就藝術而言，未免扭曲了老舍想以一個茶館來反映中國近代社會變遷的初衷，以致使全劇呈現出不統一的格調。老舍如此寫法，係筆力不足抑為環境所迫，今日實難以追究。

其實，一九四九年共黨執政後的大陸戲劇，多半都有言不由衷的問題，不管是懂於執政者的威勢，還是出於屈意承歡，一概不能不痛詆舊社會之惡，歌頌新社會之善。舊社會是否全盤皆惡，猶待商榷；如說新社會全盤皆善，則絕非事實！因而今日來看「傷痕文學」以前的大陸劇作，令人感覺不是天真得可悲，就是充斥了裝模作樣的謊言。這樣的作品恐難取悅於今日台灣的觀眾。要交流，只能拿「傷痕文學」以後的劇作，像劉錦雲的《狗兒爺涅槃》、王培公的《Ｗ　Ｍ

（我們）》、樂美勤的《留守女士》等。這些作品雖仍然帶有與台灣不同的意識形態，但其中批判的矛頭已不再單單指向落水狗的舊社會，也開始看到所謂的新社會非但並非全盤皆善，其所呈現的乖戾與所製造的苦難實與舊社會殊無二致。

大陸現代劇場的專業化以及技術的完美，多有為台灣現代劇場借鑑之處，唯獨劇中的意識形態和政治傾向令人不易下嚥。試想台灣的現代戲劇愈來愈富有批判的力量，也愈來愈重視藝術的獨創性，豈能再忍受為執政的權威塗脂抹粉的舞台？

原載《表演藝術》第二十二期（一九九四年八月）；

又載香港《華僑日報》文廊（一九九四年十二月四日）

校園戲劇與校園劇展

中國現代戲劇的發展多半仰賴校園戲劇，蓋校園戲劇沒有票房的壓力，反而較能彰顯戲劇的藝術性能。早期南開大學的學生演劇，對話劇的發展貢獻良多，光復後台灣的校園劇社也一度成為台灣早期現代戲劇的中堅。六〇年代開始的「世界劇展」與「青年劇展」都是以校園演劇為基礎，八〇年代的小劇場運動更孕育於校園，是故校園的戲劇在台灣的戲劇運動中本來就有相當的重要性。

但是以大學中一個系所的力量，舉辦戲劇比賽活動的卻不多見。成功大學中文系在民國六十七年開始舉辦「鳳凰樹劇展」戲劇競賽，到現在已經辦了十五屆（開始時每年舉辦，後來因經費及人力所限兩年舉辦一次），可說是台灣的大學校園中的特殊景觀，也開了校中戲劇競賽的風氣之先。除了「鳳凰樹劇展」外，還有已辦了二十四年的「鳳凰樹文學獎」，都是成大中文系全體師生每年全力以赴的重要文藝活動。

「鳳凰樹劇展」是在中文系各班導師指導下學生自發自主的活動。參加比賽的劇目，全由學生自行編劇、自行導演、表演以及執行各項舞台工作。連負責籌畫、宣傳、會計等事務，也由學

生一肩承擔，師長只是從旁協助而已，因此這項活動不但可以鼓動起學生參與戲劇的熱情，也是鍛鍊學生在集體協作下勇於負責、發揮創造潛能的好機會。

其實，「鳳凰樹劇展」不只是一種課外的文娛活動，同時也等於是中文系戲劇課的實習，補充了課程中紙上談兵的不足。

這一次日夜間部共有八班學生推出八齣戲參加競賽，另外中文研究所的學生也推出一齣諷刺劇參加展演。日中一的《男人，你的肋骨有幾根？》寫外遇的問題，是齣諷刺喜劇。日中二的《病房二一〇二》用的雖也是喜劇的架構，卻表現了現代人生活中的苦澀。精神的異常，只是在現代生活中不能承受之重的結果。日中三的《恐嚇》，寫一個國中生居然膽敢去恐嚇鄰居，反映了當今社會的青少年問題。日中四的《十三號病床》透過一家療養院的經營方式，揭露了社會上的貪詐行為。夜中一的《抉》寫同性戀的問題。夜中二的《我們一家都是台灣人》影射剛發生不久的宋七力、妙天等神棍的詐財事件。夜中三《廣告外一章》，演的是廣告商為飼料奶粉做宣傳，譴責了黑心商人的欺妄行為。夜中四的《倒垃圾》，描寫當前社會上的色情交易。

比起以往各屆，這一次演出的諸劇，取材範圍較廣，觸角已伸入社會，表現了學生走出象牙之塔，對社會問題的熱心關懷。

研究所碩士班演出的《等待 King Fat》以喜鬧劇的形式傳達了文學院師生等待「經費」的共同心聲。文學院在以工科為基礎的成功大學中自始就是個弱勢學院，雖然過去在發展綜合大學為目標的前提下，常有對文學院大力支援的承諾，但後來都流於口惠而實不至的鏡花水月。文學院

到今天既無發展的空間，又缺發展的設備，連每年幾十萬元的「鳳凰樹文學獎」的經費都差一點被削減掉，期待中解決空間問題的語言大樓的興建看來又將成泡影，怎不令文學院的師生感慨萬千？King Fat 會不會有一天真的光顧文學院呢？只有等待吧！自我解嘲的辛酸，透露著較為成熟的智慧。

本屆「鳳凰樹劇展」因事前籌畫周詳，演出時同學賣力，兩晚的觀眾座無虛席，是一次接近完美的呈現。唯一遺憾的是燈光執行上有些瑕疵，嗣後也許只把燈光設計列入比賽項目，燈光執行上應請文學院鳳凰樹劇場的技術人員加以支援。其他舞台技術，亦可請台南市的社會劇團，如華燈，來校幫忙。校園戲劇與社會劇團的良性互動，雙方均可獲益。

過去外系、外院的同學也有過參加演出的前例。像這樣的劇展，中文系雖然可以獨立完成，也樂意承辦，但如果能與「成大劇社」合作，發展為全校性的活動就更有意義了。

原載《中華日報》副刊（一九九七年二月三日）

中國現代戲劇的曙光

——追悼曹禺先生

我自己沒有在報上看到曹禺逝世的消息，原因是家中訂閱的那份自從總統大選後號稱竄升為銷售第一的台灣大報，竟沒有這條消息。後來知道，多半的台灣報紙都沒有報導曹禺的逝世，各報副刊也毫無動靜。比起台灣各報以頭條報導張愛玲的逝世，副刊也連續數日競相以整版的篇幅刊載追悼的文字，不可同日而語。難道曹禺在戲劇上的成就趕不上張愛玲在小說上的成就嗎？還是因為死於美國與死於大陸的有所差別？固然張愛玲在台灣的私淑者很多，影響也很大，但是曹禺在台灣也並非無名之輩。他的《雷雨》、《北京人》與根據他的《原野》改編的舞劇這兩年都在台灣上演過；至少有兩個在台灣素有聲名的學者（劉紹銘與胡耀恆）曾經拿曹禺的作品寫成他們的博士學位論文；目前，國立中正大學的一個博士研究生也正在研究曹禺；而況，據我所知，當日曹禺在南京劇專教過的學生在台灣的也有幾位傳遞著現代戲劇的香火。對於曹禺之死，台灣新聞界反應如此冷淡，實在出乎我的意想之外，也使我感到大惑不解。

曹禺，本名萬家寶，原籍湖北潛江，一九一〇年九月二十五日生於天津市小白樓。曾就讀於

南開中學、南開大學和清華大學，一九三三年畢業於清華大學外文系。自從一九三四年《雷雨》在《文學季刊》上發表而一鳴驚人之後，曹禺縱橫我國劇壇長達半個多世紀，聲名遠播海外。對我個人而言，他是曾經伴隨著我成長的一個重要作家。中學時代，就迷上了他的劇作。甚至有一次校中要排演《雷雨》，我被選中扮演周沖，雖然後來因為國共的戰火燃到眉睫，無暇公演，周沖的台詞卻已背得滾瓜爛熟。那時候，我最喜歡的兩個作家，一個是小說家老舍，一個就是劇作家曹禺。除了四九年以後的劇作，他早期的作品在中學時代都已經讀過了。

心儀的作家，並沒有機會見面。後來真正見到曹禺，是又過了三十多年以後在倫敦大學執教的時候。我於一九七九年秋，從加拿大的維多利亞大學應聘遠渡重洋到英國的倫敦大學教書。新年剛過，就趕上曹禺於文革後首次出國訪問，踏上了英國的土地。我們接待他到倫敦大學的亞非學院演講。他們一行有五六人之多，都是集體進出，但是言談還算自由，特別是可以任意地咒罵四人幫。他講到文革時所受的屈辱和折磨，讓所有在座的師生都為之動容。他說文革前他本來擔任北京人民藝術劇院的院長，文革開始後，他不但從院長的地位一下子掉落到門房和清洗廁所的工人，而且還常常被紅衛兵拉去批鬥，高帽也戴過，飛機（雙手倒背吊起來）也坐過，那種場面一想起來就不寒而慄。後來有一個日本戲劇界訪問團來到北京人民藝術劇院，要求見曹禺院長。當時劇院的軍事領導就說：「你們不是進門的時候已經見過了嗎？」原來窩在門房的那個髒老頭就是他們一心要見的名劇作家曹禺！經過這一次經驗，劇院的領導也覺得尷尬，才解放了曹禺，但是並沒有立刻恢復名譽。

曹禺不愧做過演員，一場演講唱做俱佳，使我們感覺到四人幫著實可恨，中共當權後這幾十年的災禍都是四人幫害的。受了如許磨難，那時候曹禺看起來並不顯老，像是六十以下的人，雖然實際的年齡已有七十。

曹禺原是清華大學外文系的畢業生，抗戰勝利後又曾接受美國國務院之邀，跟老舍一同訪問美國一年，英文的底子應該不錯。外表的年輕不能保證內在的衰老，文革時可能精神上受到嚴重的挫傷，英文幾乎全忘了，所以他在訪英期間，不得不帶一位隨身翻譯。那位翻譯，就是當時的人藝演員後來做過文化部副部長的英若誠。英若誠是早期台灣大學外文系主任英千里的長子，自幼受到乃父的薰陶，雖然從未出過國門，英文說得卻十分流利。以後英若誠在美國電影《末代皇帝》、《成吉思汗》、《小活佛》等片中都有精彩演出，我們都領教過他說英語的能力。因為有了英若誠的伴隨翻譯，使曹禺的英國之行非常順利。

又過了一年，我應邀赴大陸講學，順理成章地又在北京拜訪了曹禺。除了講學之外，我本來的計畫就包括訪問幾位年長的戲劇家，譬如夏衍、陳白塵、沈浮、張庚、楊絳（錢鍾書夫人）、張駿祥、吳祖光等，自然少不了曹禺。那年我訪問過的這些早期的劇人，除了楊絳與吳祖光以外，如今都已作古了。

那時候曹禺住在北京復興門外大街一棟新建的公寓大樓，三房一廳，客廳寬敞明亮，據說曹禺以一級作家的地位享受的是相當部長的待遇。陪同我去訪問的幹部都豔羨曹禺的福氣，在一房難求的北京，有這樣的公寓可住，足見國家如何善待文人作家了。曹禺笑著說：「你們沒見人家

阿瑟・米勒的家，從大門開車到屋門，就足足開了十分鐘！我們這個小空間算得了什麼！」曹禺剛剛訪美不久，在美國曾經拜訪過美國劇作家阿瑟・米勒（Arthur Miller）。那次曹禺的訪問仍帶英若誠做翻譯，可能促成了後來米勒劇作《推銷商之死》（Death of a Salesman）一劇在北京的演出。

在訪問中，我最感興趣的是想聽聽曹禺本人對他自己作品的看法。他說醞釀最久的是《雷雨》，比較成功的是《北京人》。這與我個人的看法不盡相同，我覺得在他的作品中最好的還是《雷雨》。《雷雨》雖然算不了是成功的寫實劇，但是可以稱得上一齣上乘的「佳構劇」（la pièce bien-faite）。《北京人》呢，因為用了太多的象徵符號，難免損傷了作者寫實的強烈企圖心，卻又沒有佳構劇的緊湊與凸顯的懸疑。其實，對曹禺，我早就有一個難解的問題，想當面向他請教：他在二十三歲的年齡，居然寫出像《雷雨》這樣龐大而複雜的作品，到底有什麼特殊的背景？當然，他的才華，我們是肯定的。他在南開中學和一年的南開大學期間密切地接觸舞台以及三年的清華外文系熟讀西方名劇，這也是我們所熟知的。除此之外，還有沒有其他的因素呢？我從多人所寫的曹禺訪問中讀到，曹禺有一個黯淡的不快樂的童年，有一個嚴厲的父親，而且他父親同他大哥不和（這些在後來出版的田本相的《曹禺傳》中有較詳細的描述），難道說他童年的家庭生活跟《雷雨》的劇情有某種關聯嗎？這是一個敏感的話題，牽涉到個人的隱私，過去沒有人直接涉及到，曹禺個人也只在邊緣地帶兜圈子？在那次的訪問中，幾次話到口邊，卻始終出不了口，直到後來在天津輾轉訪問到曹禺的親戚，才獲得了大概的答案。有關這一點，我已經寫在刊於

《成大中文學報》第一期（一九九二年）中的一篇論文〈中國現代舞台上的悲劇典範——論曹禺的《雷雨》〉一文裏（後收入拙著一九九二年《東方戲劇‧西方戲劇》及一九九五年《馬森作品選集》兩書）。

繼關於《雷雨》的論文之後，我又於一九九三年應中央研究院之邀，在一次國際文學研討會上宣讀了一篇研究《日出》的論文：〈哈哈鏡中的映象——三十年代中國話劇的擬寫實與不寫實：以曹禺的《日出》為例〉（後收入中研院《中國現代文學國際研討會論文集：民族國家論述——從晚清、五四到日據時代台灣新文學》，一九九五年）。我個人的研究計畫中，還想繼續寫有關《原野》和《北京人》的文章，以便對曹禺的作品有一個更全面的了解與評價。

研究曹禺作品的人很多，因此也就褒貶不一。褒者常以為曹禺為不世出的天才作家，貶者則認為曹禺的劇作不免有模仿或抄襲之嫌。例如李健吾曾指出《雷雨》有希臘悲劇《希波里塔斯》（Hippolytus）及法國的古典悲劇《菲德》（Phèdre）的影子（見劉西渭《咀華集》）。陳瘦竹也說《雷雨》與易卜生（Henrik Ibsen）的《群鬼》（Gengangere）在結構上有類似之處（見陳瘦竹《現代劇作家散論》）。劉紹銘在他的博士論文中，更指出曹禺的作品都是模仿易卜生、契訶夫（Anton Chekhov）、奧尼爾（Eugene O'Neill）的劇作而來，且模仿得並不成功，所以只能稱為他們「不及格的弟子」（reluctant disciple）。以上的批評皆非無據，然而未免失之於苛，因為後人受到前人的影響毋寧是正常的事，不同的作家處理相同的題材歷代也是屢見不鮮的。英國的馬爾婁（Christopher Marlowe）和德國的歌德（Johann W. Goethe）都寫過《浮士德》（Faust），但不能說後

者模仿前者。奧尼爾的《榆樹下之戀》（Desire under the Elms）跟尤里彼得斯（Euripides）的《希波里塔斯》和哈辛（Jean Racine）的《菲德》都寫後母與前妻子的戀情，又怎能說後人抄襲前人？是否模仿或抄襲，端看後人在作品中是否有創意。曹禺自言：「我很欽佩，有許多人肯費了時間和精力，使用了說不盡的語言來替我的劇本下註腳；在國內這些次公演之後更時常地有人論斷我是易卜生的信徒，或者臆測劇中某些部分是承襲了 Euripides 的 Hippolyus 或 Racine 的 Phèdre 靈感。認真講，這多少對我是個驚訝。我是我自己──一個渺小的自己：我不能窺探這二大師們的艱深，猶如黑夜的甲蟲想像不來白晝的明朗。在過去的十幾年，固然也讀過幾本戲，演過幾次戲，但儘管我用了力量來思索，我追憶不出哪一點是在故意模仿誰？」（見《雷雨・序》）鑑於曹禺改編別人的戲都曾加以註明，其他的創作中，無意識地受到前人一些影響自然在所難免，其個人的獨特創意實不容抹煞。以《雷雨》為例，如果我們了解到其中的人物與事件跟作者的個人經歷有密不可分的關係，曹禺在劇前〈序〉中的自辯，毋寧是坦誠與可信的。

曹禺的劇作，除了人物心理深刻複雜外，時空的處理、語言的拿捏，都很值得學習。在三〇年代初期，移植到中國的現代話劇還顯得十分稚嫩，曹禺的三部力作《雷雨》（一九三三）、《日出》（一九三五）、《原野》（一九三六）一出，實在讓國人的眼睛為之一亮，好比是從遙遠的地平線上升起的一片燦爛的曙光，如說是曹禺為中國的現代戲劇開創出一個光明的前景，亦不為過。

曹禺的《北京人》（一九四〇）寫在抗日戰爭期間。同一個時期，曹禺還寫了《黑字二十八》

（一九三八，與宋之的合作）、《蛻變》（一九三九）、根據墨西哥劇作家尼格里（Niggli）的《紅絲絨的山羊》（The Red Velvet Goat）改編的獨幕劇《正在想》（一九四〇）、改編巴金小說的《家》（一九四二），並翻譯了莎劇《柔美歐與幽麗葉》（一九四三）。其實，一九三六年曹禺在南京劇專教書的時候，還根據法國劇作家臘比希（Eugéne Labiche）的《迷眼的沙子》（La poudre aux yeux）改編過一個獨幕劇《鍍金》，因為當時沒有出版，常常被人忽略了。抗戰勝利後他編導了一部由石揮、李麗華主演的電影《豔陽天》，寫出了舞台劇《橋》的前兩幕，接著就跟老舍同時去訪美。本來老舍和曹禺都有條件留美不歸，他們兩人不約而同地選擇了回歸祖國參加社會主義的建設，一方面固然出於一片愛國之心。另一方面也由於周恩來主導下的共黨統戰工作的成功。他們的回歸，今日看來真不知算是幸，還是不幸。

到了共產黨當政的時期，可能出於意識形態的考慮，《橋》沒有繼續寫下去。四九年後寫了《明朗的天》（一九五四）以及與梅阡、于是之合作的《膽劍篇》（一九六一），最後一部作品是《王昭君》（一九七八）。曹禺本是個創作力旺盛的作家，從一九三三年完成《雷雨》到一九四九年的十六年間，至少獨力創作了六部大型話劇，部部都曾贏得採聲。但是從一九四九年到去年的四十七年間，只寫了兩部半，而且沒有一部達到他過去的水準，此亦足見作家們在高壓的專制政權下如何地苟延殘喘，欲振乏力。當然這不是曹禺個人的問題，像茅盾、巴金，甚至早就加入共產黨的夏衍，在共黨治下都沒有寫出像樣的作品。一向多產的沈從文，四九年後毫無創作。只有老舍，從小說轉向劇作，產量豐碩，但是也因此不得善終。沒有創作的沈從文反倒未受到嚴重的

打擊。

文化大革命期間，文人的日子最不好過，既沒有說話的自由，也沒有不說話的自由。像曹禺這樣的老好人，也曾被迫做過昧心欺友落井下石的勾當。吳祖光、蕭乾被打成右派時，所有過去文學、戲劇界的朋友都群起而攻之。曹禺也寫過〈吳祖光向我們摸出刀子來了〉、〈質問吳祖光〉、〈斥洋奴政客蕭乾〉等一類的文章。不得不如此表態，也是另一種型態的自我批鬥吧！其中的況味，未曾身臨其境的人是難以想像的。

文革後，卸去了心頭的重壓，很多作家都嘗試找回失去的時光。曹禺擱筆多年後，於一九七八年寫了《王昭君》，成為壓卷之作。劇情曲折迭宕，且有詩劇的魅力，足證曹禺寶刀未老。不過，據說該劇是奉命之作，曹禺在〈關於話劇《王昭君》的創作〉一文中也坦白承認：「這個戲是敬愛的周總理生前交給我的任務。」雖然曹禺「力圖從有利民族團結的精神去考慮」，仍不免隱含相當的大漢沙文主義，恐非蒙古人所樂見。況且，奉命的產品與不得不寫的激情之作當然無法同日而語。

我第二次見到曹禺的時候，已經到了大陸對外開放的時期。曹禺說：「四人幫垮台以後，我們終於自由了，可以說心裏的話。巴金就勉勵我，少開會，少抛頭露面，剩下的這幾年光陰要好好把握，再寫幾部像樣的作品出來。」不幸的是，有了自由，又缺了時間。吳祖光在紀念曹禺逝世的一篇文章中說「太多的桂冠害了曹禺」（見《中央日報》副刊，一九九六年十二月二十日），言下之意是曹禺受到盛名之累。從一九八一年到今天，有十五年之久，不能說沒有充足的時間，

可是曹禺身任全國文聯副主席、全國劇協主席，並掛名北京人民藝術劇院的院長，在這眾多的頭銜下，要開會，要發表意見，要接待訪客，哪裏還有留給自己的寫作時間？晚年又輾轉病榻，更加力不從心。

雖然曹禺迫於外在的環境，浪費了幾十年的光陰，幸好他是早熟型的作家，年輕時代已經完成了他的代表作。今日重讀他早期的作品，覺得在三、四〇年代的劇作家中，實在無有出其右者。是他，使話劇這個外來的劇種真正在中國的土地上扎根生長；是他，成功地運用了佳構劇和三一律的技巧；是他，在中國的舞台上塑造了一個典型的悲劇；也是他，使中國的現代戲劇展現出燦爛的曙光，預示著更加光明的前景！

原載《聯合文學》第十三卷第四期（一九九七年二月）

懷念劇作家吳祖光先生

學生告訴我吳祖光先生去世了。我沒在報上看到這則消息，可能我家中的兩份報紙都沒發有關的新聞，因為吳祖光對台灣的民眾算來是個挺陌生的名字。

對我們這一代的人來說，吳祖光的姓名卻十分響亮。大概在民國四十年前後，台灣放映過一部膾炙人口的電影《國魂》，演的是文天祥抗元就義的故事。這部電影不但是吳祖光導演的，而且電影脫胎的舞台劇《正氣歌》，也出於吳氏之手。那時候吳祖光已成為附匪的藝人，飾演文天祥的劉瓊及其他演員也都滯留大陸，所以在《國魂》正片之前演職員表的片頭被刪掉了，但是常看電影的人心知肚明是誰的作品。代表正氣的文天祥確是當日提倡恢復固有文化以及主張漢賊不兩立的國府所推崇的人物，其中表達的意識形態也符合國府的要求，唯有這樣正確的標竿卻出於附匪藝人之手，實在臉上無光，因此無論如何不能把他們的姓名標示出來，讓一般觀眾知悉。其實年紀比我略長的人，對吳祖光的大名更不會陌生，抗戰時期他的另一部劇作《風雪夜歸人》使他紅遍大後方，勝利後也改編成電影，看過的人不少。

《正氣歌》與《風雪夜歸人》都是吳祖光的少作，完成時還不到二十五歲。據說他十九歲就寫成了一齣抗日劇《鳳凰城》，使他贏得「神童」的美稱。跟曹禺一樣，他們都是早慧型的作家，三十歲以前，已經享有盛名了。

我跟吳祖光先生有過兩面之雅，第一次是在一九八一年從英國到大陸講學期間，曾專程去拜訪吳先生，當時他正在北京參加政協會議，住在西郊的友誼賓館，我就去賓館裡訪問了他。第二次是一九九二年趁參加「台灣及海外作家訪問團」訪問北京的機會，與劉大任、黃碧端、徐凡等到北京吳府拜訪。兩次見面，吳祖光先生都侃侃而談，使我對他留下了深刻的印象。

在與吳先生見面以前，我早就讀過了他多半的劇作，就文本而論，可說生動有餘，深度不足，這恐怕與他的早慧有關。譬如他的代表作《風雪夜歸人》，情節的邏輯性與人物的可信性都非常薄弱，我頗不明白何以這齣戲在抗戰時期獲得如此多的掌聲，據說中共的國務總理周恩來曾經看過七次演出。現在看來他較好的作品，應屬《正氣歌》和文革復出後根據妻子評劇皇后新鳳霞的親身經歷所寫的舞台劇《闖江湖》。

其實吳祖光的名聲一半來自少年得志，一半來自他耿直敢言的性格。在國府時代，他曾是國民黨的批判者，他的兩部神話劇《嫦娥奔月》和《捉鬼傳》都是諷刺時政之作，前者攻訐暴君與暴政，後者揭露官員的貪贓枉法，致使他無法在國統區存身，不得不遠走香港。到了共產政權的時代，他首先掉入一九五七年「引蛇出洞」的陷阱，成為毛澤東「陽謀」的

犧牲者。吳祖光和他的好友畫家黃苗子、丁聰、音樂家盛家倫等被打成「二流堂」的右派份子，一時成為文藝界眾人的箭靶，發配到貧瘠酷寒的北大荒從事「監督勞動」。在那種時刻，越是來往密切的親朋好友越要劃清界限，像一向被吳祖光視為好友的老舍、曹禺等，都不得不挺身出來打落水狗。在眾叛親離的壓力下，有幾個人能不精神崩潰的？幸虧他的妻子新鳳霞始終不移地給予他精神支持，才熬過種種苦難。

一九六〇年獲准重回北京，先後在中國戲曲學校實驗劇團及中國戲曲研究院專職編劇，奉命寫出一系列新編京劇，其中有《鳳求凰》、《三打陶三春》，到現在還不時搬演。到了一九六六年文革開始，他又霉運當頭，「二流堂」舊案復發，並進一步被指為「裴多菲俱樂部」的反革命份子，遭到五年隔離審查，七年不準回家與家人團聚。再度下放勞改，情況較前更為惡劣，每天做的是掏糞、餵豬、砌磚等吃力的粗活。幸而吳祖光天性樂觀，在艱苦的生活中還能偷空寫詩以自娛，後來竟出版了一本《枕下詩草》。

四人幫垮台後，吳祖光「二流堂」的冤獄才獲得平反。原來所謂的「二流堂」，不過是抗戰時期吳祖光和畫家黃苗子、丁聰開玩笑地給他們合住在唐瑜家的住處所取的名子。經過長期的政治迫害，大多數人都選擇了噤聲、沈默，只有吳祖光算得是少數幾個不服輸的硬漢。一等到鄧小平復出，在較為開放的氣氛中，吳祖光又挺身而起，不但在文聯、作協等會議中不時為作家的權利仗義執言，而且在六四前夕聯絡其他具有膽識的作家們向中共中央要求民主、法治與人權，終於被中共當局強令退黨，結束了他為時只有七年的黨齡。

幸而時代的確是不同了，退黨以後的吳祖光依然平安地住在北京，擔任政協委員，沒有再受到迫害。

吳祖光生前很想來台灣訪問。他雖然批評過國府，但是他畢竟是在國民黨治下成長的人，在共產黨統治下遭受了種種苦難之後，也許對國民黨有些諒解的情懷也說不定；而況此一時，彼一時，強人政治早就一去不返了。他的父親吳瀛是清末最早主修英語的學生，曾經在故宮博物院擔任第一任院長易培基的助手，對當日騰笑中外的「故宮盜寶案」知之甚詳，曾寫過一本《故宮廿五年魅影錄》。吳祖光原籍江蘇常州，因為父親在北京工作，故生於北京。中學時代迷上京劇，每天下午逃學到富連成的廣和樓戲院看白戲，和當時坐科的乾旦劉盛蓮結為好友，成為他日後寫出《風雪夜歸人》的靈感來源。吳祖光大學剛唸完一年，抗日戰爭爆發，遂輟學南下，投奔在南京劇專擔任校長的姑丈余上沅，任校長室秘書，兼教國語。他那時不到二十歲，大概跟他教過的學生們的年紀不相上下。南京劇專在台的早期畢業生，像賈亦棣、崔小萍、彭行才諸先生，都應該記得他吧！

開始吳祖光未能來台的原因，一是他政協委員的身份比較敏感，二是在台灣的老作家王藍先生曾經「隔海砲打吳祖光」，不歡迎他來台。王藍為何隔海開砲？此事與我有點關係。在我兼任《聯合文學》雜誌總編輯的時期，曾經在雜誌上發表過一篇〈吳祖光的自述〉（一九八九年《聯合文學》第五卷第三期）。不久就接到王藍先生的抗議電話和來信，聲明說吳祖光在〈自述〉中談到的劇作《少年遊》，其實是摽竊他的小說而來。過幾天，

王先生親自來到雜誌社，帶來了他的小說《一顆永恆的星》要我比對看看。我和《聯合文學》的同仁仔細比對了兩本著作，一是劇本，一是小說，當然不同，但二者寫的都是抗日時期青年學生的活動，取材倒有些近似，於是我們於兩個月後又發表了一篇〈王藍的自述〉（一九八九年《聯合文學》第五卷第七期），王文中指出了兩作雷同的細節。王藍的小說發表在一九四三年十一月二十日的《文藝先鋒月刊》第三卷第四、五期合刊，吳祖光的《少年遊》於一九四四年完稿，發表於同年六月份《戲劇時代》第一卷第四、五期合刊，二者發表的時間相差半年之久，難怪啟人疑竇。王藍先生既然大聲說出來，好事的台灣記者便隔海向吳先生求證事實的真相。吳先生一口否認了曾經看過《一顆永恆的星》這篇小說，更說根本沒聽說過王藍其人。王先生聽了當然心中有氣，遂引發了「隔海開砲」的事件。王藍先生要與吳先生當面對質，但是兩人被台灣海峽隔開，一個去不了，一個來不成，所以這個公案也就一直懸在那裡。

我第二次在北京拜訪吳祖光先生的時候，抓住機會再向吳先生求證與王藍先生間的這一個公案。吳先生說：「王藍這件事情我不願再提了，因為實在一點影子也沒有。我根本沒看過他的東西，怎麼能抄襲他呢？」我說：「是不是你們兩位都根據一個共同的來源，譬如來自當時報上的新聞什麼的？」吳祖光先生斬釘截鐵地說道：「沒有！沒有！這個名字我從來沒聽說過，發生這件事以後我才知道有個王藍。他的作品呢，在當時我確實沒看過。因為我是這樣，我可以舉很多例子，我寫的東西假如用了什麼材料，我都要做聲明的。假如我用

了王藍的東西，我能偷偷用它嗎？我犯不上！是不是？完全不必要嘛！現在我寫的東西，最後一個情節用的姚雪垠的小說，我也說明了。」我只好又提出一個可能：「會不會您在寫《少年遊》的時候，看過報上登的什麼新聞？」吳先生沉吟一下說：「當時呀，重慶有個傳說，就是有個人暗槍把一個日本的大佐給打死了。後來找這人找不著，就傳說這個打暗槍的人是個麻子，於是北京城就到處抓麻子。這是我們在重慶聽到的，所以我就把這個情節寫進去。」

可是在〈王藍的自述〉一文裡，卻有這樣一段敘述：「文壇前輩王平陵先生親自告訴我：『好多位作家、劇作家在一起談論到《少年遊》與《一顆永恆的星》，吳祖光先生承認讀了你的小說，取材自你的小說……』還記得王平陵先生告訴我：『我們是在韓侍珩先生（文學家）的文風書店聚談的，馬彥祥先生也在座。馬先生是青年劇社社長，《少年遊》是中央青年劇社演出的，他很關心此事。』

所以在王藍先生的心中，吳祖光原來承認的事，現在又不承認了。然而我們也不免疑

問：既然王藍先生知道吳祖光承認過是取材自他的小說，那麼為何還要他再出面承認一次呢？是不是也認為只是傳言而已？可惜如今傳話的王平陵先生和在座的馬彥祥、韓侍珩等人都早已作古，死無對證。

兩人形成各說各話的局面。吳祖光最後的話是：「我要是看過他的小說，我一定說明，我沒抄襲他人的習慣。剛得這個消息是星雲法師來北京，陸鏗帶來的。有一位台灣記者也塞

給我一張影印的台灣報紙，標題是『王藍隔海開砲』，說是我抄襲了他的作品。回來後，我仔細一看，原來說的是這個劇本。這個劇本一點抄襲都沒有，因為王藍的小說我沒聽說過，王藍的人名我也沒聽說過，一點都不知道！我的記憶力確實不好，忘性很大；但是忘性大呢，經常是眼前的事兒忘了，多年前的舊事忘不了，不會忘的！而且《少年遊》中的人物我都是很熟悉的，就是看到報上的材料，可也沒看過王藍小說的任何材料。說我抄襲，真是冤枉！」

以上吳祖光的談話都是根據錄音整理的，而且當時有劉大任、黃碧端、徐凡在座，足以見證是吳先生本人的證詞。因為這件事是由我引生的，我自然想找出最後的真相。我想六十年前的舊事，只憑人的記憶力是有些靠不住了。我依然覺得問題的關鍵乃在情節與人物上，兩部作品可能有一些共同的取材來源，不論是來自當日的新聞報導，還是來自流行的傳言。在目前我們大學的中文研究生常常作一些重複的或沒有營養的題目，倒不如對這個公案加以探索和考察，以便使兩位前輩作家都能心平氣和地接受另一種客觀的說詞，這是我至今最為期待的一件事。

從一九八一年我到大陸講學，並訪問了多位前輩的劇作家，到今日又過了二十多年，當日我訪問過的曹禺、夏衍、李健吾、陳白塵、沈浮、張駿祥和吳祖光都已過世，碩果僅存的，只有錢鍾書的夫人楊絳了。在他們一輩中，吳祖光先生算來是比較年輕的一位，其實生於一九一七年的他今年也已八十又六，稱得上高壽了。五四運動以後的三十年，是我國現代

戲劇努力寫作寫實主義文學劇本的時代，那整個一個時代的劇作家和舞台工作者都已老成凋謝，僅存的也失去了創作的活力，現在幾乎可以說到了蓋棺論定的時刻。在那一個時期，吳祖光先生自然佔有一席之地。

二〇〇三年四月二十四日

熱情與堅持

——哭一葦先生

四月十二日晨間閱報，意外看見姚一葦先生逝世的消息，令我十分震驚，因為前不久在「聯合文學小說新人獎」的頒獎典禮上還見過姚先生，然後又聽他講〈文學往何處去〉嗓音鏗鏘，聲辯「文學是不會死亡的」，表現了他一貫對文學的信心與樂觀的氣派，怎麼說走就走了呢？他去年動過一次心導管手術，復健良好，不想今年竟未逃過同一病累！

我剛放下慰問姚太太的電話，內子急急走來問發生了什麼事。我把刊載姚先生仙逝新聞的那頁報紙放在內子面前，我看見她先是一震，接著豆大的淚珠撲達撲達地滴落在報頁上。內子是姚先生教過的學生。我攬住她，我們就這樣一同唏哩嘩啦地無言地過了好大一會兒。

報上稱姚先生為台灣的「劇場導師」，實在恰當不過，不但今日本地的戲劇工作者多半出自姚先生的門下，近二十年台灣的劇場運動、戲劇教育，也無不分沾過姚先生的雨露。他的美學著作及戲劇著作代表了當代台灣人文思想的菁華，也是遺留給世人的一份至為珍貴的禮物。

姚先生之逝，我心中有說不出的傷痛，一方面固然惋惜戲劇界失去一位良師，對我個人而

言，更痛失一位益友。我與姚先生的定交，是由於文學與戲劇的同好。一九七七年《現代文學》在台灣復刊，白先勇委託姚一葦和高信疆兩位先生負主編之責。那時候我和姚先生還不認識，忘了是先勇，還是信疆向我約稿，我寄了一篇劇作在《現代文學》復刊第一期上發表，就是後來收在《腳色》一書中的〈一碗涼粥〉。那篇作品承姚先生的謬獎，以後繼續接到姚先生約稿的來信，才知編輯工作已由姚先生一肩承擔下來。我的長篇小說《夜遊》於一九八一年得以在《現代文學》復刊第十四期開始連載，也是由先勇和姚先生共同決定的。以後即不斷為《現文》撰稿，直到於一九八三年初再度停刊為止。

一九八一年我應邀赴大陸南開、北大等大學講學，在北京時正趕上北京的青年藝術劇院排演姚一葦的《紅鼻子》，由陳顒擔任導演。當年夏天回到台灣，把這個消息告訴了姚先生，並替他夾帶了一本轉載《紅鼻子》一劇的大陸月刊《劇本》，因為那時候還未開放大陸書籍進口。姚先生無疑是作品登陸大陸最早的台灣文化人，開海峽兩岸文化交流之先聲。

一九八三年國立藝術學院成立前，姚先生不但預備出任第一任戲劇系主任，且負責全院的教務。我在倫敦大學很意外地接到姚先生的邀請函，說服我回國任教。前後往返信件不下十餘封，不久又接到藝術學院第一任院長鮑幼玉先生的信和聘書。那時候我在倫大剛剛休假一年，按理說是不應再馬上離職的。可是姚先生是那麼有耐心，他的信又是那麼熱誠而具有說服力，使我無法不慎重考慮。我遂計畫如果向倫敦大學請假不成，只有辭職返國一途。不想倫大很慷慨地答應了我再請假一年的要求，於是得以順利返國，開始滯外多年後首度再在國內執教。

為了履行對倫敦大學的諾言，一年後不得不返回英國。然而正是由於在藝術學院的那一年，使我又重新加入了國內戲劇運動的行列，與國內的文學界也重續姻緣，因此再也無心繼續滯留國外，遂於一九八七年毅然辭去倫大的教職，回國定居。這次返國雖然接受了台南成功大學的聘書，但究其初因，則不能不歸功於姚先生的鼓舞。

姚先生待人寬厚而律己甚嚴，有包容他人意見的度量，但亦謹守自己的原則。在藝院共事的一年中，多有機會向姚先生請益切磋，越發佩服姚先生的為人。我跟姚先生的共同點，都是遇有不同意見，寧用直言而不採曲筆，故可肝膽相照，不致造成誤會。有一回姚先生推薦我跟他一起擔任《自立晚報》的百萬小說獎決審委員。其他委員尚有白先勇、司馬中原和鍾肇政諸先生。在那次會議中，任何參選作品如果獲得三票贊同，即可獲獎。不幸的是我與姚先生和先勇的意見相左，使他們兩人推舉的作品因一票之差而未能入選。會後，姚先生笑著對我說：今天我們大戰了三個回合。我向他道歉說：我是你推薦的，按理我應該附議你的意見才合乎一般世俗所謂的交情；可是我如果那樣做，就不能不違背我自己的認知。我想你一定不願推薦一個沒有自己意見的人；可是我堅持我的觀點，也正是為了對得起你的推薦。姚先生說：我沒看錯人。我知道他心中不會因此存有任何芥蒂。

家父去世時，我遵從家父生前的囑咐不發訃聞，一切從簡。姚先生像有些至親好友一樣，是間接聽到消息前來弔唁的。那天，姚先生和瘂弦兄等是少數幾個陪伴我度過漫長的告別式的友人，使我心中感念不已。

這些年來，雖然我們一南一北很少有見面的機會，倒是時以電話或書信聯繫。也曾經有兩次姚先生想邀我再重回藝院執教，都因我已習慣台南，而未能應命。不過，有一年我又在藝術學院兼過一年課。兼課的待遇菲薄，從台南往返台北縣的蘆洲十分辛苦，我所以接受這個差事，完全由於姚先生的一通電話。姚先生為了體諒我，減輕我的負擔，特別派了他的得意門生王友輝做我的助理，幫我批改一部分學生的作業。

姚先生在大學時先念機電工程，後轉銀行系，來台後在台灣銀行任職長達三十多年。他說他人生的轉機始自一九五八年台灣藝專前校長張隆延邀他在該校影劇科教授「戲劇原理」一課，其後又在文化大學戲劇系教授該課，遂與戲劇結成了不解緣。既非科班出身，他對戲劇與美學的造詣，全靠個人的勤學與自修。如非有過人的天資、長期的浸淫及不懈的努力，不會有今日的成就。據我所知，姚先生是不以學位、不靠年資，全憑著作由教育部的特別委員會核定教授資格的少數幾人。這些年來，他的《詩學箋註》、《戲劇原理》、《藝術的奧祕》、《戲劇與文學》、《欣賞與批評》等書都是我教學時開給學生必備的參考書。他的劇作呈現多元的面貌，有傳統話劇式的《來自鳳凰鎮的人》，有國劇《左伯桃》，有歷史劇《傅青主》、《馬嵬驛》，有受史詩劇場影響的《孫飛虎搶親》、《碾玉觀音》、《申生》，有走向荒謬劇場的《一口箱子》、《訪客》、《我們一同走走看》、《大樹神傳奇》，有儀式劇《紅鼻子》，有說理劇《重新開始》等。姚先生的劇作可以說變化多端，不同的時期就有不同的寫法，足見姚先生具有永遠求新求變的精神。他自己也常以此自勵，對西方的戲劇的美學的新潮流表現出求知若渴的精神，生怕落人之後。

當然近年來後現代劇場的拼貼、破碎、支離以及愈來愈不像戲劇，的確帶給姚先生一些困擾（其實對很多人都有此困擾）。姚先生在《戲劇原理》一書中表達了他的看法，在生活中也表現了他的個性，例如八〇年初香港的「進念二十面體」在台北演出《百年孤寂》時，姚先生和我都在座。演出十分鐘後姚先生就搖搖頭離開了。

雖然對有些演出姚先生個人並不喜歡，可是對廣義的前衛劇場的提倡卻不遺餘力，八〇年初期一連舉行了五屆的實驗劇展，就是在姚先生大力支持下實現的。這將近二十年的台灣新戲劇，一路走來，每一個轉折，每一個停佇，步步都看得到姚先生的足跡。姚先生雖然不幸早逝，他的熱情，他的堅持，實在足以為後繼者的楷模。

原載《聯合報》副刊（一九九七年五月一日）

一九九九台灣現代劇場研討會觀察報告

一九九六年台北舉行以「一九八六—九五台灣小劇場」為主題的「台灣現代劇場研討會」後，大家覺得意猶未盡，認為為了促進台灣現代戲劇的發展，應該繼續舉辦類似的研討會，研討不同的主題。文建會也支持這樣的提議，遂有第二屆「台灣現代劇場研討會」之議。為了平衡南北文化的落差，經議決會議移往南部舉行，會議的主題定為「專業劇場」、「社區劇場」與「兒童劇場」，故選出的籌備委員有果陀劇團（代表專業劇場）、台南人劇團、南風劇團（代表社區劇場）、台灣兒童劇場協會（代表兒童劇場）、吳靜吉、司徒芝萍（代表北部戲劇學者）、卓明（代表東南部地方劇場）和我（代表南部戲劇學者），包括了與這三個主題有關的人士。我那時尚未在成大退休，故有人提議由舉辦學術研討會富有經驗的高級學府成功大學承辦最為合適，獲得了與會者的一致同意，而經我徵求成大有關當局的同意後，於是這個重擔就落在了成功大學中文系的身上。

在籌備期間，雖然成功大學的文學院和中文系都換了主管，我也從成大退休，但是絲毫未影響到籌備工作的進行。新任系主任廖美玉教授和中文系的同仁仍然細心籌畫，熱心投入，達一年

之久，終使「一九九九台灣現代劇場研討會」有聲有色地召開，圓圓滿滿地閉幕，贏得與會者的一致肯定。

研討會於三月十二日開幕，三月十四日閉幕，主要成就有以下諸點：

一、此為第一次在南部召開如此大型的戲劇研討會。除三天的研討會外，尚有「劇場資料展」及果陀劇團、台南人劇團、南風劇團、一元偶戲團、杯子劇團、魅登峰劇團等九個劇團分別於午晚兩個時段演出。

二、除中南部及東部的戲劇學者和劇團獲得發言的機會外，北部的學者及劇團代表也均南下，且熱烈發言。因為論文涵括「專業劇場」、「社區劇場」、「兒童劇場」三大領域，使戲劇學者及劇場工作人員第一次在這三大領域中獲得意見溝通與交流的機會，達到各抒己見的目的。

三、因為參與的人士包括北、中、南、東部各地代表，沒有第一屆會議所謂的「北部觀點」，當然也不會形成所謂獨特的「南部觀點」，是一次各方都有發言機會的會議。

四、大陸分由北京話劇研究所所長田本相教授及南京大學文學院董健院長代表參加，兩位皆為大陸重要的戲劇學者；國外則有美國加州大學 Dr. Patricia Harter（洛杉磯分校戲劇系主任）、哥倫比亞大學 Dr. John B. Weinstein（戲劇學者）及英國倫敦大學研究戲劇的蔡奇璋先生參加，均有論文發表，如此廣泛的參與前所未有，也獲得他山之石的借鑑。

五、與會者多全程參加，至閉幕式仍然滿座，在一般研討會少見。至於論文發表人各持論點，相互辯難，乃學術研討會之常態，並非如《聯合報》文化版所言「定位不明，議題混淆」所

致。任何學術研討會，非政治談判，目的不在求取「結論」或達成「共識」也。

六、第一天果陀劇團演出《淡水小鎮》，排隊進場觀眾從成功廳一直排到成大校門外，在南部可說罕見的現象。其他演出均吸引大批人潮，在南部亦少見如此盛況。

七、會議期間的「劇場資料展」，吸引了不少觀者，為南部群眾開闢另一條認識戲劇的管道。

以上諸點可說是這次研討會的特色與成就。當然世間沒有一件事是十全十美的，三天的會議，工作人員均十分勞累，容或對各方來客招待不周，希望以後加以改進。

原載《一九九九台灣現代劇場研討會成果集》（文建會，一九九九年）

繼承與創新——劇作家的成就

我所認識的高行健

大陸上每一個大城都有固定的現代劇院和劇團。譬如說北京，就有「人民藝術劇院」、「青年藝術劇院」、「實驗話劇院」、「兒童劇院」等。這些劇院都有一定的編制和經費，並不受演出成敗的影響。這一點要羨煞台灣的戲劇工作者。但是有優點就有相對的缺點，政府拿了錢，供給這些劇院和劇團的生存，就要干涉演出的內容。該演什麼，不該演什麼，就不是只關心戲劇藝術的編導演可以決定的了。到了最後，從事創作的編導演，反倒成為不從事創作的官僚的工具。這一點台灣的劇戲工作者不但不會羨慕，恐怕要視為畏途了。

高行健的戲劇創作就是在這種經濟上有所保障但藝術上大有局限的環境中成長的。

文革後，高行健進入北京的「人民藝術劇院」從事編劇工作。「人民藝術劇院」演出的作品有一定的水平，但也相當遵守傳統。高行健在一九八二年寫出了《絕對信號》一劇，在表現的手法上有所革新，引起了爭議。當時大陸上正當開放革新的時期，所以這齣戲很幸運地上演了，受到了觀眾的歡迎。接著高行健又在一九八三年演出了《車站》一劇。這齣戲受到了西方荒謬劇的影響，寫一群在車站上候車的人，等來等去都等不到車輛。一年過去了，兩年過去了，好多年都

過去了，候車的人頭髮都等白了，青年人變成了老年，仍然沒有車子停下來。這些候車的一生就這麼在候車中白白地消耗掉了，真的既荒謬，又悲慘！這齣戲自然是有所指的，寓意也很清楚，因此就招到了一些非議，演出後遭到禁演的命運。高行健本人也成為「消除精神污染」運動的批判對象，停止發表作品一年多。到了一九八五年，他寫出了規模更大的《野人》一劇。這齣戲在內容和表現的形式上都有所創新，因此又再度引起了爭論，但在北京人藝的演出卻是很成功的。

為什麼凡是有所創新的戲，就要受到爭議呢？這就跟中國大陸上文藝創作的政策有密切的關係了。因為幾十年來都執行著文藝為政治服務的政策，其中根本沒有個人藝術視野和意圖的可能。一旦遇到自由思想的馳騁、個人視野的突現，就非常地不習慣了。這種環境對高行健這種具有個人視野的劇作家是不太適合的，所以在一九八九年六四天安門事件之後，高行健就脫離了中共，在法國巴黎定居下來。

他在巴黎定居後，仍然創作不輟，一九八六年寫了《彼岸》（曾在《聯合文學》發表），一九八七年寫了《冥城》，一九九一年寫了《生死界》。

其實高行健不只是一個劇作家，他同時也是一個畫家、一個小說家。他的水墨畫很具有獨特的風格。他的小說也獨樹一幟，打破了情節的局限，特別在文字和意境上下功夫。一九八八年在聯合文學出版的《給我老爺買魚竿》和一九九○年在聯經出版的《靈山》都具有這些特點。

他最新的作品是今年收在文化生活新知出版社出版的《潮來的時候》一書中的〈瞬間〉。這是一篇非常新潮的小說，像詩，像畫，很值得仔細品賞。

記得初識高行健是在英國牛津大學的一次漢學年會上。那次我們恰巧住在隔鄰，就開始交換閱讀彼此的作品。嗣後雖然沒有再見面，但時有書信往還。我又繼續不斷地讀到高行健已發表和未發表的作品。

高行健不但有小說在台灣出版，他的劇作《彼岸》也曾被藝術學院戲劇系搬上過舞台。現在果陀劇團就要上演他在大陸上曾受爭議的劇作《絕對信號》，真是使我十分高興的事，因為劇作者和演出者都是我所熟悉的人，也都是具有才華的人，那麼這樣的合作，就非常值得期待了。

原載《民生報》（一九九二年十月十六日）

如果我們用台灣國語寫戲

香港的文學可能不及台灣，香港的話劇卻遠遠走在台灣的前頭。除了香港市政府主辦的「香港話劇團」及「中英劇團」等全職業性劇團外，半職業及業餘性的社區劇團不下十數個，平時總有好幾個劇團同時演出好幾個不同的劇目，其中多半使用粵語演出，英語其次，用國語演出者至為罕見。

最近香港話劇團演出莎劇《李爾王》，分國、粵語兩組演出。粵語一組上座不成問題，國語一組則有勞藝術總監楊世彭夫婦打電話邀請會講國語的朋友代為派票捧場，以免因上座不佳令後失去上演國語話劇的機會。

香港之不習慣使用國語演出話劇，自然跟香港居民不熟諳國語有關。所以目前香港的話劇只能劃地自限，縱然每年話劇創作的產量頗豐，但為外人所知者至少。大陸及台灣劇團恐不會拿一個粵語劇本來嘗試譯作國語演出。相反的，大陸及台灣的劇作則常以粵語在港演出。

為外地人所不懂的粵語，對香港人和廣州人而言卻是生動活潑的日用語言。香港話劇之所以如此活躍，也正因為建立在一種當地人所熟知的地方語言上。如果勉強用英語或國語演出，恐怕

不會有今日的成績。

戲劇與其他文類最大的不同即在所使用的語言必須是口頭語言。劇作首先是供人聽的，不是供人閱讀的，所以必須遵守口語的習慣，務使入耳即化，不可使觀眾因尋思而遲疑。因此除了貼合日用口語外，戲劇不可能採用書面語言。這是劇作有別於小說、散文及詩之處。

以目前台灣而論，我們的口頭語言是什麼？最常用的只有國語和台語（福佬話）兩種。其他客家話和山地話，雖然就族群而論其重要性是顯然的，但使用的人數畢竟有限。以香港為例，台灣的話劇創作未嘗不可使用台語。使用台語，肯定會有意外的生機。但若避免香港粵語話劇的劃地自限，則更宜採用國語。今日台灣所用的「國語」，其實已經不是北京話的國語，早已為人加上了一個形容詞：「台灣」。此國語已專屬台灣，非他省人所有了。

在長達四十多年的陶熔中，台灣的大多數居民都說得一口流利的「台灣國語」；即使原來操純正北方話的人，到了今天也變成「台灣國語」腔調了。這種標幟在大陸及香港的台灣旅客中最易凸顯出來，中國其他省分的人只要一聽口音，立刻分辨出這是來自台灣的旅客。

「台灣國語」並非只是一種腔調，其實也包含有字彙和句法的問題，只是尚少有人加以細心研究罷了。

目前如果我們尋找一種適合劇作的「口頭語言」，其實不必強行模仿老舍或曹禺，不妨考慮用「台灣國語」，畢竟我們周圍的人說的都是這一種話！

「台灣國語」並不是方言，對其他省分的人不會產生溝通的障礙，但又確實含有地方特色，

會帶給他省人一種特殊的風味。用「台灣國語」寫成演出的話劇，可以說既富有地方色彩，又可暢通各地。

原載《表演藝術》第十期（一九九三年八月）

戲劇有必要自我放逐於文學之外嗎？

近年來文學劇本的創作越來越少了。原因有二：一是劇作不容易找到發表的園地，二是也不容易獲得上演的機會。

一般報章雜誌不願意發表劇作，認為讀者不愛看。一般劇團則只熱中於集體創作，對已經寫成的文學劇本欠缺興趣。這兩項原因造成文學劇本創作的匱乏。文學劇本的匱乏反過來又使發表和演出者殊無選擇的餘裕。二者互為因果，形成惡性循環，遂使我們越來越無緣看到搬上舞台的文學劇本了。

在這種情況下，使人覺得姚一葦先生似乎是文學劇本創作中奮鬥不懈的一支孤軍！

今年八月發表在《聯合文學》第九卷第十期的《重新開始》，是姚一葦又一度證明他對文學劇本創作的執著。這齣戲藉著戲劇的形式表現了作者對人生的一些看法，應該說是一齣沙特（Jean-Paul Sartre）式的說理劇。

幾乎沒有什麼戲劇性的動作，兩個劇中人物的對話一句緊似一句，形成一種腦力的激盪。男女雙方因為不滿意兩人的共同生活，各自「重新開始」獨立生活，但結果似乎更糟。特別是女

方，走入女性主義的「死胡同」，才發現「獨自」生活及自由放任並不那麼有趣。這正是「有趣時在一起，無聊時分開」所導致的結果。因無聊而分手的，自也會因同樣的原因而重聚，所以最後的結局是兩個人物「忘掉過去，重新開始」。在這裏似乎顯示了作者對女性主義的不信任和對男女關係的樂觀態度。

這個戲演出的效果如何尚不得而知，但確是一個可讀性很高的作品。它的可讀性在於使讀者窺見了作者對人生、對社會所抱持的一些見解、一些看法。這些見解和看法事實上是頗富爭議性的。引起閱讀興味的地方恰在於啟動讀者企圖與作者對話，甚至於爭辯的欲望。

文學性的劇本重在腦力激盪，足以引人深思，絕非純為視聽的享受而寫。如果我們居心要拒絕思考，恐怕不但是文學劇作者的悲哀，而且更是現代觀眾的悲哀了！

戲劇不像舞蹈或音樂，那麼具有感官的純度；戲劇不能擺脫語言（默劇除外），因此也不易擺脫文字的羈縻，雖然有的戲劇從業者不甘願做文學的附庸。戲劇若要與時代對話或轉化社會現象為思惟邏輯，純感官的表現方式就不足以為功了。

好多年來，我們花了太多的精力純為演出的理由去營構後現代的前衛戲劇，演出時不為觀眾所理解，其情固然可憫，令人惋惜的是在演出以外不能提供具有可讀性的劇本，在多數情形下甚至於根本沒有完整的劇本可資提供，這就不能不使人懷念起過去一些案頭或書齋劇本在閱讀時為我們帶來的趣味。這樣的劇本雖然不一定適宜上演，但作者無不盡力使其首先成為具有可讀性的文學作品。追求純粹戲劇的演出效果自然無可厚非，但立意拋棄供人閱讀的價值，怕只會使戲劇

越來越遠離了文學的一切可貴質素。

戲劇有無必要自我放逐於文學之外？是戲劇工作者值得思考的一個問題。

原載《表演藝術》第十二期（一九九三年十月）

劇本仍然是戲劇的靈魂！

府城到了已擁有「台南人劇團」、「那個劇團」、「魅登峰劇團」及「青竹瓦舍」四個戲劇表演團體，而演出又相當頻繁的今日，才來舉辦第一屆戲劇獎，未免晚了一些。但晚，總強過沒有，終於有了鼓勵劇本創作的戲劇獎，才是值得慶幸的一件事。

鑑於成功大學的鳳凰樹文學獎及高雄市文化基金會的文學獎早就有劇作獎，所以三年前在第一屆府城文學獎的評審會議上，我已提議增加現代戲劇創作獎一項，獲得所有評審委員的一致同意及文化中心的陳永源主任的首肯。誰知我在向從事劇本習作的成大同學宣布了這項好消息後，令人失望的是戲劇獎的設立並沒有在第二屆的府城文學獎中成為事實。我和陳昌明教授都非常關心這件事，經過兩年不斷的提出，終於在第四屆成為事實，我們不能不為府城的劇運高興，因為徒有劇團、有演員，而忽略劇本，豈不使台南的劇運就像智能不足的弱智者一樣？就長久戲劇的發展看來，劇本仍然是戲劇的靈魂！

第一次參賽的劇作雖然只有二十一件，數量上是少了一些，做為一個地方性的獎，也差堪自慰了。劇作本來並不易寫，不但有時空的限制，也有可演與否的問題，幸好成大中文系的「戲劇

選讀與習作」開課多年來培養了一批能夠執筆的青年寫手，可以成為基本的參賽者。這些青年劇

作寫手，藉著獲獎的機會，也許可以建立起一些自信，也許因此有可能與本地的各劇團發生一些

聯繫，因而促使台南的劇運向更健康的方向成長，這個戲劇獎的設立就功德無量了。

今年參與評審戲劇獎的委員有成大藝研所的石光生教授、屏風表演班的李國修先生和我。石

教授除了教授戲劇外，本人也是位富有才情的劇作者。李國修更是演、導、編的全才。有他們兩

位一同參與評審的工作，定能建立府城戲劇獎的公信力，很幸運的我們三人的評審意見交集大於

分歧，所以在各組評審中我們是最早完成任務的一組。我們在討論之前先做了一次每人圈選六篇

的假投票，在二十一篇中投出了十一篇做為討論的基礎。其中有十篇未獲一票，而有五篇是只有

一人圈選的，可見對大多數的參選作品，三人所見略同。起初李國修先生認為入圍的作品水平不

高，獎項可以從缺。石光生教授和我則覺得相對一個區域不大的地方文學獎而言，水平還算不

錯，加上是第一屆辦戲劇獎，似乎不宜從缺，最後的結論是應該按照規定選出四篇得獎作品。經

過討論及彼此說服以後，再在十一篇中選出六篇。這時候大局已定，各委員的意見也穩定下

來，不容易被他人說服了。第三次投票又淘汰掉一篇，剩下五篇。按照府城文學獎的規定，只有

正獎、二獎和兩名佳作獎，所以還多了一篇。為了一舉投出各獎的名次，我們採取記分的辦法：

正獎三分、二獎兩分、佳作各一分。投票的結果，五篇中一篇得六分，兩篇各得五分，一篇得三

分，一篇得兩分。得兩分的自然淘汰，同樣得五分的經再一次投票，投出二獎與佳作的區別。最

後的獲獎名單是：《自由PUB》得正獎。《Station》得二獎，《意外》與《極刑》各得佳作獎。

同時我們也建議《Station》的篇名可改作《車站》。

這四篇中，除了《極刑》外都是喜劇，可見喜劇易於在簡短的篇幅中發揮，同時又為年輕的寫手所偏愛。作者名單發表後，才知除了正獎外都是成大學生的作品。這也難怪，成大學生本來就是基本的參賽者，在其他的文類中也是一樣。其實，本年度成大「戲劇選讀與習作」課中最好的兩篇劇作都沒有參賽，是頗可惜的一件事。

《自由PUB》的特色是輕鬆、幽默，又富有想像力。觀眾透過一面假想的玻璃，看到PUB內部的各色人等：有熱愛自由女神像的店長、尋找靈感的作家、單戀作家的同性戀者、死纏店長的醜女、徒有其表的美女、諂媚美女的鄉愿、在PUB外打電話的帥哥、隨意倒垃圾的歐巴桑，還有愛上帥哥的自由女神像的靈魂。他們各有各的人生觀、理想、愛好和脾氣，在有限的環境（PUB）中發展出他們彼此間的曖昧關係。具有喜感的曖昧關係，如沒有風趣而幽默的對話也無從表現出來，各人的言談雖然不脫stereotype，但確有令人絕倒的片段，可以預見到舞台上的笑（效）果。最難能可貴的是做為主題的「自由」，十分含蓄，具有多義性，只像一曲輕輕流動的背景音樂。對這一篇，國修採取保留的態度，因為他覺得同性戀者的娘娘腔以及命名為醜女，似乎對「同志」及女性欠缺尊重。我自己的看法則是帶有諷刺性的喜劇，總不免有被諷刺的對象，不管這對象屬於族群的，還是職業的，只要不是出於惡意的攻訐，開一開無傷大雅的玩笑，應該是可以容忍的，否則喜劇真的難為了。光生也同意我的意見，所以此篇才得以最高分獲得正獎。

《Station》是一篇荒謬喜劇，人物並不真實，但荒謬得可笑，對當前台灣紊亂的治安以及同樣紊亂的男女關係，都有所針砭。作者利用極有限的空間，演出了一齣十分熱鬧的戲。

《意外》可以說是齣情境喜劇，作者很會營造「懸疑」與「驚奇」，人物與動作雖相當誇張，但尚不失人情之常，會帶給觀者同情與笑聲。

《極刑》是作者努力建構的一齣戲，三個人的兩世愛恨情仇。一世，愛將軍的皇后為了責任，也為了皇帝的摯情，不忍背棄皇帝，但皇帝因妒而殺了將軍。另一世，養父與養女相愛，兒子也愛妹妹，因妒而弒父。然後又把兩世交叉起來，使三個演員演出這六個人物。構想雖奇，但技術上略有瑕疵，例如第一幕的皇后與第二幕的妹妹為同一人，但第二幕妹妹並未出場，只在父與子的談話中提及。到了第三幕，作者說第一幕中皇后的地位由第二幕的妹妹取代，實在是同一個演員，因為觀眾從未見過妹妹，卻已見過皇后，如何使觀眾分清楚誰是誰呢？在敘述上不成問題的事，在舞台卻會造成大問題！

其他，如《麻煩》、《西門武潘》等都不是喜劇，也各有所長，正好徘徊在邊緣地帶，因獎項名次所限而落選，使人有遺珠之憾。至於未曾入圍的，多因技術上的瑕疵過大，或者只像一個表演節目，沒有足夠的劇情通貫全劇；或者作者忘了是在寫舞台上呈現的劇本，用了太多敘述的筆法，以致無法演出。希望以後參選的劇作，首先要想到如何寫出一個可以上演的劇本，然後再考慮如何寫成一個佳作。

在目前台灣劇場界通常故意輕忽文學劇作的風氣下，創作劇本獎的普遍設立，實在是當代戲

劇界的一大福音。沒有好演員,自然演不出好戲;沒有好劇本,同樣會使戲劇演出流於草率、淺薄!

原載《中華日報》副刊(一九九八年三月三十一—三十一日)

尋根的當代華文戲劇

香港中文大學主辦的「當代華文戲劇創作國際研討會」，首次把海峽兩岸和海外的華文劇作家和戲劇學者聚於一堂，不單是交換意見，而且也研討了各地相當數量的劇本，意義非凡。

一般由兩岸及海外合開的會議，多半是各說各話，偶有意見交叉之處，便覺十分欣喜。這次會議之所以令人感到不同尋常，是與會者都隱隱然感覺到各地的華文戲劇表面上縱然十分不同，卻蘊涵了一個共同的主題：尋根！

大陸上固然有尋根小說和尋根戲劇，台灣的鄉土情不能說跟尋根沒有關係。香港面臨九七大限，港人遭逢到去留不決的困境，也是尋根與離根的問題。新加坡是早已獨立的地區，而且已經斷然選擇與英文文化認同，今日新加坡華人內心中卻仍存有藕斷絲連的剪不斷之根。美洲的華僑仍然堅持用華文來寫作，也足以說明其對中華之根依戀之深！

根是不是只能以土地做為象徵？是一個值得探討的問題。「根」這個字借自植物，植物是依附於土地的，所以我們一談到根，不免就聯想到鄉土之根。動物雖非如植物之依附於土地，卻也常常表現了對原生地的依戀之情，人自然也不例外，因此人對一己之根的第一個意象是原鄉，大

概是不容否認的。

然而奇特的是非但面臨九七大限的港民表現了背離原鄉的現象，竟連身居大陸的居民也千方百計地設法「逃」出國去。大會期間有一位大陸來的劇作家談到廣東某劇團中一位權高德隆的劇人，一輩子忠忠誠誠地貢獻於「黨國」，誰知到了花甲之年卻決定移民美國，高高興興地踏上旅途，受到親友的艷羨和衷心的祝賀。俗話說「葉落歸根」，這種背棄原鄉的興致，實在教人難解！

也許根不能只以土地做為象徵了。假設一個人出生的原鄉已經淪為荒寒的不毛之地，事實上土地已無法依戀，原鄉的意義則可能由土地延伸到文化，凡有固有文化之處皆為原鄉。

另一層意義包含在「認同」的體驗中。原鄉的土地與文化毋寧是自身的延伸，是大我或超我（superego）的具體符號，捨此超我，自我（ego）即無處安置。

然而世間也有別求認同的例子。喬哀思（James Joyce）和貝克特（Samuel Beckett）都因厭惡原鄉愛爾蘭而遠走他鄉，貝克特甚至拋棄自己的母語，採取法語做為創作的媒介。如果他們也有超我，他們肯定把超我的涵義擴展到全人類這一個層次了。所以由自身所延伸的理想，有時亦可與土地或文化同值。

過去背井離鄉的中國人總對所自出的語言文化懷著深厚的感情，縱然有因為現實（諸如名利）而捨棄自己的母語母文，卻找不出貝克特這種基於個人好惡的例子。所以華文的劇作家雖散居世界各地，也都以同一種文（包括國語和方言）建構舞台的形象，而又不約而同地暗蘊了共同的主

調：尋根。不過這個根不再簡單地以土地為象徵，它可能以文化語文為代表，也可能只是一種由自我所衍生的理想。只因為使用了共同的語文，便產生出類同的情感振幅和心靈頻率。因此參與大會的劇作家有人提議，何不由海峽兩岸與海外劇作家共同撰寫一齣戲，在這一個共同的主題之下，寫出各自對「根」的懷想：我們心靈中的根到底以何種意象而呈現？我們的「根」到底在哪裏？

原載《表演藝術》第十六期（一九九四年二月）

所謂京味話劇

報載京味話劇《天下第一樓》在台灣演出很受歡迎，據說從前「北京人藝」來香港演出該劇及同屬京味的《茶館》也很叫座，可見不獨北京人自己欣賞，外地的觀眾也同樣對京味話劇感到興趣。

京味話劇之前已有京味小說，前者多少受了後者的一些影響。最早又最有名的京味小說，首推《紅樓夢》。不管虛構的大觀園應該坐落在北京城還是金陵城，《紅樓夢》裏所運用的語言確是純正的北京話。曹雪芹是漢軍旗人，在北京度過了他的大半生，終老於北京西郊的黃葉村。另一本著名的京味小說是《兒女英雄傳》，作者文康，是真正的旗人，書中的語言自然京味兒十足。

五四以後的新小說作家，最早享盛名的都是南方人，像魯迅、郁達夫、茅盾、巴金等，他們的小說用的雖是人人皆懂的普通話，卻絕無京味兒。直到老舍的《老張的哲學》出現，才因其中濃烈的北京土味兒而成文壇一絕。老舍是在北京土生土長的旗人，北京的方言俗語自然運用得淋漓盡致。

晚一代的小說家中北京人或久住北京的頗不乏人，但多數在作品中並不特別強調北京的土味兒。繼老舍後以京味見長的小說家，應推劉恆和王朔。劉恆的《伏羲·伏羲》（改編成電影《菊豆》）和《黑的雪》中的語言是京腔京調的，王朔所寫的「痞子小說」，更使用了非常流氣的北京方言。

早期用北京話創作話劇的以丁西林、李健吾、曹禺、吳祖光最著，他們的作品雖然用了純正北京話，但土味兒不重。首具濃烈北京土味兒的話劇，又是老舍的作品。老舍改寫劇本後，把他小說中的北京味兒移轉到舞台上來了。其實老舍在抗日戰爭時期以四川為背景的劇作，像《殘霧》、《面子問題》、《歸去來兮》、《誰先到了重慶》等，並沒有這個特色，直到創作的背景轉移到北京，從《方珍珠》和《龍鬚溝》開始，北京味兒才愈來愈濃。到了《茶館》一劇，因為寫的是三教九流的北京市民，非用道地的京片子不可，於是「京味兒」成了這一個劇本的特色。《茶館》等劇作與老舍的京味小說可以說同屬寫實的血脈。

嗣後蘇叔陽的《丹心譜》、《左鄰右舍》、李雲龍的《有這樣一個小院》和《小井胡同》、何冀平的《天下第一樓》，以及今年三月剛在《劇本》雜誌上發表的楊寶琛的《北京往北是北大荒》，都突出了北京話的方言俚語，自然形成了「京味話劇」的獨特風貌。

話劇自開始在我國的土地上萌芽茁長，就以國語做為舞台語言，一者因為話劇的發展適巧值我國大力推行國語的時代，二者則是為了使劇作在各地都可以演出。但是全以國語書寫的話劇是違背了寫實劇的原則的。事實上方言仍在中國各地流行，舞台上的人物，不管生活在何省，竟都

操著標準的國語，豈能算是寫實？如要在舞台上追求寫實，方言的運用勢所難免。問題是一旦用了方言，則發生行之不遠的困擾。只有京味話劇，既達到寫實的目的，又能通行全國，真是這一派話劇的獨特幸運了。

原載《表演藝術》第九期（一九九三年七月）

老舍與《茶館》

最近整理資料，無意中在一本香港的舊雜誌上又看到老舍的兒子舒乙所寫的那篇〈父親最後的兩天〉，拿來重讀一遍，不禁再度為老舍的死低回悲嘆。人生誰無死？但總要死得其所，死得其時，才會令人心安。老舍在文化大革命剛開始就遭到紅衛兵的毒打，被打得頭破血流，渾身是傷，地點在北京的文廟，實在夠諷刺的。他身心受到無法負荷的屈辱和傷害，才會自沉於北京太平湖中，結果反倒落了個「自絕於人民」的罪名，以致火葬後家屬連骨灰也不得保存。

如果換在另一個時間、或另一個地點，像老舍這樣重要的作家，應該受到舉世的尊重與景仰，有誰敢對他不敬？更別說加以折辱！老舍的命運具有指標性，那一代中國的知識份子可說都生不逢時。但是，是誰把革命領袖捧成神祇，是誰給他無限的權力？難道那一代的知識份子沒有責任嗎？

老舍是位多產的作家，若非早逝，也許有更多的佳作問世。他前半生的作品以小說為主，《老張的哲學》、《二馬》、《牛天賜傳》、《駱駝祥子》、《離婚》等作，早已膾炙人口。在抗日戰爭期間，有感於戲劇形式影響力更大，才開始嘗試劇作。早期的幾部，像《殘霧》、《張自忠》、《面子問題》、《大地龍蛇》、《歸去來兮》、《誰先到了重慶》等並不算成功，直到解放以後，寫出《方珍珠》和《龍鬚溝》，才奠定了老舍劇作家的地位。更因為《龍鬚溝》一劇演出北京自共產政權當政以來如何把一條其臭無比的臭水溝改造成清水溝，如何使瘋子變成正常的人，如何使溝邊居住的貧民安居樂業從此過著幸福的生活，可以說成功地宣傳了共產黨愛護窮人的德政，因此該劇為老舍贏得了一項「人民藝術家」的頭銜，接著被選為北京文協的主席，一時成為紅色政權的當紅作家。也正因為名聲太大，在當政者變臉的時刻，遂成為首當其衝的批鬥對象。

老舍後半生以劇作為主，一生完成多幕劇二十餘部，其中最著名的首推《茶館》。《茶館》於一九五七年七月首刊於《收穫》雜誌創刊號，一九五八年三月在北京人民藝術劇院首演（焦菊隱、夏淳導演），隨即成為北京人藝最受歡迎的劇目。劇中那種京味兒的對話，只有北京人藝的演員演來才夠味兒。對外開放之後的一九八〇年，《茶館》成為第一個輸出的舞台劇，前後曾至法國、瑞士、西德、日本、加拿大、香港、新加坡等地演出，受到普遍的注目。有英、德、俄、日、韓等文的譯本。日文至少有三個不同的譯本，日本的導演岩田久雄早於一九六一年就曾導過一個日文版的《茶館》。大概五四以來，除了曹禺的《雷雨》以

外，沒有另一本劇作有如此的成功。

《茶館》的人物眾多，劇情沒有高潮，幕與幕之間不相關連（後來加上一個大傻楊用數來寶介紹幕與幕之間的關系），其魅力何在呢？我想，《茶館》之所以抓住觀眾的地方在於其強大的寫實力，特別是第一幕，令人感受到清朝末年北京大茶館的氣氛。進出茶館的各色人等，正像一個具體而微的小社會，使觀眾似乎來到清朝晚季的北京，呼吸到那個時代的空氣。然而，接下來的兩幕卻沒有同樣的效果，似乎一幕比一幕假，到了第三幕，寫勝利以後國民黨治理北京的時候，就難免有意地對國民黨的貪官污吏大加撻伐了。小說家張恨水就曾說：「我覺得第一幕寫得好，第二、三幕較差。」（〈座談老社的《茶館》〉，一九五七年十二月十九日，載一九五八年第一期《文藝報》）文學史家王瑤也說：「第三幕用的是誇張的諷刺劇的手法，與前兩幕的風格不太協調。」（〈座談老社的《茶館》〉）

寫實主義作品的真實性與作者的生活經驗有密切的關係。左拉曾經提倡下筆之前必須實地體驗生活，看來絕對有其必要。清朝末年的社會現象是老舍幼年時代親眼目睹的，印象最為深刻。北洋軍閥時期，老舍大部分時間都不在北京，先是到英國執教，回國之後，又到山東教書。至於抗戰時期，老舍人在大後方，勝利之後，他又遠渡重洋到美國訪問，直到中華人民共和國誕生以後才懷著滿腔熱情從美國回歸祖國參加社會主義建設。因此他所瞭解的北京是清末民初的老北京，對日據時代及勝利之後的北京，毋寧是陌生的。這正是為什麼以老北京為背景的《駱駝祥子》使人覺得貼近生活，以日據時代為背景的《四世同堂》，不得不

想當然耳，或過份渲染誇張，就令人感覺離生活頗遠了。《茶館》也難免此弊，嚴格地說，真正貼近生活的只有第一幕。

實在說，老舍原想寫的也只有這一幕。八○年代在老舍去世多年之後，舒乙從他父親的遺稿中發現了老舍原想寫在《茶館》之前的一個劇本手稿《秦氏三兄弟》，描寫秦伯仁、秦仲義、秦叔禮三兄弟歷經戊戌政變、辛亥革命、北伐、國共內戰幾個關鍵時期的不同命運。這三兄弟的差異，就如同《四世同堂》中的祁家三兄弟一樣，代表了對國家、對社會的不同態度，正是老舍最愛運用的方式。在這齣戲的第一幕第二場背景是清末北京的裕泰茶館，就是今日所見《茶館》一劇的第一幕。據說老舍在完成《秦氏三兄弟》粗稿的時候，照例與人民藝術劇院的演員們進行討論，對對嘴、走走位什麼的，結果大家對裕泰茶館一場最感興趣。就有人勸告老舍不如把茶館裡的戲繼續寫下去，老舍從善如流，於是有了茶館裡的第二幕與第三幕。《茶館》中的對話所以如此之溜，北京人所謂的「響崩兒脆」，恐怕也得力於北京人藝的老演員的參與之功。如今《秦氏三兄弟》收在北京人民文學出版社出版的《老舍文集》第十二卷裡，大家不妨拿來對照一下該劇的第一幕第二場與《茶館》的第一幕、二者的差別非常有限。原來《秦氏三兄弟》的主人翁秦仲義，到了《茶館》裡只成為眾人之一，而秦家其他兩兄弟都不見了。劇情的發展缺少了主人翁，茶館的老闆王利發於是升格作主角，茶館的興衰遂成為劇情發展的主線。這有點樣蘇聯革命以後出現的「群戲」，而非正統的戲劇表現方式。當時另一位劇作家李健吾對照「清明上河圖」畫卷的筆法，稱其謂「圖卷

戲」，認為「本身精緻，像一串珠子，然而一顆又一顆，少不了單粒的感覺。」（李健吾〈談《茶館》〉，一九五八）語中帶有幾分貶意，後來不想《茶館》愈演愈熱火，沒有人覺得不好看，等於為現代的舞台劇開創了另一種寫法，「圖卷戲」反倒成為值得讚許的一類了。

以茶館為主體，很容易表現社會百態，從取材上來說，該走寫實的道路。第一幕看來似乎很客觀，符合寫實主義的美學要求。可是到了第二幕，對北洋軍閥就不能不大加撻伐，到了第三幕，國民黨更加可惡，是共產黨一意打倒的死敵，怎能對他客氣？受盡封建主義剝削被迫嫁給太監的康順子，一定得成為正面的人物，最後那條走向共產主義的線索在劇中若隱若現，但未明白說出來。首演的導演焦菊隱本想將這條線索突顯出來，當時李健吾站在藝術的立場反對說：「菊隱同志方才說要一條紅線，我看不必，就這樣排吧！世界上有各式各樣的戲，作家給我們什麼，我們只好接受什麼。」（〈座談老社的《茶館》〉）。焦導演的確聽進了李健吾的勸告，以致文革時使《茶館》成為老舍「不夠革命」的證據，但是，今日看來卻又覺得革命得太過火了。

一生服膺寫實主義的老舍，在寫實主義要求客觀的美學與毛主席要求作家站穩無產階級立場為人民服務的政治訓令之間，該有些難以取捨的猶豫吧？政治的壓力畢竟太過強大，雖然老舍百般遷就，到了兒仍難免賠上一條性命！

焦菊隱與夏淳合導的版本一直是北京人藝的「標準版」，謝添導演的電影版，也是根據此舞台版本而來。其中王利發由于是之飾演，常四爺由鄭榕飾演，秦仲義由藍天野飾演，劉

麻子與小劉麻子都由英若誠飾演，松二爺由黃宗洛飾演，龐太監由童超飾演，這些演員都是北京人藝的資深台柱，對每個人物都體會深刻，演來入木三分。劇末康順子與康大力出走，投奔在北京西郊的共軍，又顯示作者具有預言家的本領，也可說是對以後新政權有所期待吧！如沒有這一筆，《茶館》更是名符其實的大毒草了！如今將在台灣上演的，是由八〇年代初期與高行健合作小劇場的林兆華導演的新版本，演員也換成人藝的新生代，像梁冠華、濮存昕、楊立新等也都是今日正當紅的演員。據說內容有些改動，可能把政治氣息減弱一些，但很難想像會變動寫實的風格。至於第三幕，會對國民黨客氣一點嗎？且讓我們拭目以待吧！

二〇〇四年六月四日

武俠話劇的可能

自從「果陀劇場」演出《天龍八部之喬峰》後，我看到了一些評論，有叫好的，也有說不堪入目的，可見這齣戲給人感受很為不同。但是就創意而論，武俠話劇應該算是個新類型。

西方的舞台劇本有現代與古裝的不同類型。在世紀初移植到我國後，自然也有所謂的「古裝劇」，郭沫若在一九二〇年就寫出《棠棣之花》和《湘累》等古裝話劇，以後即以專寫古裝劇著稱。我國的傳統戲曲本來只有古裝，而無時裝（後來的樣板戲除外）。影響所及，寫古裝話劇的作家大有人在，例如田漢、歐陽予倩、阿英、陽漢笙、陳白塵、姚克、李曼瑰、吳祖光、姚一葦等都是個中好手。古裝話劇當然不等同於武俠話劇，在以上所舉的劇作家的作品中沒有一齣是有武俠的。因此，可以說，在「果陀劇場」推出的《天龍八部之喬峰》以前，沒有以武俠動作為訴求的話劇曾經出現在中國的舞台上。

也許有人會覺得奇怪，在電影和電視中充斥著武俠片這麼長久的年代之後，為什麼居然沒有人想到把武俠小說搬上話劇的舞台？我想主要的原因乃在於難以處理武俠動作。電影和電視劇都可利用剪接技術及用會武功的演員替身來製造武俠動作的效果，在舞台上卻無法做到。

在我國傳統的戲曲中，凡是打鬥的場面，都以程式化的舞蹈來代替。國劇中視為四大要素的「唱、唸、做、打」的這個「打」字，本來曾吸收過武術、雜技、舞蹈的種種因素，而形成國劇特有的武打的程式，自成行當。專攻「打」的演員名之謂「武生」、「武旦」，與專攻唱、做的演員有別。正像西方訓練芭蕾舞者一樣，武生、武旦也要從髫齡開始訓練始可有成。可見這一項技藝之難，非一蹴可得。武生、武旦之技雖難，難在體能的限制、表現之優美及節奏之把握，卻非真有武功，故不同於拳腳師傅。武俠電影及電視追求寫實，寧取拳腳師傅之武功，不取國劇動作之技藝，故雖一樣炫人眼目，卻予人以真功夫的感覺。如今話劇欲在舞台上呈現武打場面，既不能套用國劇之程式，又無法把拳腳師傅的武功搬上舞台，非要另闢蹊徑不可。這恐怕正是話劇劇團不敢輕易嘗試的道理。

「果陀劇場」選擇了用現代舞來表現武打場面，並請了在藝術學院舞蹈系任教的古名伸擔任編舞。古名伸所編的舞，參照了國劇動作，成為雜糅了國劇動作的一種現代舞，因此被譏為「脫離不了京劇美學，從打鬥的場景和演員的聲音、肢體，都顯露出非京劇這套不可的負擔心理」。對於以舞代打的呈現，評論者又進一步說：「觀眾席裏一陣又一陣諷刺的笑，顯現出武俠劇完全禁不起現實考驗，幻想中的美輪美奐徹底崩盤，熱血降到了冰點。眼見心愛的武俠世界被殘忍地剝皮恥笑，相信觀眾的情緒不僅是失望而已。」

這樣的論點令人有過分偏頗之嫌。我自己的感覺有異於是。在台南演出的那一場，我沒有聽到「觀眾席裏一陣又一陣諷刺的笑聲」，相反的，觀眾看得很入神，演出後也獲得相當熱烈的掌

聲。我覺得，現代舞配以適當的音樂，比純粹的國劇動作更易於融入話劇的形式，不會產生突兀的感覺。因為該劇的主要演員都有些現代舞和國劇動作的基礎，故尚能表現出現代舞的美感。所差的只是舞蹈的純熟度和難度尚有加強的必要而已。在觀賞的過程中，不但我心目中的武俠世界沒有崩盤，而且覺得正如國劇中打鬥場面，程式化的「打」，比電影中逼真的「打」，或特效的「打」，更富於美感。再加上舞台演員所發揮的臨場感，就更非影像所可比擬。

《天龍八部之喬峰》一劇，如說有令人不盡滿意之處，似乎不在以舞代打，而在劇情太過複雜，使人不免對演員的技藝分心。特別是阿朱的易容裝扮，在小說中易如反掌，在舞台上難以表現，倒不如刪除，以免造成觀者的困擾。

話劇本以思想和情緒取勝，如果在此之外，也要擴展賞心悅目的聲色層次，武俠話劇未始不是一個可行之道。我國多的是武俠小說，可說有取之不盡的改編文本。不過，在表演的程式上，不管是以舞代打，還是真打，演員的體能要求和純熟的技藝恐怕是先決條件。在演出時，也必須要給予個別的演員以展現個人舞技的機會。通過武俠話劇，話劇的「作家劇場」導向兼融了我國傳統的「演員劇場」導向，豈非是一件美事？故我覺得「果陀劇場」的大膽嘗試，在開創一種話劇的新類型上，是值得肯定的。

矯情的荒謬與荒謬的現實

反映時代的風氣雖說並非戲劇的唯一標的，但如果一齣戲按對了時代的脈搏，卻的確能夠贏得觀眾的歡心。

上海劇作家樂美勤的《留守女士》以小劇場的形式已經演了二百六十多場，看樣子還有繼續上演的空間，大概就是因為按對了時代的脈搏。

《留守女士》所反映的是目前大陸上的出國熱。上海是大陸上的先進城市，無論什麼風潮，上海的市民都會得風氣之先。上海人所表現出來的出國熱，恐怕尤過於其他地區，就整個大陸而言，有其代表性和典型意義。

這種出國熱在三十年前的台灣也曾經驗過。那時候因為出國很難，很多年輕人都把出國留學或謀生看成是人生唯一的出路，越是困難重重，就越能激發年輕人爭相出國的熱情。如今在台灣，出國成為一種稀鬆平常的事，實際上出國的人次可能比以前多，但是早已經不熱了，也不再是年輕人所追求的唯一目標。《留守女士》所表現的則很像三十年前的台灣。為了出國，可以放棄愛情，放棄家庭，放棄人生中本該視為最珍貴的一切，只為了一個目的——出國！

劇中主要人物乃川的丈夫陳凱，在上海「有好好的家，好好的工作，單位裏又這麼重視他，他的事業在國內很有前途」，可是他偏偏跑到美國去做餐館的外賣，不過為的是三小時可以賺三十美元，「抵得上國內一個月的工資」。陳凱的赴美，使乃川成了「留守女士」。劇中另一個主要人物子東的妻子也是到美國去淘金的，把子東留在上海做「留守女士」。

赴美的一方，因為生活的寂寞，難免發生外遇。留守的一方，因為同樣的原因，竟流行起所謂的「合同情人」。「合同情人」者，雙方訂立合約，情人的關係維持到對方與配偶重聚為止。

這樣的社會風氣真是發展戲劇的最佳土壤。

「留守女士」乃川遇到了「留守男士」子東，於是展延出一場「合同情人」似的關係。子東使乃川懷了孕，可是這時恰恰子東的妻子接子東赴美，子東也就毫不猶豫地向乃川說聲「拜！」飄然而去，仍然是一副割捨得下任何愛情或親情的姿態！

上海人這種行為和態度，在非身臨其境的人看來，的確是荒謬絕倫！然而細想起來，卻也並不比從前針對同一問題的態度更為荒謬。一九八一年上海拍過一部電影《牧馬人》，也是有關出國的。劇中人是一個下放西北邊疆的大右派，四人幫垮台後在北京與解放前赴美創業的父親重聚。這時候父親已經是擁有數家工廠的資本家，一心巴望把在國內受苦的兒子帶去美國做自己的接班人。誰想這個右派（注意：非左派）的兒子，竟然以建設祖國為由，斷然拒絕跟父親赴美，情願留下與國人共苦。當時看了這部影片，也覺得十分荒謬！

《牧馬人》與《留守女士》對出國這一個問題，代表了兩種截然不同的態度，然而都教人覺

得荒謬：前者是矯情的荒謬，後者是荒謬的現實！前者令人惋惜何以如此荒謬地扭曲現實，後者

令人嘆息何以現實竟如此的荒謬！

無論如何，敢於面對荒謬的現實，卻不能不說是大陸戲劇的一大進境。

原載《表演藝術》第十七期（一九九四年三月）

樂美勤的 《留守女士》

廣義地說，也許任何文學、戲劇作品，經過透徹地分析之後，都會顯現出某一種作者自覺或不自覺的政治立場。我們要說的並不是這一種文學或戲劇與政治的關係。此處所謂「為政治服務」的作品，乃指狹義地由作者在作品中明確地宣示出一定的政治主張，甚至按照某一政黨的文藝政策所規定的原則完成的作品。

過去幾十年中我們所看到的大陸的劇作，多半都是屬於狹義的為政治服務的作品。一直到最近的十年，也就是說從八〇年代以後，大陸的劇作家才給人面目一新的感覺。這些劇作家多半屬於年輕的一代，應該說是在三十歲到五十歲之間吧！樂美勤先生是屬於這一代的劇作家，《留守女士》也是一部擺脫開狹義地為政治服務的作品。

在人們厭倦了教條化的作品之後，忽然看到這樣一部不說教而又扣緊了當代生活脈搏的劇作時，自然會感覺到十分清新可喜。

《留守女士》所反映的是目前大陸上的出國熱。其中所呈現的則很像三十年前的台灣，為了

出國，可以放棄愛情、放棄家庭、放棄人生中本該視為最寶貴的一切，只為出國——逃出樊籠。

如果我們拿《留守女士》跟一九八一年上海拍攝的一部影片——《牧馬人》的內容比較，就可以看出《留守女士》是遠較為符合生活的真相。在《牧馬人》一片中，流放西北邊疆的一個右派分子，在北京重逢了他在解放前赴美創業的父親。他的父親如今已經成為擁有數家工廠的資本家，一心巴望把在國內受苦的兒子帶回美國做自己的接班人。可是這個右派兒子（注意：是右派而非左派）竟然為了祖國的建設，情願留在國內吃苦，拒絕跟父親赴美。對比之下，《留守女士》中所描寫的人物一個個千方百計逃避建國的責任，一心只想到美國去淘金，就實在太不愛國了！以過去的政治標準來衡量，《留守女士》很不合政治要求。但是據說這齣戲在上海已經連演了一百多場，足見是受到廣大群眾喜愛的。

難道說如今的觀眾偏偏愛這些不愛國的離心分子嗎？當然不是！真正的原因恐怕是這齣戲寫出了大多人心中的問題：如果我們生活在一個樊籠中，誰不想逃出去？三十年前的台灣，人們也有如此的感覺。為什麼現在沒有了？因為現在要出國的都可以出國，經濟上負擔得起，政治上袪除了過去的種種障礙，既然不再是樊籠，誰願意離開自己的故土呢？

由此觀之，《留守女士》可以說打破了《牧馬人》時代所不敢面對的禁忌，坦然地宣示出人民的心聲。

其實這齣戲仍然是帶有批判性的，不過它的批判性不像過去的政治教條那般直接和明顯。它運用隱晦暗示的手段，揭示出這種出國熱的荒謬與不當。

劇中主要人物乃川的丈夫陳凱，在上海原本「有好好的家，好好的工作，單位裏又這麼重視他，他的事業在國內很有前途」，可是他偏偏跑到美國去做餐館的外賣，為的是三小時可以賺三十美元，「抵得上國內一個月的工資」。還有乃川的妹妹乃文，「放著工程師不當，非得去給日本人洗碗」。這樣的情況能說不荒謬嗎？

劇中的另一個主要人物子東的妻子也是到美國去淘金的，把丈夫子東留在上海做「留守男士」，以致使子東接近「留守女士」乃川，令後者懷孕。乃川的丈夫陳凱在美國因為寂寞的緣故，跟姓杜的太太發生戀情。劇中另一角色麗麗，她的丈夫到日本不久就跟本來「愛得很深」的妻子提出離婚。這一切的代價不都是為了出國熱而償付的嗎？

劇中人麗麗說得好：「現在是頭等的奔歐、美，二等的跑日、澳，三等的橫向聯繫亞、非、拉……地球上凡是有人的地方，我們中國人都敢去，西班牙、希臘、湯加、喀麥隆、扎伊爾、巴拿馬、祕魯、巴西、厄瓜多爾，還有哥斯達黎加——啊！我們的同胞遍天下！」

麗麗被留日的丈夫拋棄後，把自己經營多年的酒吧出賣，甘願嫁給一個比利時老頭，為的是也可以出國去也。透過這種種人物的怪誕行為，作者豈不是在嘲諷這種出國熱所導致的人生目標錯亂、價值顛倒的瘋狂現象？

中國人本來是一個安土重遷的民族，如果沒有外力的脅迫，不易離開自己的故土。如今這種出國的狂潮，看似荒謬，但究其原因，何以竟使中國人走到這一步的呢？這該是作者希圖達成的另一層次的批判吧？

這齣戲的風格基本上仍是寫實的。只是受了電影的啟發和影響，在場景的轉換上不像傳統的寫實劇固定在一兩個地點，而採取了電影式的時空的靈活跳接。

全劇共分七場，但這些場次並非習慣上的以場景轉換來分，而係根據劇情的發展分作七個段落。

第一場發生在上海西區，個體戶開設的酒吧。在這裏開酒吧的老闆娘麗麗告訴好友乃川她留日的丈夫向她提出離婚。丈夫留美的「留守女士」乃川遇到妻子留美的「留守男士」子東。第二場換到乃川家，主要介紹乃川的家庭背景及子東來訪，二人都因孤單的緣故而相互吸引，發生感情。這一場中間利用旋轉舞台，呈現乃川的妹妹乃文在日本東京近郊跟其他中國留學生借住的一個房間。

第三場地點在上海外國領事館區附近一個三角形的街心花園，主要顯示出國熱所引生的社會現象，諸如換美金的騙子、競相辦出國簽證的人群。乃川因子東未辦妥簽證而暗喜。第四場又回到乃川家。不速客杜先生來訪，告知乃川其妻與乃川丈夫之間的戀情。這個訊息把乃川推向了子東，使二人進一步的感情。第五場是上海的大街。街景隨著劇中人的步伐時時在轉換，完全像電影中的跟隨鏡頭。這一場主要表現乃川見不著子東的焦急心情。

第六場在上海某公園湖畔，表現乃川因不見子東而負氣、及二人的和好。第七場又回到第一場百老匯酒吧。酒吧換了主人。子東赴美臨行前向乃川告別。乃川告訴子東自己懷有了他的孩子。子東並未因而動搖出國的計畫，只留下地址，揮別而去。此場中用旋轉舞台穿插紐約曼哈頓

區子東妻雪華居家的客廳，雪華正等車預備飛回上海接子東來美。

全劇不計重複的共有七個景，有內景，有外景，全為適應劇情的需要而設，並非如傳統話劇中習慣把劇情集中在少數幾個空間。

劇本上對佈景的描寫是相當寫實的，非要有旋轉舞台不足以展示出這七個景的實況。雖然今日的舞台技術可以換裝七個不同的景，但裝置的費用一定相當可觀。

作者這樣的安排，自然有意打破以往話劇之「地點統一」或「地點集中」的要求，使劇情的發展可以像電影一樣的自由與自然。如此，在劇情的結構上是更接近真實生活，但在視覺印象上則恐怕未必。如果只有一兩套佈景，比較容易追求視覺上的逼真。如今有七景之多，再加上高度的技術要求，諸如移動的街景，恐怕勢難避免暴露視覺上的破綻。

再說，並非所有的劇場都有旋轉舞台，也並非所有的演出都有巨額的經費。如果遇到沒有旋轉舞台的劇場和經費不足的演出，這些景就不能追求寫實，只可象徵式地點到為止。那麼這個戲就不可能全以寫實的風格呈現了。

今日我們從事戲劇工作的人，大概都不會拘泥於寫實的佈景，更留意的是否情節與人物貼近生活。從這個角度來看，即使用象徵式的佈景，《留守女士》仍不失為一齣扣緊現實生活脈搏的劇作。

近年來大陸上的前衛（或先鋒）戲劇，可能有些像七、八○年代的台灣小劇場，常常為了求新求奇，企圖完全擺脫開傳統話劇的束縛，製作出一些使一般觀眾不易了解、不易接受的劇目。

《留守女士》則明顯地對傳統話劇多所繼承，在人物的外在呈現上、思惟邏輯上以及語言的運用上都與傳統話劇一脈相承。只有在場景的轉換上較傳統話劇靈活得多，在揭示生活的真相上，敢於直話直說，使看慣了傳統話劇的觀眾，雖覺清新大膽，但對它的形式不致看不懂。這恐怕是這齣戲如此受到歡迎的最大原因。

原載《表演藝術》第四十一期（一九九六年三月）

序　李國修《莎姆雷特》

派樂第（Parody），我們通常譯作「諧仿」，是一種拿前人的作品做為嘲諷對象的著作。諧仿不同於抄襲或模擬的地方是後者以前人的作品為師，或明仿或暗襲，皆希望自己的作品庶幾可以達到前人的水平，諧仿卻是彰明較著地藉著模仿、誇大或扭曲的手段以達嘲諷前人作品中某些特點的目的。

這樣的做法，中外文學中皆有。例如《西遊補》之諧仿《西遊記》；李漁的《肉蒲團》之諧仿晚明的言情小說，且成為諧仿文學的博士論文。不過較之西方，我國的諧仿文學是不太發達的。在西方，諧仿文學歷來自成風潮或流派。

在西方的文學傳統中，派樂第之名其來有自。早在古希臘時代，亞里士多德的《詩學》（Poetics）中已經講到，並且說海吉蒙（Hegemon）是第一個把派樂第用在劇場中的人，時在公元前五世紀。稍後，希臘著名的喜劇作家阿里斯多芬尼斯（Aristophanes）在《蛙》劇中，就曾把他的前輩悲劇作家艾斯奇勒斯（Aeschylus）和尤里彼得斯（Euripides）的作品都拿來諧仿一番。最有名的例子是西班牙作家塞萬提斯（Miguel de Cervantes小說中的諧仿之作就更多了。最有名的例子是西班牙作家塞萬提斯（Miguel de Cervantes

Saavedra）諧仿中世紀流行的羅曼史而寫成了不朽的名作《唐吉訶德》（Don Quixote）。在英國，十八世紀小說家雷查森（Samuel Richardson）於一七四〇年發表了《派梅拉》（Pamela），轟動一時，翌年費爾丁（Henry Fielding）馬上寫了一部《莎梅拉》（Shamela）諧仿之。這種諧仿的作品實在太多了，簡直舉不勝舉。直到本世紀五、六〇年代，在美國的文學雜誌《紐約客》（The New Yorker）上仍形成一種風潮，有許多作家專門以嘲諷前人的名作為能事。一九六〇年，麥克道諾（Dwight MacDonald）曾出版過一本諧仿專集，書名為《派樂第：從喬叟到畢爾朋及其後之作家選集》（Parodies: An Anthology from Chaucer to Beerbohm and after）。

李國修的這齣《莎姆雷特》就是一種諧仿莎士比亞名著《哈姆雷特》（Hamlet）的作品。

諧仿並不是件容易成功的工作。首先必須掌握到前人作品的特點，其次必須拿捏準近似和故意扭曲之間的分寸，並且要有能力從嘲諷前人作品中另賦新意。莎士比亞的《哈姆雷特》是一齣復仇的悲劇，其所以形成悲劇，端在哈姆雷特優柔寡斷之性格及立意復仇二事。現在李國修要把復仇的悲劇扭曲成復仇的喜劇，要掌握近似莎劇和故意扭曲莎劇之間的分寸，就不是件簡單的事了。

《莎姆雷特》寫的是風屏劇團（屏風表演班的顛倒）在台北、台中、台南、高雄等地演出莎劇《哈姆雷特》的經過。因為該劇團的團長李修國（李國修的顛倒）縱有理想而欠缺經營的能力，團員之間各懷異志，離心離德，以致不能順利演出，不是演員不足，時時需要他人瓜代，就是排練不熟，造成台詞錯亂及技術故障，弄得錯誤百出，把一齣嚴肅的悲劇演成不可收拾的鬧

劇。

　　諧仿之處何在呢？第一，在莎劇中王子的優柔寡斷是造成悲劇的主因，甚至使後世研究悲劇的學者視《哈姆雷特》一劇為性格悲劇的代表。在李國修的扭曲下，風屏劇團團長李修國的優柔寡斷卻只能造成喜劇。太太與他人同居，李修國不能當機立斷，結果雙方容忍妥協，也就皆大歡喜。團員離心離德，團長不能當機立斷，至多把悲劇演成鬧劇，未曾造成悲慘的後果。對莎翁認定優柔寡斷的性格足以釀成悲劇，實在是一大反諷。第二，《哈姆雷特》中的復仇，也是造成悲劇的另一主因。在李國修的蓄意扭曲下，復仇是一帖瀉藥讓演員勤跑廁所，復仇是金娟智對曾城國的情仇一找到下台階立刻化為烏有，復仇是被朋友出賣後一心想報復的呂維孔孩童般地痛哭一場而不了了之。這豈不是對莎翁的「復仇」主題的一大反諷嗎？

　　諧仿因為隱含嘲諷，本就具有了喜劇的成分。在諧仿之餘，李國修還運用了不少足以製造喜謔的特意設計（devices）。其中之一是顛倒真實：真實的屏風變成「風屏」；真實的李國修變成李修國；金智娟變成金娟智；曾國城變成曾城國；劉偉仁變成劉仁偉；陳繼宗變成陳宗繼；郭子乾變成郭乾子等等。屏風是觀眾所熟悉的劇團，李國修等是觀眾所熟悉的演員，現在姓名一顛倒變成了劇中人，但這些劇中人又多少帶著真人的影子，對觀眾而言便造成哈哈鏡般所映照的喜趣。

　　這種先決定演員，再撰寫劇本的方式，也是當代劇場的特色之一。不過此劇將來如由其他劇團及其他演員演出，這種情趣就不免流失掉了。當然根據實際的演出人員改換劇中人物的姓名，也是一種辦法。

第二種明顯的喜劇設計是「腳色錯亂」。我曾在〈腳色〉式的人物〉一文中談過「腳色錯亂」的方式，通常見的有兩種：一種是劇中人物並不明瞭自己扮演的腳色是什麼，因此他們的腳色可以互換；另外一種是一個人物可以錯成兩個以上的腳色。特別是最後一場，飾演國王的導演因飾演雷歐提斯的呂維孔情感失控不得不下場，臨時調兵遣將，指飾演哈姆雷特的李國修不是哈姆雷特王子，劉仁偉被指定演哈姆雷特。李國修剛剛認為自己是霍拉旭，國王卻對他說：「你是雷歐提斯！」不久，原來演雷歐提斯的呂維孔心情平復又回到台上，遂造成了兩個雷歐提斯，迫得國王不又宣布李修國不是雷歐提斯，呂維孔才是真正的雷歐提斯，劉仁偉不是哈姆雷特，曾城國才是哈姆雷特。團長李修國發覺如此仍然擺不平，遂又布郭乾子才是真正的哈姆雷特，而他自己仍然是霍拉旭。一場激烈的鬥劍變成了一場腳色大錯亂。「腳色錯亂」的設計是荒謬的，本來特別適合荒謬劇，造成了荒謬劇的喜感。因為凡是荒謬的事物，都先天具有豐富的喜劇性，這正是李國修以此事營造喜劇效果的一種手段。如果依劇情的情境來分析，錯亂的原因又是因其中一個演員的離開而發生，所以也可以說是一種情境喜劇的處理手法。

當代劇場時常為人冠以後現代之名。所謂後現代的文學作品所呈現的特徵之一就是對自身的解構，小說中產生了「後設小說」（metafiction），戲劇中產生了「後設劇場」（metatheatre）。前者旨在揭露傳統小說中以虛為實、以假當真的撰寫態度，後者同樣旨在揭露傳統劇場（特別是寫實劇場）中的以虛為實、以假當真的演出方式。《莎姆雷特》一劇故意把幕後的事件暴露出來，讓

觀眾親眼目睹演出中的「出糗」以及演出之外的種種現象，使演出的劇情不再可能以假為真，而表明這不過是一場「戲」，或是一場「遊戲」而已，因此也可以說此劇是「後設劇場」的一個範例。

當然一齣戲的成功，對話是否寫得好笑關係重大。諧仿的作品有原著為底本，常常可以在原著的對話上著力。例如本劇中引用莎翁的名句 To be or not to be, that is the question，卻另賦予一種新意，就化沉思為喜謔了。李國修在莎劇原作的文學上起飛，容易收到事半功倍之效。

富有舞台經驗的李國修，在演和導之外，日漸顯露出他的編劇的才華。我們知道莎士比亞和莫里哀（Molière）都是演而優則編，終有大成就的先例。在此，讓我們期待在中國的土地上也會產生出一個中國的莫里哀來。

原載李國修《莎姆雷特》（書林出版公司，一九九二年）

《京戲啟示錄》啟示了什麼？

屏風表演班的《京戲啟示錄》演出後，大家都認為表露了作者李國修的真感情，在技術上也超越了屏風以前的作品。我看了十二月份《表演藝術》雜誌的幾篇評論，或是避而不談《啟示錄》中的「啟示」，或是表示不知道該劇到底啟示了什麼。《京戲啟示錄》真正這樣的隱晦難解嗎？恐怕未必吧！

首先需要說明的是，在《京戲啟示錄》中，李國修採用了《半里長城》和《莎姆雷特》中已經用過的「後設劇場」（metatheatre）的架構和「諧仿」（parody）的一貫手法。因為後設，使作者可以自由運用戲中戲而不必找任何藉口。這次戲中戲的層次竟多達四層；即屏風表演班演出風屏劇團演出梁家班演出的《打漁殺家》及《智取威虎山》，其繁複遠遠超出《半里長城》及《莎姆雷特》之上。其中演出的《智取威虎山》，除了襯托梁老闆父女在文革時代無比嚴肅的「革命場景」一外，主要發揮了諧仿喜劇效果。只要照實演出，時移境遷，文革時代無比嚴肅的「革命場景」一變而為今日所感到的「裝模作樣」，達到了十足的反諷目的。

後設劇場，正如後設小說（metafiction），表明了以戲為戲，突破寫實劇所努力營造的以假為

真的「幻覺」。寫實主義總是認為「作品」像一面鏡子般反映出生活的「真相」，最好的戲劇不是表演，而是在舞台上生活，因此製造逼真的「幻覺」便成為劇作家、導演、舞台設計家以及演員所共同戮力的目標。然而，不但生活的幻覺難以逼真，連第四面牆的問題也無法解決，使寫實主義在戲劇上產生了難以突破的瓶頸。後設，是為了恢復古代演劇的舊貌，舞台上所演的不過是一齣戲罷了。以戲為戲，不見得不見真情，更不見得不能透視人生。《京戲啟示錄》可以說明這一個問題。

以戲為戲，或者以表演為表演，莫過於我國的京戲。京戲中沒有一句對話不在表演，也沒有一個動作不在表演，與現代的寫實劇以及生活化的演技可說是背道而馳，但是數百年受到群眾的熱愛，怎能說是與人生無關呢？一個以演現代劇為生的「風屏劇團」居然選擇演出專演京戲的梁家班，難道不能給我們一味熱中前衛的當代劇場帶來一點啟示？這是第一層。

劇中演出數十年前在山東的梁家班已經遭遇到今日京戲所遭遇的命運：改革，還是墨守成規？梁家班中的三媽本身是京戲演員，是內行人，堅決反對改革。在三媽眼中出身不良的二媽是外行人，卻一力主張改革。結果把《打漁殺家》中父女兩人打魚的戲，改成了眾漁民打魚的群戲，又加上一場在水底打鬥的戲。以外行人的眼光來看，不是更熱鬧更好看了嗎？如果墨守成規，無法維繫觀眾的興味，無法阻止京戲的沒落，為什麼不可以讓外行人也來參加此意見，進行一些必要的改革呢？這是第二層的啟示。所以《京戲啟示錄》並沒有躲避這一個令人壓得透不過氣來的大題目：「京戲何去何從？」

但是，倘若認為《京戲啟示錄》的啟示至此為止，那未免小看了作者李國修的才情了。其實在這些表層的啟示下，還隱藏著一個更重大的深層啟示，那就是歷史的承傳！記得在本年九月份《表演藝術》第四十六期刊有紀蔚然先生寫的一篇〈歷史脈絡中的小劇場〉一文，文中認為我在「台灣現代劇場研討會」中提出的〈八〇年代以來的台灣小劇場運動〉一文是一個「單一的歷史直線並不存在」的「大敘述」。並且進一步認為「將八〇年代的小劇場活動與李曼瑰的『小劇場運動』相提並論，是不倫不類的」。正是因為紀先生不明瞭什麼叫「歷史承傳」的緣故。首先，歷史的承傳並不一定是直線的，事實上常常採取了迂迴，甚或相悖的方向。《京戲啟示錄》中的風屏劇團團長李修國違背了父親李師傅的願望，不肯學京戲，但後來他卻在舞台上搬演了《梁家班》，這其間沒有歷史的承傳嗎？五四新文學運動是人所共知的一個反傳統的運動，但如果說新文學完全沒有承傳舊文學之處，就未免太膚淺了！八〇年代的「小劇場」在某些方面可能代表了對上一代劇場的反動，但並不妨礙其承傳了上一代小劇場運動的歷史線索。如果採用辯證法的思惟模式，更能說明歷史承傳並非直線而下的道理。

《京戲啟示錄》中李修國對父親的承傳，正來自對父親的悖離。年輕的一代總看不慣上一代，決心另起爐灶，但到了後來卻常常不由自主地走上同一條道路來，這是在較長的歷史上所顯示出來的人類前進的軌跡。說是遺傳基因的作用也好，說是物理的慣性也好，這其間其實蘊藏著人類自我認同的深厚情意。

《京戲啟示錄》看似在演梁家班的故事，其實演的是李修國與父親李師傅的故事，演的是風

屏劇團團長到了人生的某一個階段（相應於李國修到了人生的某一個階段）對父親的感懷與追憶。這齣戲感人的地方也在這裏，而不在梁家班的故事。

在劇中，李國修出入於李修與李師傅二人之間，純熟地運用了「腳色錯亂」與「腳色簡約」的技法。自從我提出了「腳色式的人物」一些可用的技法，看到不少這方面的運用（當然不一定跟我的方式完全相同），其中文化大學戲劇系畢業的錢仲平在《逆情》一劇中用得非常好，但是用得最純熟自然的則莫若李國修在《莎姆雷特》和本劇中的表現了。特別是李修國追憶父親的幾場戲，如果用兩個演員來演，恐難以產生如此動人的力量。這幾場都使我深受感動。設若將其中的枝蔓（那些李國修常常無法抗拒的噱頭）稍加剪裁，收斂一下紛紜的頭緒，《京戲啟示錄》毋寧是李國修的劇作中最成熟的作品。

原載《表演藝術》第五十期（一九九七年一月）

角色鮮明·對白有味

──李國修到台南徵婚

南台灣一向都是台灣各種演藝的尾閭，有時候有些演藝團體竟放棄南台灣的觀眾，只在台北演出。如今的情形有些改觀，「屏風表演班」竟選中了台南做為新戲《徵婚啟事》一劇首演之地，而且首演之日贏得一個「滿堂」彩，看到李國修謝幕時飽含淚光的眼神，足見他對自己的選擇十分感動！戲劇觀眾並不在台北一地，台南也有，而且很多，專等待有眼光的劇團來開發了。

「屏風」有今日的風光，全賴多年的苦心經營。

就喜劇而論，《徵婚啟事》很有看頭。觀眾不斷的笑聲，已經不是來自演員的喜劇動作，而是來自人物的造型和對話。二者固然與導演的手法有關，但是主要的更因為劇作的頗有意味。多年前我就曾奉勸李國修最好不要編、導、演一腳踢，能夠把導和演或其中的一項做好已經不容易。這次「屏風」用了陳玉慧的劇本，果然增強了過去劇本上先天不足的弱點。劇作有了內涵，導和演都比較容易發揮。先有人物造型的骨架裏，李國修才能夠以一人演如此眾多的角色，而其中大部分都給觀眾留下不淺的印象，是李國修個人演技上的一次里程碑。

以劇作來說，這個戲太像陳白塵寫於一九三五年的《徵婚》，不知陳玉慧是否是從《徵婚》一劇得來的靈感？兩劇最大的不同是陳白塵的《徵婚》是男人徵婚，女人應徵，而陳玉慧的《徵婚啟事》則是女人徵婚，男人應徵。當然，兩劇遙隔了半個多世紀，社會背景和人物的語言都改變了。而且，這種顛覆舞台的後設手法，也非陳白塵那代人所可想像的。

徵婚的人物如此之多，並不見得能獲得更大的喜劇效果，我覺得反倒可能增加了重複的印象和不夠深入的缺陷。如果其中有幾個應徵的人物不是如此的淺嘗即止，是否可以增加劇作的一些深度呢？

編劇雖然是陳玉慧，但是李國修參與的成分也很顯然。這是從風格上猜測的。對舞台的顛覆是李國修一貫用的手法，但我覺得也不需要每劇必如此不可！結尾時天幕白雲晴空令人眼睛為之一亮，演員突然面戴面具轉向觀眾，是否太像藝術噱頭？這樣的抒情調子是否與全劇的風格產生扞格？獨立之美不見得能增加整體之美！

從銀幕到舞台
──評紀蔚然的《黑夜白賊》

　　去年忝為新聞局優良電影劇本獎評審之一員，有緣讀到了不少精采的電影劇本。因為每年獲獎的作品僅限十名，遺珠之憾在所難免。在去年落選的作品中，至少有六部，我認為跟獲獎的前十名比起來不相上下。其所以落選，固然一方面因為前十名實在太強，另一方面也由於評審委員的個人喜好。如果換一批評審委員，結果可能就會不同。譬如去年落選的《夏日》，今年捲土重來時，就入選了。去年徘徊在入選邊緣的一部叫作《雞籠家族捉賊記》的電影劇本，給我的印象頗為深刻。看題目，實在像一齣喜劇，讀後才知道並非喜劇；非但不是喜劇，而且令人心中滿沉重的。上月看了屏風表演班演出的《黑夜白賊》，才知道這齣舞台劇原來脫胎於電影劇本《雞籠家族捉賊記》。

　　《黑夜白賊》以女主人失竊珠寶做為引子，在警察查案的過程中一步步揭露了這家人的家庭問題和家庭成員之間的心理糾葛。家庭在人類的社會結構中本具有雙重的作用：一方面是幼兒成長的搖籃和休歇身心的避風港，另一方面也是情緒發洩、彼此折磨、暴露人性醜惡的最原始場

域。

在我國的傳統戲曲中，因為尊崇儒家的倫理道德，故多張揚孝道、批判忤逆之作，對家庭倫理採取一種維護、頌揚的態度。西方，正好反其道而行，從希臘悲劇開始，就奠立了暴露家庭陰暗的傳統。從《奧瑞斯提亞》（Oresteia）三部曲、《俄狄浦斯王》（Oedipus Rex）到《米蒂亞》（Medea），無不違反家庭倫理，一意暴露親人之間的骨肉相殘。這個傳統，在西方的歷代戲劇中均表現得至為明顯而強烈。莎士比亞的《哈姆雷特》（Hamlet）、《李耳王》（King Lear）、《奧賽羅》（Othello）等豈不也是呈現骨肉或夫妻間相殘的悲劇？

在現代戲劇中，這個傳統依然維持不墜。易卜生（Henrik Ibsen）的《傀儡家庭》（Et Dukkehjem）、《群鬼》（Gengangere）、《野鴨》（Vildanden）等固然揭露了家庭的黑暗，史特林堡（August Strindberg）的《父親》（Fädren）更把夫妻間的凌虐推到令人戰慄的地步。受了佛洛伊德（Sigmund Freud）影響的現代的西方劇作家，更是如虎添翼，把親人間彼此折磨凌虐的行為和心理表現得淋漓盡致。

我國的現代戲劇，因來自西方，於是也開始出現暴露家庭之惡的作品。最有名的首推曹禺的《雷雨》，寫了兩代的恩怨情仇，最後終釀成三死二瘋的悲劇。我國終因是倫理禮義之邦，又因早期的現代戲劇面臨著政經社會變革的風暴以及日本侵略的威脅，以致把眼光轉移到政治、社會問題和抵禦外侮上，少有作者步曹禺的後塵，繼續揭家庭之瘡疤。五、六○年代的台灣，又集中力量做反共抗俄的宣傳，亦無暇及於家庭。七○年代的新戲劇和八○年代以來的小劇場，興趣多轉

向形式技巧上的求新求變，以致使曹禺開發的家庭劇幾成絕響。我自己過去曾嘗試處理過家庭的題材，但用的是反寫實的手法，重點不在心理分析。較之於以家庭主題為主流的西方舞台，家庭主題在我國的舞台上仍是個開發不足的領域。紀蔚然的《黑夜白賊》的出現，可說既是一種繼承，也是一種再開發。

這齣戲像當代英美舞台上散發著佛洛伊德氣息的家庭戲一樣，家庭成員之間相濡以怨，彼此殺伐得遍體鱗傷。戲以林母和林家么兒林宏寬為主，兩人的個性和心理都寫得具有相當的深度。這兩個人物是戲中的兩極，一個是織網者，一個是被縛者，但二人都跳不出自己的命運。其他的人都在這兩極之間掙扎。林家長女林淑芬本來也有一個極複雜的心理，可惜被寫成一個串場的人物，未能表現出其心理的癥結。其他的次要人物像長子林宏量、次子林宏德、林叔清水，倒是都寫得可圈可點。至於刑警陳忠仁的存在，完全是因為作者借用推理劇形式的緣故。推理而推出更深刻的問題來，這是作者的聰明之處。作者的用意不在破案，這點觀眾早就看出來，所以刑警只能擔任串場。這個人物戲分雖多，卻難以討好，因為他只看別人的戲，自己反而沒戲給人看。他本是個局外人，只好做為一個林家戲劇見證人的身分出現了。林父在劇情中也有相當的分量，人已二次中風，癱瘓在床，使其存在而不現身，是作者的一記高招，雖並非獨創。

這齣戲的對話主要用的是台語的字彙和句法，演出時用的也是台語。從寫實的眼光來看，語言的腔調比較生動、貼切。劇本的書寫，大體用的是帶有方言特色的普通話，而非「台灣話文」，而且比較俚俗的字都有國語的註解，使不諳台語的讀者在閱讀時不會遭遇困難。我國的方

言雖然說出來各不相同,寫出來卻大致都可以互通,這大概正是非拼音文字的一項長處。如果所有的方言都用拼音的方式來寫,不管用羅馬字母還是漢字,那肯定是南轅北轍不相為謀了。此劇,劇本流通各地不成問題,但演出卻只能限於使用閩南語的地區,若要改用國語來演,語言上恐怕需要大費周章。

這齣戲脫胎於電影劇本,其實就題材而言,比較適合舞台演出。舞台劇本的寫法跟電影、電視劇本很不一樣,除了技術上的差別外,題材的取向也決定了二者的分野。一般舞台劇,因為受了時空的局限,所以特別重視人物、時、空的集中,情緒的凝練和對話的講究,而不會像電影似地強調視覺效果或做上天入地的任意馳騁。家庭成員間的糾葛及心理問題,放到銀幕上,恐怕難以彰顯其視覺效果;放到舞台上,卻正好可以凸顯其透過語言表現人物心理的特色。

原載《中國時報》人間副刊(一九九六年七月九日)

小品集錦的《鹽巴與味素》

《鹽巴與味素》是台南市文化基金會旗下「魅登峰劇團」成立後的首次公演。

按照劇中的提示，鹽巴指的是妻子，味素指的是情人。味素雖可增添口味，但不像鹽巴之不可或缺，何況味素吃多了會有致癌之虞！

把妻子與情人比作鹽巴與味素，旨在象徵平實。這齣戲的風格，正如劇名所示，平凡而真實，真實得幾近「人生的切片」（a slice of life）。

從寫實主義的觀點來看，呈現出「人生的切片」。自是不凡。

能如此，全靠魅登峰的團員皆達富有人生歷練的「高齡」，年長者已邁進了「古來稀」的門檻，最年輕的也超過了「不惑」之年，故該團為人稱作「老人劇團」。

但負責導演的卻是位年輕女士。年輕，是跟團員的年齡相對而言。現任方圓劇團團長的彭雅玲說來，也是位資深的劇人了。我在八○年代初就看過她的表演，她在一齣兒童劇中又唱又跳，十分活潑清純，現在早已升格做了導演。

在《鹽巴與味素》中，彭小姐用的手法是讓演員自由發揮的即興創作，因而才顯現出有真實

感的人生經驗，這是年輕的演員做不到的。

夫妻、親子、情人、朋友間的種種，本就是取之不盡用之不竭的素材，深入其中，自有可觀者焉。

然而段落之間，並無聯繫，各自獨立成篇。觀者且莫因為同一演員而誤會所演者為同一角色。

像這樣的短製，在大陸上稱之謂「戲劇小品」，正如小說中有短篇、極短篇等等。原來的獨幕劇之名不能適用。因為段落與段落之間並不間之以幕。說是一幕數場也不行，因為一幕數場指的是同一故事。這種形式，可稱之謂「小品集錦」。

「小品集錦」很適合像「魅登峰」這樣的業餘劇團，既不易演出有名的大戲，又想表現一點自己的創意，那麼從小處著手是最恰當不過了。

原載台南魅登峰老人劇團首演《鹽巴與味素》手冊（一九九四年）

一九九四年幾齣突出的舞台劇

最近十幾年，台灣前衛小劇場的興起，代表了新生代戲劇的活力，為失落多年的台灣新戲劇注入了一劑強心針。但是小劇場畢竟規模太小，又加以作風前衛，無法招徠不夠前衛的廣大群眾。到了某一個程度，小劇場勢必要走向中劇場和大劇場之路。大劇場，像北京的「人民藝術劇院」，不但需要雄厚的資金，更需要眾多的藝術人才，後者不是一時半日可以培養出來的。資金，在台灣也許並不缺乏，但如非借國家之力，仍沒有組成大劇場的條件。所以原來的小劇場，經營得法的，只能向中型的半職業性的劇場發展。這其中已經做出成績來的，不過三數個而已。

大家熟知的，有「表演工作坊」、「屏風表演班」、「果陀劇場」等。

去年一年為我們台灣的舞台鋪展出美麗的花壇的正是這幾個劇團的競賽似的演出。

先是從三月二十六日到四月二十四日「果陀劇場」演出的《新馴（尋）悍（漢）記（計）》。

這齣戲是根據莎翁的名劇 The Taming of the Shrew 改編的。其中除了把人名中國化以外，故事的背景、人物的型態仍是異域的。倒是把莎翁原來大男人沙文主義的內涵在結尾處稍稍加以修改，以免觸犯當代方興未艾的女性主義。

這齣戲的演出成績,在於音樂喜劇的氣氛烘托得十分熱鬧。女主角劉雪華可能不習慣演舞台劇,表現稍弱,幸而為其他幾位男角(像飾演潘大龍的王柏森和飾演路修森的黃士偉)強勁的演技支撐起來,使熱潮不斷,絕無冷場。從舞台走位及演出節奏上,可以看出梁志民導演手法的進步,是繼《動物園的故事》和《淡水小鎮》以後「果陀劇場」又一次成功的名劇移植。

接下來是從四月二十三日到五月二十一日「表演工作坊」推出的《戀馬狂》。

《戀馬狂》是英國劇作家彼得‧謝弗(Peter Shaffer)的名劇 Equus 的中譯本,不是改編。這齣戲不但在英美的舞台上曾經轟動一時,且曾搬上過銀幕,國內的觀眾可能有人早已看過。冷飯熱炒,委實不易。但由於演員的稱職、導演的認真,雖未在台造成轟動,卻也可圈可點。可能是西方的性壓抑碰上中國的性恐懼,難免有所隔,無法真正震動國人的心弦。

五月二十一日到七月三日,「屏風表演班」演出《西出陽關》,是一齣已演舊戲的重編重排,灌注了編導李國修的相當才思和情思。就題材論,該是齣悲愴劇,不過在李國修的手中當然仍以喜劇的形式呈現。劇中主人翁老齊屬於最後一批由海南島撤退來台的國軍,為了使載軍船順利啟航,他曾經執行向岸上爭搶登船的難民開槍的任務。他屬於那一代忠貞的老兵,終生信守忠於領袖、反攻大陸的神話,卻想不到反攻變成了解嚴,也總算實現了重歸故里的夢想。老齊在台終身未娶,第一次返鄉,面對的是三嫁了的前妻。在老齊頭腦裏固執地嚮往著的卻是出關和番投黑水而死的王昭君。現實與理想難於合轍,第一次返鄉也成了老齊最後一次返鄉。返台後,老齊終於落寞地走完了他的人生之路。

台灣為數眾多的老兵在選舉期間最足以顯示出他們的存在和力量。他們是被歷史錯置的一群，象徵著時代所造成的尷尬處境。老齊的故事雖不能代表所有老兵的命運（大多數在台成家立業了），卻有其典型的意義，就是綜攝了榮民的人生尷尬的普遍形象。因此，《西出陽關》在去年演出的劇目中，算是最能喚起本地觀眾共鳴的一齣戲。

另一齣「表演工作坊」的《紅色的天空》，從九月七日在台北國家劇院首演，直演到十二月十日的美國南加州。

此劇是從荷蘭「阿姆斯特丹工作劇團」的同名劇 Avenrood 脫胎而來。該劇的導演雪雲·司卓克（Shireen Strook）原是賴聲川的老師，是集體即興創作的倡導者，賴聲川返國後所採用的創作模式即來自司卓克的方法。「阿姆斯特丹工作劇團」這齣表現老年人心態的 Avenrood 給予賴聲川很深刻的印象，使他早就想搬回台灣演出。在徵詢司卓克意見時，她卻認為不能照搬，要做就該做「你們台灣的，不要做我們荷蘭的」。這由衷的勸告使「表演工作坊」的導演和演員們依照 Avenrood 一劇的靈感起而以集體即興的方法共同完成了《紅色的天空》。

主題是人人遲早必須面對的老化和死亡的問題，的確不具有任何消遣的意義。這不是一齣為觀眾打發時間而寫的戲，它所能給予觀眾的是思考和勇氣。這齣戲的成就在於極有意味與格調地剖析了這種人人無能逃脫的切身之問題。

參與表演的演員沒有一個是真正的老人。中年的、年輕的演員都不化老妝，採用「貧窮劇場」素面登台的方式，全憑各自的演技來說服觀眾自己的老態龍鍾和衰退的心智。陳立美是演員中最

年輕的一位，演的卻是年紀最大的陳老太，給人的感覺她就是步履維艱、心智癡呆的老人。其他的演員，如李立群、金士傑、林麗卿、丁乃箏、鄧程惠等均為今日台灣舞台劇的一時之選，形成了一次難得的演技競賽。純從表演藝術的角度來看，是一次盛宴，肯定將是台灣舞台表演的一個里程碑。

從以上四個劇目看來，翻譯／改編和創作各半，如專以劇作而論，並不算豐收，台灣的劇作家尚待努力；但從導演、表演而論，一九九四年的成績頗為突出，足以與揚眉國際的國產電影媲美了。

小劇場之走向中型劇場，前衛之走向大眾化，本是戲劇發展的正常軌道。即使令人覺得不食人間煙火的前衛小劇場，去年也有贏得大眾掌聲的作品，例如「臨界點劇象錄」的《白水》、「華燈劇團」實驗劇展的《心囚》和《你‧的‧我‧的‧她‧的‧人》，均有可觀的成績。特別是後者，這次的新人新作有意想不到的深度，無論是劇作還是舞台表現，均超出了業餘小劇場的水平。

鳳凰花開在鳳凰城

我跟鳳凰城的台南市之緣應該上溯到民國四十三年，那一年我在鳳山接受了三個月的預備軍官入伍訓練後，原被分發到台北的政工幹校，因為我不喜台北，也不喜政工，情願與人對換到台南的砲校受訓。九個月後以砲兵少尉退伍。

那時候的台南真小，星期天從砲校到市中心看一場電影，要坐半天公車，通過黃沙滾滾的荒野。印象中除了風沙之外，就是火紅的鳳凰花。今日，據說靠近中華路的兵仔市場就是砲兵學校的舊址，早已成為大台南市區的一部分了。

一九八七年返國到成功大學任教，又來到鳳凰城。那一年正好趕上華燈劇團的成立，馬上被邀到勝利路天主堂的地下室去看戲、談戲、談電影，認識了紀寒竹神父和許瑞芳小姐，後來又認識了蔡明毅、李維睦、邱書峰幾位，他們都是當日華燈劇團的台柱子，沒有他們，就沒有華燈劇團。

滿臉笑容手執手電筒為觀眾帶坐位的紀神父是初期華燈的精神支柱。大家覺得像紀神父這樣的外國人都如此愛惜這塊地方，如此努力地為戲劇播種，土生土長的台南人再不拿出一點熱情

來，能不覺得慚愧嗎？於是參加的青年人越來越多，一步步走來，從不懂戲劇的外行人變成今日的內行人；從只演一些幾十分鐘小戲的小劇場變成能演兩小時大戲的半專業性的中劇場；從「華燈」成為「台南人」，我正好有幸見證了這種種的變化。

剛剛改名為「台南人劇團」的原「華燈劇團」，為了慶祝成立十週年，再度推出了三年前首演過的《鳳凰花開了》。

由許瑞芳編劇的這齣戲，正如過去華燈的大多劇目，演的是本地人，說的是本地話，帶有十分濃厚的本地色彩。過去華燈的戲大多出於許瑞芳之手，所以這齣戲所代表的風格，既是華燈的風格，也是許瑞芳的風格。

世居台南的某一個人家（劇中人有名而無姓，故只能稱某一個人家）的三兄妹宗德、宗明、惠英分離多年後又在台南故里重聚，不免舊地重遊，緬懷家族的過往。他們原住的台南北勢街已經改名為神農街，很多他們幼年經過的巷弄，如今業已蕩然無存；甚至一些古老的有名建築，在新都市計畫的強勢擴張下，也難免被拆除的命運。所以宗德不免感慨地說：「台灣這四十年變太緊的，過幾年你若返來就又不同款。」

從他們少年所經歷的日據時代，中經戰後光復、二二八事件、國府撤退來台，以及後來的白色恐怖與解嚴等種種劇變，變的不只是政經環境，也是人民的生活習慣和心情。算來已過去了五十多年，可說是物換星移，人事全非。如想在兩個小時中把這一切都細細道來，談何容易？所以只能粗枝大葉，點到為止。在倒敘溯往的時序上，除去今昔的對比外，其中細微的時差（例如一

九六一年與一九四一年或四三年的差別等）都難以在觀眾心目中產生明確的印象。好在編者緊緊掌握住溯往的這一條主線，凸顯出人物在政權交替下的認同危機，使這一個普通家庭（去大陸及被徵去南洋的家族成員都安全歸來，二二八事件也未受到真正的傷害）的感慨也可以溫馨地（而不是感傷地）傳達給觀眾。

在這個某家族的故事中，作者穿插了日據時代影星李香蘭的一條副線。這一個穿插可說得失兼具：藉著李香蘭的姿態和歌唱，自然會調劑了寫實劇的平淡乏味，增加了劇情的生動性；另一方面卻可能使觀者誤以為日據時代李香蘭也身在台南，不明白李香蘭跟鳳凰城到底有什麼關係。特別是當日據時代身在大陸的川喜多稱大陸為「大陸」的時候，令人難免有時空錯亂的感覺。這一條副線毋寧削弱了全劇企圖營造的寫實風格，也可能產生些喧賓奪主的副作用。

然而，原名山口淑子的李香蘭的身分，對戰時的中國觀眾十分迷惑，中國人乎？日本人乎？沒有人敢於確定。直到戰後，面臨到是否要以漢奸的罪名來定她的罪，才終於揭發出李香蘭日本人的身分。作者也許正要用這一點來反視台灣人的認同危機。日據時代，為了向統治者輸誠，或為了實際的利益，在皇民化的號召下，有些本地人拋漢姓，改日姓，但內心中仍不免隱藏著一個漢人的魂。正如劇中的淑雲束了褲管裝作皇民樣去領米，回家被丈夫添源看到，淑雲不免問道：「你看，咱敢要來改做日本名，做皇民？」添源說：「再便看（再看看）。」今天又面臨著統獨的抉擇，台灣人乎？中國人乎？令人十分猶豫。有的人固然可以瀟灑地逕以台灣人自居，但也有些人覺得把「中國人」的頭銜禮讓給海峽的對岸，實在心有未甘！如果作者寫李香蘭實暗蘊著這一層

身分認同的危機，觀者是否領略得到呢？

劇中有一段談到川喜多長政的家世和他對中國的態度，說是他的父親曾任袁世凱的軍事顧問，因表現了對中國的過度友好而遭到日本政府的暗殺。川喜多因此繼承父志，同情中國，「只希望中日友好」。我不知道這一段有實在的歷史根據，還是出於作者的杜撰。後來我查了一下程季華主編的《中國電影發展史》，其中所寫的川喜多長政是一個日本侵略者的不折不扣的工具，他所拍的電影都是鼓吹日本軍國主義思想，為日本的侵略行為作辯護的。當然，站在仇視日本侵略者的立場，程季華所用的資料不見得都十分公正。如果此劇對川喜多的描繪屬實，倒不失為我們對川喜多長政的另一種認識。

以前看過許瑞芳編劇的《我是愛你的》及《帶我去看魚》，都在表現父母子女間的情感糾葛。《鳳凰花開了》一劇中的人物似乎沒有糾葛，也就欠缺張力，卻多了一份懷舊的情緒。親情本是人間關係的基礎，也是中西方戲劇最常表現的主題。從親情劇入手，可說是編劇的正途。年輕的許瑞芳潛力無限，我們期待她從「華燈」轉型為「台南人」以後，在較為豐沃的條件下，能更上層樓。

劇本之外，在舞台呈現上，鷹架式的舞台設計，有其簡單實用的功效，但是太過抽象，給人一種冷而硬的感覺，與家族的溫馨聚會色調並不調和，也難以襯托出全劇的寫實氣氛。幻燈片的使用是小劇場時代的簡便巧思，對觀眾眾多的大劇場恐顯得太過簡陋；實際上只從幻燈片上也很難體認時代的差異。劇名既然叫《鳳凰花開了》，這象徵台南的顏色，是否也該在舞台設計上呈

現出來呢？

演員的造型貼切，表達自然，都很稱職。李香蘭外，兩個日本人——長谷川和川喜多（由同一演員扮演）——的北京話，似乎太過標準了一點。

因為「台南人劇團」正在嘗試破繭而出，走向半職業或職業劇團的規模，成為台南市各劇團的龍頭和榜樣。我們在付出熱切的期望之餘，也就不能如既往般地一味鼓掌叫好，應該到了以切磋的態度予以督促改進的時候了。

原載《表演藝術》第六十期（一九九七年十二月）

孤兒情結與邊緣意象

華文現代戲劇，並不只限於台灣與中國大陸，還有兩個不應忽略的中心，一個是香港，一個是新加坡。如今香港已經回歸，雖然目前還在「一國兩制」，但將來勢必統一在大陸的現代戲劇範圍之內。至於新加坡，的確是另外一個國家，應該另外對待。

新加坡原為英國的屬地，獨立後基於現實的考量，定英語為官方語言，雖說華人占了人口的絕大多數。新加坡的知識分子，都說得一口流利的英語，但非知識分子則不盡然，大多仍講方言。除英語外，有三種通用語，那就是華語、馬來語和淡米爾語（一種印度的方言），代表了華、馬、印三大族群；其中，華人族群最大，約占總人口的百分之八十。可是華人的母語本很複雜，有的說潮洲話，有的說閩南話，有的說客家話，有的說廣府話，有的說四邑話，有的說海南話等等。為了有個統一的華語，以前的華語學校也不得不推行普通話，使新加坡成為比香港更能與中國大陸互通聲氣的地區。華語自然指的是普通話。

對新加坡的現代戲劇，過去我們知之甚少。一九九三年我被邀參加香港中文大學主辦的「華語戲劇創作國際研討會」，遇到代表新加坡與會的郭寶崑先生，才知道新加坡的華文現代戲劇也

有很多年的歷史，而且表現了相當旺盛的創造力。一九九八年十一月到香港參加「第二屆華文戲劇節」又碰到郭先生，而且觀賞到在香港大會堂演出的他的大作《靈戲》，並承他饋贈《邊緣意象——郭寶崑戲劇作品集（一九八三至一九九二年）》一冊。郭先生囑我務必寫幾句評語。四百多頁的一本劇作集，尚未仔細閱讀，自然難以輕易下筆。後來郭先生來信又舊事重提，恰好我已拜讀了他的大作，故可以寫出一點讀後的淺見，並藉此機會向台灣的讀者介紹新加坡的華文現代戲劇。

新加坡既有四種通行的語言，當然也有四種各自為政的現代戲劇。其中英語劇，上承英美現代戲劇，看來最占優勢，其實在英美經典劇作的壓頂下，開出一片天地非常困難。其他幾種語言的現代戲劇，除受西方現代戲劇的影響外，也與各自的語言主體地區互通聲氣，例如華語劇與中國大陸和台灣，馬來語劇與馬來西亞，淡米爾劇與印度。以郭寶崑為例，他同時以華文和英文創作，但我的感覺是他的主力仍放在華文，而非英文。這與郭寶崑的個人出身也有關係。郭寶崑並非在地的新加坡人，他出生在中國大陸的河北省，八歲遷居北京，十歲（在北京解放的那一年）投奔在新加坡經商的父親。他的母語是大陸的北方話，使他對普通話駕輕就熟，在華文創作上比較可以揮灑自如。二十歲的郭寶崑赴澳洲墨爾本的廣播電台中文部擔任翻譯兼廣播員，使他後來有機會進入澳洲國立戲劇學院受教，得以進一步接觸西方古典和現代的經典劇作以及學習演出製作等技術，打下了他返國後於一九六五年創辦「新加坡表演藝術學院」的基礎。後來，他演而優則導，導而優則作，逐漸進入戲劇創作的。

他這本劇作集，共收十齣戲，其中大半為「前衛劇」，也就是被批為「心目中沒有觀眾」或「把觀眾趕出劇院」的那類戲。例如上海戲劇學院的孫祖平評他的《黃昏上山》一劇說：「這齣戲至今令許多人困惑。有的不喜歡，看不懂這齣戲。有的喜歡，也看不懂這齣戲。」看來跟我們這些年來小劇場的演出有些類似。「前衛劇」本來目的就在探索新的道路，有時教人看不懂是當然的事。我一向鼓勵前衛創作，但不希望所有的演出都成前衛劇，那樣，的確會把觀眾嚇跑了。

但是，若無「前衛」，如何開展？如何前進？說實話，郭寶崑這本選集中的前衛劇，雖各有特色，在某些方面可以引起觀者的興味，但整體而論，我覺得都不夠成熟。然而，如沒有這些嘗試，他如何寫得出像《靈戲》這種成熟的戲呢？不是因為《靈戲》在形式上接近我的《花與劍》，我就覺得好，而是這種新形式的表意方式正是我自己也想完成的一項工作，而郭寶崑卻完滿地達成了，我當然不能不欽佩他的才華。

在這個集子中也並非都是前衛劇，像《棺材太大洞太小》、《單日不可停車》、《嗒咿店》、《老九》等都是容易懂的作品。其中前兩齣是「獨腳戲」，但沒有採取過去「獨腳戲」的寫法（像契訶夫〔Anton Chekhov〕的《菸草》）的形式出現。使我想起，在大學時代我曾把老舍的一篇散文拿來當「獨腳戲」演，看來某些散文的確可以當戲來演的。要達到契訶夫的「獨腳戲」的程度，第一要夠幽默，第二還得要有內涵，郭寶崑的這兩齣獨腳戲庶近之。

在新加坡這樣一個多種族與多語言的國家裏，如何照顧到所有不同文化背景與語言背景的觀眾？郭寶崑似乎有意在同一劇中混用多種不同的語言。如果在華文劇中偶然加插幾句常用的英

語、馬來語、淡米爾語、閩南語、潮洲話或廣府話，自然無可厚非。但是如果這些不同的語言以同等的重量在同一齣戲中出現，恐怕就難以滿足任何一個族群的觀眾了吧？

新加坡《聯合早報》的副刊編輯余林在評郭寶崑的劇作時，特別捻出「邊緣人」的心態做為郭作的特色。郭寶崑也自稱為「文化孤兒」。真是無獨有偶，在台灣吳濁流自稱為「亞細亞的孤兒」，論者公認「孤兒情結」代表了台灣一般文人（甚至一般人）的心情。想不到新加坡人竟也如此！郭寶崑說：「這個國家，這個人民普遍具有文化孤兒的心態：一種失離感，一種追索自我的焦慮。去訪查祖先的文化國度，我們可以得到某種撫慰，但是總無法認同那就是自己的家園。我們長期處於一種飄泊尋覓的心境中。有人把這稱作邊緣人的意識。」台灣曾經被「祖國」所拋棄，所割捨，不怪有「孤兒情結」；新加坡的華人是自願離棄唐山，投奔一個新的「樂園」，怎會也有「孤兒情結」呢？難道一旦離棄主體文化，又不能百分之百地進入他人的文化系統，便難免產生自我「邊緣化」的意識？然而，離棄英國的移民，不是也打造出幾個嶄新的國家來嗎？是因為他們沒有同時割捨掉主體文化嗎？對這個問題我沒有解答，我只覺得通過郭寶崑的劇作，使我了解到，在台灣以外，也有一大群華人與台灣的人民有類似的，或者說共同的「感受」。

不要讓劇作家的權利沉睡了！

著作權的頒布與實施，毋寧對所有的創作者都是一種保障和鼓勵，因為立法的用意一方面要維持社會上分配的公平，另一方面也要促進生產的增長，包括物質和精神的產品在內。

劇本的創作和其他文學創作一樣，也受著作權法的保護。但是除了刊載和出版的權利外，劇本還多了一項演出的權利。實在說，撰寫劇本就是為了演出，刊載和出版反倒可視為附帶的事項。不幸的是在過去並沒有這種保障劇作者演出權的立法，所以劇作者一向都只能視他人演出自己的作品為一種榮耀，而無實質的收益可言。

在立法嚴密的西方國家，演出權視劇作著作權的一部分。出版的書籍既然多賣出一本，作者可以多抽取一本的版稅，演出權也是多演一場，劇作家便可以多取一場的演出稅。電視和廣播電台也仿照舞台演出之例。我自己有一篇翻譯小說曾在英國的ＢＢＣ播出兩次，而每次播出，都曾收到一張支票。第二次重播，我自己根本事先並不知情，收到支票後才知有這麼回事，可見這種事已成為一種例行公事，並毋須作者自行來爭取。

如今雖說我們的著作權法也包括劇作的上演權和歌曲演唱權在內，甚至比西方國家還要嚴

格，每首歌曲只要在公眾場合演唱，就得向作曲作詞者付一次費用。立法的用意至美，是否能夠執行，則是另外一碼事。如果不能實際執行，徒然引生玩法無礙的僥倖心理，反倒不如不立此嚴峻之法了。

劇作的上演權自然與歌曲的演唱權不同。歌曲在公眾場合隨時可以演唱，不需事前準備也可以即興地高歌一曲；但一場戲並不是隨時可以演出的。每演一場，總是經過細密的籌畫、排演，然後才能上演。在這樣長的過程中，如說忘記了劇作者的權益，甚至有時連通知都不通知一聲，實在是令人不能置信的事。

我們的劇作如此之少，不能說與撰寫劇本的徒勞無益無關。除了每年教育部或文建會徵選的劇本有獎金可拿之外，一般寫成的劇本，先有無處發表之苦，繼則有難覓出版者的困擾。即使很幸運地發表了，也出版了，但不一定有人拿來上演。如果幸而有一個劇團肯來上演，劇作者私心早已感激莫名，哪裏還望什麼演出稅呢？

其實這是種並不正常的現象，也可以說是正是使我們的現代戲劇裏足不前的一大原因。在正常的情況下，一個劇團上演某一位劇作家的作品，就像出版某一個作家的作品一樣，固然有看重這位作家的成分在內，卻也不能因此就剝奪了作者應享的權利。特別是公家機構像教育部、文建會、國家兩廳院等，在審核各劇團的經費申請時，就應主動地提出劇作者演出權益的問題，不應該事後叫劇作者來自行爭取。

至於演出時所應付給劇作家的費用如何計算？也許可以仿出版書籍支付版稅的辦法。今日出

版社付給作者的版稅通常是每本書訂價的百分之十，然後依照出版數量或實際銷售數量支付給作者。那麼劇作家所應享的演出稅，也應該照每場實際票房的百分之十計算。

如今我們既然有了著作權法，就該依法行事了，否則立法何為？當然有許多法在立法之後，是需要試試它的效力的。也許我們真正需要有一位認真的劇作家，在權益受到侵犯和忽視的時候，不再抱著息事寧人的鄉愿心理，為保障自己的權利，同時也為了護法而勇敢地訴之於法，藉以引起社會大眾的關注，而後才能使此良法暢行無阻。

原載《表演藝術》第二期（一九九二年十二月）

語言與姿態——演員與表演藝術

導演「主政」的得失

法國劇人阿赫都（Antonin Artaud）因為傾慕東方戲劇的不附庸於文學的純粹性，曾大力倡議製作戲劇家的戲劇，排斥文學家的戲劇，企圖一舉把閉門杜撰劇本的劇作家拒於劇場的大門之外。雖然他的觀點沒有全部得逞，卻也因此提高了演員與導演的地位，降低了劇作家在劇場中的分量。

西方的當代劇場強調即興表演和集體創作，致使在布雷赫特（Bertolt Brecht）和荒謬劇作家之後，劇本的寫作愈來愈少見巨人，主持演出大計的導演卻一個個聲名鵲起。法國的布蘭（Roger Blin）、巴侯（Jean-Louis Barrault）、維拉（Jean Vilar）、威爾遜（George Wilson），英國的布魯克（Peter Brook）、皮特‧郝（Peter Hall）、屈吾‧南（Trevor Nunn），瑞典的柏格曼（Ingmar Bergman），美國的伊力‧卡山（Elia Kazan）等，都是些顧盼自雄的大導演，不論聲譽、進益都遠超過同代的劇作家之上。美國近代的劇場潮流，不管是「生活劇場」，還是「環境劇場」，無不為導演所領導，而與劇作家無干。如果說六〇年代後的西方劇場是導演的時代，該不為過。

當然遠在二十世紀初，一些戲劇理論的著作，例如瑞士舞台設計家阿道夫‧艾匹亞（Adolph

Appia）和英國導演克雷格（Edward G. Craig）的論著，已經大為導演的地位張目，使人覺得要看好的演出，非要有權威而優秀的導演莫辦，竟致以為沒有好的導演，再好的劇作也是徒勞；相反的，如果導演得人，平庸的作品亦會閃閃生輝。遂使世人對戲劇的注意力逐漸集中在表演藝術一端，而忽略了戲劇所蘊有的豐厚的人文內涵。

國內的劇場也受到這種風氣的習染，由導演領導一切。甚至有的劇團，導演或演員集編導演於一身，成為名副其實的戲劇創造者，看來文人劇本的創作已成為多餘了。

使戲劇脫離文學發展，是不是就是一個好現象呢？

從歷史的觀點來看，西方的戲劇從未脫離開文學，而且劇作組成文學的重要主題。中國呢，平劇和各省的地方戲看來殊少文學氣息，傳統文人也一向鄙視戲曲，視其為小道而不屑為之。但是在元代，卻因為蒙古人堵塞了漢人知識分子的仕宦之路，甚至把儒者置於娼妓與乞丐之間，成為失落名位的臭老九，使一向自視甚高的「士」，再也端不起架子，反倒促成了文人與戲子的大結合，結成了光燦一時的元雜劇這樣的一個碩果。現在談到文學與劇本，能拿出來展示的也唯有元雜劇和明傳奇。如此看來，劇本的文學性不但不會妨害戲劇做為獨立演出的藝術，反倒為戲劇藝術增添另一種更為深刻的人文和哲理的層次。

目前西方的導演又轉向歷代名劇的製作，實在是因為現代劇場所產生的作品愈來愈枯瘠貧乏的緣故。為什麼最近的三十年戲劇界沒有產生一個易卜生（Henrik Ibsen）、一個契訶夫（Anton Chekhov）、一個米勒（Arthur Miller），甚至於一個尤乃斯柯（Eugène Ionesco）呢？導演取代編劇

的地位，有意擺脫「作家劇場」的傳統，可能是其主因。所謂術業有專攻，如何調和「作家劇場」

與「導演主政」之間的矛盾，也許是今日值得思考的一個問題。

原載《表演藝術》第三期（一九九三年二月）

演員劇場的魅力

最近《徐九經升官記》在台北演出轟動，論者多歸功於編劇的成功。豈知對京劇而言，劇本編得好可能只是錦上添花，京劇真正的骨髓仍在演員的功力。

京劇純粹是「演員劇場」，有別於以劇作家為中心的「作家劇場」。二者分屬兩個不同的傳統和兩個不同的藝術範疇，可能是分則兩美，合則兩傷，因二者之間存有不易統合的矛盾。演員的藝術，全靠扎實的基礎訓練和個人的藝術領悟，仰賴編劇者至微。編劇要求整體的表現，而偉大的演員卻只求突出個人。

前幾日去看天津京劇三團（華聯京劇團）來港演出，主辦單位在首演之日特別選出折子戲中的菁華片段，用以吸引失去了傳統記憶的殖民地觀眾。該劇團的名角兒也都在同晚出場。菁華片段果然精彩，大大突出了演員個人，同時也使我發現到在過去累次完整的劇目中，未嘗見到的個別演員所發揮出的魅力。

譬如說李莉演出的《乾坤福壽鏡》中「失子驚瘋」一場，演員靠了兩隻水袖把一個因失嬰而焦急成瘋的母親的心情表露得無微不至。長達半小時的表演，在劇本上可能只需兩句話就寫完

了。水袖的多種變化以及每種姿態中所蘊含的情緒和意義，非編劇者所可設計，亦非文字施展修辭的範圍，全靠演員自身的創意和鍛鍊。所謂身段的爐火純青，係演員身體律動所造成的境界，超出了文學的領域。這齣戲是四大名旦之一的尚小雲傳下來的。其中身段架勢的師徒相承，縱可記錄，也是舞譜的方式，正如記錄唱腔是樂譜的方式，都是非文學的。京戲含有太多非文學的成分，實在無法以文學的標準予以衡量。

又如《鐵公雞》中張嘉祥為向榮控馬一場，劇本上若寫，無非也是一兩句即可交差，冗長的表演，全看胡少毛和張幼麟兩位演員的身段和功夫。清出台面，只為由鬼門激射而出的一串連綿觔斗。如果只有觔斗，便不免流於雜技。觔斗以外，還有演員的身段、架勢、眼神等豐富的戲劇表情，是普通雜技演員沒有的。京劇中武生的架勢與高難度的體能展現，就如芭蕾舞者的魚躍和迴旋，雖為固定的型式，但不同的舞者自會舞出不同的手姿。

觀京劇，觀者所陶醉的是演員的扮相、身段、唱腔、音色等，皆為可聞可見的具象藝術，且導向人體的美學，其中甚少涉及到思想。如果舞台上的演出使觀眾陷入深思，抑或留下讓觀眾旁鶩的空白，反足以證明演員欠缺攝人心魄的魅力。京劇鼎盛的年代盛行「捧角」，其瘋狂的程度近似今日歌迷之捧歌星，即因觀眾不由自主地會迷上某特定演員的個人藝術。是故京劇必先有拔尖的演員，始有熱中的觀眾。

我覺得京劇的生命力完全寄託在特出演員個人的魅力上，與劇本的良窳關係不大。在盛行國劇改造的今日，求取編劇上的完整固無可厚非，但絕不能忽略了表演藝術的精求，演員的技藝端

賴嚴格的訓練、虛心的繼承和個人風格的培養。如果培養不出具有個人魅力的偉大演員，京劇恐怕真要步上沒落的道路了！

原載《表演藝術》第六期（一九九三年四月）

表演者的權利

表演是一種藝術，而且是一種古老的藝術。

在原始社會裏，巫師以神靈附體的姿態展現了最為迷人且自迷的表演藝術。據說古希臘在悲劇肇始的階段，演員也就是詩人，創作者也就是表演者。有趣的是今天有些從事戲劇創作的青年，常常因為自己首先參與表演而迷上了戲劇這一門藝術。

戲劇有多重的創造：劇作家創造了劇本，導演和舞台設計家創造了舞台上的形象，演員創造了角色。

表演之所以迷人，在於創作者毋須外求，把自身當作表達的媒體，藉著對角色的扮演，釋放出自身創造的潛能。一個成功的演員，不只是詮釋出劇作家的某一個角色，把人類共有的心理底蘊和潛在的淤結傳達出來。所以這項詮釋也是一種創造，演員所發出來的光度，一方面是屬於角色的，同時也是自身的。所謂表演藝術的爐火純青，正在於把二者適度地、自然地合而為一。

表演既是一種藝術，當然像其他藝術一樣，有先天才情的因素，也有後天學習磨練的過程，

一步步地登堂入室，以致出神入化。這種過程就是吸引有志表演藝術的青年為之獻身的磁鐵。

然而在今日所謂「後現代」的一些前衛劇場中，本來緣於表演而熱中戲劇的青年，一旦成為作品的創造者，卻陶醉在另一種自我體現的情懷中，就如羅伯・威爾遜（Rober Wilson）所倡導的「意象劇場」，把戲劇導向了繪畫及雕塑，使演員不再扮演或創造角色，而流為舞台上的一種符號，跟佈景與道具無異。

藝術領域的擴展本是十分可貴的，但戲劇在擴展領域時是否面臨了自我窄化的危機？戲劇之所以被稱作綜合藝術，乃因蘊含了多重創造的主體，在戲劇史上不乏針對表演者的藝能進行創作的先例。這正是戲劇之所以異於單一創造者的繪畫及雕塑之處。後者用以創作的媒體不外紙布、顏料、木石、鋼鐵等無生命的東西，戲劇賴以表達的媒體卻是有生命的人——演員。人都該是從事創造的主體，而不只是被運用的材料；只有在一種情況下做為創造主體的人可以成為另一個創造主體的媒體：那就是保有了自身創造的空間和體現自我的藝術。

如果在表演中祛除了語言和情緒的表現以及角色的扮演，何須再有聲音和肢體的訓練以及有關的天資修為？表演還能成為一門藝術嗎？抽離了表演藝術的戲劇，豈不面臨著自我否定的命運？

從八○年代初期，我就見某些前衛劇場在進行泯滅表演藝術的實驗。其間有的見機而改途，有的則是十年如一日。這些劇場的領導者因為前衛的實驗而獲得聲名，也僥倖贏得劇評者的稱譽。可是這些劇場中的演員呢？他們獲得了什麼藝術上的進益？他們有什麼藝術人格的成長？倘

若他們不曾見機而退，把位置讓給另一批盲然無知的表演愛好者去承擔這類的犧牲，他們就只有十年如一日地在舞台上瞌睡、爬行或組成滿足製作者的機械圖案而已！

誰想到維護他們的權利！

如果表演是一種藝術，難道表演者不該要求在表演的過程中獲得自我藝術的滿足和人格的成長嗎？

原載《表演藝術》第十八期（一九九四年四月）

讀劇與演劇

改名為「台南人劇團」的原台南市「華燈劇團」七、八月份在文建會的支援下，舉行一系列的「讀劇」活動。七月二十六日因為讀的是我的近作《我們都是金光黨》，所以邀請我參加。到場以後才知道，其實不只是「讀劇」，也加上了走位，多半演員已經可以丟本，等於是在排演了。雖然只排了全劇的一半，加上討論，也用了三個小時。參加的觀眾幾乎跟平常演出一樣多，可見台南人劇團對「讀劇」的重視。

一般的劇作，在演出以前或以外，當然也是給人讀的。特別是具有「作家劇場」傳統的西方戲劇，從希臘悲劇開始，讀比演還要廣泛，還要持久，所以戲劇才會成為文學不可分割的一部分。

不過，在我國的傳統有些不同，戲劇、小說原來就被排斥在文學的門牆之外，再加上劇場以演員為主，劇作常常只流為演出的腳本，而非為廣大的讀者而設。這個現象直到五四以後才有所改變。因為受到西方戲劇的影響，五四以來的話劇作家無不戮力追求劇作的文學性，冀望寫成既可閱讀又可上演的劇作。殆至抗戰時期，劇本已與小說並駕齊驅，成為大眾的讀物。不幸這個建

立未久的新傳統，在台灣並未獲得賡續。先是話劇因為政治八股及語言問題，未能得到廣大群眾的認同，繼則追隨西方當代反文學劇本、反敘事結構的風潮，棄文學劇本於不顧，以致未能培養起讀者讀劇的習慣。作家多半不願染指劇作，偶然寫出來也難覓發表的園地。出版商更視出版劇作為畏途，致使在書市中幾乎找不到可讀的劇本，縱然讀者有心，尋可讀之書也難。

一般讀者既無緣讀劇，劇場是否重視「讀劇」呢？答案也是「否」！

多半的小劇場（因為還沒有真正的大劇場）對既有的文學劇本殊欠興趣，流行阿赫都（Antonin Artaud）式的即興創作，根本不需要劇本。所以這些年來的演出，常常使人覺得膚淺、胡鬧，欠缺文學氣息，演劇界看似熱鬧非凡，事過境遷卻看不到有所沉澱。

過去的劇場，不分中外，「讀劇」原是演出之前的必要過程。排演前，除了演員個別閱讀劇本以外，集體的「對詞」就是「讀劇」了。在這個過程中，不但每個演員可以細味個人的台詞以及如何與別人銜接，同時導演亦可藉此發現劇中初讀時未曾感知的意蘊。當然，若遇到台詞中的瑕疵，這也是個尚為未晚的修改的時機。

多數劇團並不只把「讀劇」看作是排演的一個過程，有時在決定演出前，也常多拿幾個劇本來集體讀讀看，藉由「讀劇」來選擇適合上演的劇作。因此，無形中「讀劇」成為培養劇場工作人員（特別是演員）文學修養、人文關懷的一種常課。

也正因為劇場中有「讀劇」這種常課，劇作家也因此而受益。不論是已成名的劇作家，還是剛出道的新手，對寫成的或尚未完成的作品，都會爭取被劇團讀一讀的機會。例如老舍的劇作，

戲劇——造夢的藝術

多半在尚未完成時就被北京人民藝術劇院的演員讀過，使老舍可以有機會邊聽邊改。《茶館》的台詞所以寫得如此之「溜」，跟北京人民藝術劇院的「讀劇」多少有些關係。

「讀劇」在台灣，已經被劇團（甚至一般讀者）遺忘太久了！現在由「台南人劇團」來帶頭重新振興「讀劇」的風氣，實在是件令人十分欣慰的事。讀劇與演劇相得益彰，才是戲劇發展的正途。我們希望台灣未來的戲劇，不只是表演藝術，同時也是可讀的文學。

原載《表演藝術》第五十七期（一九九七年九月）

話說職業演員

具有「演員劇場」傳統的我國，戲劇演員本是職業的。不幸的是，戲劇未能廁身文學的殿堂，被視為娛人的技藝，甚至賤業，演員因而也受到輕視；「名角」雖可大紅大紫，生活優裕，卻無法取得社會的地位。

西方的戲劇傳統來自古希臘，劇作家在古希臘享有崇高的地位。悲劇並非純為娛人而演，故具有高度的嚴肅性，演員不論職業與否，都會受到社會的尊重。文藝復興之後的西方各國，演員的地位雖高下不一，但基本上具有專業的技能，受到社會的肯定，生活無慮。在有些國家，像英國，演員的職業特別受到教會的包容，女演員可進身豪門，貴為命婦，男演員亦可受封爵銜，享有格外的榮崇，死後亦得安葬於西敏寺，躋身名人文士之列。法國的戲劇演員常為群眾的偶像，郵局為逝世的名演員發行紀念郵票。

世紀初，我國新劇驟興，滬上從事「文明戲」的演員數以千計，因為資質參差不齊，並未為演藝界贏得好名聲。五四以降，受到西風的薰陶，演員在我國的社會地位也大為提升，無論專業舊劇新劇的演員，都可以藝術家自居。三、四〇年代，話劇演員常兼演電影，以其收入較豐，名

聲易盛之故。

如今海峽兩岸的舞台演員，情況殊異。在大陸上，劇團國有，無論舊劇新劇的演員，都可受到國家的供養而職業化。但是在泛政治的制度下，所有藝術家名義上皆為人民而服務，實際上為當政者而服務，演藝者，正如作家、音樂家、畫家等，無多大尊嚴可言。

台灣則不然，雖然也一樣無能與政客爭鋒，但畢竟號稱民主，多了幾分個人的自由，同時也少了幾分生活的保障。過去舊劇寄生在三軍，新劇有一度寄生在教育部，但為時不久。話劇既無經常演出之舞台，演員自然缺乏生存之條件，過去的一些老演員為謀生餬口，紛紛轉入電視、電影界。近二十年，小劇場勃興，舞台演員這一行遂流為業餘偶一為之的餘興節目。這一代在舞台上培養的表演者，像李立群、金士傑、李國修等，演技早已可圈可點，然仍不能靠舞台而存活，有的也不得不向電視、電影界發展，有的以劇團領班的身分奮鬥，無法以表演維生。

所以當我聽到原「華燈劇團」的演員邱書峰聲明從此下海為職業演員，就如聽到某人宣稱立志要做職業作家一樣，不免為他捏一把冷汗。邱書峰是「華燈劇團」的創團演員，「華燈」已二十年有成，現改名為「台南人戲團」，書峰自然也有十年的戲齡。可是「華燈」是業餘劇團，書峰這十年的戲齡也是業餘的。現在從業餘演員投身為職業演員，真是了不起的一種跳躍，何況是在台南這麼一個從未見職業演員的地方，又何況這職業是自給的，而非受雇的！

做為職業演員的邱書峰，第一次職業性的演出，選了一個叫做「爵士當鋪」的酒吧，一連五天演出自創的「個人秀」（one man show）《My name is Joseph》。據說場場爆滿。酒吧如此之小，不

爆滿也難!

我也在最後的一場躬逢其盛。在將近一個半小時的演出中,書峰又演,又跳,又唱(是錄音帶的擬唱),扮演了男男女女各種不同的角色,換了幾次服裝(包括無服裝),的確炫目耀眼,放射出一個演藝者的才華,與我印象中較為拘謹的書峰判若兩人。

邱書峰是有做一個職業演員的本錢。其實在台灣具有做職業演員本錢的人並不在少數。前幾天我去看「台南人劇團」主辦的「丁丑歲末南北戲劇聯演」,第一場由蔣薇華、徐婉瑩擔綱演出《夢蘋果》。為什麼叫《夢蘋果》,我不清楚!兩人所做的猶如一段段的即興表演,雖然沒有深意,卻使兩人對一定的情境,不管是人際關係,還是個人的情緒或心境,表達得淋漓盡致。兩人所學本是表演,畢業於國立藝術學院戲劇系,蔣薇華後來又獲得美國蒙大拿州立大學戲劇碩士,徐婉瑩獲得美國密西根大學戲劇碩士,都毫無疑問可以成為優秀的職業演員。可是她們目前的正當職業卻是國立藝術學院戲劇系的講師和華岡藝術學校的表演老師。為什麼台灣還沒有真正的舞台劇職業演員?首先要問的是有沒有足夠的演出場次及足夠的觀眾支持職業演員的存活?其次要問的是有沒有足夠的具有深度的劇作使職業演員有表現技藝的用武之地?如果這兩項答案都是否定的,那麼台灣就還沒有培養職業演員的土壤。

表演是一種十分誘人的藝術,有的人天生具有表演的天分,輕易就贏得掌聲。有的人有一種釋放自我、表達自我、征服自我的內在渴望,只有通過表演才能滿足內心的要求。邱書峰在他的個人秀的節目單上說:「演出者為了釋放體內的囚犯,我,扮演,在這不完美的世界,這是活著

的唯一理由。」誠然，這個世界很不完美，我們都不得不找出各種值得存活的理由。在不完美的

世界中較理想的社會，是可以使所有的人都可以釋放出體內的囚犯，都可以滿足內在的渴求，只

要他沒有侵犯到別人的權益。不幸的是我們的社會距離理想還非常遙遠，期望成為舞台演員的邱

書峰，為了存活，恐也難免步他人之後塵，走向電影或電視吧！

夕陽的魅力

聖德士修百里（Antoine Saint-Exupéry）的小王子愛看夕陽，而且一天之中在他小小的星球上，可以連看四十三次之多。他說（或者等於作者說）：「人在憂愁的時候，總愛看夕陽的。」

人若是在憂愁的時候愛看夕陽，憂愁的時候是否也愛去看戲呢？雖然我無法斷言，但是有些戲可以消愁解悶，很適合憂愁的時光去看，雖然這些戲正如夕陽一般，已經面臨著黃昏的前境。

話說兩個月前，承果陀劇團的盛情寄來兩張《吻我吧，娜娜》的戲票，邀我於六月三日晚在台南市文化中心演出時觀賞，誰知六月三日的前幾天台南市文化中心演藝廳的天花板忽然墜落，以致無法演出。佫大個台南市居然一時找不到第二個演出的場所，只好取消該場演出。果陀劇團發布新聞說，凡持有台南市文化中心戲票的觀眾可於六月二十日到高雄市文化中心演藝廳去看。

我年初看過果陀的歌舞劇《天使不夜城》，覺得有模有樣，很值得一看，所以決定二十日遠征高雄，去看同樣有歌有舞的《吻我吧，娜娜》，雖然我已經看過話劇版的《馴悍記》了。誰知那晚趕到高雄市文化中心，收票員看了我的票後笑著說：真不巧，果陀的戲下午已經演過了，現在要演出的是國光藝術劇校的「豫劇」。我不禁愣住了，怎麼糊塗到弄錯時間？原以為理所當然地像

台南一樣，高雄必定也是晚上七點半開演，誰知果陀竟稀有地演出日場！我既然到了門口，本來也是預備在此消磨兩個鐘頭的，看來不能不進去看這一場免票入場的「豫劇」了。

從前我也曾看過王海玲女士演出的豫劇，留有美好深刻的印象。在台灣除國劇和歌仔戲外，就數豫劇最有根基。大陸上的地方戲何其眾多，獨獨豫劇在台灣獲得發展，也是一種緣法吧！一般說來，我覺得中國各地的地方戲有時候比國劇更有看頭，因為國劇已經制式化，非名角不足以觀。地方戲留有較大隨性演出的空間，一般的演員反可以各盡所能。同時地方戲所具有的那種土味兒、野味兒，也是制式化的國劇所沒有的。

豫劇又稱「河南梆子」，混合了秦腔和河南的地方歌調，伴以蒲州梆子，聲音高昂、激越，節奏明快，有豫東的假嗓和豫西的真嗓之別。道白，凡是國劇用京白的全用河南土話，聽來別具風味兒。據說豫劇的劇目有六百多齣，難免多與國劇及其他地方劇目重複。這晚演出的兩個劇目《三岔口》和《王魁負桂英》，正是國劇也有的劇目。《三岔口》因為全係動作，幾乎與國劇無異。《王魁負桂英》，因為唱腔不同，道白不同，才有豫劇的味道。

擔綱演出的學生看來還不到二十歲，屬於「文」字輩，名字中都嵌一個「文」字，例如演任棠惠的張文生、演桂英的謝文祺、演王魁的謝文芳等。這些學生的基本功都很扎實，坐過科的畢竟不同，一齣《三岔口》正可以表現俐落準確的身手。《王魁負桂英》中判官率領四個小鬼出場多次，為的也是表現學生們的基本功夫。其中有一個小鬼的前翻後翻的連環觔斗的確了得，可以連續翻十幾個，速度奇快，贏得不少掌聲。《王魁》一劇主要表現的當然是一生一旦的唱功和身

段，謝氏姊妹的表演也都可圈可點，聽來是豫西的唱法，但是比起他們的老師王海玲來還差一點火口。

嚴格說起來，這兩齣戲都不易顯示豫劇的特色，因為劇情與場面以及角色的服裝、身段等都太接近國劇了。從表演的形式看，這些學生雖然學的是豫劇，也未嘗不可以演國劇，只要把其中的河南土白改成京白即可。

台上熱烈表現的雖然都是少年人，望台下一看，除了幾個兒童外，卻多半是蒼白髮的老頭、老太太！這個情形與國劇觀眾的年齡層類似。看來，國劇也好，豫劇也好，都屬於黃昏劇種，吸引的也是黃昏人類，卻難以激發新新人類的興趣，比之於流行歌星演唱會萬人空巷的青少年不能同日而語。

不管豫劇還是國劇，所表現的人物、故事，都是古代的。劇中所含蘊的思想與意識形態距離今日何止十萬八千里！譬如《三岔口》中的焦贊因殺人而充軍沙門島，楊六郎派任棠惠暗中保護，終於在落店時夥同店家殺死解差，救出焦贊。戲中有忠奸之別，忠臣殺奸黨似乎是應該的，甚至可以不顧王法，仍然會贏得觀者的同情。我們的時代，豈能如此？首先，政府中的官員，誰忠誰奸已經難以區別，相敵對的政黨更無忠奸之分。誰犯了法，誰就受到法律的懲處。殺死解差，就等於殺死的警察，罪無可逭。政府的官員以忠於國家為藉口，任意殺執法的警察，這樣的想法如何教我們的新人類接受呢？甚至理解呢？再說《王魁負桂英》一劇，可以說與《趙貞女蔡二郎》戲文同類，是千篇一律癡心女子負心漢的故事。究其內容，幾乎是唐傳奇《霍小玉傳》

的翻版，士子與妓女戀愛，士子中第後以門第前途為念另聘高門，成為負心漢，女方不甘，死後復仇。在今日女性主義者看來，桂英實在太沒有自主性，不但死得冤枉，而且窩囊。如果寄望死後鬼魂復仇，實在愚不可及！這樣的思想內容距離現代，不是也太過遙遠了嗎？恐怕也只能散發出黃昏的氣息吧！

如果不計內容，只從表演的形式上著眼，豫劇和國劇的表演藝術雖然也是古意盎然，但卻像一輪豔麗的夕陽，在消愁解悶的娛樂功能以外，依然放射著誘人的藝術光芒，足以令人沉迷。特別是演員個人的魅力常成為古典戲曲招徠觀眾的主要誘因，國光劇校的幼苗並非沒有潛力，他們將來是否能夠成為熠熠紅星，贏得更多的掌聲，端視當前社會如何看待夕陽的藝術。對有些人，性近憂鬱者，或當一般人憂愁的時刻，會偏愛夕陽的光輝，因為夕陽的光輝是最後的華麗，是黑暗以前的光明，浸染著一去不復返的惆悵，最能喚醒人們心中沉睡著的美感情懷。豫劇和國劇的表演藝術就像夕陽的光輝一樣，也深具令人難捨的魅力，但是少年人，有幾個懂得憂愁的滋味，有幾個像小王子似地愛看夕陽呢？

原載《表演藝術》第八十期（一九九九年八月）

演員

──迷失自我的危機

演員進入角色的心理，是必然的創造過程。曾寫過《藝術與演員》（*L'Art et le Comédien*）一書的法國表演藝術家考克蘭（Constant-Benoit Coquelin）曾言：「靈魂創造肉體，而不是肉體創造靈魂。」因此他對演員說：「在你心中要把握角色的精神，你就會自然而然地演化出他的一切外形。」說明一個演員必須由內而外，才能體現一個異於自我的角色。

這裏就發生了第一自我的演員和第二自我的角色（或人物）之間的分合關係。大多數表演藝術的門派都認為這是一個棘手的問題。一個演員如何讓另外一個靈魂進入自己的體殼？進入的程度如何？進入的時間長短？在在都是難以掌握的「藝術」。

特別是在電影發明以後，面部的特寫是那樣的清楚逼真，演員的任何矯飾在放大了的特寫鏡頭中都會畢露無遺，因而電影藝術又進一步逼迫演員做更為精確細緻的表演。倘若說喜怒哀樂，人的情緒激動是十分傷神的，心臟衰弱的人會因大悲、大喜、大怒而休克，那麼表演者所模擬的情緒激動是否也會傷神呢？我們可以想像，電影特寫中這種逼真的模擬，成為一種「設身處地」

的感受，其結果會等同於真實的經驗。

一個盡職的演員在進出角色（之間，會不會迷失第一自我？當然是有這種危險的。費雯·麗（Vivien Leigh）晚年的精神失常，跟她詮釋角色的逼真不能說沒有關係。最可怕的是一個演員成功地塑造出一個角色後，一去而不歸，今後他（或她）竟成為其扮演的角色，完全失去了自己！史悌文森（R. L. Stevenson）的名著《化身博士》（Dr. Jekyll and Mr. Hyde）是對表演者最好的隱喻。

所以在表演藝術中，常常有這樣的警告：「潛入你角色性格的表皮下，但絕不要恣意，要握牢韁繩。不管『第二自我』歡笑或哀哭，兀奮以至於陶醉，難過到要死的程度，總要把它放在『第一自我』的一貫無動於衷的監督管制下，放在事先熟籌好的規定好的限度之中。」（考克蘭語）

再好的警告也不能保證演員在進入角色的潛意識時不會迷失了自己。我們常見一個演員在成功地演出一個角色後，如大病一場，不能立刻接戲，必須先要經過一段康復的時期：找回自我。

如今有些演藝人員日夜軋戲，同時演出幾個不同類型的角色，絕無自我迷失之虞，不知是修養精湛已經達到收放自如的境地？還是壓根兒從未進入角色？

當然，也有些表演藝術流派主張專演自己。不管是演賈寶玉還是演哈姆雷特，演員只需表現自我，角色反倒成為詮釋演者的媒介。有些演員先天具有出眾的魅力，觀眾要看的就是演員本人，而不是扮演的角色，他又何苦費心進入角色呢？

這類演員不會有因沉入角色過深而迷失自我的危險，但是卻面臨著另一種自我定位的危險。越是魅力大的演員，越害怕一旦失去這樣的魅力。不幸的是任何個人的魅力，都不是永保不失

所以在複雜的人生際遇中必須具有百倍於常人的智慧與定力，才不致迷失方向。

演員，在技藝的磨練之外，必須面對識與不識的人群，可能遭遇的明槍與暗箭百倍於常人，

美好的印象永留在世人的記憶中，算是十分智慧的選擇。

私生活，已經不可能了！像葛麗泰·嘉寶（Greta Garbo）在表演藝術的巔峰全身而退，使自己最

於選擇了公眾的生活，不免時時暴露在觀眾和大眾傳播媒體之前，再要想避退一隅保有一己的隱

一個演員，不論是進入角色，還是表演自我，都面對著一條艱鉅的路。選擇了演藝事業就等

當紅的華年，走上自殞的道路，令人惋惜，據說多少也緣於承受不了無法預告前景的心理壓力。

的。年老色衰或風氣時尚的轉變，都可能影響一個演員的票房。香港的電影演員林黛與樂蒂，在

原載《每個人都有大智慧》（聯經出版公司，一九九六年）

八十七年表演藝術現象總論

前言

表演藝術做為一個社會中文化生態的重要一環，不僅代表了一個社會的藝術成就，同時也反映了這個社會的經濟水平、政治制度、生活方式、消費水準、精神生活導向等等。一本稱職的表演藝術的「年鑑」雖然記錄的不過是一年中所有有關表演藝術的演出、評論以及有關表演團體的各種活動，其實不應只反映上表演藝術所呈現出來的色彩繽紛的花花朵朵，同時也應該使有心的讀者讀得出來這個社會一年中的文化生態及風向、觀眾的藝術口味、藝術家的創造力，以及廣義的人民精神生活面貌。一本年鑑的產生，固然花費了可觀的人力與物力，但是它的效用十分重大，除了做為當代的必要參考資料外，還肩負著充實未來史籍中「藝文志」的責任。

面對如此重要的任務，編輯指導委員會的各委員和實際負責的編輯們，無不兢兢業業慎重其事，準備貢獻出各自最好的知識和最充沛的精力。今年是第四本表演藝術年鑑，大致一仍舊貫，分為「現象評述」（「總論」及「分論」）、「統計分析」、「資料彙編」（下分「重要紀事」與「演

出日誌」）及「附錄」（包括「演出日誌資料說明」、「團體區域分布」、「表演團體名錄」等）四部分。其中最重要的任務是資料的蒐集，這個任務完全由《表演藝術》雜誌的同仁一肩承擔下來，除了採摘全年在《表演藝術》上刊載過的報導及評論、廣搜各家報章的報導和偶然的評論外，還要做問卷調查，務求正確、翔實。但是，理想與現實之間總是存在著落差的，而有些落差非人們主觀的意願所可控馭或改變。譬如說各報有關表演藝術的報導並非巨細靡遺，而報紙經常以新聞價值為導向，不見得重視藝術成就，使得不具新聞價值的演出如校園的藝術活動，縱使十分精采，也不易獲得記者們的青睞，多半沒有見諸報端的機會。此其一。有些報導，由於報導者的認識不足或一時的粗心大意，而出現誤差，事後便很難辯證真偽。此其二。我們的表演藝術常為人詬病跟西洋之風，或欠缺本土的創發力。原因多半在於社會上不重視表演藝術的上游創作活動，在戲劇為劇作家，在音樂為作曲家，在舞蹈為編舞家，他們欠缺發表的管道，也受不到鼓勵。他們的創作活動，自然也為報導所遺忘，為評論所忽略，因此在年鑑中見不到他們的蹤影。只有編舞者同時又是舞者時，才會受到注意。如果說表演藝術是花朵，那麼藝術創作就是根株，只見花朵，不見根株，總不夠完美。此其三。總之，距離理想與完美還有一段路程，在未來的日子裏需要大家共同努力。但是大體言之，編輯們在以上種種局限下已盡心盡力完成任務。這樣的成果，《表演藝術》雜誌的同仁是主要的功臣。

其次是評論，記錄了全年表演藝術的生態、動向、良窳以及所遭遇的種種問題。可惜的是目前在台灣還未建立起表演藝術的專職評論，除了《表演藝術》及少數的報章如《民生報》和《自

由時報》，經常有此評論出現外，其他報章幾乎從不刊登戲劇、音樂和舞蹈的評論，自然不會設置專職評家，更難以培養如此的人才，因此所見的評論既難求一致的水準，也難以概括所有演出過的節目。在年鑑中的評論部分也是情商的結果，只能做到專業，而非專職。但撰稿人一旦承擔大任，倒也盡心盡力廣搜博引，以其專業的知識、嚴謹的態度完成任務。「現象評述分論」分由王凌莉（生態篇）、周慧玲（戲劇篇）、蔡宗德、楊忠衡（音樂篇）、黃琇瑜（舞蹈篇）、劉南芳（戲曲篇）執筆，評論類則由南方朔（生態）、紀蔚然（戲劇）、王美珠（音樂）、張中煖（舞蹈）、林鶴宜（戲曲）執筆。這一部分年年都在進步中，愈來愈有參考價值。

民國八十七年的國際及國內大環境

民國八十七年是亞洲各國遭受經濟風暴的一年，日本首相在亞歐高峰會上承認日本經濟面臨五十年來最嚴重的危機。繼韓國之後，印尼因經濟危機引發了幾次暴亂。馬來西亞是另一個經濟衰退的地區。在這樣的大環境中，台灣不能不受影響，企業界持續爆發跳票的財務危機，引起股市下滑、台幣貶值。曾經兩度經濟指標出現藍燈，顯示經濟衰退。幸虧因應得宜，有驚無險地度過了危機的一年，表演藝術似乎並未受到預期的影響。「政府仍然大手筆投注四千餘萬，送出八個表演藝術團隊，在法國著名的亞維儂藝術節大張旗鼓。」（王凌莉）受到文建會「文馨獎」的鼓勵，雖在不景氣的環境中，民間企業贊助文化藝術事業金額高達十五億元。表演團體在經濟衰退的威脅下得以平安度過，顯然乃出於政府的翼護之力。希望今後政府對文化藝術的挹注能像歐美

等國建立制度，而非一時的策略。

經濟之外，美國總統柯林頓演出了一齣比任何百老匯鬧劇更要好看的緋聞劇，吸引了全球電視觀眾的目光。國內差堪比擬的則有省新聞處長與資深電視節目主持人的愛情糾紛，同樣可能奪走了不少表演藝術的觀眾。精采的社會新聞與表演藝術之間的消長關係，至今尚無人做過深入的研究，應該是個有趣的論文題目。

在台灣，政治掛帥的傳統並未因民主化而改善，自有選舉以來，政治人物在媒體報導上的曝光率，一向掩蓋了各行各業的光彩，只有流行的歌星差堪比擬。政治人物的一行一動，動見觀瞻，吸引了全民的注意力。再加上金錢與黑道的推波助瀾，形成一股唯利、唯權是圖的市儈之風，人民重物質而輕精神，無法奢談藝術的風格與口味。這樣的環境對文學藝術的發展非常不利。

國內治安仍然不見好轉，而且變本加厲，有些案情像清大許嘉真命案，凶手竟是她的同窗好友，鶯歌鎮的七歲男童死在鄰居之手，台北縣林口鄉的林銀樹夫婦為自己的親生兒子林清岳預謀殺害，這些案情比之於前年的劉邦友、彭婉如和白曉燕命案更加令人戰慄。有人說台灣社會的確病了。負有淨化情緒的戲劇，疏導感情的音樂，賞心悅目的舞蹈，看來都未盡到責任！我常想，與其多蓋監獄，不如多建戲院。理論基礎乃來自亞里士多德的「情緒淨化論」及現代心理分析學的「藝術治療」。在現代機械工業化的社會中，愈來愈烈的物化傾向扭曲了人類的正常情緒，人際疏離的城市文明又壓抑著人類情緒的自然成長，我們的確愈來愈仰仗文學藝術的

紓解。其中，表演藝術可以扮演一個重要的角色，表演藝術不但提供給人們一個逃脫日常生活困擾的自由天地，而且使人們情緒中有害的毒質通過藝術的感染排除體外。

在諸多負數的影響外，民國八十七年也有一項有利的條件，那就是從一月份開始實行隔週週休二日制度。如非被低迷的經濟打了折扣，看來對表演藝術的發展絕對是有利的。但比起西方社會來，我們的戲院畢竟太少，我們的演出場次十分不足，特別是我們的觀眾人口增長得太慢，如果與自己的既往比較，民國八十七年還算是豐收的一年。

對外交流

（一）國際交流

藝術的國際交流絕對是一件好事，特別是在地球村的今日，已不可能故步自封，或自我陶醉，他山之石成為必要的攻錯之具。在雙向的交流中，一般說外國表演團體來台的比較多，也比較容易，本地的團體出國表演的相對地比較稀少。這多少也暗指著本地表演藝術的創作量不足，不得不仰賴外來的節目，同時也沒有足夠向外推銷的產品。

周慧玲在評論戲劇時認為民國八十七年劇場界最明顯的徵候是國際交流頻繁，台灣派出八個表演藝術團隊前往法國參加亞維儂藝術節（自然不是每年如此），歡喜扮戲團受邀赴英參加「歐洲老人劇團聯盟」演出，小西園布袋劇團、黃香蓮歌仔戲團赴澳洲、台北曲藝團赴新加坡表演。

民國八十七年可說是少見的戲劇輸出年。相對的，來台表演的外國團體或個人也不少。台南人劇

團邀請英國「格林威治青少年劇團」來台辦「互動劇場研習營」，台北藝術季邀請紐約 Lamama 劇團來台展演，俄國導演蘇可夫（Fedor Soukhov）受邀來台講學，日本「新宿梁山泊劇團」與「帕‧塔拉塢瑪拉劇團」分別來台演出，新加坡舉辦「台灣新加坡歌仔戲交流研習會」。默劇大師馬歇‧馬叟（Marcel Marceau）再度來台做退隱前的最後獻演，並演出群戲《帽子奇遇記》。

不獨戲劇、音樂、舞蹈的國際交流在民國八十七年中也非常頻繁。鋼琴家紀辛（Kissin）、阿胥肯納齊（Vladmir Ashkenazy）：佩拉海亞（Perhia）、小提琴家穆特（Ann-Sophie Mutter）、祖克曼（Pinchas Zukerman）、大提琴家羅斯托波維奇、哈瑞爾（Linn Harell）、紐約愛樂、聖彼得堡愛樂、俄國國家管弦樂團、法國廣播愛樂樂團等相繼來台演出。嘉義首次舉辦的「國際管樂藝術節」邀請了美、日、韓、港、哈撒克等三十餘團參加。這一年出國演奏的竟是常常被忽略的原住民音樂，「台灣原住民音樂禮讚團」陪同總統夫人曾文惠女士到法、義、奧等國巡迴演出十幾天。舞蹈方面，新象活動推展中心引進澳洲「火種舞蹈團」的《魚》與英國「漂兒舞團」的現代舞。民國八十七年一年內俄羅斯「明星節慶芭蕾舞團」兩度來台演出《天鵝湖》，西班牙也有兩個佛朗明哥舞團訪台。國立中正文化中心與太平洋文化基金會合邀法國「萌荷現代舞團」來台演出《新天堂樂團》。台北首度藝術節邀請了巴西「越限舞團」、英國的「瞬間動力舞團」、澳洲的「表現舞團」參與演出。有些舞團為了擴大眼界，也會邀請外國的舞團或編舞者來台交流，例如古名伸邀請美國的「意象實驗體」，組合語言舞國邀請美國新生代編舞家 David Grenken 來台。據黃琇瑜觀察，外來的舞團票房收入都優於大多數的本地舞團，其中演出《歌劇魅影》的「紐約芭蕾劇團」加演

後仍是一票難求的盛況。她說越是大賣的演出，在媒體上的曝光越少，不但顛覆了已往依賴媒體的傳銷方法，也使人無從檢驗實際演出的品質。反向交流的有無垢劇團與漢唐樂府在亞維儂的演出，以及雲門舞集、越界舞團、光環舞集、太古踏舞團、原舞者舞團的出國演出。

(二) 兩岸交流

我把兩岸交流從國際交流中分別出來，第一、兩岸關係是否可稱之為「國際關係」尚難定論，否則政府不需要成立「陸委會」和「海基會」來處理兩岸事務，直接委由外交部承擔即可；第二、兩岸的交流沒有語言、文化的問題，不能與其他國家的交流混為一談。

戲劇方面，民國八十七年香港舉辦了第二屆「華文戲劇節」，有台灣戲劇學者主持研討會及發表論文，表演工作坊應邀演出。此外，賴聲川、魏瑛娟、蔡明亮等應邀赴香港參加「中國旅程九八」呈現作品。賴聲川且與大陸演員合作演出《紅色的天空》，莎士比亞的妹妹們的劇團赴日本東京演出《二〇〇〇》，「表演藝術聯盟」的上海之行，兩岸攜手演出《Tsou·伊底帕斯》與《皇帝變》，北京《綠房子》一劇參與皇冠「亞細亞藝術季」的演出等。古典戲劇方面，大陸的中國京劇院（演出《野豬林》、《九江口》、《響馬傳》等）、上海京劇院（演出《狸貓換太子》、少兒京劇藝術團（演出《伍子胥》、《趙氏孤兒》、《烏盆記》、《擊鼓罵曹》等）、南京崑劇團（演出《朱買臣休妻》、《遊園驚夢》等）、徽班、自貢市川劇（推出《目蓮救母》）、北京曲劇（在台北社教館演出《煙壺》和《楊乃武與小白菜》）、福建莆仙戲（推出《團圓之後》與《晉宮寒月》）、

桂劇（演出《拾玉鐲》與《打棍出箱》）、蘇州評彈等都曾來台演出。國光豫劇隊則赴大陸及香港巡迴演出。音樂方面，「北京中央民族樂團」與「台北市立國樂團」共同拉開民國八十七年台北市傳統藝術季的序幕，有大陸國樂演奏名家張維良、李恆、葉緒然、俞遜發，指揮名家朴東生、閻惠昌等來台。蔡宗德在「中樂篇」中說明自民國七十六年解嚴以來，台灣國樂界與大陸民樂界往來一直頻繁，大量學生赴大陸拜師學藝，並引進大陸民樂節目。西樂方面，有鋼琴家殷承宗、小提琴家李傳韻、錢舟、俞麗拿、潘依瓊來台演出。大陸「中央京劇院」首度訪台，演出《杜蘭朵公主》及《馬可波羅》。即使在北京太廟上演的《杜蘭朵》，台灣不但看得到電視轉播，其有關唱片、書籍等也在台灣熱賣，楊忠衡稱之為「北京上演，台灣發燒」。相反的方向，台北市交響樂團與隨行鋼琴家陳瑞斌赴北京、上海、廣州、香港等市巡迴演出。舞蹈方面，大陸少數音樂舞蹈團諸如「蒙古民族舞團」、「西藏民族歌舞團」、「新疆木卡姆藝術團」、「內蒙古歌舞團」等都曾來台表演。

總之，正如多位分論作者觀察所見，民國八十七年的確是對外交流相當頻繁的一年。在現代戲劇、西樂與舞蹈方面，以與西方國家交流為主，在戲曲與國樂方面，自然只有與大陸交流。

表演藝術人才培育

由於前幾年的人才荒，經過多年的呼籲，文建會也才注意到人才培訓的重要性，因此民國八十七年度各種表演藝術的訓練營、工作坊等十分活絡。在戲劇方面有文建會策畫、紙風車劇團承

辦的「青少年戲劇推廣計畫」，其中包括「教師編導研習營」及「特殊教育學校的戲劇推廣」。台南人劇團辦了「互動劇場研習營」，台東劇團辦了「New Generation 強烈颱風青年戲劇冬令營」，差事劇團辦了「跨界文化教育基金會藝術季」等。此外，創作社劇坊和3P表演藝術舉辦了「網路戲劇學院」，更把戲劇訓練推向網站。其實，有更多的劇團（特別有經濟基礎的像屏風表演班、果陀劇團、表演工作坊等）經常定期或不定期地舉辦演員訓練班。周慧玲認為「戲劇推廣教育似已成為大部分具備常態運作能力或企圖心的劇團普遍覺得必要的經營項目之一」。不過目前「這些活動對國內戲劇發展的影響尚難評估」。

為了國樂作曲人才的缺乏，台北市立國樂團到民國八十七年止，已經舉辦過十一屆「中國作曲研習會」。西樂作曲人才的培育有正常的教育管道，少見臨時研習營的舉辦。舞蹈方面，民國八十七年舉辦了「亞洲青年編舞營」，台北越界舞團邀請美國燈光設計家珍妮佛・提普頓（Jennifer Tipton）來台主持「光與舞的對話──燈光編舞營」，文大教授陳玉秀辦了「雅樂舞訓練班」，國立中正文化中心舉辦了親子肢體開發教室「爸媽寶貝動動動」。

短期的訓練營工作坊，都是為了補正規教育之不足，特別是為正規教育所忽略的領域，像戲劇、國樂、舞蹈。

表演藝術的創作

前文已說過創作是所有表演藝術的源頭，如果沒有劇本，沒有樂曲，沒有新編的舞，表演人

才勢必無用武之地。王凌莉在撰寫年度「生態篇」的時候，把重心放在「交流」和「補助」的問題上，而未觸及「創作」，可見在這方面乏善可陳了。

自八〇年小劇場興起，已將近二十年，有哪些可以經常上演的劇作沉澱下來呢？老一輩的劇作家沒有新作問世，首先應該檢討；年輕一代的戲劇工作者非常輕忽文本，也要負很大的責任。

劇團中多的是演員和導演，唯獨缺少劇作家，因此多半的小劇場演出常常只有動作而無內涵，使戲劇評論者不知如何評起。只有少數的幾個劇團像屏風表演班、表演工作坊等通過集體創作，有些文本存留下來，但也只限於自己的劇團在演。值得稱道的是民國八十七年有何偉康的《皇帝變》

和紀蔚然的《也無風也無雨》，但前者只在台北演出，而後者因票房不佳也取消了中南部的場次，看到的人很少。吳繼文編劇的《公園1999的一天》因由學校演出，沒有受到大眾的注意。京

劇繼大陸的新編作品後，台灣也由玉笠與貢敏編出了《媽祖傳》，歌仔戲有陳寶惠編的《新寶蓮燈》和陳永明編的《賣身作父》，算是可觀的成績。

音樂方面，台灣作曲家郭芝苑的青少年歌劇《牛郎織女》在全年眾多上演的歌劇中是唯一國人創作的作品。器樂，不管演奏者是國人還是外來者，演奏的都是西方的曲子。國樂的作曲則遭

遇到「大部分作曲者都是接觸西洋理論教育，對於中國樂器的性能、音樂特質、音樂美學及價值觀不甚清楚，因此所創的樂曲往往充滿了西洋味，少部分的作曲者甚至完全以西洋現代音樂的創

作手法，寫出不符合中國樂器性能的作品，造成演奏人員無法演出或勉強演出的現象」。蔡宗德更進一步引用作曲家盧亮輝的話說：「過去無論台灣或大陸的國樂作品幾乎都是跟著西洋作曲的

腳步走，如何突破現階段創作曲風的困難，將是未來台灣國樂發展最重要的工作。」

舞蹈是在表演藝術中最富創造力的一環，除了林懷民的《水月》引起廣泛的矚目及討論外，劉鳳學《地獄不空，誓不成佛》、劉紹爐的《草履蟲之歌》、陶馥蘭的《靈魂的圖像》、林秀偉的《感官之舞》等都是富有創意的作品。但以上都是現代舞，芭蕾舞就沒有這樣的成績了。

綜合的表演藝術

黃琇瑜在「舞蹈篇」中說「民國八十七年可說是舞蹈的跨界年，舞蹈元素在戲劇及歌劇的運用被加重並強調著」。她並舉出這一年有些無法歸類的肢體演出，諸如陳品秀導演的《迷走地圖──聖地傳》、王榮裕演出的《天台之蛙》、魏瑛娟的《2000》等都兼有戲劇和舞蹈的因素。歌劇，當然也兼有戲劇和音樂的因素。那麼歌舞劇便毫無疑問地屬於戲劇、音樂、舞蹈的綜合表演藝術了。

梁志民在果陀除擅長導演世界名劇外，這些年也盡力開拓歌舞劇的園地。前些年的《大鼻子情聖》和《吻我吧，娜娜！》都有不錯的成績，民國八十七年更推出叫座又叫好的《天使不夜城》。後者的歌與舞由專業的流行樂作曲家鮑比達作曲，馮念慈編舞，都有一定的水平。主演的蔡琴是歌壇的明星，王柏森雖然是戲劇系出身，歌與舞都有相當的造詣，可說相得益彰，在戲劇、音樂、舞蹈三方面創下耳目之娛的新紀錄。其中合作的藝術家雖說並非皆為土產，但綜理者確是本土的梁志民，可以算是本地創製的一件新作品，值得肯定。

結語

綜上所述，可知民國八十七年創作的成績遠不如對外交流的頻繁。這也說明了台灣在表演藝術上仍處於一個取經的階段。不論現代戲劇、現代音樂（包括西方的古典音樂）、現代舞蹈都脫離不了與西方國家的關係。溯自十九世紀中期鴉片戰爭到五四運動後的第一度西潮，刷新了國人的藝術觀賞經驗，中間曾因中日戰爭而停滯了若干年，但從一九四九年以後，台灣又重新第二度受到西潮的衝激，到現在也有半個世紀了。一種新文化的形成需要時光的醞釀與反芻，正像移植的草木需要更多的雨露與更長的時間。所以今日我們需要頻繁的對外交流並不足為奇，與大陸的交流是溫故，與西方的交流則是知新。林懷民的《薪傳》與《水月》可說是在溫故知新的基礎上所表現的成績。吳興國本來也從這種基礎上在戲劇的園地裏有所耕耘，可惜民國八十七年的經濟打垮了他的意志，使他停頓下來。希望未來他能夠重獲信心，羅馬哪是一天造成的呢？

在創作上不夠豐富的階段，尚談不到美學的問題。何況後現代的美學絕對不會定於一尊。真正的百家爭鳴（不是毛澤東所說的那種），應該是未來台灣表演藝術應走的方向吧！

原載《八十七年表演藝術年鑑》（一九九九年）

實驗的與商業的——關於當代劇場

鼓勵前衛藝術！

文建會主委鄭淑敏女士訪問歐美歸來，強烈感受到當代藝術的重要，表示文建會今後將加強鼓勵前衛的藝術創作。

前衛藝術多半都是在個人的摸索中產生，很難獲得社會實質的鼓勵，原因乃在前衛藝術的價值難以界定。這種情形，各國皆然。沒有人敢說所有的前衛藝術都是有價值的，但是人人都明瞭如無前衛藝術，所有藝術的創作將成一潭死水。所謂鼓勵云者，恐怕在技術上也只能鼓勵產生前衛藝術的環境，而無法對某一項所謂的前衛藝術做直接的補助。

我國的當代戲劇，自八〇年代的小劇場運動起，即不乏前衛性的演出，雖然大多數的前衛演出不外是對西方前衛風潮的跟風、模仿或複製，但其內在所含蘊的突破與創新卻與西方的前衛精神並無二致。正因為有這些前衛演出的對比，以致使一些不夠前衛的演出，也不好太過保守，因而產生了一批可以為大多數觀眾接受但較有新意的作品。

與戲劇比較，電影的發展似稍有不同。八〇年代嶄露頭角的台灣新電影，並不是前衛電影，反倒更接近西方藝術電影的主流。這可能因為電影的製作成本太大，不容許製作者做太過前衛的

冒險。電影所賴以表達的媒介較之於戲劇更具世界性，因此更容易借鑑西方的成就，也更容易使西方接受我們的成就，這正是最近幾年台灣新電影在國際電影展中連連得獎的原因。戲劇雖然沒有電影這樣幸運，受到國際的重視，但其成績，比之於電影，不遑多讓，可說殊途而同歸。二者擺在國際的舞台上，都可以顯示一些各自的顏色，而不致於自慚形穢。

本年五月，我接受教育部的邀請，赴加拿大做為期三週的文化巡迴講座，我所講的主題，正是台灣當代的戲劇與電影。同行的有黃美序，他主講的是書法、繪畫與國劇，在我國的傳統藝術中都有深厚的根基。我所以敢於接受主講當代台灣的戲劇與電影，正因為台灣當代的戲劇與電影已有不少可講的資料，也有值得講的作品和值得向人「炫耀」的成績。三星期中訪問了六所大學（包括兩個戲劇系、一個電影系）五處僑社，做了八場演講，行程可說是緊湊得不可能再緊湊了。到達阿爾白塔大學（University of Alberta）時，意外地收到了大陸前文化部長王蒙留給我的一封信，原來他跟另外一位大陸學者兩天前剛在該大學演講，演講的性質與我們的類似，他們以後巡迴的行程也與我們差不多。這種兩岸並行的文化講座，不知是出於巧合，還是由於我駐加文教組的有意安排？兩岸的話題都會觸及到前衛的藝術，正因為兩岸在文化發展上均不想後人。戲劇上，台灣的前衛劇場起步較早，但至今尚沒有一個全職的劇團（更遑論國家劇團了），不能不令人遺憾。在演講後聽眾的提問中，我發現不論加人（白種人及華裔加人）還是華僑和大陸的留學生，對我們的當代戲劇的確毫無知聞。一般對我提到的前衛劇場幾乎沒有反應，反倒是提到表演工作坊演出的《推銷員之死》及果陀劇場演出的《新馴（尋）悍（漢）記（計）》

一類，可以成為與他們看過的 *Death of a Salesman* 及 *The Taming of the Shrew* 兩相對照的論點。對電影他們則多少有所知。不過對台灣當代電影，並非因為曾經在義大利威尼斯得過國際大獎的《悲情城市》或《愛情萬歲》，而是因為李安的《喜宴》和《飲食男女》。

李安的作品，較之於侯孝賢或蔡明亮的作品，是更不前衛的，不容否認的，李安的作品會更具有衝鋒陷陣的力量。戲劇方面的情形恐怕也一樣，表演工作坊、屏風表演班、果陀劇場到國外演出，肯定比其他前衛小劇場更受歡迎。

商業電影和商業戲劇固然不前衛，學院中的研習通常也不以前衛為主。歐美的戲劇學院或戲劇學系，今日研讀或演出的仍集中在希臘悲劇、莎劇、莫劇、易卜生作品等傳統戲劇，很少放任學生耽溺前衛。我們在加拿大參觀的阿爾白塔大學新建的一所美輪美奐的教學劇院，其首演的劇目選的也是相當傳統的阿努義（Jean Anouilh）的《月暈》（*L' Invitation au château* 英譯 *Ring Round the Moon*），理由也很簡單，前衛的藝術乃來自靈感，而非來自學習，設計在學院的教學課程中，是沒有意義的。所以前衛的作品常常萌發在那些不被關注的地帶。前衛的精神本就蘊含了叛逆正統。我們在居心不同程度地來叛逆正統。從前衛創作者的立場來看，期望他接受有條件，甚至無條件的資援，都是件不可思議的事。

毫無疑問的，前衛的藝術代表了一個時代的活力，沒有前衛的藝術，便沒有藝術的未來。然而，我們也不能忘了，前衛是一個相對的名詞，乃相對於廣大而深厚的傳統主體而言。如欠缺了

傳統的主體，何來前衛呢？

當然，文建會的善意值得肯定。如前所言，與其鼓勵前衛藝術，不如鼓勵產生前衛藝術的環境。仍以戲劇而言，誰能決定哪種演出是有價值的前衛，哪種又是無價值的前衛呢？但是如果文建會肯於來鼓勵小劇場的演出，問題就簡單多了。例如小劇場最急迫需要的表演場地問題，售票的稅務問題，如沒有有力機構的大力支援，沒有一個小劇場有能力自己解決。小劇場一旦獲得蓬勃發展，其中一定有不前衛的，也一定有前衛的。這也正是別人走過而曾收效的道路。

實驗劇的道路

我們的實驗劇是與小劇場運動同時發生的。一九八〇年開始的實驗劇展是一個重要的時間座標。

在那以前本已有零星的小劇場，例如耕莘實驗劇團；也有零星的實驗劇，例如一九七九年文大藝研所戲劇劇組的研究生演出的實驗劇。那時候小劇場不一定演實驗劇，演實驗劇的也不一定是小劇場。但是一九八〇年以後，受了「蘭陵劇坊」成功的刺激，小劇場突然間蓬勃起來；受了實驗劇展的影響，實驗劇也突然間蓬勃起來，這雙重的蓬勃恰巧是一回事，注定了小劇場以演實驗劇為主的命運。

幾個創作力旺盛的小劇場，例如「環墟」和「河左岸」，所演的可以說都是實驗劇。有些戲既實驗又前衛，教人一時摸不清是什麼意思，譬如「環墟」演出的《被繩子欺騙的欲望》，不但沒有明確的主題和情節，而且隨意性很大，每次演出都可以任意改變場次、人物和動作。說它前衛也可以，說它是實驗劇也很恰當。

實驗劇，有時使看戲的人知道他們實驗的是什麼，有時不知道，因為製作人多半自己也不知

道。但是有一點似乎看戲的人和製作者都領略到，就是企圖打破既有的戲劇形式和成規的居心。這種只破不立的實驗劇應該叫做否定的實驗劇。我想《被繩子欺騙的欲望》就是一齣否定的實驗劇，因為它放棄了戲劇中最重要的情節和人物，並沒有明確地表現出它要建立些什麼。它有演員、有舞台、有動作，偶然也有幾句對話，但所有的對話加到一起不能形成任何意義。結果看戲的人看完戲搖搖頭說：「不懂！」我想製作的人恐怕自己也不懂。

另有一種實驗劇，開始似乎有點所立的傾向，結果卻毫無所立，使我們期待落空。譬如一九八四年香港的「進念二十面體」來台演出《百年孤寂》，演出十分鐘後就有觀眾不斷離席。我倒是從頭到尾看完了，而且還強作解人地寫了一篇劇評在報上發表。其中有一段話是這樣寫的：

「追求形式架構的《百年孤寂》，表現了一次導演對舞台時空處理的新例。觀念不透過『情節』和『對話』，而是直接由人物的動作、服飾、所占據的舞台地位和節奏來展現。雖然劇中所帶給觀眾的意念和觸覺不一定符合馬奎茲原著的內涵，但百年孤寂的精神卻相當一致。這齣戲最大的貢獻應該放在舞台的構圖與節奏。前者使舞台劇更接近繪畫，特別是抽象畫；後者則接近音樂的波動，使我們感到戲劇上也應該有所謂的純形式的要求。」當時我這樣寫是有所期待的，期待的是對戲劇的舞台構圖及節奏的重視與加強，但並非意味著只有構圖與節奏就足以構成戲劇。以後繼續看「進念二十面體」的演出，非但十年如一日地在原地打轉，而且愈來愈脫離編劇的深刻性和人文性及演員的藝術性。一齣戲如果既不具有編劇的靈魂，又沒有演員的血肉，是否還能稱之謂戲劇確是一個問題了。

相對於「否定的實驗劇」，自然也有「肯定的實驗劇」。「臨界點劇象錄」的田啟元在《白水》和《水幽》中所作的實驗，就有明確的導向。這兩齣戲都建築在對《白蛇傳》的再詮釋上，前者是男性版，後者是女性版。此外，二者的實驗導向是相同的：第一，嘗試「腳色錯亂」的技法；第二，嘗試舞台的構圖與動作的節奏；第三，嘗試語言的韻律與節奏。這三種嘗試都可以豐富戲劇的形式與技法。但是這些嘗試要不停地向前推進，不能在原地打轉，至少要多做幾齣《瑪麗・瑪蓮》那樣的戲，才不枉所做的這些實驗。

台南的「華燈劇團」也不時地推出一些實驗劇，最難能可貴的是華燈提供給新進的團員創作的機會，這是北部的劇場不易做到的事。去年華燈的團員汪慶璋編導的《做・的・我・的・她・的・人》，把舞台劃分成前後三個表演區，換場非常靈活，這是借用電影「切」的手法。做為一齣實驗劇，該劇有相當豐富的內涵，也提供給演員發展施展的機會。今年汪慶璋導演了陳子善編劇的《我不送你回家了》一劇，也做了些舞台空間和演員走位的嘗試。因為華燈劇場的舞台是三面向觀眾的，導演安排兩相對話的演員及玩麻將的四人都可以面對三面的觀眾，且不時地調換位置。這種調度，很快地就為觀眾所了解而接受，結果是不但使三面的觀眾都可以看清楚演員的面部表情，發揮了電影特寫的功能，而且也增添了新鮮的趣味。像這類的實驗，肯定是對戲劇有貢獻的。

其實近年來華燈所做的最大實驗還在方言劇的嘗試。華燈可能是演台語劇最多的一個劇團，不過始終有些遲疑，直到前幾年蔡明毅的台語相聲劇《世俗人生》贏得了掌聲，才建立了華燈演

出台語話劇的信心。《世俗人生》的創作毫無疑問地是來自賴聲川的兩齣相聲劇的啟發，一演而紅之後，使蔡明毅走上了螢幕，卻也因此離開華燈而脫走。然而方言劇畢竟是有所局限的，不要說離開台灣，就是在台灣境內也並非人人都懂。所以最近這位蔡阿炮不得不與馮翊綱搭擋，一國一台，巡迴演出。華燈最近實驗劇的語言開始嘗試半國半台的方式，可能是體會到方言劇的局限性，同時國台語混用應該更貼合今日台灣居民使用語言的習慣。

實驗劇本不該有所謂一定的道路或方向，我此處所論只是事後針對過去實驗劇的評論，當然不能看作是對未來實驗劇的規範。

原載《表演藝術》第三十八期（一九九五年十二月）

集傳統之大成，開未來之新端

八〇年以來的小劇場運動，給人的印象是似乎與我國的傳統話劇完全決裂，但對西方的當代劇場潮流卻亦步亦趨地追隨。舉凡「殘酷劇場」、「生活劇場」、「環境劇場」、「貧窮劇場」、「新形式主義劇場」、「另類劇場」（不排除以傳統形式表現，但多出之於前衛形式），以及尚難以定義的所謂「後現代主義劇場」等等，都可以在台灣這些年的小劇場活動中找到他們的影子。這些劇場的新潮，在西方本以前衛劇場的名義出現，有的已成過去，有的尚方興未艾，皆未蔚為大觀。因此在國內的演劇中也不過是泡沫浪花，令人有轉瞬即逝之感。

我相信任何一個劇團，不管多麼小，總期望有所建樹，不致白白浪費掉自己的精力和時間。特別是南部的一些小劇場，一本其對地方鄉土的關懷之情，有所建樹的心懷更形殷切。問題是要演何種戲，寫何種劇本，才算得上是建樹？換一句話說，戲的成功的標準何在？上座率是否就是成功的指標？如果是的話在倫敦上演四十多年迄未下戲的《老鼠夾子》（*The Mousetrap*），應該是最有建樹的戲了。可是它既不能代表英國戲劇的榮光，又不被戲劇評論者或戲劇史家所看重，只能算是成功的商業演出而已。然而對國內的戲劇演出，商業性的成功已經是件難得的大事，因為

對觀眾量化的追求仍是目前發展現代戲劇的一大指標。

就觀眾的量而言，近年來「屏風表演班」和「表演工作坊」等毋寧是成功的例子。其所以較能招徠觀眾，正因為它們有意擺脫其他小劇場所熱中的前衛性，向雅俗共賞或大眾化的道路靠攏。追求雅俗共賞或大眾化，就不能完全蔑視傳統，視聽受慣了傳統薰染的觀眾畢竟佔大多數嘛！最近表坊的《情聖正傳》和屏風的《黑夜白賊》比起以前兩個劇團演出的劇目來就顯得更加傳統，不但情節又成為戲劇的主體，而且對話承擔起發展情節和表現人物內涵的主要媒介，連時空也回到寫實（雖然《黑夜白賊》的佈景並不全寫實）。在前衛劇場中被貶抑到無足輕重的對話，似乎又贏回了它的舞台地位，這正是使我們感到傳統話劇氣息之所在。當然讀者不可因此推論這兩齣戲跟傳統話劇具有什麼淵源。其實這兩齣戲跟西方的當代劇場更有關係，《情聖正傳》譯自美國劇作家尼爾‧賽門（Neil Simon）的作品，《黑夜白賊》出於創作，但與七○年代英國舞台上的家庭心理劇有很近的血緣。不論是賽門的作品，還是佛洛伊德（Sigmund Freud）式的心理劇，都跟易卜生（Henrik Ibsen）的寫實劇一線相承，難怪其與也是模擬寫實劇的三四○年代的傳統話劇如此之像了。

由於近十年來國內小劇場大多追求前衛的關係，可能使我們產生一種前衛劇場是西方劇場主流的錯覺。其實，前衛在西方的劇場中始終處於邊緣地帶，商業劇場反倒是主流，如以戲劇人口而論。商業劇場中當然也有藝術，但更多的是傳統；完全脫離傳統，肯定會流失了票房。戲劇，正像所有的其他藝術，大概只能在傳統與前衛的辯證關係中才能獲得適當的發展。

易卜生的寫實劇在十九世紀中葉出現的時候，當然是很前衛的，但是易氏所吸納的法國劇作家斯可里布（Eugène Scribe）的「佳構劇」（pièce bien faite）的章法也自有目共睹。到了美國的劇作家，像奧尼爾（Eugene O'Neill）、維廉斯（Tennessee Williams）、米勒（Arthur Miller）等的作品，我們不但在其中看到易卜生，也看到希臘悲劇、象徵主義劇場、表現主義劇場，甚至佛洛伊德心理分析的種種面貌，可以說是集大成的作品。

至於像尤乃斯柯（Eugène Ionesco）和貝克特（Samuel Beckett）的荒謬劇，真可以說是前無古人，我們不能不說他們開了未來之新端。但是荒謬劇並非出之於偶然，而是有深厚的存在主義做為它的背景。其他更多前無古人的作品，卻沒有荒謬劇這般幸運，不但開不出未來的新端，甚至在為世人所知以前已經埋沒在歷史的塵埃中。

其實，所有開新端的作品，也並非完全拋棄傳統，毋寧是在既有的成績上針對某一方面予以創建、革新。即使自稱「反戲劇」的尤乃斯柯的荒謬劇，也並沒有把戲劇之所以為戲劇的條件全部「反」掉，至少保有了「代言體」的劇本創作、導演的指導、演員扮演人物的過程、舞台語言的使用（雖然使用的是非邏輯的或無效的語言）、舞台設計、燈光、服裝、化裝、音效等的運用。所以荒謬劇在開創中並非全無繼承。站在前人的肩上才更容易登高望遠，這是不言自明的道理。

由是觀之，集大成和開新端雖然同樣重要，集大成顯然比較容易見效，也易受歡迎；開新端卻十分冒險，成功的機率並不很大。不過，要想集大成，首先必須對過去的傳統有所把握才成。

我們也有一個不薄的傳統，除了將近百年的現代戲劇之外，還有數百年的傳統戲曲及生命力依然旺盛的地方戲曲在那裏，再加上我國現代戲劇所繼承的那一個久遠的西方傳統，這一切加在一起，遠遠超過了西方的當代新潮。不知為什麼，我們年輕一代的戲劇工作者，多半對我們的傳統茫然無知，對前輩的成就也缺乏一份尊重和關懷，所以不屑於做集大成的工作，而勇於開新端，以致到頭來可能落得一事無成。這恐怕並非明智之舉吧？

政治劇場與宣傳劇

宣傳劇在宣傳一種政治理念時，也可以稱作是廣義的政治劇。譬如說抗日戰爭期間鼓舞士氣、反抗侵略的劇作，國共鬥爭期間為任何一方張目執言的劇作，都不脫政治劇的氣息。

但是宣傳劇並不全是政治劇，最明顯的事實是有為宗教而宣傳的，有為商品而宣傳的，前者可視為宗教劇，後者形如商業廣告，都難以劃入政治劇的範圍。

其實政治劇並不單指宣傳政治理念的作品，多半也指，甚至於說特指，那些帶有反叛意味批評時政的作品。因此我們可以說，只有在民主政治的地區，才可能出現政治劇場。

在台灣五、六○年代的反共抗俄劇作，固然旨在宣示政令、喚醒人民的反共意識，但是我們只能稱其為宣傳劇，而不能稱之謂政治劇作，因為這些劇作對台灣那時候的政治並無批判的企圖和作用。台灣政治劇場的出現是一九八七年解嚴以後的事。在反對黨宣布成立，各種政論雜誌也已開拓了批評時政的言論幅度之後，政治劇場才開始出現。一九八九年，伴隨著三項公職選舉，「環墟劇場」先後演出了《五二○事件》、《事件三一五、六○八、七二九》，「果陀劇場」推出了《台灣第一》，「優劇場」演出《重審魏京生》，都以政治劇場自命，也實在含有了批判的意義。

那一年因環保意識的抬頭，像「環墟劇場」、「零場一二一二五劇場」、「河左岸劇場」和「臨界點劇象錄」所發動的戶外「搶救森林行動」，也含有街頭政治劇的意味。其中尤以「臨界點劇象錄」在政治劇場的推進中更是不遺餘力。

其實，「臨界點劇象錄」一開始就以大膽叛逆的姿態出現，例如探索同性戀問題的《毛屍》和幾乎全裸的《夜浪拍岸》，就具有驚世駭俗的企圖心。到了《割功送德——長鞭四十哩》演述台灣四百年的變遷，政治意味愈來愈濃。今年四月演出的《謝氏阿女——隱藏在歷史背後的台灣女人》表現共產黨員謝雪紅的一生，可說是名副其實的政治劇場了，因為此劇的主旨並不在宣傳任何政治理念，而是借了對謝雪紅的歌詠，批判了國民黨和共產黨兩個政權。當舞台上升降下了「蔣中正出賣台灣人」和「打倒美國帝國主義」的大條幅，並且嘲弄著國民黨的黨旗和美國國旗時，觀眾不能不有所震動，因為台灣畢竟還是國民黨掌權的地方。到了舞台上一片紅光，中共的國歌《東方紅》唱起，以及隨之而來的「毛主席萬歲」的呼聲，使觀眾錯疑身在北京。這種種台上的表現，在幾年前的台灣是難以想像的。今日這樣的尺度，是否說明了我們已經踏上了「真正民主政治」之路，民間對政治問題可以暢所欲言了？或只不過是一種暫時的漏網現象？或者更悲觀的看法是出自另一種政治實力的安排？來得太快的反叛之聲，總不免令人起疑。

然而政治劇場正是如此，不但對當政者喊出不同的聲音，也敢於冒犯世俗的主流意識。因此，在大陸上，雖然從四九年以後的戲劇不脫政治，但是至今仍還沒有政治劇場！

老人劇團與社區戲劇

本來戲劇活動並沒有年齡的限制，編劇和導演固然是老當益壯，從事表演者也往往是老的辣。然而在台灣的現代戲劇，由於欠缺歷史的縱深，八〇年代的小劇場似乎是平地冒生了一批熱中戲劇的年輕人，不但編導的年紀不大，演員更十分青嫩。因而這十來年，竟給人一種印象，彷彿現代戲劇是專屬於年輕人的活動。

在台南，偏偏有一批年長的人組成了一個「魅登峰劇團」。其中成員的年紀從四十五歲到七十一歲不等，因而被人稱作「老人劇團」。其實多半團員正當中年，尚不該言老，所以有「老人」劇團之稱，皆因其他戲團的成員太過年輕之故。

戲劇表現的不外是人情世故，已經有豐厚人生經驗的人才真能體會得出世情的冷暖。年齡與經歷正是魅登峰的團員們追求厚度與深度的本錢，他們所欠缺的是表演的訓練。年輕時從未登過台的人，驟然要面對無數炯炯的眼睛，的確是一樁難事，所以他們必須首先要通過戲劇訓練這一關。魅登峰的團員在台南市文化基金會的支援下，從台北聘請了方圓劇團的彭雅玲南下進行了長達一年的集訓。集訓時所做的即興表演，連綴成章，最後形成了生活集錦式的《鹽巴與味素》。

其中的片段各不連屬，總的導向呈現了夫妻、親子、情人、朋友等人際關係。導演抓住了團員們各有人生經驗一大把的特點，盡量由此發揮，折射出來的是非常生活化的場面，或喜、或悲、或無奈，都像是在人生中截取的一個段落。

向人生直接取樣，本是寫實主義戲劇的初衷。最完美的寫實，莫若「人生的切片」（a slice of life）。然而這樣一片一片，切自各不相涉的多種人生，其間殊無聯繫，則不能算是完整的製作。像這樣的短製，大陸戲劇界習慣稱之謂「小品」。眾多的小品湊在一起，可稱之謂「小品集錦」。像魅登峰這樣的業餘劇團，既不易演出大戲，又期望表現一點創意，「小品集錦」是一個適當的選擇。

同屬業餘劇團，年長的與年輕的團員應各懷不同的抱負和目的。以魅登峰團員的年紀，大概不會夢想有一天在演藝界脫穎而出。因此，對他們而言，演出並不構成主要的鵠的，相較之下，訓練和排演的過程也許更被看重。做為社區的文娛活動，不管是為了消閒也好，還是為了紓解情緒也好，戲劇表演都是一種優越的選擇。戲劇的模仿與虛擬，常把表演者帶入一種似真而非真的情境，製造宣洩情緒的機會，但卻不必為宣洩負任何責任。比之於蒔花與養鳥，戲劇表演肯定可以帶給參與者更大的藝術進境與滿足。

戲劇一如玩家家酒，本是人類生長過程中最具有啟發性同時也最富有趣味的遊戲，兒童從扮家家酒中學習做人的道理，成年人又何嘗不能從虛擬的情節中感悟到人生的真與幻。

到如今，我們有不少小劇場，但尚缺乏社區的戲劇活動。其實，每一個社區都該成立一個

「老人劇團」，以俾使年長的人也有繼續扮家家酒的福分。做為社區的文娛活動，我們期望魁登峰劇團會成為未來社區戲劇活動的一個光彩的榜樣。

原載《表演藝術》第二十三期（一九九四年九月）

金絲籠裏會唱歌的鳥

有人說香港是文化沙漠，恐怕是與大陸和台灣比較而言。中文大學的黃維樑博士對這種意蘊侮蔑之詞，已經振振有辭地反駁過了。他說：「文化是人類精神和物質的種種表現和成就，既見於文學藝術、哲學、歷史，也見於政治經濟、化學物理等等，是形而上的，也是形而下的。衣食住行等一切人類活動，都反映了文化。香港是世界第三大金融中心，有全球第二大繁忙的貨櫃碼頭。最近且有傳說，香港的電視製作水準，僅次於美國而榮獲全球亞軍。假如文化可以輕易分為物質文化、精神文化、大眾文化……的話，則香港的物質文化和大眾文化，其成就有目共睹，香港怎會是沙漠呢？」（見黃維樑《香港文學初探》‧代序）

黃維樑博士說得不錯，文化並不專指精緻文化或嚴肅文學。如以文娛活動而言，香港不但不是文化沙漠，其繁花勝景絕對比中國大陸和台灣有過之而無不及。

先說香港演藝場所的硬體建築，絕非大陸和台灣各城市的演藝中心或文化中心所可比擬。台灣各城市的現代建築，多半是各自為政，沒有整體或全面的規畫。單獨一棟建築可能美輪美奐，若與附近的建築放在一起看，便不成氣候。大陸的城市近年來也興建了不少龐然的觀光大

廈，但是否會步上台灣建築零亂無章的後塵，實在令人擔憂。

香港的建築卻是有整體規畫的。雖然要說香港全島及九龍半島都有一個整體的設計，未免誇張，其中的主要社區建築卻的確是具有群體規畫匠心獨運的產品。像香港中環的置地廣場一帶的建築無不環環相扣、座座相連，形成一個連環的建築群。金鐘道上從高聳入雲的中國銀行大廈到太古廣場又成為另外一組環環相扣的建築群。從每一個窗口，你都會看到一種足以令人驚奇的現代景觀。九龍的新世界中心，就整體的建築群來看，可說美不勝收，使人目不暇接。

至於文娛活動的硬體建築，過去只有香港大會堂，現在不但在九龍尖沙咀落成了香港文化中心和香港藝術館，在其他社區也建成不少可供演出的場地，例如沙田大會堂、荃灣大會堂、屯門大會堂、上環文娛中心、西灣河文娛中心、牛池灣文娛中心等。

如與台北的兩廳院相比，在建築的構想與意念上雖各有千秋，尖沙咀的文化中心卻是更為現代、更為悅目，也更為實用的建築。現代特指其外觀的設計而言。台北兩廳院固然維持了中國的傳統建築形式，面積也很龐大壯觀，但香港文化中心卻是精心設計的美術精品。每一個角度有每一個角度的景色，每一升降或每一轉彎都會帶給眼目一次驚奇。壁、廊、階、柱，在空間中所展現的線條，都可與現代雕塑的精品媲美。所以在香港文化中心一帶漫步，本身就是一種享受了。

其實用處乃在除了戲院與音樂廳之外，善於利用內部的空間，有展覽場所、書店、咖啡座、快餐店，還有一個烹調很夠水準的中餐館——映月樓，晚間用餐時可以觀賞海中的月光。在文化中心的腹部，濱海的一邊有一個半圓的廣場，可以用作露天劇場，周邊層層而上的台階自然就形

成了希臘劇場式的觀眾席。沿海通向天星碼頭的方向則建成兩層彎曲的走廊，在濱海較低的一層，設有石凳，日落後石凳上滿坐情侶，故有情人走廊之稱。另一邊則是因香港文人的呼籲而得保存的鐘樓，與鐘樓前新建的噴水池形成另一悅目的景觀。

另一實用之處是進出劇院、音樂廳都非常簡便，絕無迷失之慮。

香港是一個人稠地稀之地，每一寸空間都必須善加利用，絕不容有任何浪費。看來香港文化中心的佔地怕只有兩廳院的一半吧！

除此之外，近年新設立的香港演藝學院，坐落在港島灣仔海邊，學院中所建的表演硬體，也都是設備完善的現代建築。計有可容一千二百八十一個座位的觀眾席和九十位樂師的歌劇院一座、觀眾席四百四十五人，樂池四十八人的戲劇院一座、容三百八十個座位的音樂廳一座、容二百四十二個座位的實驗劇場一座。還有露天劇場一處和供展覽用的室內廣場。這些場地都可對外租借。看了以上的硬體設備，恐怕要羨煞我們的藝術學院了！

當然，這樣現代的硬體建築，還得有足夠豐富的軟體節目與之配合，才能相得益彰。看來，香港本身所能推出的演藝節目是不夠的，經常需要邀請外來的演藝團體前來表演才行。這一點跟台灣的情形頗為近似。像每年都要主辦的「亞洲藝術節」、「香港藝術節」等都是外來演藝團體集中來港表演的時機。大陸和台灣的國劇和粵劇團也時常來港表演，本地和外來的音樂演奏會經常不斷。也有本地與外來的演藝人員合作演出的情形，例如十一月份由市政局主辦的歌劇《奧塞羅》，就是結合香港導演和美國指揮的演出。其中的要角也分別由香港和外國的演唱家主唱。

就我所比較注意的現代劇而論，現在正在演出和即將演出的有香港影視劇團的《雷雨》（曹

禺編劇）、路德演藝社的《武陵人》（張曉風編劇）、赫墾坊劇團演出的《童心未盡》（嘉莉·杜兒

原著，李惜英翻譯）和《一屋蟻》（即卡爾維諾原著小說《阿根廷螞蟻》，鄭淑釵改編）、觀塘劇

團演出的《出位「誠蓮仁」》（俊男編劇）、嘉士伯台灣仔劇團演出的歌舞劇《飛躍紅船》（原著潘嘉

良，嘉士伯台灣仔劇團團員集體改編）、海豹劇團演出的《野木蘭表》（羅卡編劇）和演戲家族演出

的《徘徊在纏綿時分》（周旭明編劇）（以上三劇為參加九二年嘉士伯戲劇節演出的節目）。

演藝學院的學生亦將在十月下旬推出該院戲劇講師陳敢權編劇的糅合戲曲與粵語話劇於一體

的實驗劇《女媧》。

這些現代劇的演出語言一律使用粵語，因為香港今日仍是粵語的天下，說普通話（國語）的

人為數至微。這種現象可以說是英國殖民者有意造成的。對英國的殖民者而言，自然不希望香港

的居民向大中國民族文化認同，所以除了盡力推行使用英語（官方和學校的通用語言）外，只容

忍本地人使用的方言。這個現象在面臨九七的前景中正在緩慢地改變中，但使用普通話（國語）

演出舞台劇，在香港仍然算作是異數。

由現代劇眾多的演出看來，香港的大小劇場似乎比台灣還要熱鬧了。記住，香港只不過是一

個城市，而台灣卻是包括很多城市的一省。

從香港的演藝硬體到文娛活動來看，香港不獨不是文化沙漠，而且算得上一所風光明媚的花

圃！

如果說香港文娛活動的硬體建築是一隻隻精緻的金絲鳥籠，香港的文娛節目就像是些剛剛會唱歌的鳥。若要使籠中的鳥唱得更為嘹亮動聽，自然還需要花費一些時間和精力的。

潛在的戲劇觀眾

在倫敦、在巴黎、在紐約，一齣叫座的戲，可以連演數年不輟，想看的人經常買不到票，所以有所謂的職業劇場。目前我們台灣，一齣相當精彩的戲，最多也不過演一、兩個星期，再演就沒有觀眾了（一九九一年一至二月「屏風表演班」的《救國株式會社》曾創小劇場連演七十場的紀錄，不過是在僅容一百多人的小場地演出）。在這種情形下，怎麼可能有真正的職業劇場呢？

是的，我們看戲的觀眾實在太少了！觀眾太少，養不起職業劇場；沒有職業劇場，就難以培養出類拔萃的演員；沒有好演員，就更不易吸引觀眾進入劇場，因而也影響了我們電影和電視的水準的提高。這種惡性循環到如今還沒有打破。

其實，說實話，目前的情況比起三四十年前來已經是大有進步了。那時候，不論國劇，還是話劇，一次只能演一兩場，國劇演給老年人看，話劇演給年輕人看，哪裏敢想連演五天，甚至一個星期呢？人們熱中的是看球賽，一場七虎隊的表演賽，觀賽的人山人海，前一夜就有人排隊買票。演戲呢，得需要向觀眾送票，拿到票的人還不一定來看。可見觀眾並非沒有，只是不一定是看戲的觀眾。

今日的觀眾仍然很多，每天坐在電視機前的觀眾不用說了，一場名歌星的演唱會不是也人山人海，有時竟會擠出人命來。如果演戲的演員有名歌星一樣的號召力，再加上劇作家的名聲（雖然現在不敢想像），在台灣不是沒有潛在的戲劇觀眾。

前幾天我去看了一場演出，演出的地點是一家畫廊附屬的一個不大理想的表演場所。出乎我意外的是在不到一百個座位的場地裏竟然坐滿了人，向隅的只能站在後邊。我仔細觀察，在座的都是二十歲以下的年輕人。在一九八〇年小劇場起飛的時候，他們還只是五、六歲上下正在上幼稚園的孩子，可以說是跟著小劇場一起成長的一代。那天演出的演員也非常稚嫩，稚嫩的一方面是年紀，一方面也是真正欠缺劇場的訓練。再加上場地的不理想，第一排觀眾遮了第二排觀眾的視線，依次類推，坐在後座的觀眾只能看到演員的頭部偶然在前排觀眾的頭上晃來晃去。不幸的是那天偏偏有些演員躺在或坐在地下活動，使坐在後排的觀眾無論如何看不到他們。我只好坐在那裏靜觀其他觀眾的反應。有的人不免站起身來努力伸長了脖子往前看，有的人像我一樣只是靜靜地坐著，竟沒有人中途離席。

這樣的觀眾實在太溫文有禮了，有禮地有些出乎意料之外。而那一場演出，稚嫩的不但是演員，編劇恐怕比演員還要稚嫩。這樣的一場演出，觀眾能夠得到什麼呢？如果只是在文建會或什麼基金會的資助下一場實驗性的演出也就罷了，可是那是一場賣票的演出，一張票賣一百八十元。在這種情形下，演出者似乎不該不注意到消費者的權益問題，否則便等於在做著向潛在的戲劇觀眾的熱情上澆潑冷水的工作，雖然是無意的。

台灣潛在的戲劇觀眾實在是為數不少，特別是跟小劇場一起成長的這一代。問題是我們的小劇場自一九八○年起，到底成長了多少？如果純粹演出不賣票的實驗劇，看戲的觀眾是願打願挨。如果演的是賣票的戲，就不能不考慮到消費者的權益，必須貨如其值。可是這二十年來的小劇場，一味強調肢體的表演，忘了還有劇本（可以說是戲劇的靈魂）這一環，沒有一個小劇場真正重視過劇本的研讀。結果在肢體上未見成功，先丟失了靈魂。這樣如何能與同代的觀眾一起成長呢？

台灣從事劇作的人固然不多，但每年教育部也有一批徵選的劇本，其中不乏值得上演的作品。從事小劇場的年輕人，熱中的是表演，卻不一定具有編劇的長才，與其胡編亂編，何不拿現成的劇本來演？在這裏，我們就看到早期排斥文學性劇本的小劇場工作者的惡劣影響了。如果只有部分的小劇場排斥劇本並不嚴重，如果排斥文學劇本成為一種普遍的風氣，實在是一件可慮的事。

沒有深刻的劇本，再好的演員也難有用武之地。想想看，大家熟知的英國名演員勞倫斯·奧立佛（Laurence Olivier）、雷查·波頓（Richard Burton）不是靠演莎劇起家的嗎？如果沒有田納西·維廉斯（Tennessee Williams）的《慾望街車》（A Streetcar Named Desire），我們就難以想像費雯·麗（Vivien Leigh）和馬龍·白蘭度（Marlon Brando）的演技有多麼精湛。

要開拓潛在的戲劇觀眾，只有精彩的演出才能為功。然而精彩的演出，不只是肢體，還必須要有靈魂！

為南部的戲劇觀眾發言

雖然台灣的經濟生產中心如今已不在台北，政治和文化中心卻仍以台北為基地。戲劇活動，因此，也就形成了台北獨霸的局面。每年，中南部及東部的戲劇演出，加在一起恐怕還不到台北一地的四分之一。

這兩年，由於文建會的明智決定，在台中、台南、高雄和台東，各支持了一個土生的小劇團，才使這幾個地區增添了幾分「戲」味兒，為各該地區的觀眾帶來一些活絡的氣氛。

我自從在台南定居之後，也參加了一些包括台南和高雄在內的戲劇活動。今以台南市為例，此城雖然擁有一座相當體面的文化中心，有一所現代化的演藝廳，但是過去卻難以吸引到台北重要戲劇演出的垂青。理由聽說是台南沒有戲劇的觀眾，甚至於有人認為台南的觀眾沒水準！

台南真的沒有戲劇觀眾，或者觀眾沒水準嗎？最近「屏風表演班」慧眼獨具地選擇了台南做為其新戲《那一夜，我們說相聲》首演之地，結果十月十七日下午的首演及晚場均告爆滿。「表演工作坊」的《徵婚啟事》雖是舊戲重演，兩晚的票賣完後另外加演一場日場仍有八成座。可見台南並非沒有戲劇觀眾，得需要表演團體去建立自己的聲譽；也並非台南的觀眾沒水準，而需要

表演團體先拿出夠水準的節目！

當然這其中仍然存在著一個包裝和宣傳的問題。上次「新象」邀請來的「香堤偶視覺劇場」，水準很高，但是在台南的演出觀眾很少，主要的原因乃在宣傳不足。新象在台南的一次記者招待會可說是很不成功，地點和時間的選擇都不太合適，再加上介紹的方式無法引起記者的興趣，第二天報上竟未見報導，連帶使另一位相當傑出的大陸小提琴家也受到了冷遇。這不能怪台南的觀眾沒有水準，因為台南的觀眾並不知道有這樣的節目演出，更不知道香堤偶是一種什麼性質的戲劇。屏風表演班和表演工作坊是兩個既懂包裝，又重宣傳的團體，很會未演先造勢，再加上精彩的演出，不但造成現場的轟動，而且為未來的演出預留了口碑。

像台南這樣一個偏遠的城市，很需要台北重要的戲劇演出南下巡迴，特別是受到政府機構津貼的演出。同是用納稅人的金錢，沒有理由只為台北一地的觀眾服務，而視其他城市居民應享的文化福利為無物！

盼望今後教育部、文建會或兩廳院在受理演藝團體的資助申請時，應該把是否巡迴演出視為應否給予支援的一個先決條件。只有正確的政策，才能收到平衡台灣各地文化生態的效果。否則，徒託空言，則於事無補！

美學論題——理論和批評

現代戲劇的形貌

西方的現代戲劇一般由十九世紀中期寫實劇場興起開始算起，而我國的現代戲劇則應由本世紀初模仿西方以對話為主的舞台劇出現以後算起。

我國的現代戲劇受西方戲劇的影響至大，甚至說是西方劇場的移植，也不為過。如果我們回顧現代戲劇在我國這七十多年來的發展，就可以發現，我國的現代劇場實在兩度遭受到西潮的衝擊。第一次在五四運動的前後十年，第二度則應該說是五○年代以來。這中間，由於中日戰爭和國共的內戰，西方劇場對我國的影響幾乎中斷。到了五○年代以後，西方的當代劇場才又逐漸地波及到台灣。在大陸，因為中共實施自我封閉的政策，所受西方現代劇場的影響至微，一直到七○年代以後，才稍稍呈露西潮的影子。

然而，文化的擴散並非是單方向的，一般來說均呈交流的狀態。我國的現代劇場固然遭受到西方劇場的巨大影響，西方的現代劇場也同樣遭受過東方劇場的啟發和引導。

就西方的現代劇場而論，其主流是寫實劇場，也就是以客觀的態度來摹寫人生的實況。一反古典及浪漫戲劇中的英雄人物，寫實劇所表現的人物是日常生活中可見可遇的普通人，舞台的佈

景裝置也要求逼似生活中目見之物，所用的語言則是日常的口頭語。然而西方現代劇場的後期，也就是從二十世紀初期直到當代，漸次湧現了無數反寫實的潮流，像象徵主義、表現主義、史詩劇場，殘酷劇場等，從各種不同的方向和角度來反對寫實主義劇場的精神和表現的方式。這種反寫實的潮流，其中有一部分是受到了東方劇場的影響。史詩劇場的理論家和劇作家布雷赫特就曾受到中國京劇的啟發，發展出劇場的「疏離論」（Theory of Alienation）。「殘酷劇場」的倡導者阿赫都（Antonin Artaud）更宣稱西方的戲劇一向是文學的附庸，只能算作是戲劇的替身或影子，戲劇的本體，或者說真正的戲劇，則在東方。

在我國早期的現代劇場一意追求文學性，以彌補娛樂性和庸俗化的缺陷的同時，西方的現代劇場卻一步步走向反寫實和反文學性的道路。這可以說是東西文化交叉投射在戲劇上的具體表現。

目前我們的當代劇場，遭受到二度的西潮之後，也表現出反寫實和反文學性的傾向，毋寧在某些方面間接地歸復到中國戲劇的老傳統。

表現在現代劇場的兩種主要的形貌，一則是寫實與反寫實，二則是東西方戲劇傳統的交互影響。

原載《台灣新聞報》（一九九〇年二月五日）

戲劇與教育

台南市文化基金會邀請台南的戲劇學者、劇場代表、教育官員以及新聞從業者共同舉辦一場「戲劇 VS. 教育」的座談會，是一系列文化座談會之一，應該說是台南市換黨主政後的一種重視文化與教育的表現。

說來難以令人相信，戲劇教育竟是目前我國的教育體制中最被忽視的一環。

我國的傳統戲曲，內容雖以教忠教孝為主，但戲劇總是被以經國大業為己任的士大夫階級視為不能登大雅之堂的小道，是茶餘飯後的娛樂，最多只能做到「寓教於樂」，殊與正規教育無涉。

西方的傳統則很為不同。古希臘的悲劇不但源於祭神的儀式，而且戲劇節演變成為公民必須參與的重大活動。西方最早的文藝經典論著，竟是亞里士多德討論悲劇的《詩學》（Poetics）。亞里士多德在《詩學》中傳遞了兩個重要的觀念：一是戲劇來自模擬，模擬非但出於人之天性，而且是學習過程中最大的樂趣。二是悲劇可以引生哀憐與恐懼，從而使觀者的情緒獲得昇華。這兩個觀念深深地影響了西方文化的發展，與近代的心理學理論也竟不謀而合。因此戲劇在西方不但

是重要的文類，也是各級學制中的重點課程。

我國自建國以來的新學制，模仿西方，把體育、音樂、美術列為必修，不知何故獨獨遺漏了戲劇，致使中小學中沒有戲劇課程，各級師範學校中沒有戲劇科系。如果我們同意通過戲劇的模擬，不但可以獲得極大的樂趣，而且可以收到學習的更佳效果，那麼從幼稚園到大學的通識教育，戲劇課程應該是絕對必須的。

今日最大的難題是即使想在中小學中增列戲劇課程，也苦於完全沒有師資可用。根本之計，非要趕快在各級師範學校中成立戲劇科系不可。先有教授戲劇的師資，然後才能開設戲劇課程。這個意見，多年前我已經利用各種時機向教育部提出過呼籲，至於成效如何，尚不得而知。

戲劇教育當然不限於在教育體制之內，社會上的戲劇教育也很重要。最近數年文建會舉辦或補助的戲劇研習營以及各種戲劇訓練班，已經培育了一部分業餘的戲劇人才，加上專業教育所培養的戲劇從業人員，使我們半職業的劇場及業餘的小劇場在各地的發展日漸蓬勃。但是比之於歐美的戲劇活動，仍然瞠乎其後。

我們的劇院少（甚至尚無經常上演戲劇或專屬某劇團的劇院），戲劇演出場次少，戲劇觀眾的人口少。相對的是我們的監獄很多，我們的犯罪率居高不下，我們的警察人數也很多，但仍感不足。這其間有沒有一種因果關係呢？

如果說攻擊性及犯罪，本來就是人類天生的一種心理傾向，一味的堵塞或遏止是無法產生效

果的。唯一可行之道是加以疏導。人們常言：學音樂的小孩不會變壞，學美術的小孩不會變壞。

因為在音樂與美術的陶冶中，自會變換氣質。同樣的道理，學戲劇的小孩也不會變壞。不但好小

孩不會變壞，已經變壞的小孩，通過戲劇的扮演，壓抑的情緒獲得了發散，攻擊的傾向獲得了疏

濬，戲劇扮演無形中會發揮出心理療治的作用。其實，一個人無能控馭的欲望（正常的還是不正

常的）、夢想（值得實現的或不值得實現的），與其在人生中嘗試，不如先在舞台上嘗試，在像真

的扮演中，欲望滿足了，夢想實現了……通過戲劇，人，一樣嘗到酸、甜、苦、辣的滋味，學到了

經驗，也獲得了成長。

悲劇精神

西方學者最感興趣的一個問題，就是為什麼資本主義和現代科學獨獨發生在歐洲，而不曾發生在文明先進的東方古國。

有不少大學問家都在嘗試回答這個問題。社會科學家韋伯（Max Weber）說中國和印度沒有產生資本主義，是因為宗教的範限。自然科學家愛因斯坦說西方的現代科學受益於希臘哲學家的邏輯思想和實驗精神，他認為中國的古聖先賢缺乏這種根基，所以中國出不了現代科學。

花了畢生精力研究中國科技史的英人李約瑟（Joseph Needham）雖然認為十四世紀以前中國曾執世界科技的牛耳，但也不能不承認在中國發生不了現代科學。他把東西方做了一次細密的比較研究，認為諸如科學家在中國的傳統社會中沒有地位、官僚機構的窒礙、中國哲學的強烈的現實主義、欠缺社會法制和自然法規的觀念等等，都是無能產生現代科學的原因。但他認為更重要的一點是一個產生不了商工業的資本主義的社會，就永遠別想產生現代科學！

以上這許多大學問家，說得都頭頭是道，不能不使人欽佩；但有一點是這些大學問家所忽略了的，就是人不但是思想的動物，也是情緒的動物。思想固然可以範繫人的作為，但情緒更能支

配人的行動。為什麼在探求中國不曾發展出現代科學這一問題上，不先檢查一下中國人情緒發展的情況呢？

中國人在情緒的發展上有兩種相反而相成的精神在交互為用：一個是現實的精神，一個是逃避現實的精神。家族式的農業社會使中國人的眼光脫離不開當下的生活，因而中國文化中產生不了創世紀這樣的宗教情操，也產生不了純抽象的數理觀念。自然環境的惡劣與謀生的艱苦，又使中國人不情願面對生活中的真相，因此中國文化中產生不了悲劇！不是說生活中沒有悲劇，而是舞台上產生不了悲劇。正因為生活中的悲劇太多，所以才不忍再在舞台上來搬演。偶然出現的「似悲劇」，也無不安裝上一個光明的尾巴，把悲劇轉化成悲喜劇。於是中國人在情緒上總愛對社會及自然的真相閉起眼睛來，以眼不見為淨的態度來對付生活中悲慘的真實。

西歐當中世紀之時，在基督教的教條影響下，本也無能面對真實，但由於文藝復興運動，發現了希臘的文化與精神，改變了西歐人的精神面貌。其中有一點常常為西方學者所忽略，而實際上對西方人情緒影響至大的，就是希臘悲劇的重演以及接續不斷地模仿希臘悲劇的作品出現。中世紀的西歐舞台上本沒有悲劇，文藝復興以後西歐的舞台才成為悲劇的天下。悲劇者，剖露人生中可悲可怕的真實面也！科學者，發現自然中可悲可怕之真實面也！現代科學之所以發生於文藝復興以後悲劇精神大行其道之時豈是偶然的？能說與悲劇精神沒有關聯嗎？

日本舞台上本有悲劇，所以日本人比較容易發展科學。而中國人至今在科學上仍一代代地向外去取經，能說與中國舞台上欠缺悲劇無關嗎？

喜劇難為

論者多以為我國舞台上無悲劇，乃因我國觀眾不願面對悲慘之現實，寧肯忍受生活中之悲劇，不願到劇院中面對悲劇。

那麼我國有沒有喜劇呢？過去似乎有過，可是現在也越來越少了。其故安在？因為我國觀眾不但不願面對悲慘之現實，也不願面對醜陋之真相。喜劇常是一面人生的哈哈鏡，一照之下，不但醜相畢露，而且這醜相可能要誇而大之，旁觀的人看了固然大樂，當事的人則感到很不是滋味。這就是為什麼我們愛聽愛看「醜陋的美國人」或「醜陋的日本人」，獨獨不愛聽不愛看「醜陋的中國人」的緣故。

在喜劇中如果諷刺的對象是芸芸眾生，而且是抽象的芸芸眾生，倒不致發生什麼問題。不過這樣的喜劇難寫，黃美序的「楊世人的喜劇」屬於這一類。但，誰能像黃美序似地老叫無常鬼上台呢？在一般社會性的喜劇中總得給劇中人安上些年齡、性別、職業什麼的可資識別的特徵。但這一來麻煩可就大啦！你若安排你嘲諷的對象當官，當官的一定要動氣；你若要安排你嘲諷的對象教書，教師聯會要抗議；你讓他當兵更不成，因為有侮蔑三軍之嫌；你讓他唱歌呢？哎呀！也

不行！唱歌的會要你的命！你讓他理髮修腳都不成，五十歲以上的人總還記得當年《假鳳虛凰》

在上海惹出來的理髮業工人的遊行示威運動，誰還敢再碰呢？

你看，你若想寫一個喜劇人物，竟沒法子給他安上一個職業。不但此也，你若把這角色寫成

瘦子，尚未發福的人都以為影射的是他；你若把這個角色寫成胖子，發了福的人又不高興了。光

不高興還不要緊，說不定有幾個認定你故意影射了他的瘦子或胖子在暗巷裏等著你，餵你一頓老

拳，看你以後還敢不敢寫喜劇？

說來說去唯一的辦法是把人物放在過去，我寫古人，總不要緊了吧？可是也別說，前些年韓

愈的子孫不是一狀把膽敢寫韓文正公逸事的人告到法院去了嗎？所以就是寫過去的古人，也得小

心點兒！常言道：老太太吃柿，揀軟的。誰是軟的呢？歷史上的大奸賊、大壞蛋，像曹操、秦檜

之流，則大家都可以無所顧忌的大嘲大罵，敢保曹秦兩姓的子孫沒人肯出面告狀的。可是打落水

狗是天下頂窩囊的事了。這樣的喜劇不看也罷！

上乘的喜劇是點出眾人未見之處，是把嚴肅化輕鬆，是把一般人習以為常的可笑處顯露出

來。哎呀！如果喜劇非要這樣寫才行，我們的劇作家還是趁早罷手吧！得罪了誰都不是好玩兒

的，不如留著腦袋多吃兩天乾飯！

結果，不論悲劇還是喜劇，我們都留著在人間搬演了！

原載《中國時報》人間副刊（一九八四年一月六日）

喜劇小品風行大陸

　　過去在大陸講學時，曾在北京的中央戲劇學院看過該院導演系畢業製作的演出。每位畢業生都要導演一個短劇，名之曰「小品」。因其短小精簡，故採用短篇散文的名稱而名之，其實就是一齣簡短的獨幕劇。

　　十年之後，戲劇小品發展成「喜劇小品」，因為非喜劇的小品漸漸沒人演了，只有喜劇的小品愈來愈受到觀眾的歡迎。文娛晚會及電視綜藝節目中，都缺不了喜劇小品。據報導，只要某電視台有喜劇小品播出，保證觀眾不會轉台。其鋒頭之健，幾乎已經取代了過去廣受群眾愛好的「相聲」。

　　其實喜劇小品跟相聲有很多共同點：第一，都是逗人笑的；第二，多半都由兩人演出；第三，都屬於簡短型，一般不會超過二十分鐘。不同的是相聲主要在說，以演副之，而喜劇小品主要在演，且演且說；相聲演員不必扮演成劇中人物，而喜劇小品則以劇中人物的身分出現。

　　一般我們並不把相聲當作戲劇的一個品種看待，認為相聲、大鼓、快書等屬於民間技藝。但是像大陸上的「相聲劇」和表演工作坊製作的《那一夜，我們說相聲》，卻都是當成戲劇作品來搬演的。而且相聲演員為了更能吸引聽眾，也有變「聽」為「觀」的趨勢，發展成所謂的「故事

體相聲」、「化妝相聲」等新形式。例如《三近視看匾》本是一個化妝相聲的節目，由於說相聲的三個演員都化妝成大近視，走進角色之中，跟喜劇小品已經沒有多大區別了，難怪有時二者不易劃清界線。

喜劇小品雖然已經形成一些固定的劇目，但由於追隨時事變遷，不能不時時有新作出現，看似即興的演出，實則經過相當的磨練，編導和排演都非常認真。不容諱言，編導在製造喜謔的效果上，常借鑑相聲裝、抖包袱的技巧。有經驗的編導，只要抓住時事的某些趣味性或諷刺性，納入相聲的四段結構（墊話、瓢把兒、正話、底）之中，就可以把觀眾逗笑了。在十五分鐘上下的時段裏，並不要求情節的完整，只要讓觀眾笑個不停，然後在緊要關頭戛然而止，給觀眾留下一些餘味兒，就是上好的一齣喜劇小品。

目前大陸上流行的喜劇小品，並不限於話劇，也有啞劇小品、戲曲小品、音樂歌舞喜劇小品等。但其中仍以話劇的喜劇小品最為風行，已經成為晚會和電視觀眾的開心果了。

諷刺時事的喜劇標幟著一個社會開放的程度。社會愈開放，諷刺的幅度便愈大。譬如英國的諷刺喜劇常常會針對政府的施政加以譏嘲；諷刺的人物包括大臣、首相，甚至女王。過去我國也出現過政治性的諷刺劇，如陳白塵的《升官圖》、吳祖光的《捉鬼傳》等，那時還是國民政府的時代。中共當政後，這一類型的演出便消弭無蹤了，連魯迅式的諷刺雜文也不多見。今日大陸上居然又出現諷刺性的喜劇小品，而且又如此盛行，令人欣慰。雖然諷刺的多半是社會現象，對政治仍諱莫如深，然而有了諷刺也算是一種進步吧。

創新與復古

　　如果我們可以暫時用「後現代劇場」一詞來指涉一些逾越傳統劇場和現代劇場章法的演出，諸如「形式主義劇場」（Formalist theatre）、「後結構主義劇場」（Post-structuralist theatre）或「意象劇場」（Imagery theatre），我們就可以發現，在所謂「後現代劇場」中所企圖呈現的正是一切不符合戲劇傳統的種種，卻恰恰違反或拋棄戲劇傳統的種種。這種現象，不獨出現於戲劇的領域，也出現在其他藝術領域。例如現代舞蹈，追求的是不像舞蹈的舞蹈，模仿人的日常行動，或乾脆不動的舞蹈。後現代的繪畫，追求的也是不像傳統繪畫的繪畫，譬如違反形似的抽象畫（minimal painting），或者在畫布上掛一隻真實的車輪或水桶，像馬塞·杜尚（Marcel Duchamp）做過的。後現代的音樂，也想盡辦法背離傳統的音樂常規，放棄正當的樂器，寧願敲打汲水的水桶或吃飯的碗碟，甚至奏出無聲之樂，像約翰·凱吉（John Cage）的嘗試。由此可見後現代藝術追求的正是非藝術。

　　這種現象，不能不使人聯想到形式主義的批評家們所倡導的「陌生化」（defamiliarization）。如

想醒人耳目，就不能不以追求希奇古怪的方式達到陌生化的效果。早期形式主義的文評家，為了證明詩的語言有別於日常的語言，曾舉出舞蹈和音樂為例，認為舞蹈和音樂之所以成為一種藝術，乃基於把日常動作的陌生化；音樂之所以成為一種藝術，乃基於把自然聲音的陌生化。由此一理論出發，當代聰明的藝術家們為何不可使舞蹈重歸日常的行動，使音樂重歸自然的聲音？相對於非日常行動的舞蹈與非自然聲音的音樂，豈非也達到了陌生化的目的？因此倒形成了一種否定的否定，很符合黑格爾的辯證法。

但是把所有的「非藝術」都硬稱作「藝術」，正如把所有的「非人」都稱作「人」一樣，終歸是一件難事。於是換一個折衷的方式來達到陌生化的目的，使舞蹈像戲劇、像繪畫、像雕塑；使戲劇像音樂、像舞蹈、像電影，豈不也可以醒人眼目了麼？然而，這樣的做法，會不會造成藝術類別的大混亂呢？姑且打一個譬喻，在這個世界上，倘若有一天人扮作狗樣，狗扮作驢子樣，驢子扮作人樣，新奇固然新奇，但這個世界恐要墮入噩夢之中了！

當然，這樣的比喻未必中肯，因為人是創造的主體，不容許隨便混淆；至於做為客體的藝術，本來就具有即興而發的本質，如舞蹈侵入戲劇，或者戲劇侵入電影，正可視為藝術領域的擴大和豐富，豈有設障的必要？這也正是我們今日能夠以欣悅的心情面對這場大混亂的理由。我們擔憂的只是跨越藝術疆界的任意性和蔓延性，是否真能夠促進藝術的精緻化和深刻化。換一句話說，是否能夠跨越到高層次的藝術境界，像我們前此以往在各種藝術領域中曾經驗過的？

文明愈進步，分工愈細緻，已經是不言自明的道理。你要一個學物理學的人去從事醫療工

作，或一個學工商管理的人去從事化學試驗，肯定會事倍而功半。中國大陸上曾經盛行把城市的知識分子下放到農村去養豬種菜，當時認為是一種改造人性創造更高層次文明的良方善策，事後卻只證明了不過是蔑視人權的人才浪費！這樣的道理一旦施之於藝術，大家卻都諾諾而不敢言了。學畫的威爾遜（Robert Wilson）和習舞的契爾茲（Lucinda Childs）偏偏要攜手搞舞台劇，雖然多數人都摸不清葫蘆裏裝的是什麼藥，卻鮮有人敢站出來質疑。

前年初在香港看了「進念二十面體」的又一次前衛的製作——《極樂世界之七大奇景》。見一個演員從頭到尾都趴在桌上睡覺，只有幾個演員偶然穿過舞台放置或取走茶杯及電話機等物，真正吸引觀眾目光的是懸在舞台中央放映著電影的布幕。電影是業餘手提攝影機拍攝的那種：先是廚師切菜拼盤的特寫，接著是追蹤一個在街頭行走的女人，最後是一群年輕人在一個敞廳中有節奏地扭動身體。這樣放映了約一小時，忽有人上台宣布放映機壞了，無法繼續放映。基於前衛的演出性質，我當時不明白是真的壞了，還是劇中的一部分？接下來請了多位中外學者上台面對觀眾評鑑適才的演出。多數人都坦承不知所云，也有幾位客氣地做了一番相當玄妙的分析，並未直接涉及到這齣戲的義涵和旨趣，不過是些題外話罷了。如果把這種尷尬的討論也算作戲的內容的一部分，倒也算是有趣味的了。

在一定的條件下去除戲劇與電影、與舞蹈、與繪畫、與雕刻、與音樂等之間的樊籬，並非不可，但應該有一個明確的意圖，或非如此不足以達到完美之境的需要，始可獲得觀者的認同。

其實在傳統的藝術中，本就有超越疆界的藝術品種，像我國的古典戲曲的熔音樂、舞蹈、戲

劇於一爐，西方歌劇的兼有音樂和戲劇的華采，芭蕾舞劇的以舞蹈與音樂衍繹戲劇，無不使所容括的各藝種都相得益彰。所以說所謂的「後現代劇場」戮力以求突破的，也並非是真正的創新，多半反倒使人覺得更像不夠完美的復古！

原載《表演藝術》第三十期（一九九五年四月）

後現代的表演藝術模糊了既有的藝術類型

法國的香堤偶視覺劇場（Compagnie Philippe Genty: Puppetry Visual Theatre）第三次來台，帶來了《勿忘我》（Ne m'oublie pas）一劇，是該團創辦人菲立普‧香堤的新作，仍以人與布偶同台合演一場介於戲劇與舞蹈之間的夢幻劇。奇異的舞台視覺形象把觀者引領進潛意識的門檻，在集體無意識的海洋中泅泳向人類共有的古老夢境：記憶與想像。

香堤偶視覺劇場在視聽的探險中，的確比一般劇場為觀者帶來更大自由想像的馳騁空間。沒有對白，像默劇、音樂、舞蹈般地訴諸肢體、光色、形狀、音樂等人類共有的感官語言，在不必經過語義的詮釋下直接打動觀者。

這樣的演出形式突破了現代以前的藝術類型，既不是傳統的所謂「戲劇」，也不是傳統的所謂「偶戲」，又不能歸屬於「舞劇」。它站在原有藝術類型的邊緣地帶，或者說是不同藝術類型的綜合。這正是今日我們在為藝術分類時所面臨的尷尬處境。

其實任何藝術在發展的過程中，都遭遇到二元背離的矛盾：一方面企圖建立規矩，另一方面又嘗試努力突破規矩。戲劇自然也不例外。如果說希臘古劇的結構如「三一律」者是經過長時間

所建立的，古典主義以後的戲劇原本像我國的古典戲曲，但在發展的過程中卻形成了排除歌舞，純以言詞為表現媒介，這種規矩含有歌舞的成分，但在發展的過程中卻形成了排除歌舞，純以言詞為表現媒介，這種規矩仍為大多數的現代劇場所遵守。戲劇便在這種「破」與「立」的辯證關係中發展著。但是在二次大戰以後，西方的劇場似乎經驗了一段大「破」而未「立」的歷史。從「荒謬劇場」質疑語言的表意能力，因而在章法上背離了傳統戲劇的要素與結構，到阿赫都（Antonin Artaud）倡議放棄文學劇本取法東方以演員為主體的表演功能在六、七〇年代所發揮的巨大影響，在在都使今日的劇場無意延續既有的規矩，群趨各立己見的創新之徑。於是「戲劇」的定義無形中被「解構」了，原來的中心，不再是中心，原來的邊緣，也不一定再是邊緣。試觀歐美各種類型的劇場在最近二、三十年中的起伏不定，其中幾乎沒有一種像過去的「寫實劇場」吸引那麼多的景從者，使後來者可以繼承前人的步伐邁進。

後現代的藝術無不企圖模糊既有的類型界線，而多數的藝術行政卻仍然執著於傳統的規範，難怪自稱為「劇場」的「香堤偶」和「進念二十面體」都曾被藝術行政者劃入「舞蹈」類。

反觀我國的古典戲曲，至今仍延續融歌舞於一體的表演形式，是故在戲劇中加入「歌」或（和）「舞」的成分，似是創新，實則是復古。

後現代的藝術慣於採用拼貼或雜植的手法，看來這種類型分界模糊的情形還會持續下去。在這種情形下，是不是藝術行政以及觀者也有必要調整一下對藝術分類的觀念？

小劇場與社區劇場

毋庸諱言，今日台灣現代戲劇的生命力仍然表現在小劇場的多彩多姿的多元姿態上，如果我們把「表演工作坊」、「屏風表演班」、「果陀劇團」定義為半「專業劇場」或半「職業劇場」，立意把他們排除在小劇場之外的話。這三個劇場漸漸建立起自己的風格，贏得較多觀眾的信賴，因此他們已到了不能不看觀眾的臉色，不敢輕易造次的地步。他們已跟所謂的「實驗劇」愈行愈遠了。

幾個人組成的小劇場，朝生暮死得像大海中波波前湧的浪花，個別言之雖無足觀，但整體言之，卻造成一種景觀，一種現象。他們規模小，花費少，不怕有沒有觀眾，可以肆意而為，所以他們盡可「前衛」，盡可「實驗」，盡可「另類」。他們也因此永遠停留在邊緣地帶，被大眾視為異端。

這種現象跟西方的小劇場一般無二。所不同的是，西方有太多做為主流的「大劇場」或「職業劇場」，異端的小劇場的存在恰恰可以矯正大劇場庸俗化、膚淺化、保守化的傾向。不幸的是在台灣實在還說不上有形成庸俗化、膚淺化、保守化的大劇場的存在，小劇場的異端姿態來矯正

些什麼呢？如果沒有矯正的對象，又何苦非要另類不可呢？另一層意義是西方的大劇場一向擁有足夠的觀眾可以存活，而我們的半職業劇場卻不得不靠官方或民間企業的資助而苟活，如果我們放縱小劇場的前衛與另類嚇跑了我們潛在的觀眾，何時才能使現代戲劇成為表演藝術的主流呢？這些問題應該是從事小劇場運動的年輕人檢討的地方吧！檢討以後，如果仍然覺得非要前衛或另類不可，那可能不全是任性或肆意，而是真正有些創意了。

異端的小劇場所引生的種種問題，恐怕也正是近年來使文建會出錢出力鼓勵小劇場向社區劇場轉型的原因。

「社區劇場」是西方的概念，直接從 community theatre 一詞翻譯而來。當然，先有「社區」而後才有所謂的「社區劇場」。英文 community 一詞的用法，也因時因地而異，據白秀雄、李建興合著《現代社會學》一書所云，迄一九五五年，西方對此詞的定義已有九十四個之多。林偉瑜在她的論文《當代台灣社區劇場》中，從歷史演變的觀點綜合出三組概念：一、指地理範圍和服務設施；二、指心理互動和利益關係；三、指社會變遷與居民行動。她以為，如果「社區」與「劇場」連用，則側重地理範圍，指的是地區性的劇場；然則地區的大小卻是具有彈性的。

「社區劇場」的概念雖然來自西方（有哪些現代社會的概念不是來自西方呢？）卻並非排除我國過去也曾有過類似社區劇場的事實。民間廟會的戲劇演出，有時不一定雇用職業劇團，也可以由地方仕紳出錢，集合當地的子弟演出一台戲來。這種由一地的居民演戲給當地的居民觀賞的方式，雖非常設，卻近似西方的「社區劇場」了。

林偉瑜的論文除了在理論上釐清「社區劇場」一詞的概念外，主要即根據近年來政府的政策研究當代台灣社區劇場的存在與發展。在「社區劇場」的名義下，她先後考察了台中的「頑石劇團」、台南的「華燈劇團」（現改名為「台南人劇團」）、高雄的「南風劇團」和台東的「台東劇團」。

有趣的是，以上這些劇團雖然欣然地接受了文建會「社區劇團活動推展計畫」的資助，有些劇團卻表現出被界定為「社區劇場」的疑慮。這又是為什麼呢？正因為小劇場可以為所欲為，害怕一旦被封為「社區劇場」，可能會失去了這種自由。同時，又害怕一旦成為「社區劇場」，不免給人一種「業餘」的印象，失去了向「職業劇場」轉型的動力。這種情形似乎說明了文建會以「資助」的手段迫使一些小劇場轉型為「社區劇場」。像以上林偉瑜所考察的幾個劇團，都曾在「社區劇場」的名義下接受過文建會的資助，所以一方面在眾多的小劇場中他們得以日漸壯大並穩定下來，另一方面不得不進行一些社區服務的活動。

有人曾經質疑，文建會的「社區劇團活動推展計畫」似乎專對台北以外的地區而設，同樣受到資助的台北市的一些小劇場卻不必冠以「社區劇場」之名。我想，文建會的原意不過是借用一種合理的名義來推動台北以外地區的劇運，並非說明台北市不該有所謂的「社區劇場」。

如今台灣的「社區」意識相當強烈，每次看到某地民眾包圍污染性的工廠，或者為傾倒垃圾所引起的抗爭，都是社區居民的集體行動，沒有人敢再忽視有形的和無形的「社區」實在是存在著的。那麼，「社區劇場」的發展在「社區」意識的主導下是其時矣。戲劇本是要演給人看的，

首先演給所在地的群眾觀賞，有何不可？與其讓眾多的小劇場朝生暮死，或是專演些嚇跑觀眾的戲碼，還不如迫使其中一部分轉型為「社區劇場」，來服務社區的居民。這些「社區劇場」如果一旦條件成熟，也並非不可轉型為「職業劇場」，何況沒有人規定「社區劇場」不可以專業化。

至於一般的小劇場，當然有其存在的必要，雖然它的異端性使它永遠留在主流以外的邊緣地帶，可也正因為是異端，才可以不時地搖撼著、矯正著主流文化的保守與世俗化的傾向，即使還沒有所謂的主流劇場。

原載《文訊》第一六一期（一九九九年三月）

表現的意象世界

──評林克歡的《戲劇表現論》

任何藝術活動都是人類精神的迸發，組成人類文化活動之一環。戲劇也不例外。就宏觀的視野來看戲劇，戲劇不是孤立的現象，跟人類其他人文科學──諸如神學、哲學、歷史學、人類學、社會學、心理學等──所觸及的問題與層面交互重疊。就社會架構而言，戲劇的發展與社會、經濟、政治的變動息息相關。譬如說，中國的現當代戲劇所以與我國古典戲曲大異其趣，乃因西潮東漸所帶來的影響。故論述我國的現當代戲劇，自不能忽視以上的種種牽絆。

中國現當代戲劇本來幾乎是一片猶待開發的處女地，近年來由於海峽兩岸戲劇學者的不斷努力耕耘，已經做出了一些可見的成績。從戲劇學的觀點來看，有四個大領域值得進一步的開發：一是中國現當代戲劇史、二是戲劇批評、三是戲劇理論、四是劇場學。目前做的較好的是前二者。現當代戲劇史，在大陸連續出版了七、八部之多，台灣也有兩部。戲劇批評最常見於報章雜誌，海峽兩岸都已有個別的劇評集出版，但不曾結集出版的散篇更多。相形之下，後二者的開發則嫌不足。

林克歡先生的《戲劇表現論》，屬於戲劇理論的領域。其用功之深，取例之廣，很值得注意。

正如該書引言中所言「一切戲劇都是表現性的世界模型。」「一切舞台表現都深深地植於我們對感情生活的需要，都在於探尋模型表象後的意義。」全書的結構即扣緊這個線索，一路發展下去。

該書分作上下兩篇：上篇主要在界定戲劇的範疇。〈扮演與扮演性〉一章，從文化學的觀點來規範戲劇的地位與效用。作者說：

原始的扮演是人類生活中的特殊需要，它涉及超越現實的集體的夢想，以及與文明發展密不可分的虛構。沒有夢想就沒有科學發明與藝術創造，就沒有任何變革，改善生存處境的可能性。人類超越現實的衝動永遠是生命和力量的表現。[2]

〈儀式與儀式化〉一章是從人類學的視角切入戲劇。戲劇的源起來自初民的儀式禮拜，中西的戲劇學者蓋鮮有疑義。這個問題重疊了戲劇史與人類學兩個學科。

〈共享與共享的空間〉一章談的是劇場的變遷，毋寧也是一個經濟學及社會心理學的課題。

從「鏡框式舞台」到「敞開劇場」、「環境劇場」，其實可以視作社會心理對經濟變遷的反應。

〈取消表現的表現意識〉一章談的是政治宣傳劇、偶發戲劇、類戲劇等，則是和社會學有關

的命題。

難為作者涉獵如此之廣，從宏觀的人文科學一步步逼近戲劇的核心。

下篇就直指戲劇的本體與發展了。

〈舞台意象〉一章雖是戲劇的核心，但也是一個美學的問題，正是戲劇理論不能迴避、也不能輕忽的。舞台意象說明了戲劇表現之所以成其為「表現」。

〈舞台間離〉與〈荒誕‧悖論〉兩章研討了二次大戰前後西方舞台在超脫了寫實劇場以後的新發展。

最後一章，在令人迷惑的多元面貌的當代劇場中，作者特別提出了「複調」與「拼貼」兩種，他說：

當代是一個競爭與兼容的時代，各門藝術都不可能固守於自身的經驗而無視其他藝術門類的發展。戲劇藝術在其發展過程中，必然會將各種新的成分、新的媒介吸收、引進到自己新的綜合之中。新的成分、新的媒介的雜用、平列、交錯可以形成對立、照應、間離、拼貼等關係，但不一定都能形成複調。複調形式的藝術表現始終建立在如下的觀念上：客觀世界不存在單一的結構與秩序，也不存在唯一的通往真理的道路，對真理的接近，只有通過對話、切磋、辯論、證偽才可能實現。平等對話、平等共存不僅是藝術表現的秩序，也應該是人類社會的秩序。[3]

以上的一段話，不但說明了作者所以強調「複調」與「拼貼」兩種戲劇形式的原因，也可視為作者的藝術觀和世界觀。

這本理論的著作，旁徵博引，具有一定的理據，但更可貴的是並不囿於純理論的論述（discourse），而是舉了大量的實例來印證理論。在所舉的例證中，固然不乏中國古典戲曲和西方戲劇的例子，但最能引起我們興趣的是當代海峽兩岸劇作和演出的實例。據我所知，林克歡先生是首先把台灣和海外的劇作介紹給大陸劇壇的評論者。對大陸的讀者而言，作者顯示了他對台港當代戲劇的熟稔；對台灣讀者而言，當然他又是大陸劇場的最佳代言人。對海峽兩岸雙方劇場的認識之深、知識之廣，目前不做第二人想。

同樣難能可貴的是作者把握到中國現當代戲劇兩度承接西潮的影響與西方現當代劇場糾葛的互動關係，把中國現當代戲劇置於世界戲劇的場域中來加以審視，更能夠凸顯出當代中國劇場的真實面貌。

但是這本書也有美中不足的幾點：一是在現當代西方戲劇的發展中，作者特別強調了布雷赫特的「疏離論」（Theory of Alienation）、五、六〇年代的荒謬劇場和葛羅托夫斯基（Jerzy Grotowski）的「貧窮劇場」，反倒對阿赫都（Antonin Artaud）的「殘酷劇場」一筆帶過。以對西方當代劇場及戲劇理論的深遠影響而論，未免忽略了阿赫都的重要性。

二是在討論「舞台意象」時，作者的界定為：

舞台演出中的意象呈現極為複雜，可以呈現在場景、敘事結構或人物的行為模式上，可以呈現在台詞的文學語言中，可以呈現在個別人物、群眾角色或歌隊（舞隊）的形體表演中，也可以呈現在佈景、燈光、服裝、音響系統中。可以是視覺的，可以是聽覺的，也可以是視覺、聽覺整體綜合所形成的氛圍。可能只是一種描述、一種單純的呈現，也可能是一種隱喻、一種象徵，甚至是一種整體性的象徵系統。4

以上所言正是符號學（semiotics）所關注的對象。因為符號學與結構主義的姻親關係，早期的符號學家若不是來自派拉格學派（Prague School），就是與該學派有相當的淵源。但是後來在美學的領域內建立符號學宏基的則推當代的義大利美學家郁拜托·艾寇（Umberto Eco）。他在《符號學與語言的哲學》（Semiotics and the Philosophy of Language, Bloomington: Indiana University Press, 1984）和《闡釋的界域》（The Limits of Interpretation, Bloomington: Indiana University Press, 1994）兩書中對符號學的理論有深入的探索。符號學在詩和小說中的應用已頗有成績，但批評家越來越發現戲劇才是符號學馳騁的最佳園地。戲劇所具有的豐富和複雜的意象，只有當作符號來探究的時候，才能具現其深層的意蘊。艾寇的《闡釋的界域》一書中，就有專章討論「闡釋戲劇」（Interpreting Drama）。近年出版的艾斯頓（Elaine Aston）和薩瓦那（George Savona）合著的《由符號體系看劇場——一種文本和表演的符號學》（Theatre as Sign System: A Semiotics of Text and Performance, London and New York: Routledge, 1991）提供了不少戲劇符號學的研究概況和成就。如果這一章能夠置入符號

學的理論框架中予以討論，則比散漫地徵引一些不具系統性的話語更具有說服力，也更易於看出舞台意象在戲劇文本及演出中的核心意義。

最後，就本書的體例而言，作者附加了不少腳註，是一個可喜的現象。一般大陸出版的書籍中有關人名、書名的翻譯常常不加註原文，在目前譯名殊未統一的情況下，常會形成有心的讀者一種不少的阻障。本書作者有的加註了原文，有的亦未加註，將來修訂時希望能統一體例，一律附加原文。

書中有引用俄國理論家及戲劇家之處，對台灣的讀者是一種挑戰，因為我們在這方面的知識太缺乏了。

一本理論性的著作，書後若附有引用書目及索引，就更完善了。

註釋

1《戲劇表現論》，頁一。

2 同前，頁一三。

3 同前，頁二七八。

4 同前，頁一四二

文化·語言·戲劇

香港是個奇特的地區，割讓租借加在一起，百餘年來是英國的殖民地。日本在台灣殖民不過

五十年，留下多少日本文化的遺跡，何況做殖民地一百多年的香港呢！

在香港受過教育的人都多少會說英語，而且以說英語為榮；一般來說，香港是粵、英二語雜

用的社會。上層的英國統治者和英化徹底的高級華人，只會說英語，不會說粵語。下層是教育極

低，甚或不曾受過教育的勞苦大眾，只會說粵語，不會說英語。中間階層，則是一群基本上說粵

語，但同時也能說一口從半吊子到相當流利程度的英語的中產階級。以語言為表達媒介的戲劇，

基本上反映了這種文化新貌。主要的演出以粵、英二語為主，用普通話（國語）演出的竟成鳳毛

麟角。如果英語代表英國文化，粵語代表地方文化，那麼香港獨缺由國語所代表的泛中國文化。

進念二十面體（Zuni Icosa hedron）以前衛劇團的姿態出現在香港社會，實在並非偶然。該劇團

於今年元月二日在香港理工學院演出了《極樂世界之七大奇景》（Seven Wonders of the World），是近年演

出系列之一。劇場的觀眾席裏豎立著「喃嘸阿彌陀佛」的紙招（另一面則書寫了一些不相干的成

語），很為驚人。舞台上呈現的是靜態的一、二人體，陪襯著正中時或捲上、放下的銀幕上的動態

映像。映像內容約分三組：一組表現一個形似應召女郎的女人與一個西方男子的邂逅；另一組為廚師雕裝龍鳳餚盤的過程；第三組是一群青年在一所敞廳中的身體律動。銀幕上所呈現的不過是業餘水平的映像。此外觀眾耳中則承受著火車聲、飛機聲和街聲的衝擊。既然展示給觀眾的主體為銀幕，是否還可稱之謂「舞台劇」呢？業餘攝影機的隨興掃描，是否具有特定的內涵和藝術企圖呢？

這些都難以回答。總之這是一次考驗觀者耐力的演出。演出半小時後，有人上台宣布因放映機故障，以下演出取消。觀眾亦不知真故障，抑或劇中安排如此。接下來便是集合了港、美、加數地教授主持的討論會，自然全用英語，使滿場的觀眾覺得是一件「不枉此行」的文化事件。

這種演出該歸入「理念劇場」之一種，是純西方的。中國戲劇向以娛樂為主。西方後現代的前衛演出則是絕對「反娛樂」的，常以各種惹厭的方式來考驗觀眾的感官，說是為了啟發觀者的思考。因此很多的演出似乎只發揮了催眠的效果。例如《沙灘上的愛因斯坦》（*Einstein on the Beach*）一劇，有長達半小時的靜止畫面，實在對觀眾形成一種虐待，然而觀者都在追求新形式的理念下忍受下來。

進念二十面體在香港的社會中，代表了中上層的文化菁英，所以經常只展示圖像不使用語言的原因，一方面可能有意模仿美國的「新形式主義劇場」，另一方面大概為了避免掉入取悅粵語或英語觀眾的兩難之間。藉戲劇表達理念是可行的，藝術形式的自由追求是可貴的，這一切都表徵了西方式的思惟自由和個人主義的肯定。但如果只像從西方吹來的一朵無根的花，如何扎入中國的泥土呢？

別忘了觀眾是誰！

詩人可以像夜鶯一樣站在黑夜的樹枝上唱歌給自己聽，但劇作家卻不成。劇作家不但需要稱職的導演、舞台設計和演員把文字轉化成具體的動作、畫面和聲音，更需要觀眾來觀賞。倘若沒有觀眾，也就不必要演出，更不必非要假借戲劇的形式來完成作品不可了。

劇作家、劇本與觀眾的關係最適合印證「接受美學」的理論。接受美學意圖轉移過去的文學批評把重點置於外在世界、作者或文本上，逕行把視角瞄放在讀者身上。就劇作者論，觀眾的地位代替了讀者。劇本為何而存在呢？除了觀眾以外，似乎沒有其他存在的理由。沒有通過觀眾這一關，所有紙上的劇作都還不能稱之為真正的「戲劇」！

觀眾是一個群體。「群眾心理學」告訴我們，群體並不是其中每一個人的總合，個人在群體中總是失去原有的個性。失控的群眾暴動最足以說明這一現象。戲院裏的觀眾雖然不會像暴動的群眾那樣走向極端（觀眾暴動也有先例），但彼此之間的感染力是不容忽視的。笑聲固然富於感染，哭泣時的唏哩嘩啦也常像波浪一般地傳播開去，所以觀眾的反應會直接影響到台上演員的情緒。一場精彩的演出，常來自台上與台下的激情交流，一場演出的失敗，也由於台上台下彼此都

灰冷了心。

「觀眾」這一個既抽象又具體的名詞，所指的那一群人有其一定的時間局限，相差五十歲以上的人不太可能聚於一堂，居住在遙隔的區域也難以在同一時間匯集。因此，每一個時代、每一個地區，都有其特定的觀眾。雖然在群體中他們表現不出特別的個性，但是政經文化所形成的時代氣氛和地域色彩，卻像一條無形的線貫穿著每個觀眾的心靈，使他們產生出在他們自己的時空中所獨具的共同的渴望和期待。希臘悲劇時代的劇作家與希臘的城邦觀眾之間，肯定是靈犀相通。我國抗日戰爭的八年常被形容為話劇的鼎盛時期，最大的原因正是因為劇作者和演出者都呼應了當日觀眾那種共有的同仇敵愾和愛國的熱情。如今時過境遷，同樣的劇作，面對不同的觀眾，便難期獲得同樣的效果。

有些劇作似乎具有比較持久也比較廣闊的感染力，例如莎士比亞、莫里哀（Molière）、契訶夫（Anton Chekhov）的作品，一方面因為劇作者瞄準了某些不易因時地而變更的人之通性，另一方面也由於演出者因時制宜的變通和詮釋。所以需要詮釋，正為了適合不同時地的觀眾殊異的口味及理解程度。日本蜷川劇場演出的《米蒂亞》及當代傳奇劇場預備演出的《樓蘭女》，肯定不同於原版的希臘悲劇《米蒂亞》（*Medea*）。然而，這卻是使一個劇作得以超越時空唯一可行的辦法。所謂「忠於原作」，從觀眾的立場來看，恐怕既無此必要，也是不可能的。

既然觀眾主宰了演出的成敗，不論導演、演員詮釋舊作，還是劇作家創製新作，都不該忘了觀眾是誰！

文化的邊緣與中心

一向以自己語文而自傲的法國人，愈來愈驚覺到法國的語文已被外來語嚴重地污染了。這外來語指的是英語，或者更確切地說是美語。在法國再度引起了捍衛法語純潔性的大辯論。

在台灣，我們的國語豈不也有類似的處境？政府的官員以會說「美語」為榮。即使不會講的，也要努力設法在中文中夾用一二英文字彙，以便跟上時代。非只官員，連大學教授、大學校長也不例外，倘若在言談中不夾用一二英文字，生怕被人貶損了自己的學問。

語文代表了整體文化現象。英國大概自從工業革命成功，取得了海上霸權，在世界上各個角落廣布殖民地之後，就漸漸奪得了世界文化的主導權。二次大戰後，美國起而代之，成為英語世界的中心；換一句話說，也就成為世界文化的中心。我國文化，包括海峽兩岸在內，在今日的情勢下，不得不坦然面對這種已經處於邊緣地帶的現實。

前些時，兩部曾獲得坎城影展及柏林影展大獎的國片《霸王別姬》和《喜宴》，本已蜚聲國際影壇，但國人仍以未獲得奧斯卡外語片金像獎為憾。這種心理十分清楚：把在美國的奧斯卡影展獲獎看作是最高的榮譽！

我們的戲劇自然也脫不了美國的影響。紐約的百老匯、外百老匯、外外百老匯的任何風風雨雨都會打濕了我們的舞台。我們的劇團也以能夠赴美演出（雖然是只能在華僑的圈子內）為榮。可惜的是美國尚沒有一種最佳外語舞台劇獎，否則一定也會成為邊緣地區（包括我們在內）競逐的對象。

文化的中心與邊緣，是經濟、社會、人文等複雜的因素在長時間的歷史進程中輻湊而成的結果，當然不是個人的意志在短時間內可以扭轉的現象，也更沒有理由必定要滋生「取而代之」的霸權心理。未來理想的世界應該是一個多中心的世界。美國做為英語世界的中心沒有理由必然會壓制或取代中國語文的中心，除非是所有的中國人都故意放棄自己的語文，像新加坡和目前的香港。

戲劇是精鍊語言和維護語言的一個堅強的堡壘。如果我們仍堅持中國語文的戲劇，在主觀的認知上就不至於真正流為邊緣地帶。

中國的戲劇和中國的電影，首先應該贏獲中國觀眾和中國評論者的歡心和肯定，比汲汲徵逐於歐美的市場更值得努力。

法國人維護法文的純潔性是不肯放棄自己的中心，難道中國人如此的不珍惜自己的文化中心嗎？維護和發展中國語文的戲劇就等於為未來理想的多中心世界文化盡一分力！

原載《表演藝術》第十九期（一九九四年五月）

潛伏在心靈中的「魔」

自從劉邦友血案、彭婉如命案、空軍警衛連士兵蔡照政射殺同袍三死三傷、宋七力、妙天、太極門的詐騙案、逆子弒父、弒母、大大小小官員的貪瀆案及歹徒殺警奪槍公然向公權力挑釁接連爆發以來，很多人都在憂心，憂心我們的社會病了。是的，我們的社會是病了，我們出門不敢坐計程車，在家又害怕暴徒破門而入，走在街上疑心遇到金光黨，上班又擔心同事會不會忽然發起飆來，兒女幼時怕他們為人拐帶或綁架，長大後又恐成為他們的待宰羔羊……這日子真正不好過呀！

其實，任何社會、任何時代，都會發生諸如此類令人心驚膽戰的案例，但可能沒有如此密集，在短短的時間內連珠爆發得使人喘不過氣來。暴力、欺詐、忤逆、貪瀆等罪行在人類的歷史上絕非罕例，因為每個人的心靈中都潛伏著一個「魔」！

是的，上帝與魔鬼是人性的兩面。如果人是可善可惡的，足見人類的心靈中本來就蘊含著善惡二元的基因。

對於處理心靈中的「魔」，大概不外兩種模式：一是壓抑，一是疏導。我國傳統上採取前

者，一心擁護孟子的性善說，否認荀子的性惡說，以隱惡揚善的手段企圖把惡封殺於無形。古希臘人採取的是後者，所用的方式主要是「悲劇」，正如亞里士多德所言「悲劇可以引發起哀憐與恐懼，使觀者的情緒得到發散」。俄狄浦斯的殺父娶母、阿格曼儂的以女為犧牲、克莉婷尼斯特拉的殺夫、奧瑞斯提斯的弒母、米蒂亞的殺子等，無不揭示出人間殘暴和忤逆的極致。然而這些都是舞台上演出的戲，其所以震撼人心，正因為人人心靈中都潛伏著一般殘暴和忤逆的「魔」。希臘人以及後來繼承了希臘文明的歐西諸國的人民多半相信舞台上所激發的哀憐與恐懼可以疏導觀者的情緒，因而減少了同樣的悲劇在實際的生活中發生。這樣的思惟方式大概也是現代的心理學所認同的。同樣都是除魔，以現代心理分析的理論觀之，疏導遠勝於壓抑，正如大禹治水的疏濬勝過鯀的防堵。

我們社會中有掃不盡的黑，除不盡的暴，是不是正因為我們的舞台太少了，在少數的舞台上又太祥和平靜了，以致引發不出哀憐與恐懼，進而使群眾的情緒獲得發散？我們的情緒得不到在模擬的戲劇情境中發散，只好在生活中爆發出來。

如今，我們的法務部成為最重要的部，因為我們決心要掃黑除暴。我們的文建會呢，因為看似與掃黑除暴無關，所以在行政院的諸部會中只能成為點綴。這一個事實說明了我們的思考模式及執行策略用的不過是鯀的辦法，卻不相信大禹！如果我們把擴展警力和增建監獄的經費撥一部分出來建築戲院、輔導各類劇團（社區的、前衛的、半職業的、甚或職業的）的發展，會不會收到掃黑除暴同樣的效果，甚或更佳呢？似乎沒有人這樣思考過，對未來的結果也沒有人敢打包

票。但是可預見的是，倘若劇團夠多，未來精力過剩的年輕人把時間和精力貫注在舞台上或凝聚在舞台下，肯定會減少他們參加竹聯幫或四海幫的機會！

這幾年，各地的劇團多少也受到文建會的眷顧，但都是象徵性的，今日能夠站立起來的，無不是靠著團員自己的努力。中南部的劇團奮鬥得格外辛苦，前仆後繼，備極艱辛，唯憑對戲劇的一份熱愛，才發揮著百折不撓的精神。他們是最需要文建會或社會上的任何財團奧援的一群。不幸的是文建會的經費實在有限，因為沒有人想到文建會其實也可以配合法務部從另外一條途徑來圍剿社會上的罪惡。

文建會任重而道遠。但是如何使主政的人理解到文建會不應該只是政府的一個點綴，卻似乎是一件萬分艱難的事！

原載《表演藝術》第五十二期（一九九七年三月）

期望具有史觀的評論

——八十八年《表演藝術年鑑》戲劇評論總評

民國八十六年居振容先生評鑑該年度的戲劇評論時，首先虛構出一位「完美的戲劇評論家」，這位理想化了的完美戲劇評論家，不但專業、專職，熟讀戲劇史、所有劇作及有關文獻，對戲劇理論、美學思潮，都瞭如指掌，而且客觀、敬業，無戲不觀，絕無遺漏。又加以薪資豐厚，體力過人，為蒐集資料奔波跋涉，不辭勞苦。再加上才高八斗，妙筆生花，文彩斐然……如此的戲劇評論家非但古今中外從未見過，未來和未來的未來都不可能出現這樣的一位理想的戲劇評論家，因為我們居身的地球上還沒有這樣的條件。退而求其次，我們只希望追隨世界上諸如紐約、倫敦、巴黎等幾個戲劇大城之後，在幾家重要的日報上開出幾塊固定的劇評園地，使重要的戲劇演出在首演之後立刻獲得專業而客觀的批評，一方面做為演出者修正改進的參考，另一方面也可做為一般觀眾走進劇場的南針。

可惜自從《表演藝術年鑑》增添了對「評論類」評鑑以後的三年來，開有戲劇評論園地的報章雜誌仍然只限於《民生報》、《自由時報》和《表演藝術》雜誌三家媒體而已，兩家日報均採

取不定期的方式，《民生報》約兩個星期刊出一篇，《自由時報》據《表演藝術》同仁蒐集到的資料，去年全年只刊出五篇，只能說是略微點綴。《表演藝術》雜誌也以報導為主，只偶然刊載評論。至於兩家大報《中國時報》和《聯合報》，在此領域依然缺席。這個現象與其說是報章不重視戲劇演出和戲劇評論，倒不如說是因為我們的現代戲劇創作及演出仍不成氣候，不能成為大眾藝術鑑賞和娛樂消閒的主體，更未達引領藝文風騷的地步，所以才會遭到對消費市場極度敏感的媒體之忽視。

在撰寫現代戲劇評論的隊伍中，經常出現的名字仍然是陳正熙、王墨林、李立亨、王友輝、呂健忠、林鶴宜、紀蔚然、周慧玲、吳小分、傅佳霖、傅裕惠、鴻鴻、蔡依雲等幾位。此外，倒是又出現了一個新名單，像葉子啟、王婉容、黃顯庭、楊婉怡、何一梵、施樂、施立、紀慧玲、田國平、方靜琦、林盈志、陳雅雯、史丹力、但唐謨、吳大綱、劉克華、于善祿、黃麗如等偶然也有一兩篇戲劇評論見諸報端或《表演藝術》雜誌。評論的隊伍看來是擴大了，在發表的園地不曾對等增長的情形下，等於說每個人寫的數量反倒相對地減少了，有的人一年之中可能就只寫過一篇而已。這般情況當然會影響到專業、專職戲劇評論的建立，結果大家都是業餘，形同客串。

所謂專業本有兩層意義：一指在知識的領域內，寫劇評的人應該具備戲劇史及戲劇理論的基礎，同時又有廣讀劇作、廣看演出的經驗。其中「史觀」尤其重要，一個評論者欠缺「史」的認識，不但看不出美學的走向，技法的來龍去脈，也無法為一個新作品找出時空的應有座標。另一層意義，指的是以寫劇評為專業，當然並不排斥同時有其他的兼業。專職指的則是進一步擔任某

報或某刊物的專職劇評人，成為該報或該刊物的支薪人員。就以上主要的幾位戲劇評論者的名單

看來，有的正在大學中教授戲劇，有的是參與劇場活動多年的評論者或編、導、演，有的更是戲

劇系科班出身或經過戲劇研究所洗禮的戲劇學者，就知識領域而論，他們都稱得上是專業人員。

但若就職業而論，他們卻非專業，連副業都說不上，都是名副其實的客串或玩票。至於專職，那

就更談不到了，至今各報只有專職的藝文記者或影劇記者，尚無專職的戲劇記者，遑論專職的劇

評人了！

在既非專業又非專職劇評人的情形下，多位劇評撰寫者以客串之筆所交出來的成績，大致盡

到了劇評者應盡的責任，一掃過去為人情包袱所累，無端的捧場叫好，或過分的責難令當事人痛

心疾首的兩個極端，比較客觀地呈現出一年來戲劇演出的藝術水平。

民國八十八年在全台灣一年的演出也不過二十多種（各地零星的社區及地方劇場的演出因無

評論，未計在內），比起倫敦、巴黎每天都有上百各種類型的劇目在上演，不能同日而語。一年

不過二十幾種演出，每一種以平均演出五場計，也不過一百多場而已，全台灣一年有兩百多天無

戲可看，那有戲看的一百多天，也只有一種戲在上演，難怪養不起專業、專職的劇評人了。

在這二十幾種劇目中，多半都是新製作，諸如《誰家老婆上錯床》、《旅人手記》、《十三角

關係》、《露露聽我說》、《君去有拙時》、《我和春天有個約》、《仲夏夜之夢》、《寶蓮精

神.nia.tw》、《一張床四人睡》、《差異‧共振＃2》、《在路上》、《我妹妹》、《有一天腸子塞滿

氣》、《千刀萬里追》、《三三兩兩》、《曠野之歌──太虛吟Ⅲ》、《開山紅》、《群蝶》、歌舞劇

《東方搖滾仲夏夜》等，也有舊戲重演，例如《暗戀桃花源》、《動物園的故事》、《寂寞芳心俱樂部》等。其他則為小劇場的習作，例如「第二屆放風藝術季」、「第三屆耕莘藝術季」、「嗆！莎士比亞碰上小劇場」等。

對新製作，一般評論較為嚴格，例如陳正熙評《誰家老婆上錯床》認為是導演的失敗（《和八卦雜誌有何區別？》）；呂健忠則說導演誤導了這一齣笑劇的美學寄意（《虛擬緋聞與美學距離》）。王友輝認為《旅人手記》的編導、演出都很生澀（《迷路的旅人》）。林鶴宜對《十三角關係》的評語是「編導的畫虎不成」（《喜鬧與感傷各自為政》）；吳小分說：「在外遇風暴的背後企圖承載一個命題，然而不論是演員的表演能力或編導選擇的故事都使得這一個原來可能偉大或深刻的焦點變得模糊。」（《八卦迷霧中卑微的賤民》）只有王墨林看出作者有「觀照世紀末的誠意」（《商業劇場需要怎樣的批評觀點》）。傅佳霖評《露露聽我說》的劇情鋪述過於簡單（《辯證不足的人生滋味》）。李立亨認為《君去有拙時》不過以畫面取勝而已（《老，卻充滿希望》）；林盈志則說這次演出讓人懷疑到底劇團慣用的製演模式是否出了問題（《君去有拙時》真有拙時）。紀蔚然評《在路上》「留白不足，無法提供觀眾再創造的空間」（《劃地自限》）。陳正熙指出《一張床四人睡》的結構鬆散、重視技巧而顯匠氣（《抗拒疲憊與美學堅持》）；王友輝有比較持平之論，雖然認為劇作者語言模式有單一傾向，使得角色的語言特質大為減弱，整齣戲變成劇作者的分裂辯證，而不是真實人物生活中的語言，但編導卻不流俗地將情欲鎖定在人性本質的探索而非笑鬧的宣洩，值得肯定（《矛盾的憂鬱》）。《我和春天有個約》不幸獲得了一致的惡評，王友輝

認為是詩意的功敗垂成，只見演員不見角色（〈悵然的約會〉）；陳正熙則說演員、導演都令人難以忍受，是一次粗製濫造的演出（〈粗製濫造的女人情事〉）。王友輝懷疑《差異・共振 #2》是戲劇？舞蹈？裝置？還是音樂？讓觀眾困惑於它的歸類（〈繽紛的記憶花園〉）。蔡依雲覺得《我妹妹》時空交疊難以避開複雜與紊亂（〈家概念隨時切換空間轉移都不會崩塌〉）；呂健忠以莎翁多數劇本敘事複雜及傳統戲曲場景自由跳接為例，感嘆「編劇在這方面疏於經營，偏又出現複雜的寫實佈景，實在怪不得導演力不從心」（〈後現代告別式〉）。王墨林說《三三兩兩》「沒有意義，沒有文本，卻使人對九○年代後期的小劇場有一點挫折」（〈反成人化是一種論述嗎？〉）。王友輝很含蓄地說：「《曠野之歌──太虛吟III》雖然各種質材器物的節奏和樂器人聲的旋律勾勒出多重想像的空間，但舞台上受過長期訓練的演員身體所呈現的視覺形體線條竟無法負載這樣的聽覺意象。」（〈得失之間的太虛意境〉）

對兩次校園的演出（非一般校園，而是帶有戲劇教育指標作用的「國立藝術學院戲劇系」）呈現兩極化的評論。一方面盛讚《仲夏夜之夢》的成功的嘗試（周慧玲〈在原著與改編間角力、搏感情〉、陳正熙〈可望可及的仲夏夜夢〉、呂健忠〈仲夏一夢分古今〉），另一方面是對《寶蓮精神.nia.tw》的一致貶責，認為《寶》的製作，表演出一種非專業的輕忽態度，無論對參與演出或觀眾都是一個『錯誤的示範』（陳正熙〈專業道德無從迴避〉）。這兩極化的評論，除了反映出演出的結果外，也說明劇評者對戲劇教育的重視。

相反的，對重演的舊劇，評論者就寬容得多。傅佳霖（〈溫故知新，別有所思〉）與劉克華

〈〈小人物的悲壯〉〉都為重演的《動物園的故事》拍掌叫好。李立亨稱舊劇重演的《寂寞芳心俱樂部》是「一個嚴謹的製作，在將外國故事移植到國內的工作上基本上是令人信服的」（〈外外百老匯，台北不遜色〉）。王墨林雖然認為重演的《暗戀桃花源》不脫通俗劇的窠臼，難免又掉進商業劇場的賣點（〈要哭？·要笑？·還是要虛無？〉），但是並無進一步的非議。

至於幾個集體的小劇場習作競演，除了有兩齣戲獲得佳評外，其他均被評為粗糙的演出。例如「第二屆放風藝術節」作品的粗率輕忽（蔡依雯〈劇場未成年但豈容輕率！〉）或參差不齊，有明顯的搪塞之嫌（鴻鴻〈極小空間、極大自由〉）；或只證明小劇場還活著而已，其呈現的意義卻似乎還陷在創作者自身耽溺的主觀意識裏（傅佳霖〈莽動無罪，造反有理〉）；再不然就像傅裕惠說的「很難說服目前的台灣觀眾花他們自己的血汗錢純粹來看一廂情願地在一個黑盒子裏的『顛覆』與『叛逆』……真不知道這些創作者要幹什麼？」（〈小劇場承受之輕〉）「第三屆耕莘文藝季」展期過長，宣傳失焦無力，作品品質良莠參差不齊，故反應冷淡（于善祿〈雷聲大，雨點小〉）。「嗆！莎士比亞碰上小劇場」被評為「習作性質濃厚，劇目多流於平板化、類型化、概念化而且缺少舞台魅力，其中多少有場面調度的尷尬、表演的生澀、詮釋的矛盾等問題」（黃麗如〈當莎士比亞遇上臨界點……快閃！〉）。

其中兩齣獲得佳評的是《新千刀萬里追》（第二屆放風藝術節）和《有一天腸子塞滿氣》（第三屆耕莘藝術節）。前者傅裕惠認為把生活中最合理化的荒謬詭誕搬上舞台，呈現出人性裏習以為常的麻木不仁，令人激賞的地方在於它指出生活暴力是一齣永不下檔的好戲（〈小劇場承受之

輕）。後者的導演／編劇／演員間互動拉扯關係非常耐人尋味（施樂〈毀壞與重建的在地情感〉）。

《東方搖滾仲夏夜》因為是歌舞劇，另當別論。幸好有一位在歐洲專修歌舞劇的藝術碩士吳棋潓交出一篇頗內行的評論。他雖然覺得樂器配置與整體頻寬的處理在渾濁的聽覺空間和黑暗的劇場視覺中，無法辨識或閱讀歌詞的含意，未免造成一次聽覺遺憾，但總體而論「果陀大膽且努力的實踐著所有新的、創意的、另類的、不曾發生的歌舞劇夢想」，承認「在『精緻度』與『專業度』上，果陀劇場儼然已是國內製作歌舞劇的翹楚」（〈悲喜交加的台灣「歌舞劇」〉）。

綜上所述，八十八年度的現代戲劇評論不但富於理據，而且振振有詞，其中的凌厲之筆，與其說是過於嚴苛，不若說是恨鐵不成鋼的拳拳之情。客觀而言，如今的新作時常流於輕忽草率，使行家嘆氣，令觀者卻步，長此以往，實有礙於現代戲劇的開展。劇評者的任務正是指出其中的缺失，與創作者、演出者建立起一種正常的溝通橋樑，使後者有所警惕與改進；同時也可提高一般觀眾的欣賞水平。

然而在大多數的劇評中，令人遺憾的是看不出評者對戲劇史的認識，所有的評論均像獨立於歷史的潮流之外，前不見古人，既未見西方之古，更難見我國之古，欠缺了歷史的縱深，如何為之定位？現代戲劇是一步步走來的，豈是憑空而降？是否我們的戲劇教育輕忽了「史」的訓練？抑或現代人寧願與前代斷絕關係？

原載《八十八年表演藝術年鑑》（二〇〇〇年）

他山之石——從莎士比亞到當代

莎士比亞的身分之謎

莎士比亞到底是何許人也？以莎士比亞為名所遺留下來的作品？愈來愈成為具有考據癖的英美學者聚訟紛紜的問題。為這些問題所澆潑的墨水不下於我國紅學家對《紅樓夢》作者的考證。但最大的不同是：中國的紅學家似乎愈來愈確定曹雪芹為《紅樓夢》的原作者，莎學家卻愈來愈對莎士比亞其人起疑了。

每年都有大批旅英的外國遊客到倫敦附近的「四川的佛愛聞」（Stratford-on-Avon）一遊，為的就是據說該地是莎士比亞出生的故土。但據近人考證，那兒的那位莎士比亞的大名拼作：Shaksper 或 Shakspere，而從沒人找到他簽作 Shakespeare 的證據。雖然支持此「莎士比亞」的生平確據加在一起也不足兩頁。可信的資料顯示這位叫莎士比亞的人，只不過在「四川的佛愛聞」受過洗，卻不一定生在該地。父母都是大字不識的粗人，這位莎士比亞幼時是否進過當地的文法學校都成問題。唯一可以確定的就是他曾把妻兒拋下，獨自跑到倫敦去謀生活，而且在倫敦一住就住了二十多年。其間曾經在戲院中演過不重要的小角色，最後竟熬成了一個劇團的股東之一。晚年回到

「四川的佛愛聞」時已小有錢財，買下了一所相當漂亮的房子，最後的幾年成了一個好訟成性的商人。他在倫敦期間，他的妻兒曾靠告貸度日，莎士比亞發了小財之後卻拒絕償還，作風不能令人恭維。他死的時候沒有留下任何人寫的褒文、獎文、頌文、誄文一類對名人應有的稱頌，他同時代的人及他的家人也從沒有提過他曾遺留下任何著作。最奇特的是，在十七世紀英國人死前有立遺囑的習慣，那時候連一個普通的農民都會在遺囑裏附庸風雅地列上幾本遺留給後代的書籍。這個小商人的莎士比亞在一六一六年三月二十五日所立的遺囑中竟沒有列入一本書。著作等身的莎士比亞，如此輕視書籍的價值嗎？據大英百科全書載，有關「四川的佛愛聞」的莎士比亞與詩人戲劇家的莎士比亞混為同一人的傳說形成於十八世紀，那時候離莎士比亞的時代已過了一百多年了。

其實在形成此莎士比亞即彼莎士比亞傳說的同時，已經有人開始懷疑這位可能沒受過什麼教育，即使受過教育也一定不多的小人物，是否有能力寫得出三十八本才茂學豐的戲劇巨構，外加商籟體的詩作。特別是像這種出身低微的人物，如何通曉英國歷史及皇室宮廷生活的細節？因此當時已經有人提出莎劇的真正作者不是別人，而是出身劍橋鼎鼎大名的哲學家兼政客的培根（Francis Bacon, 1561-1626）爵士。到了十九世紀中葉，與培根同姓的美國人德里亞·撒特·培根（Delia Salter Bacon）寫了一本《揭開莎士比亞戲劇的哲學》（*Philosophy of the Plays of Shakespeare Unfolded*, 1857）的書，搜羅種種證據，證明培根是所有莎士比亞作品的真正作者。但是此一假說並沒有為專研伊麗莎白女王一世時代的文學及歷史的學者專家所接受。到了十九世紀末期，又有

一位叫做董乃力（Ignatius Donnelly, 1888），以拆密碼的方式來比較莎著與培根著作文體上的異同。但是因為二人文體上的類同處多為當時流行的一般文體，也很難據此即言出於一人之手。因此之故，莎士比亞同時的其他重要文人也有不少繼培根而後被後世學者疑為莎著的真正作者。其中最被看重的有當日的宮廷詩人愛德華・德威爾（Edward de Vere, 1550-1604）和探險兼著作家的瓦特・雷來（Walter Raleigh, 1552-1618）爵士。二人皆出身貴胄，前者生長在宮廷，後者曾被英王傑姆斯一世監禁十二載而終於處死，曾留下輝煌的詩篇和不少其他著作，包括一部聞名一時的世界史。要論才華和學識，這兩人比「四川的佛愛聞」的小商人更有可能寫得出文采豐贍的莎著。

此外，與莎士比亞同時的著名戲劇家馬爾洛（Christopher Marlowe, 1564-93）也曾被疑為莎著的真正作者。美國著名的劇評家加爾文・霍夫曼（Calvin Hoffman）在《莎士比亞其人之謀殺》（*Murder of the Man Who Was Shakespeare*, 1955）一書中，就認為馬爾洛並不曾死於一五九三年。霍夫曼認為馬氏其實在從該年起隱退，另以莎士比亞的筆名繼續從事戲劇著作。此一說法雖然也可言之成理，但亦苦於無確實的證據。

有趣的是主張小商人和小演員為莎著作者的多為英國學者，而主張莎著作者為貴胄學人的則多為美國學者。換一句話說，也就是美國人想盡了方法來找「四川的佛愛聞」的莎士比亞的麻煩，一心一意要否定他的著作權，而英國人不是充耳不聞，就是盡力保護該莎士比亞的地位。

最近一位美國人奧格班（Charlton Ogburn）的新著《神祕的維廉・莎士比亞》（*The Mysterious*

訂，即可更正。

這種解釋，不能說全無道理。對第二個問題，奧氏則認為莎著有些著作的日期有誤，只要重新校做為代言人和穩定政權的有力工具，因此無法使做為保皇黨的宮廷詩人德威爾以真名撰作戲劇。認為是由於政治上的原因。因為伊麗莎白一世時政情不穩定，宗教問題非常嚴重，英女王利用戲劇名，而以莎士比亞之名從事著作？二者何以有些莎著出現在德氏逝世之後？對第一個問題，奧氏跡象看來，德氏最有資格為莎著的真正作者。然而有兩個問題不易解答：一者德氏何以不具本的年薪，專門從事戲劇著作，到英國傑姆斯一世仍未廢除此年薪，直到德氏逝世為止。從這許多說明莎翁詩篇中所表現的對美女俊男的愛悅之情。第五，伊麗莎白女王曾頒予德氏每年一千英鎊（*Othello*）、《羅蜜歐與茱麗葉》（*Romeo and Juliet*）等劇的背景。第四，德氏有雙性戀的傾向，充分歐陸旅行，特別是義大利更為常到之處，這說明了《威尼斯商人》（*Merchant of Venice*）、《奧賽羅》雷特》（*Hamlet*）一劇中包洛紐斯（Polonius）一角上表現過。第三，德威爾喜愛旅遊，曾多次到即為貝爾來（Burleigh）公爵收養在宮中，以後即擔任伊麗莎白女王的護衛。這種關係在《哈姆識，又通曉英國歷史和宮廷生活，先天上具備了寫得出莎著的條件。第二，德威爾十二歲喪父後威爾為莎著原作者的有力證據。他說：第一，德氏生長在宮廷，學識豐富，肯定既有足夠的才全無確切的證據證明其與莎著有任何瓜葛，只憑名字的近似，則未免太牽強了。然後他再例舉德廷詩人德威爾。他先攻擊「四川的佛愛聞」的小商人小演員的莎士比亞既不可能寫得出莎著，又*William Shakespeare*, 1984）又揭開了此一論爭。奧氏竭力主張莎著的原作者為牛津第十七代伯爵宮

奧氏向傳統有力的挑戰，是他嘗試解答了所有傳統的維護者否認德威爾為莎著原作者的問題，但他對「四川的佛愛聞」的莎士比亞所提出的疑點，從未曾做過合理的解釋。不過傳統是具有絕大勢力的，幾個世紀以來，世人無不認定「四川的佛愛聞」的莎士比亞就是莎著的原作者。該人的畫像出現在所有的字典和戲劇著作中，塑像也到處可見。今日在「四川的佛愛聞」有莎氏的故居、有莎氏紀念堂和圖書館。每年在該地都有莎劇的戲劇節，且有專門以該地為根據地的莎劇團。現在如果完全推翻該小商人小演員的偉大地位，實在已經不是一個人的問題，而牽涉到無數的學者、專家、政客、商人、出版家、編輯、經紀人、劇團等等，更難辦的是要冒犯幾個世紀以來所形成的共識與習慣。

然而真理仍是人所最為喜悅的。為了真理，人們常甘願冒大不韙，甚至於捨身以赴在所不惜。這就是為什麼在似乎已成定案的問題前，仍有人再接再厲地勇往直前，非要追究出一個水落石出不可。

原載《聯合文學》第八期（一九八五年六月）

荒謬劇的先驅

——皮藍德婁

皮藍德婁（Luigi Pirandello, 1867-1936）生於一八六七年義大利的西西里島，在青少年時代可以說正逢歐洲寫實戲劇的興起和浪漫劇的日漸消沉。但是對具有浪漫氣質的義大利人而言，浪漫劇卻仍然廣受歡迎。到了二十世紀初期，法國和北歐的寫實主義作家早已揭露出人生中諸多不浪漫的情事，義大利人也開始對浪漫主義所涵蘊的世俗道德表現出不耐煩的態度。不同於寫實劇的盡量貼近日常生活，義大利的劇場颳起了一場「怪誕劇」（Teatro del Grottesco）的旋風，一方面繼承著早期義大利的「藝術喜劇」（commedia dell'arte）中某些喜謔的素質，另一方面也結合了藝術界的未來主義運動。像加瑞利（Luigi Chiarelli）於一九一四年推出的《面具與面》（La Maschera e il Volto）就一意在拆落浪漫劇習以為常的道德假面，揭露其中所隱蔽著的生活真相。加瑞利用的手段不是寫實主義的，而是傾向於對浪漫劇的怪誕諧仿，其中傀儡式的人物喚醒人們對「藝術喜劇」中的丑角 Arlecchino、Pulcinella 等的記憶。

這種《面具與面》的戲劇技巧也正是皮藍德婁為實現他的幻想所常採用的。皮藍德婁受過良

好教育，並一度擔任過文學教席。他的寫作從小說開始，中年以後才從事劇作。他真正感興趣的是人生中的「實象」與「幻覺」，在不停地質疑與詢問中使他更像是一個利用戲劇為媒介的哲學家。例如他的劇作《吉亞可米諾，想一想吧！》（*Pensaci Giacomino*, 1916）、《各是其是》（*Ciascuno al suo modo*, 1924）、《今夜我們即興》（*Qusta sera si recita a soggetto*, 1930）等，都環繞著「真實」與「幻象」，探詢著人生的意義。其中最著名的則是寫於一九二二年的《亨利第四》（*Enrico Quarto*，按：在「淡江西洋現代戲劇譯叢」中有中譯本）。此劇寫一個義大利貴族在一次化裝遊行中裝扮成德皇亨利第四（1050-1106），不幸受了他的情敵的暗算墜馬受傷，以致神志不清。從此他自以為自己就是德皇亨利第四。他的家人為了滿足他的幻想，雇人化裝成亨利第四的臣子、侍從和親眷等環繞著他。過了二十年瘋狂的歲月之後，最後的幾年他其實已經好轉，但覺得現實生活中充滿了卑劣的詭計，遠不如活在幻想中恬意，所以他仍然假裝瘋狂。心理醫生為了要治癒他的病，要求眾人繼續假扮。誰知在假戲真做中，亨利第四拔劍刺殺了他的情敵。他到底是清醒，還是瘋狂？反倒成了一個疑問。有什麼標準來判別真與幻呢？拿皮藍德婁自己的話來說：

一個人活著，看不見自己。如果把一個鏡子放在他的面前，並且使他看清了自己在生活中的行為，他或者對他自己的面貌感到驚奇，或者掉開眼光不看自己，不然就憤怒地唾棄自己的影子，甚或舉起拳頭把鏡子擊碎。總之，危機出現了。這種危機就是我的戲劇。

真實和面具之間的衝突，在他的劇作中，首先就是劇場的幻覺。出版於一九二一年的《六個尋找作者的劇中人》（*Sei personaggi in cerca d'autore*），最能顯示疑幻疑真的舞台形象，可以說是皮藍德婁的代表作。此劇中六個被作者拋棄的劇中人，因耐不住想要被棄置的落寞，自動找上一個正在排戲的導演，要求在舞台上自我呈現。這些劇中人物並不能代表真實，他們本身不過是劇場的產物罷了。他們無法提供一個具有說服力的生命，雖然只能呈現出一種戲劇性的幻覺，卻混淆了真實與幻象的界域，顯示出皮藍德婁對調度真幻之間的對立確是高手。當寫實劇通行歐美而表現主義戲劇甫出現不久的二○年代，這樣的一齣戲，的確令人耳目一新。這也是皮藍德婁至今仍在各地不時上演的一個劇目。

作者在原劇中已經聲明，此劇在演出的時候，可以根據各地不同的情境加以應景的即興改寫，例如一九五○年巴黎 Gallimard 出版社的法文版，就改成正由法國導演導戲的巴黎的舞台，其中有一個人物 Pace 太太操著西班牙腔的法語。美國演出的版本當然可以改成美國導演、美國演員和美國舞台。其中無法改動的是六個劇中人仍保留著義大利人的性格和服飾。一九九五年秋天 American Repertory Theatre 在台北國家劇院曾演出此劇，當然也產生了一個台北的演出版本。不過因為是由美國劇團用英語演出，所以這個台北版除了提到舞台在台北的國家劇院以外，並沒有加入任何「中國情調」，可以說跟美國版一般無二。那個 Pace 太太，據說因為演出的劇團缺少女角，而改成名叫顏敏里歐‧巴雄的男性拉丁裔皮條客。這個角色適合美國觀眾的口味，對台北的觀眾並無多大意義。

我大概對照一下原作，其中主要的情節和對話改動不大，改動最多的是原來導演說的話，有些分配給不同的演員去說了。在原作中本來安排正在排演皮藍德婁的另一個劇本發生的事，改成A.R.T.正在排演《麋鹿國王》（The King Stag）一劇時六個尋找作者的劇中人闖上了舞台。其實各種譯本中劇院正在排演的戲，根據各地的情況各不相同，對六個尋找作者劇中人的演出毫不發生影響。

這個版本由 A. R. T. 藝術總監羅博‧布魯斯汀（Robert Brustein）改編，國立藝術學院講師陳玲玲翻譯，提供給當代讀者又一個閱讀皮藍德婁的機會。

皮藍德婁的劇作具有強烈的實驗性，因此一九二五年他一度在羅馬創立了一家劇院（Teatro Odescalchi），預備來實驗他的劇作，特別是想建立一種即興表演的程式。可惜不久即因不堪虧累而關閉。

在劇作之外，皮藍德婁也寫過六部長篇小說和三百多篇短篇小說，其中有些成為他後來劇作的雛形。不過比較起來，他的劇作更受到推崇，並因此在他去世前兩年的一九三四年獲得諾貝爾文學獎。

從今天的角度來看，皮藍德婁的作品有幾點值得我們注意：一、是他的劇作雖然與寫實劇都是以反浪漫劇為目的，但與寫實劇又很為不同。他的時代約莫與表現主義戲劇與史詩劇場先後同時，已到了反寫實的時期，所以他所追求的人生真實，與易卜生（Henrik Ibsen）、契訶夫（Anton Chekhov）等寫實劇作家大異其趣。不幸的是他的作品個人風格特殊，可說是曲高和寡，乏人追

隨，以致未能形成流派。二、是他的劇作不但遠在沙特（Jean-Paul Sartre）、卡繆（Albert Camus）等存在主義作家以前帶有存在主義的氣息，而且也遠在尤乃斯柯（Eugène Ionesco）、貝克特（Samuel Beckett）等荒謬劇作家之前表現出人生荒謬的處境，他自己認為「生活是滑稽的悲劇」，與荒謬劇作者的觀點不謀而合，可說是荒謬劇的前驅。三、是《六個尋找作者的劇中人》一劇，寫在阿赫都（Antonin Artaud）大力提倡集體即興創作以前，已經明確地擺出集體即興創作的姿態，雖然此劇中搬演的即興表演是由皮藍德婁事先獨自寫定的，而非真正出於演員的即興演出，但是卻在集體即興方面發生一定的影響。

在戲劇史上，皮藍德婁如此獨特，實在令人難以忘記。

田納西‧維廉斯之死

田納西‧維廉斯（Tennessee Williams, 1914-83）是美國四、五〇年代的戲劇巨匠，於二月二十五日孤寂地死在紐約他晚年定居的一家旅店裏。死因不甚明顯，據說是窒息而死。

其劇作，像《玻璃動物園》（*The Glass Menagerie*, 1945）、《慾望街車》（*A Streetcar Named Desire*, 1947）、《夏日與煙》（*Summer and Smoke*, 1948）、《玫瑰紋身》（*The Rose Tattoo*, 1951）、《熱鐵屋頂上的貓》（*Cat on a Hot Tin Roof*, 1955）、《奧爾弗斯下凡》（*Orpheus Descending*, 1957）、《大蜥蜴之夜》（*Night of the Iguana*, 1962）等無不拍成了膾炙人口的電影。特別是《慾望街車》，給了四〇年代世界劇壇的衝擊很大。在一九五一年為伊利‧卡山（Elia Kazan）拍成電影，使當時初出茅廬的馬龍‧白蘭度（Marlon Brando）一舉成名，也使《亂世佳人》（*Gone With the Wind*）的女主角費雯‧麗（Vivien Leigh）因在此片中出色的演技奪得一座最佳演技獎；而該片也成為電影史上的名作，今日重看仍有餘味。

喜歡維廉斯作品的人，認為他是美國戲劇界繼奧尼爾（Eugene O'Neill）之後唯一可與阿瑟‧米勒（Arthur Miller）並列的巨匠。其作品充滿了激情與張力，使早期與同時的寫實劇、通俗劇

等無不黯然失色。不喜歡維廉斯作品的人則認為其專寫病態的人物心理、渲染不正常的人際關係。

憑心而論,維廉斯可說是繼承了由希臘悲劇以降,中經英國伊麗莎白女王一世的戲劇,直到易卜生(Henrik Ibsen)的這一大傳統的主流。在這一大傳統中,所謂正常的人物根本沒有上舞台的資格。舞台上的人物,不是性格怪謬、命運悲慘的英雄,就是暴徒與瘋人!在西方的傳統中對戲劇的社會功用有兩種並行而不悖的看法:一者認為戲劇乃人生的一面鏡子,如實地反映了人生與社會的面相。二者認為劇院乃演員與觀眾共同發洩情緒之處,積存於心的惡毒一經在戲院發洩,就可起淨化的作用,可以增進人與人間和睦相處的氣氛。

在田納西‧維廉斯的作品中,就呈現了一片扭曲了的人物的面相,直迫每個人內心中不敢輕易自視的暗角,逼真得教人不寒而慄。他的人物都好像對觀眾大叫:「來看看你自己的醜樣吧!你就是這樣的一種東西!」

一個醜陋的人一旦被人硬掐住脖子按到鏡子面前的時候,大概不外有兩種反應:一是不得不面對自我,二是回頭就是一拳,罵道:「這是他媽的誰呀?老子比這個漂亮多了!」前一種人活得勇敢、堅定,但痛苦;後一種人活得苟且、窩囊,卻快活!

對立的統一：荒謬永存！

——悼尤乃斯柯

尤乃斯柯（Eugène Ionesco）於今年三月二十八日去世了！

我心頭為之一震，可是並沒有悲哀的情緒。他已經活了八十二歲，而且根據我所了解的他的人生觀，比莊周還要曠達：生既然荒謬不經，死亡不過是荒謬的終結。

所以心頭不免一震，是因為他是我親自接觸過的一位作家。我一向對名人沒有特殊的渴慕，特別是名作家，經由作品了解遠勝於親炙。常常有這樣的經驗：受了文字的蠱惑，心生欽慕，及見其人，不免大失所望。原因是文字不帶體味，又可過濾掉個人性格上的種種偏嗜怪癖。所以我絕不專誠拜謁名人，除非是本有個人的情誼，或狹路相逢，則也毋庸逃避。

和尤乃斯柯的晤面可說是狹路相逢。一九八二年我正巧在倫敦大學休假，到大陸、香港和台灣做一些有關戲劇的研究。三月中到了台灣，恰巧尤乃斯柯訪台，於是被安排同座欣賞了魏子雲先生根據尤氏《椅子》（Les Chaises）一劇改編的國劇《席》，又承聯副之邀參加了「尤乃斯柯訪台座談會」。在座談會上，倒是交換了一些意見。

在我的記憶中，尤乃斯柯是個挺可愛的老頭兒。他的可愛處在於坦率直爽，有話必說，毫不掩飾。他對人生抱持著悲觀的看法，這一點他並不否認，並且說過真正的悲觀莫過於不准悲觀。他既有悲觀的自由，反倒活得很愉快，很積極。這方面他很像讓保羅‧沙特（Jean-Paul Sartre）。兩人都是真正身體力行的存在主義者。

尤氏與早生六年的貝克特（Samuel Beckett）都是荒謬劇的開創者，但二人的個性截然不同。貝克特是不合群的退隱者，不喜歡拋頭露面，不善言談，碰到記者或他人的提問總是一問三不知。尤乃斯柯恰恰相反，喜歡開會、演講、旅遊；不然，怎會來到遙遠的台灣？那正是因為他已跑遍了歐、美、中南美、日本等地，對台灣也不會放過，何況台灣的菜餚如此美味，台灣的聽眾又如此熱情！如果說貝克特冷肅寡言，尤乃斯柯則顯得親和且近於喋喋不休。在荒謬的前提下，多言與少語，豈不一樣無益？

然而兩人的言談並非全無益處，寡言的貝克特獲得諾貝爾文學獎，多言的尤乃斯柯選入法蘭西學院。大概法國的最高學術機構比較喜歡善言的人，諾貝爾文學獎則只管寫出的作品，不問作者的口才。更確切地說，貝克特的作品對了一批瑞典老頭的口味。

尤乃斯柯於一九一二年十一月二十六日生於羅馬尼亞的斯拉梯那（Slatina）。父親是羅馬尼亞人，母親是法國人，出生不久他的父母即遷往巴黎，所以他的母語是法語。長到十三歲，尤乃斯柯才又隨父母回到羅馬尼亞。由於他的法文背景，在後來進入羅京布加勒斯特大學時成為主修法文的學生。在校期間，他開始寫詩，也嘗試從事文學評論。有趣的是他先寫了一篇攻擊羅馬尼亞

當日三位著名作家的批評，嚴厲地指責他們思想狹隘，缺乏創意，然後又寫了一篇稱頌這三位作家的文章，把他們捧成思想開闊堪稱羅馬尼亞之光的大家。兩文同時發表，用以證明同一題材不同觀點的可能性以及對立的統一。

大學畢業後，尤乃斯柯先在布加勒斯特的一所中學教授法文，於一九三八年獲得一份政府的獎學金赴法撰寫一篇學術論文，題目是「包德萊以降法國詩中的罪惡與死亡」。到了法國以後，對這篇論文他竟隻字未寫，十年後卻搖身一變成為法國著名的劇作家。

尤乃斯柯自言他喜歡小說，也喜歡電影，唯獨討厭戲劇，誰料他竟執筆寫他最不喜歡的這一文類，也實在荒謬得矛盾，大概也是種對立的統一吧！

據說他開始撰寫劇本十分偶然。人已到了三十八歲的高齡（對寫作與學習而言），忽然想要學習英語。英語沒有學成，他說，卻從英語讀本上學到了一些平常輕易忽略了的真理，例如天花板在上、地板在下，一星期有七天之類。而英語課本中的人物斯密斯先生、斯密斯太太、女傭瑪麗、客人馬丁夫婦，都成了他的處女作《禿頭女高音》（*La cantatrice chauve*）中的人物。

一九五〇年五月《禿頭女高音》在巴黎的「夢遊者劇院」（Théâtre des Noctambules）上演後情況非常悽慘，不是使觀眾覺得不解和不滿，就是根本沒有觀眾，有時演員化好妝後可以立刻卸妝回家。只有少數的幾位劇評者為他鼓掌喝采。過了一年，此劇與尤乃斯柯第二個劇作《教訓》（*La leçon*）同時在只有五十個座位的「口袋劇院」（Théâtre de Poche）上演，竟一發不可遏止，至今演了四十來年不曾輟演，演期之長僅次於倫敦的《老鼠夾子》（*The Mousetrap*）一劇，可說是世

界演劇史上的一個異數。

當尤乃斯柯的戲劇開始出現的時候並沒有一定的名稱。劇評家勒馬赫尚（Jacques Lemarchand）稱之謂「探險劇」（théâtre d'aventure），戲劇理論家米雍（Paul-Louis Mignon）稱之謂「荒唐劇」（théâtre de dérisoire），尤乃斯柯自稱其作品，有時是「反戲劇」（anti-théâtre），有時是「悲鬧劇」（farce tragique），有時是「擬戲劇」（pseudo-drama）。直到一九六一年英國劇評家艾斯林（Martin Esslin）出版了《荒謬劇場》（The Theatre of the Absurd）一書，其中評論了貝克特、阿達莫夫（Arthur Adamov）、尤乃斯柯、惹奈（Jean Genet）等劇作家的作品，「荒謬劇」一詞才流傳開來，雖然當事的劇作家並不一定接受。

「荒謬」一詞，雖然常見於存在主義的論說中，艾斯林用在戲劇上的這個字，卻是採自卡繆（Albert Camus）的《西塞弗的神話》（Le Mythe de Sisyphe, 1942）一書。此書以「荒謬」概念通貫全書：除了以西塞弗的神話闡釋生存的荒謬處境外，也討論了荒謬的思辨，荒謬的人和荒謬的創造等觀念，所以說在存在主義的作家中卡繆是最明確最細緻地分析生存之荒謬的一位。荒謬劇其實就是一群以存在主義為思惟背景的作家的作品。其所以有別於先期的存在主義劇作，主要乃在於存在主義的劇作家，像沙特、卡繆等，是借了傳統戲劇的形式來申述存在之荒謬，而尤乃斯柯一輩的劇作家卻是另創出一種荒謬不經的形式來直接體現荒謬。

尤乃斯柯等人的戲所以在戲劇的發展中形成一次強烈的革命，因為他們在表現的方式上完全背離了戲劇的傳統。西方戲劇兩千年來一直遵循著亞里士多德在《詩學》（Poetics）中所釐定的三

段式結構（開始、中間、結尾），並重視情節、性格、思想、修辭等要素。荒謬劇在結構上常常有頭無尾、有尾無頭，或者無頭無尾。荒謬劇多半無情節可言，人物以符號代之，不必有性格。思想最好不像思想。至於修辭，過去的邏輯與美學標準一律失效。尤乃斯柯所致力表現的正是語言溝通的不可能以及語言的失序。他戲中的語言，符徵（signifiant）與符旨（signifié）常常是悖離的。因此荒謬劇不但意欲呈現人生的荒謬，同時表明「呈現」的方式也是荒謬的。

尤氏一生寫的多為短劇，像《禿頭女高音》、《教訓》、《椅子》、《責任的受害者》（Victimes du devoir）等，曾一演再演，可謂典型的荒謬劇。至於他的長劇，如《犀牛》（Rhinocéros）等，雖然上演率也不低，但是含有明顯的象徵意味，反倒溢出了荒謬劇無所指涉的意趣。

倘若我們提問：語言文字既沒有確定的意義，人與人間的溝通又不可能，為什麼還要寫作？如果你認為抓住了尤乃斯柯的要害，使他無言以對，你就錯了。我問過尤乃斯柯，在《禿頭女高音》一劇中既沒有禿頭，又沒有女高音，為何有這樣的劇名？他的答覆是：「正因為沒有禿頭，沒有女高音，所以才叫《禿頭女高音》！」同理，「正因為語言文字沒有確定的意義，人與人間的溝通又不可能，所以才要寫作！」我想尤乃斯柯一定這麼回答。這也是種對立的統一！

荒謬大師雖相繼棄世，荒謬卻永存世間！

一個時代的過去

阿達莫夫（Arthur Adamov）死於一九七〇年，讓‧惹奈（Jean Genet）死於一九八六年，貝克特（Samuel Beckett）死於一九八九年，今年尤乃斯柯（Eugène Ionesco）於三月二十八日逝世，荒謬劇的主要作家可說都已老成凋謝。從五〇年代興起，六〇年代席捲歐美劇壇的荒謬劇場，在流動不居的歷史中也成為翻過去的一頁了。

回顧西方戲劇的源流與發展，固然每個時代都有所興革變化，但是兩千年來沒有一次對戲劇的衝擊有荒謬劇這麼大、這麼徹底，這麼教人感到不可理喻！

荒謬劇的出現，使戲劇之為戲劇必須重新考慮。戲劇一向所秉持的要素，諸如情節、性格、思想、措辭等等，在荒謬劇中都不成其為必需的要件。荒謬劇似乎從形式到內容都在宣示一個訊息：人生既然是荒誕不經的，戲劇還有什麼必要的規範可循呢？因此，情節可以有頭無尾，有尾無頭，或無頭無尾，可以重複、跳躍，不遵守任何發展的規律。人物可以沒有背景、沒有姓名、沒有性格，甚至沒有年齡、性別，沒有面貌。語言不講句法，祛除邏輯，前言不搭後語，有言無義。思想似乎只在表明不必有思想！

倘若說荒謬劇真正沒有意義，怎會對觀者產生如此的震撼？又怎會成為二次大戰後西方劇壇的重要流派？事實上荒謬劇是有意義的，不但思想上以存在主義的哲學做為堅強的後盾，在形式上也開創了「喜悲劇」的新類型。荒謬劇其實乃以喜劇的手段，揭示出最深沉的人的悲劇處境。

在貝克特的《等待哥多》（ *En attendant Godot*）及《終局》（ *Fin de partie*）中，人物的言行舉止無不是喜劇化的，但呈現出來的意境卻是絕望——無可挽救的絕望！

不錯，從存在主義的觀點來看，人除了面對一己的存有外，沒有其他任何意義。這的確是一種不可救藥的悲觀主義。然而，倘若人生的真相正是如此，樂觀反倒是一種自欺的虛偽了。對存在主義者而言：悲觀並不是件壞事，正如尤乃斯柯所言：世間沒有比不准悲觀更為悲哀的事了。至於存在的價值，落在每一個存在個體的肩上，成為自我認知、自由抉擇的一份責任。這種處境，既嚴酷，又真實，所以尤乃斯柯嘗言：荒謬劇比寫實劇還要寫實！此言意味著荒謬劇所揭示的這種真切的人生處境，是前此寫實劇未能達到的。

荒謬劇固然成功地完成了這樣的貢獻，然而在形式上不斷的荒誕追求，譬如尤乃斯柯在《禿頭女高音》《 *La cantatrice chauve*》中對語言的摧毀，貝克特在《非我》（ *Not I*）中把人物簡化成一張口唇，在《呼吸》（ *Breath*）中製造的沒頭沒尾只有三十秒的場景，如此極端的手法，不能不說削弱了此一劇型往前發展的機運，使後期的荒謬劇作家，如奧比（ Edward Albee）、品特（ Harold Pinter）等人不得不又回轉頭來加強情節和人物的處理，否則荒謬劇到了最後不可避免地會走上自我否定的道路。

如果說荒謬劇的貢獻在於強使觀眾面對人生荒謬的處境，因而採用了戲劇的表達形式，那麼便沒有理由否定戲劇之所以成其為戲劇的要素。兩千年前亞里士多德所揭櫫的悲劇六大要素：情節、性格、思想、修辭、音樂、場面，每一樣在舞台上都有它的重要性。特別是劇中所使用的語言，無論荒謬劇作家多麼賣力地宣揚語言的無力，若不使用語言（哪怕是無力的語言），我們又何從戲劇地認知荒謬之為荒謬呢？

原載《表演藝術》第二十一期（一九九四年七月）

世界上最久的演出

今日，雖然戲劇遠不及電影的號召力大，但是保持世界上未曾中斷的最久演出紀錄的，仍是戲劇，而不是電影！

今年（一九九二年）十一月二十五日，在倫敦舉行了《老鼠夾子》（*The Mousetrap*）上演四十周年慶祝宴會，數百人躬逢其盛，英皇祝賀，首相致詞，認為是英國戲劇界的無上光榮。八十一歲的製作人桑德斯爵士說，這齣戲能演這麼久，連他自己也覺得詫異。

《老鼠夾子》是專寫罪案小說的英國女作家艾加莎・克莉絲蒂（Agatha Christie, 1891-1976）的作品。克莉絲蒂的罪案小說在歐美已經風行了幾十年，她的小說幾乎全以發生一樁命案始，幾經曲折，最後以揭露凶手而真相大白。這樣的小說竟會風靡數十年，迷倒了千萬個讀者，推究原因，第一大概是因為克莉絲蒂抓住了人們好奇與探索的心理。她的小說都絞盡腦汁來故佈疑陣，務必使讀者不讀到最後一頁不會猜到真凶是誰。第二是因為克莉絲蒂的文筆簡明、清澈而不失優雅，風格上又絕不會使人覺得蕪雜低俗，看她的小說只感到平易清爽之快。

克莉絲蒂的小說風行之後，改編成電影的不計其數，不過還沒有產生一部名片，在犯罪電影

這一類的成績上遠比不上希區考克（Alfred Hitchcock）的作品，反倒是根據她的小說改編的舞台劇上座率不惡，《老鼠夾子》至今已不停地演了四十年，共演出一萬一千六百五十一場（到一九九二年十一月二十五日的紀錄）。有三百八十七個演員曾先後飾演過劇中的八個人物。至今仍然是欲罷不能。開始只有五千英鎊的製作費，如今票房的收入已累積到兩千一百萬英鎊了，成為小資本製作而賺大錢的佳例。

《老鼠夾子》到底有什麼迷人之處？我自己目睹後，覺得實在是一個笑話，其中除了作者故佈疑陣的伎倆，不到最後一分鐘不揭露誰是真凶外，並無其他可取之處。謝幕時演員要求觀眾不要把謎底轉告親友，以免剝奪了親友觀賞此劇的興致。這句話成為該劇的宣傳口號。難道只憑這麼一句口號，就成為吸引觀眾的祕方嗎？

有人說製作人善用策略，譬如說不管多大金錢的誘惑，絕對不准此劇搬上紐約百老匯的舞台，以便使此劇成為倫敦市中心（West End）聖馬丁（St. Martin）劇院的專利。當初在此劇院一演而盛之後，製作人就把箭頭指向了每年大批湧入倫敦的外國遊客。遊客嘛，只求好玩，待到愈演愈盛之後，終於成為倫敦的一景，名列觀光手冊，以後不必另作宣傳，凡是來倫敦觀光的遊客，無不以一睹此劇為快。觀罷才知意外的平庸，然而好奇心總算獲得某種程度的滿足，也覺得值回票價了。

可見平庸的戲，也非沒有貢獻。世間深思明辨的人畢竟是少數，大多數的觀眾進場是為了打發一段不知如何打發的時光，並不苛求高深的哲理和偉大的藝術。特別是觀光客，更有肯花冤枉

錢的所謂「觀光心理」。因此只要滿足了觀光客的一點點好奇心，也居然演出如此可觀的成績來。

這件事發生在倫敦，不知是英國人深明此理？還是因為英國人總是比較幸運？

原載《表演藝術》第三期（一九九三年一月）

翻不出佛洛伊德手掌心的《戀馬狂》

彼得‧謝弗（Peter Shaffer）在當代英國的劇作家中並不是最有創意的一位，但不容諱言，卻是最成功的一位！

他的第一個舞台劇作《五指練習》（Five Finger Exercise）於一九五八年在英國倫敦上演獲得意外的成功。其實這只是一齣非常傳統的家庭問題劇，在表現的形式和關懷的主題上都不出易卜生（Henrik Ibsen）所開出的社會寫實劇的途徑。夫妻以及父母與子女之間的不和諧的關係，使外表看來祥和的一個中產者的家庭其實充滿了爆炸性的危機。為了緩和家庭成員之間的張力，母親引入一個德國青年來擔任女兒的家庭教師。誰知因此更加劇了具有同性戀傾向的兒子的騷動不安，使父子之間及母子之間的關係瀕臨破裂。一家人都因此遷怒於這個無辜的德國青年，最後竟迫使後者走上自毀之途。這個戲的成功，論者皆認為來自劇中人心理以及非常寫實的對話。倫敦上演後移師紐約，為作者贏得了劇評家獎，在美國的戲劇界是一種相當高的榮譽。

謝弗是個頭腦冷靜的作家，並未因一時的成功而鬆懈對戲劇的探索。他愈來愈進入舞台劇的情況，而且對東方戲劇的舞台效果也很感興趣。他偶然看到中國京劇中演員在燈光炫亮的舞台上

表演在黑暗中摸索的動作，因而寫出了一齣十分有趣的鬧劇《停電喜劇》（*Black Comedy*），其中演員就在光亮的舞台上假作處身在黑暗中。等到電力恢復時，舞台上卻突然黑暗，幕也就跟著落下了。

嗣後，謝弗幾部重要的作品，像《獵日記》（*The Royal Hunt of the Sun*, 1964）、《戀馬狂》（*Equus*, 1973）和《阿瑪迪斯》（*Amadeus*, 1979）都獲得巨大的商業成功，在大西洋兩岸連連得獎（包括《戀馬狂》獲得在美國聲譽卓著的最佳舞台劇本「東尼獎」），甚至成為美國的劇評者呼籲美國的劇作家學習的對象。

描寫莫札特之死的《阿瑪迪斯》拍成電影後雖說十分轟動，但若就舞台劇而論，使大西洋兩岸的劇評家爭相讚譽的劇作則首推《戀馬狂》。劇中的問題少年在噩夢中不斷呼叫的「EK」，其實是拉丁文的 Equus，就是「馬」。《戀馬狂》這個劇名是這次「表演工作坊」推出該劇時由中譯者楊世彭取的。這齣戲本可落入單純的心理劇的窠臼，其所以較一般的心理劇更為意深旨遠者，乃來自兩方面的成績：一是作者的言外之意，二是舞台的呈現方式。

作者自言，寫《戀馬狂》的原始動機來自一個聽來的故事。有一次作者跟一位朋友駕車經過一處鄉下的馬廄，這位朋友忽然告訴謝弗他聽人說幾年前這個馬廄裏發生過一件可怕的事：一個負責清洗馬廄的青年忽然抓狂，一夜間刺瞎了所有馬匹的眼睛。朋友所知不過如此，不到一分鐘就講完了，但謝弗說這個事件給他留下了深刻的印象。不幸的是講這件事的朋友數月後猝逝，使他失去了追尋的線索。但是這個可怕的事件漸漸在謝弗的心中生枝牽蔓，使他萌生了以自己的方

式來加以詮釋的衝動。除了暴行以外，其他諸如人物以及心理的發展，完全來自作者的杜撰。

故事的梗概如下……人到中年的心理醫生馬丁・戴沙特（Martin Dysart）一日受地方法官之請，負責治療一個戳瞎了六匹馬眼的青年阿倫・史壯（Alan Strang）的心理病，否則這個青年將會因此而判刑。戴沙特醫生於是展開了一系列的心理分析，包括以催眠術來使阿倫・史壯傾吐他的過去以及對阿倫・史壯的父母進行拜訪以了解其家庭狀況。在分析治療的過程中，戴沙特醫生漸漸了解到阿倫其實從小就酷愛馬匹。漸長以後，更將馬視為神祇，加以膜拜。裝有絡頭與嚼環的馬，在阿倫的眼中就如同身披鐐銬為人間受難的耶穌一樣神聖。後來無意中他獲得了一份在馬廄中清刷馬匹的工作，使他可以時常與馬為伴，真是喜出望外。他可以站在黑暗中與一匹他心愛的馬相偎依，如同對待情人一般。戴沙特醫生也同時發現阿倫父母的關係並不和諧，二人在信仰上頗有距離，對阿倫的教養也各持己見。特別是他們的性生活更不美滿，阿倫的父親竟偷偷光顧色情影院。經過種種曲折的探索，戴沙特醫生終於發現阿倫的一個祕密：就是他偷製了馬廄的鑰匙，在午夜時分偷了一匹馬出來，在曠野中裸騎狂奔，以達到性的高潮。對阿倫而言，既是一種生命奔放的狂喜，也是一種神聖的儀式。直到他受了一個同在馬廄中工作的女孩的引誘，在馬廄中偷食禁果，結果因為心理上感到眾馬的環伺而不舉，在沮喪和狂亂下，他才刺瞎了他所深愛的馬的雙目。

阿倫的暴行背後的心理因素經過心理醫生抽絲剝繭的釐析，脈絡分明，阿倫也因此而步入「正途」。但是對戴沙特醫生而言卻產生了另一種了悟。在內心中他實在深深地羨慕阿倫的內在精

神生活。阿倫曾經在一般人視為異常的行為中獲得了生之狂喜和綻放。反觀自己，人過中年的戴沙特醫生卻不但終日在倦怠中討生活，跟自己妻子的關係竟然也毫無熱情可言，他已經六年沒有吻過自己的妻子了！戴沙特醫生不免自問：生的意義何在？是狂喜而生，還是懺懺而死？他雖然治癒了阿倫，卻也同時格殺了阿倫最具創意的精神生命，把他改造成一個庸人。難道說這就是心理治療的意義嗎？

引用一段英國劇評家麥珂・畢令頓（Michael Billington）在一九七三年七月二十九日發表在英國《衛報》（*The Guardian*）上的劇評，他說：

彼得・謝弗的《馬》意外的好。正像《獵日記》與《贖罪之戰》，這也是一齣基於理性與本性相對峙的戲。亦如前二者，它的蘊意是說雖然有組織的信仰通常是基於神經的疾病，但是完全缺乏膜拜和信仰的生活最終也是貧瘠的……

此劇詰問的問題在於根除了一個人的心理病症和非常的行為，是否也同時拒斥了他們的人性呢？（譯文出自筆者）

也正是因為謝弗所加入的這一層意義使《戀馬狂》一劇產生了一個普通心理劇所難能達到的深刻的義涵。

我所以覺得謝弗仍缺乏創意，主要是因為謝弗這一隻孫猴子終未能跳出佛洛伊德（Sigmund Freud）的掌心。佛洛伊德本來就視人類的文明為人類壓抑的性心理的積澱結果，謝弗不但追隨佛洛伊德的心理分析，以兒童性心理發展為主調，而且全劇最後的意旨也不過在闡發佛氏的立論而已。深深浸染在佛氏理論中的今日的知識界在看了《戀馬狂》這樣的劇作之後，感覺跟自己的思路若合符節，難怪要大鼓其掌了。

但是不容諱言的，在戲劇表現的章法上這齣戲有其獨到之處。這是一齣不用實景的戲，舞台上的時空運用非常自由，只用一個方形的低欄杆和幾張活動的長凳就構成了諸多表演的空間。馬匹由演員來扮演，馬頭採用一種透空的面具，馬蹄也以鋼絲製成，只求神肖而不求形似。時間的流轉完全採取意識流的方式，想到哪裏就演到哪裏，三十五場戲一氣呵成。舞台上呈現的既有現實的場景，也有阿倫對過去的追述。尤其是對過去追述的部分，不單是如嫌犯般所做的模擬演出，而是場景如實的再現，包括不應該出現在心理醫生面前的人物，因此形成了一種虛實相輔的戲劇效果。

這種時空的自由流轉應該說是受了電影剪輯學的影響。有趣的是當《戀馬狂》一劇改拍成電影以後，所有虛的部分都落實了。馬匹自然是真馬，青年裸騎的夜奔也成為真正在曠野中馳騁的鏡頭，當然其他所有的空間都從無景而變成了實景。如此一來，電影反不及劇場的演出，為觀者預留著足以馳騁想像的空間。

此劇出版時，作者加了一個前言，說明於一九七三年在英國國家劇院初演時，擔任導演的約

翰‧戴斯特（John Dexter）在演出上貢獻不少創意，後來出版的劇本乃根據演出的修訂本而來，那麼今日所見劇中的技術描寫，可能有些也就是原始導演戴斯特的意見。

這次「表演工作坊」製作由楊世彭執導《戀馬狂》，主要仍是根據在倫敦和紐約演出的形式，未加更動，連馬頭面具的樣子幾乎也是一樣的，只是把幾場裸裎的戲改為半裸裎而已。

過去也有評者指出，謝弗的戲似乎都在處理父子之間的關係。《五指練習》中固然已有父子之間的緊張情節，在他最有名的三部戲《獵日記》、《戀馬狂》和《阿瑪迪斯》中寫的也都是一個年長的男人和一個青年的對立。在《獵日記》中，年長的西班牙將軍皮薩侯（Pizarro）囚禁了印加（Inca）人的年輕國王阿塔華爾巴（Atahuallpa）。瀕臨生命末日的皮薩侯暗羨著年輕國王的無限精力，很想救他，卻終於害死了後者。在《戀馬狂》中，已過中年的醫生戴沙特也在狂放的青年阿倫面前自嘆弗如，但終於把後者治療成跟自己一樣欠缺生命力的「正常人」。在《阿瑪迪斯》中，年長的薩里勒（Salieri）嫉妒死了年輕的莫札特的才華，名義上裝作是後者的保護者，卻不由自主地害死了莫札特。

年長的一方代表了經驗和文化，但是內在卻可怕的空虛而平庸。年少的一方代表的是不羈的野性、旺盛的生命力和天賦的才華，最後卻終敵不過平庸的長者的險詐而不得不夭折。這兩種力量也似乎在印證著尼采在論悲劇時所揭櫫的阿波羅（Apollo）和狄俄尼索斯（Dionysus）兩位神祇之間所蘊生的永恆的張力。

細析謝弗的劇作，其與傳統戲劇最大的差異是常常在人物配置上反賓為主。以上所提的三齣

戲中，在戲分上，年長的一方都凌駕年輕的一方而成為戲的主角。試以《戀馬狂》一劇而論，全部戲的動作和興趣的中心本應是阿倫・史壯。但只因為作者有意把問題的重心從阿倫移轉到戴沙特醫生的身上，所以一般演出，戴沙特反成為該劇的主角。然而作者所引導觀者的毋寧是向阿倫認同，換句話說阿倫才是《戀馬狂》一劇中的英雄，戴沙特不過扮演了阻礙英雄成功的反動力量。這樣反動的力量怎可做為中心角色呢？另外一個可能的解釋是在以上的各戲中，年輕的一方無不具有神賜的才質，他們所代表的是在人間無能實現的神意。年長一方的平庸與無助，才真正體現了「人」的特質。他們既是人，不免就有種種的缺陷，他們雖然不由自主地壓抑了人間的神性，但是留給自己的卻是無能解脫的痛苦。這種性質，在《阿瑪迪斯》中的薩里勒一角表現得特別清楚。因此年長的一方才是真正的受難英雄。在謝弗的戲中，英雄與反英雄幾乎是難以劃清的。

謝弗生於一九二六年，比之於同輩的英國劇作家，他是比較年長的一位。他比約翰・奧斯朋（John Osborne）長三歲，比哈若・品特（Harold Pinter）長四歲，比早逝的同性戀劇作家柔・奧爾頓（Joe Orton）長七歲，比新寫實劇作者阿爾諾・魏斯凱（Arnold Wesker）長六歲，比湯姆・斯陶巴爾（Tom Stoppard）長十一歲。若跟這些劇作家比較起來，謝弗的確是比較缺少創意的一位，但是毫無疑問，他是最成功的一位。他的戲上演的時間最久，得到的獎項最多，不論是舞台還是改編成電影，票房價值也最高。他在大西洋兩岸都得到令其他劇作家不勝豔羨的榮譽，特別是美國的劇評家和觀眾，對謝弗更是一心傾倒。有人說美國的觀眾只能接受到像謝弗那樣的程度的。

度，比他更有創意的作品，反倒不易理解了。

台灣的觀眾是否會像美國的觀眾一樣熱情地接受謝弗的作品呢？證之於《戀馬狂》一劇的上座率不若「表演工作坊」以前演出的劇目，可見中國觀眾與謝弗這種富於宗教及受難心理的題材之間似乎仍有一段距離。

原載《聯合文學》第十卷第八期（一九九四年六月）

馬歇‧馬叟無聲勝有聲

啞劇（或稱默劇）是一種古老的藝術，近代反倒沒落了。直到馬歇‧馬叟（Marcel Marceau）的出現，一生專注地貢獻在啞劇藝術上，才重新振起啞劇的聲威。今日各國的啞劇表演團體蓬勃而起，蔚然成風，可以說是馬叟以本身高度的藝術表現示範之功。

馬叟生於一九二三年，今年算來已六十九歲了。多年前他本已聲言要退休，如今竟然又再度演出，大概是由於各國觀眾的熱情，使他欲罷不能吧！

他在一篇文章中談到他首次巡迴演出，是在義大利的名城威尼斯和翡冷翠等地的街頭，正是畢普（Bip）一角成形之時，可以想見他當時是受了風靡一時的卓別林（Charles Chaplin）的電影的影響，才創造出一個類似查理的人物。

卓別林在銀幕上的查理，是一個定型了的人物，無論在什麼影片中，都以同一副面目出現。查理雖然不是演啞劇，但在有聲電影出現以前，所有的對話都只能以字幕顯示，所以卓別林也給人一種演啞劇的印象。等到有聲電影出現，卓別林反倒失去了昔日的風光，觀眾無法認同張口說話的查理。馬叟的畢普就是一個近似查理的人物，服裝體態、舉止行動，都有幾分像，好像是查

理的兒子。馬叟也並不諱言「畢普」這個人物是受了卓別林的影響而產生的，不同的是卓別林只在銀幕上出現，馬叟的畢普只在舞台上出現，總算是各不相擾的兩種藝術領域。但無論如何，馬叟的畢普啞劇（Bip Mimes）太過近似卓別林的表演方式，使人覺得創造力不足。

我更為欣賞馬叟的「基調啞劇」（Style Mimes）。這類節目具有另一種風格，為了與畢普的風格區別起見，我把它譯作「基調啞劇」。在表演這類啞劇時，與畢普的服裝不同，形態上更近似法國十九世紀啞劇表演者德比厚（Jean-Gaspard Deburau）所創造的皮耶侯（Pierrot）那個角色。皮耶侯面色蒼白，穿白衣，是一個患著單相思的憂鬱青年。馬叟基調啞劇的造型，也是臉塗白粉，白衣，只是不像皮耶侯那麼憂鬱罷了。如果說馬叟在「畢普啞劇」中表演的是畢普這個人物，那麼在「基調啞劇」中他表演的是他自己的啞劇，也就是說不通過另外一個人物，直接以他的舞台形象演出。在他這一部分的劇目中，包括基本的啞劇動作如〈走路〉、〈樓梯〉、〈風箏〉等和有情節的段落如〈面具製造者〉、〈扒手的惡夢〉、〈世界之創造〉等。

當然，啞劇的情節都是很簡單的，重要的在演員的表演，這也是啞劇所以有別於普通的舞台劇之處。如果說西方的舞台劇重在劇作中的情節和人物以及所涵蘊的人生哲理，是作家的劇場，那麼以演員表演為主的啞劇更接近東方的戲劇，就是演員的劇場了。

以馬叟而言，他兼具創造者和表演者的雙重身分，所有節目都是他自創自演的。馬叟高矮適中，身材健韌，動靜之間都經過了精心的設計。舉手投足，從無虛發。緩急之處，極富節奏感。他的動作，正如一個成熟的舞者，看來全出自然，實則皆由苦練而來。

馬叟嘗言：「我的藝術的微妙處，乃在使具體的抽象，使可見的不可見，使不可見的可見。」可算是深深體味啞劇的旨趣了。

一個人的獨角戲能夠在整晚的演出中，吸引住所有觀眾的注意力，不是件簡單的事。馬叟的成功處，是他把啞劇的藝術提升到一種具有風格的美感呈現，足以統攝住觀者的藝術心靈，使人覺得真正是「此時無聲勝有聲」了。

六十九歲的年齡，有些動作恐怕演來比較吃力了。這次的演出，可能是馬叟退休前的告別之作，台灣的觀眾應該把握這最後一次的眼福。

原載《中國時報》（一九九二年七月二十八日）

馬歇・馬叟的謝幕演出

七十五歲高齡的馬歇・馬叟（Marcel Marceau）應新象文教基金會之邀，將率領十二位全世界頂尖的啞劇演員，第四次，也是最後一次來台演出。雖然馬叟抱了在舞台上鞠躬盡瘁，死而後已的決心，但是人總不能不向老邁低頭，八十歲一過，恐難以再在舞台上隨意地跳動翻滾了。這就是為什麼，我們不能期望在這次演出之後，在馬叟的有生之年，再在台灣看得到他親自現身的另一次演出。

馬叟雖然是法國人，卻是世界級的藝人，經常周遊列國。在我留法的七年中，只有一九六四年他曾在巴黎演出，不幸錯過了。第一次看馬歇・馬叟的表演是一九八〇年八月在倫敦的 Sadler's Wells 戲院，一見之後，即深深地為馬叟的啞劇藝術所吸引。不想三年後又在台灣巧遇馬叟，而且湊巧在新象舉行的記者會上做了他的臨時翻譯。同時帶兒子伊夫看了他的演出，他優美的啞劇動作成為伊夫長達數年模仿的對象。第三次是他第二度來台，到台南演出時，我特別陪伴我的母親前去觀賞，是我母親逝世前記憶深刻的一次饗宴。第四次則是他第三度來台，在觀賞了他的演出後，到後台做短暫的晤談，並贈送他拙作《東方戲劇・西方戲劇》一冊，其中收有評論他的一

篇文章和他的照片。在短暫的人生中能有四度相逢，可說是有緣了。

馬叟師承法國的名劇人查理‧杜蘭（Charles Dulin）和默劇表演家伊田‧德珂如（Etienne Decroux），與法國當代的名演員、導演和劇團領班讓路易‧巴侯（Jean-Louis Barrault）是師兄弟。馬叟可說是青出於藍，在他的表演生涯中把啞劇藝術推到前所未有的高峰。在舞台演出之外，他還拍了六部影片、二十多部電視短片，編了好多本兒童讀物。同時他也是一位不錯的畫家。自從在法國政府的資助下，在巴黎成立了「國際啞劇學校」，專門訓練從各國慕名而來的啞劇演員，他又身兼啞劇教育家之職。但是這許多工作並沒有影響他繼續不斷的創作和馬不停蹄的巡迴演出。十幾年中，他來台灣四次，足見他在各國巡迴演出的頻繁了。

以往，馬叟的演出節目單有兩個組成部分：一是「基調啞劇」（Style Mimes），二是「畢普啞劇」（Bip Mimes）。前者沒有固定的人物，都是馬叟個人根據不同的主題和情境的獨腳戲；後者以畢普為中心，也就是馬叟必須扮演名叫畢普的那個類似卓別林造型的人物。

卓別林對馬叟的啞劇表演技藝有巨大的影響，特別凸顯在畢普的造型上，這一點馬叟曾一再申述。其實，在卓別林以外，馬叟也深受默片時代美國另一個有冷面笑匠之稱的喜劇演員巴斯特‧基頓（Buster Keaton）的影響。

這次來台的演出，除了馬氏節目單上經常有的「基調啞劇」和「畢普啞劇」外，在台北的國家劇院特別演出去年在巴黎皮爾卡登劇院首演的《帽子奇遇記》，這是一部向卓別林致敬的作品。故事發生在一、二次世界大戰期間的倫敦，主人公喬那森跟他的帽子之間發生了一段奇妙的

經歷。喬那森被他的帽子愛上了，以致無法擺脫帽子，最後竟以身殉。馬叟擔任編、導，並親自飾喬那森一角，其他角色則由他的弟子分飾。以往都是馬叟一人演獨腳戲，這回是馬叟劇團很少見的集體演出，定有另一番面貌，讓我們拭目以待吧！

原載《民生報》（一九九八年九月）

從「荒謬劇場」到「荒唐劇場」

觀察西方文化，常會發現每隔十年總會有些新事物產生，而每隔三十年（一代人）則不免會有新思潮、新風格的變動。這一方面表明西方人不肯墨守成規，另一方面也說明了他們旺盛的創發力。

在戲劇方面也不例外，上世紀中期開始的寫實主義與反寫實的挑釁。諸如象徵主義、表現主義、超現實主義、史詩劇場等從上世紀末到本世紀初，都採取超越寫實主義的姿態，一波波地展現著各自的風采。二次世界大戰後五〇年代初期崛起的荒謬劇，更發揮了革命性的作用，震撼了西方的劇壇。同時萌發的殘酷劇場，借鑑東方劇場之長，企圖動搖西方長達兩千年的「作家劇場」的傳統，對西方的當代劇場諸如貧窮劇場、生活劇場、環境劇場等產生了莫大的影響。

過去在文化領域中引領風騷的多半是歐洲國家，美國雖然地大物博，人口眾多，財力豐厚，但在新思潮、新藝術上不免相形見拙，不得不唯歐陸的馬首是瞻。例如以上所舉的象徵主義、超現實主義、荒謬劇場、殘酷劇場等均由法國開其端，表現主義、史詩劇場則發源於德國，貧窮劇場為波蘭人所首倡，只有生活劇場和環境劇場產自美國。但後者終為美國扳回一城，再加上美國

已有的劇作家諸如奧尼爾（Eugene O'Neill）、懷爾德（Thornton Wilder）、田納西・維廉斯（Tennessee Williams）、阿瑟・米勒（Arthur Miller）、奧比（Edward Albee）等的成就，使我們對美國未來的發展不能小覷。

以其雄厚的經濟力、發達的科技、普及的教育，美國在表演藝術上可說是後來居上。紐約百老匯的眾多劇院吸引了不少歐洲的菁英，好萊塢更是執世界電影業之牛耳，故美國自也具有引領風騷的資格。如今果然不負眾望，繼荒謬劇場而後，在美國終於形成了一個土生土長的新流派，稱作「荒唐劇場」（Theatre of the Ridiculous）。

什麼是「荒唐劇場」呢？據美國的《表演藝術雜誌》（Performing Arts Journal）主編苞妮・馬冉卡（Bonnie Marranca）言，「荒唐劇場」是一種以表演自居的採取諧仿古典文學形式或重構美式大眾娛樂的戲劇結構，用以對政治的、性的、心理的、文化的範疇加以無政府主義式的摧毀。它跟美國的俗文化、大眾傳播是一致的。如果紐約市長可以扮作瑪麗蓮・夢露去參加宴會（其翻版是台北市長扮作麥可・傑克森），如果美國總統可以在辦公室中對白宮的女實習生脫褲，還有什麼不可以在舞台上做的呢？因此「荒唐劇場」是道地的美國土生土長的做戲方式。它形似低俗，但是也有些長處，譬如說它致力於破壞「藝術以及高尚口味的迷

它不像荒謬劇場以存在主義思想為基礎，也不帶荒謬劇中的悲劇氣息。它的嬉鬧傾向，倒是為傳統的丑角提供了新的版本。它跟美國的俗文化、大眾傳播是一致的。它的表徵是忸怩作態、矯揉造作、異性裝扮、奇形怪狀，以達到浮誇的視覺效果。像荒謬劇場似地，它的來源也可以上溯到奧佛來德・傑瑞（Alfred Jarry）的荒誕劇作《烏布王》（Ubu Roi），但

思，揭露性與權力的關係，視藝術為一種娛樂的源泉，而非促進社會進步的載體。在態度上荒唐劇作家是玩世不恭的，因為他們的世界毋寧脫離了實證主義，把世界看作是建立在虛象之上的無所繫泊的短暫空間，飄泊在一個永遠不斷膨脹著的幻覺的黑洞中。此一流派的代表作家有傑克·斯密斯（Jack Smith）、若納德·塔沃（Ronald Tavel）、查理·陸德蘭（Charles Ludlam）、肯乃斯·白納德（Kenneth Bernard）等。

正像「荒謬劇場」開始時並無一定名稱，直到一九六一年馬丁·艾斯林（Martin Esslin）的《荒謬劇場》（The Theatre of the Absurd）一書出版，才將尤乃斯柯（Eugène Ionesco）、貝克特（Samuel Beckett）等人的劇作定名為「荒謬」，馬冉卡和達斯孤樸塔（Gautam Dasgupta）也仿艾斯林之例，於一九七九年出版了一本《荒唐劇場》（Theatre of the Ridiculous），企圖把傑克·斯密斯在外的以上三人的劇作定名為「荒唐」，此一論說已引起了一些注意。一九九八年的擴大增訂版，改由約翰霍普金斯大學出版社出版，加上了斯密斯的作品，而且放在第一位，可見對他的重視。至於「荒唐劇場」是否會像當日「荒謬劇場」似地形成一陣風潮而進入戲劇史的主流，端視以上所舉的劇作家的作品是否有足夠的深度和廣度，以及在批評界和觀眾間所引起的反響而定。

根據以上的描述，如果我們來檢視最近幾年台灣那些貼上「後現代」標籤的小劇場的演出（特別是留美歸來的年輕人的作品），實在也不乏「荒唐劇場」的影響，只不過未用「荒唐」之名而已。當後現代劇場泛指一些難以定位或命名的前衛演出，令人感到迷惑的時候，「荒唐劇場」至少是一種易於定位或命名的後現代現象。

馬森著作目錄

一、學術論著及一般評論

《莊子書錄》，台北：台灣師範大學國文研究所集刊，第二期，一九五八年。

《世說新語研究》，台北：台灣師範大學國文研究所，一九五九年。

《馬森戲劇論集》，台北：爾雅出版社，一九八五年九月。

《文化・社會・生活》，台北：圓神出版社，一九八六年一月。

《東西看》，台北：圓神出版社，一九八六年九月。

《電影・中國・夢》，台北：時報出版公司，一九八七年六月。

《中國民主政制的前途》，台北：圓神出版社，一九八八年七月。

馬森、邱燮友等著《國學常識》，台北：東大圖書公司，一九八九年九月。

《繭式文化與文化突破》，台北：聯經出版社，一九九〇年一月。

《當代戲劇》，台北：時報文化出版社，一九九一年四月。

《中國現代戲劇的兩度西潮》，台南：文化生活新知出版社，一九九一年七月。

《東方戲劇‧西方戲劇》（《馬森戲劇論集》增訂版），台南：文化生活新知出版社，一九九二年九月。

《西潮下的中國現代戲劇》（《中國現代戲劇的兩度西潮》修訂版），台北：書林出版公司，一九九四年十月。

《戲劇──造夢的藝術》（戲劇評論），台北：麥田出版社，二〇〇〇年十一月。

《燦爛的星空──現當代小說的主潮》，台北：聯合文學出版社，一九九七年十一月。

馬森、邱燮友、皮述民、楊昌年等著《二十世紀中國新文學史》，板橋：駱駝出版社，一九九七年八月。

《文學的魅惑》（文學評論），台北：麥田出版社，二〇〇二年四月。

《台灣戲劇──從現代到後現代》，台北：佛光人文社會學院，二〇〇二年六月。

《中國現代戲劇的兩度西潮》再修訂版，台北：聯合文學出版社，二〇〇六年十二月。

〈台灣實驗戲劇〉，收在張仲年主編《中國實驗戲劇》，上海人民初版社，二〇〇九年一月，頁一九二─二三五。

二、小說創作

馬森、李歐梵《康橋踏尋徐志摩的蹤徑》，台北：環宇出版社，一九七○年。

《法國社會素描》，香港：大學生活社，一九七二年十月。

《生活在瓶中》（加收部分《法國社會素描》），台北：四季出版社，一九七八年四月。

《孤絕》，台北：聯經出版社，一九七九年九月，一九八六年五月第四版改新版。

《夜遊》，台北：爾雅出版社，一九八四年一月。

《北京的故事》，台北：時報出版公司，一九八四年五月，一九八六年七月第三版改新版。

《海鷗》，台北：爾雅出版社，一九八四年五月。

《生活在瓶中》，台北：爾雅出版社，一九八四年十一月。

《巴黎的故事》（《法國社會素描》新版），台北：爾雅出版社，一九八七年十月。

《孤絕》（加收《生活在瓶中》），北京：人民文學，一九九二年二月。

《巴黎的故事》，台南：文化生活新知出版社，一九九二年二月。

《夜遊》，台南：文化生活新知出版社，一九九二年九月。

《M的旅程》，台北：時報出版公司，一九九四年三月（紅小說二六）。

《北京的故事》，台北：時報出版公司，一九九四年四月（新版、紅小說二七）。

《孤絕》，台北：麥田出版社，二〇〇〇年八月。

《夜遊》，台北：九歌出版社，二〇〇〇年十二月。

《夜遊》（典藏版）台北：九歌出版社，二〇〇四年七月十日。

《巴黎的故事》，台北：印刻出版社，二〇〇六年四月。

《生活在瓶中》，台北：印刻出版社，二〇〇六年四月。

《府城的故事》，台北：印刻出版社，二〇〇八年五月。

三、劇本創作

《西冷橋》（電影劇本），寫於一九五七年，未拍製。

《飛去的蝴蝶》（獨幕劇），寫於一九五八年，未發表。

《父親》（三幕），寫於一九五九年，未發表。

《人生的禮物》（電影劇本），寫於一九六二年，一九六三年於巴黎拍製。

《蒼蠅與蚊子》（獨幕劇），寫於一九六七年，發表於一九六八年冬《歐洲雜誌》第九期。

《一碗涼粥》（獨幕劇），寫於一九六七年，發表於一九七七年七月《現代文學》復刊第一期。

《獅子》（獨幕劇），寫於一九六八年，發表於一九六九年十二月五日《大眾日報》「戲劇

專刊」。

《弱者》（一幕二場劇），寫於一九六八年，發表於一九七〇年一月七日《大眾日報》「戲劇專刊」。

《蛙戲》（獨幕劇），寫於一九六九年，發表於一九七〇年二月十四日《大眾日報》「戲劇專刊」。

《野鵓鴿》（獨幕劇），寫於一九七〇年，發表於一九七〇年三月四日《大眾日報》「戲劇專刊」。

《朝聖者》（獨幕劇），寫於一九七〇年，發表於一九七〇年四月八日《大眾日報》「戲劇專刊」。

《在大蟒的肚裡》（獨幕劇），寫於一九七二年，發表於一九七六年十二月三|四日《中國時報》「人間副刊」，並收在王友輝、郭強生主編《戲劇讀本》，台北二魚文化，頁三六六|三七九。

《花與劍》（二場劇），寫於一九七六年，未發表，收入一九七八年《馬森獨幕劇集》；並選入一九八九《中華現代文學大系》（戲劇卷壹），台北九歌出版社，頁一〇七|一三五；一九九三年十一月北京《新劇本》第六期（總第六十期）「93中國小劇場戲劇展暨國際研討會作品專號」轉載，頁十九|廿六；一九九七年英譯本收入Contemporary

Chinese Drama, translated by Prof. David Pollard, Hong Kong, Oxford university Press, pp. 253-374。

《馬森獨幕劇集》，台北：聯經出版社，一九七八年二月（收進《一碗涼粥》、《獅子》、《蒼蠅與蚊子》、《弱者》、《蛙戲》、《野鵓鴿》、《朝聖者》、《在大蟒的肚裡》、《花與劍》等九劇）。

《腳色》（獨幕劇），寫於一九八〇年，發表於一九八〇年十一月《幼獅文藝》三二三期「戲劇專號」。

《進城》（獨幕劇），寫於一九八二年，發表於一九八二年七月廿二日《聯合報》副刊。

《腳色》，台北：聯經出版社，一九八七年十月（《馬森獨幕劇集》增補版，增收進《腳色》、《進城》，共十一劇）。

《腳色——馬森獨幕劇集》，台北：書林出版社，一九九六年三月。

《美麗華酒女救風塵》（十二場歌劇），寫於一九九〇年，發表於一九九〇年十月《聯合文學》七二期，游昌發譜曲。

《我們都是金光黨》（十場劇），寫於一九九五年，發表於一九九六年六月《聯合文學》一四〇期。

《我們都是金光黨／美麗華酒女救風塵》，台北：書林出版社，一九九七年五月。

《陽台》（二場劇），寫於二〇〇一年，發表於二〇〇一年六月《中外文學》三十卷第一期。

《窗外風景》（四圖景），寫於二〇〇一年五月，發表於二〇〇一年七月《聯合文學》二〇一期。

《蛙戲》（十場歌舞劇），寫於二〇〇二年初，台南人劇團於二〇〇二年五月及七月在台南市、台南縣和高雄市演出六場，尚未出書。

《雞腳與鴨掌》（一齣與政治無關的政治喜劇），寫於二〇〇七年末，二〇〇九年三月發表於《印刻文學生活誌》。

《馬森戲劇精選集》（收入《窗外風景》、《陽台》、《我們都是金光黨》、《雞腳與鴨掌》、歌舞劇版《蛙戲》、話劇版《蛙戲》及徐錦成〈馬森近期戲劇〉、陳美美〈馬森「腳色理論」析論〉兩文），台北：新地文學出版社，二〇一〇年三月。

四、散文創作

《在樹林裏放風箏》，台北：爾雅出版社，一九八六年九月。

《墨西哥憶往》，台北：圓神出版社，一九八七年八月。

《墨西哥憶往》，香港：盲人協會，一九八八年（盲人點字書及錄音帶）。

《大陸啊！我的困惑》，台北：聯經出版社，一九八八年七月。

《愛的學習》，台南：文化生活新知出版社，一九九一年三月（《在樹林裏放風箏》新版）。

《馬森作品選集》，台南：台南市立文化中心，一九九五年四月。

《追尋時光的根》，台北：九歌出版社，一九九九年五月。

《東亞的泥土與歐洲的天空》，台北：聯合文學出版社，二〇〇六年九月。

《維成四紀》，台北：聯合文學出版社，二〇〇七年三月。

《旅者的心情》，上海人民出版社，二〇〇九年一月。

五、翻譯作品

馬森、熊好蘭合譯《當代最佳英文小說》導讀一（用筆名飛揚），台南：文化生活新知出版社，一九九一年七月。

馬森、熊好蘭合譯《當代最佳英文小說》導讀二（用筆名飛揚），台南：文化生活新知出版社，一九九一年十月。

《小王子》（原著：法國‧聖德士修百里，譯者用筆名飛揚），台南：文化生活新知出版社，一九九一年十二月。

《小王子》，台北：聯合文學，二〇〇〇年十一月。

六、編選作品

《七十三年短篇小說選》，台北：爾雅出版社，一九八五年四月。

《樹與女——當代世界短篇小說選（第三集）》，台北：爾雅出版社，一九八八年十一月。

馬森、趙毅衡合編《潮來的時候——台灣及海外作家新潮小說選》，台南：文化生活新知出版社，一九九二年九月。

馬森、趙毅衡合編《弄潮兒——中國大陸作家新潮小說選》，台南：文化生活新知出版社，一九九二年九月。

馬森主編，「現當代名家作品精選」系列（包括胡適、魯迅、郁達夫、周作人、茅盾、丁西林、沈從文、徐志摩、丁玲、老舍、林海音、朱西甯、陳若曦、洛夫等的選集），台北：駱駝出版社，一九九八年六月。

馬森主編《中華現代文學大系一九八九──二○○三·小說卷》，台北：九歌出版社，二○○三年十月。

七、外文著作

1963 *L'Industrie cinémathographique chinoise après la sconde guèrre mondiale*（論文），

Institut des Hautes Études Cinémathographiques, Paris.

1965 "Évolution des caractères chinois"，*Sang Neuf*（Les Cahiers de l'École Alsacienne, Paris），No.11,pp.21-24.

1968 "Lu Xun, iniciador de la literatura china moderna"，*Estudio Orientales*, El Colegio de Mexico, Vol.III,No.3,pp.255-274.

1970 "Mao Tse-tung y la literatura:teoria y practica"，*Estudios Orientales*, Vol.V,No.1,pp.20-37.

1971 La literatura china moderna y la revolucion"，*Revista de Universitad de Mexico*, Vol. XXVI, No.1, pp.15-24.

"Problems in Teaching Chinese at El Colegio de Mexico"，*Journal of the Chinese Language Teachers Association in North America*, Vol.VI, No.1, pp.23-29.

La casa de los Liu y otros cuentos（劉家的故事及其他故事），El Colegio de Mexico, Mexico, 125p.

1977 *The Rural People's Commune 一千九六五-65: A Model of Social and Economic Development*（Dissertation of Ph.D. of Philosophy at University of British Columbia, Canada).

1979 "Water Conservancy of the Gufengtai People's Commune in Shandong"（25-28 May，

The Annual Conference of Association for Asian Studies).

1981 "Kuo-ch'ing Tu: *Li Ho* (Twayne's World Series), Boston, Twayne Publishers, 1979", *Bulletin of SOAS*, University of London, Vol. XLIV, Part 3, pp.617-618.

"The Drowning of an Old Cat and Other Stories, by Hwang Chun-ming (translated by Howard Goldblatt), Bloomington, Indiana University Press,1980", *The China Quarterly*, 88, Dec., pp.707-08.

1982 "Jeanette L. Faurot (ed.): *Chinese fiction from Taiwan: Critical Perspectives*, Bloomington: Indiana University Press, 1980", *Bulletin of the SOAS*, Unversity of London, Vol. XLV, Part 2, pp.383-384.

"Martine Vellette-Hémery: Yuan Hongdao (1568-1610): théorie et pratique littéraires, Paris, Collège de France, Institut des Hautes Études Chinoises, 1982", Bulletin of the SOAS, Unversity of London, Vol. XLV, Part 2, p.385.

1983 "Nancy Ing (ed.): *Winter Plum: Contemporary Chinese Fiction*, Taipei, Chinese Nationals Center,1982", *The China Quarterly*,?, pp.584-585.

1986 "*Contemporary Chinese Literature: An Anthology of Post-Mao Fiction and Poetry*, edited with an Introduction by Michael S. Duke for the Bulletin of Concerned Asian

Scholars, New York and London, M. E. Sharpe Inc., 1985", *The China Quarterly,?,* pp.51-53.

1987 "L'Ane du père Wang", *Aujourd'hui la Chine,* No.44, pp.54-56.

1988 "Duanmu Hongliang: *The Sea of Earth,* Shanghai, Shenghuo shudian, 1938", *A Selective Guide to Chinese Literature 1900-1949,* Vol.1 The Novel, edited by Milena Dolezelova-Velingerova, E. J. Brill, Leiden • New York, KØbenhavn Köln, pp.73-74.

"Li Jieren: *Ripples on Dead Water,* Shanghai, Zhong hua shuju, 1936", *A Selective Guide to Chinese Literature 1900-1949,* Vol.1, The Novel, edited by Milena Dolezelova-Velingerova, E. J. Brill, Leiden • New York, KØbenhavn Köln, pp.116-118.

"Li Jieren: *The Great Wave,* Shanghai, Zhong hua shuju, 1937", *A Selective Guide to Chinese Literature 1900-1949,* Vol.1, The Novel, edited by Milena Dolezelova-Velingerova, E. J. Brill, Leiden • New York, KØbenhavn Köln, pp.118-121.

"Li Jieren: *The Good Family,* Shanghai, Zhonghua shuju, 1947", *A Selective Guide to Chinese Literature 1900-1949,* Vol.2, The Short Story, edited by Zbigniew Slupski, E. J. Brill, Leiden • New York, KØbenhavn Köln, pp.99-101. \

"Shi Tuo: *Sketches Gathered at My Native Place,* Shanghai, Wenhua shenghuo chu

banshee, 1937", *A Selective Guide to Chinese Literature 1900-1949*, Vol.2, The Short Story, edited by Zbigniew Slupski, E. J. Brill, Leiden • New York, KØbenhavn Köln, pp.178-181

"Wang Luyan: *Selected Works by Wang Luyan*, Shanghai, Wanxiang shuwu, 1936", *A Selective Guide to Chinese Literature 1900-1949*, Vol.2, The Short Story, edited by Zbigniew Slupski, E. J. Brill, Leiden • New York, KØbenhavn Köln, pp.190-192.

1989 "Father Wang's Donkey" (translated by Michael Bullock)，*PRISM International*, Canada, Vol.27, No.2, pp.8-12.

"The Theatre of the Absurd in Mainland China: Gao Xingjian's *The Bus Stop*", *Issues & Studies*, National Chengchi University, Vol.25, No.8, pp.138-148.

1990 "The Celestial Fish" (translated by Michael Bullock)，*PRISM International*, Canada, January 一九九〇, Vol.28, No.2, pp.34-38.

"The Anguish of a Red Rose" (translated by Michael Bullock)，*MATRIX* (Toronto, Canada)，Fall 一九九〇, No.32, pp.44-48.

"Cao Yu: *Metamorphosis*, Chongqing, Wenhua shenghuo chubanshe, 1941", *A Selective Guide to Chinese Literature 1900-1949*, Vol.4, The Drama, edited by Bernd Eberstein, E.

J. Brill, Leiden • New York, KØbenhavn Köln, pp.63-65.

"Lao She and Song Zhidi: *The Nation Above All*, Shanghai Xinfeng chubanshe, 1945", *A Selective Guide to Chinese Literature 1900-1949*, Vol.4, The Drama, edited by Bernd Eberstein, E. J. Brill, Leiden • New York, KØbenhavn Köln, pp.164-167.

"Yuan Jun: *The Model Teacher for Ten Thousand Generations*, Shanghai, Wenhua shenghuo chubanshe, 1945", *A Selective Guide to Chinese Literature 1900-1949*, Vol.4, The Drama, edited by Bernd Eberstein, E. J. Brill, Leiden • New York, KØbenhavn Köln, pp.323-326.

1991 "The Theatre of the Absurd in Mainland China: Kao Hsing-chien's *The Bus Stop*" in Bih-jaw Lin (ed.), *Post-Mao Sociopolitical Changes in Mainland China: The Literary Perspective*, Institute of International Relations, National Chengchi University, Taipei, pp.139-148.

"Thought on the Current Literary Scene", *Rendition* (A Chinese-English Translation Magazine), Nos.35 & 36, Spring & Autumn 一九九一, pp.290-293.

1997 *Flower and Sword* (Play translated by David E. Pollard) in Martha P.Y. Cheung & C.C. Lai (ed.), *Contemporary Chinese Drama*, Hong Kong, Oxford University Press, pp.353-

劇編——洛峰的藝流

374.

2001 "The Theatre of the Absurd in China: Gao Xingjian's *Bus-Stop*" in Kwok-kan Tam (ed.), *Soul of Chaos: Critical Perspectives on Gao Xingjian*, Hong Kong, The Chinese University Press, pp.77-88.

2006 二月，《中國戲劇年鑑》（《中國戲劇家協會》轉載文字，見美國紐約，〈戲譯本〉），選譯。

乙、高行健劇本劇目（寫作年以先後）

十月，襲喜糊體：《車站——劇本一部演出前的各種設想》，台北：聯合文學，二○○三年。

十二月，《車站》（演藝學院演出），台北：高行健文學再版，二○○四年。

戲劇──浮華的假面／虛偽

美學藝術類　PH0028

戲劇
——造夢的藝術

作　　者 / 馬　森
主　　編 / 楊宗翰
責任編輯 / 孫偉迪
圖文排版 / 張慧雯
封面設計 / 陳佩蓉

發 行 人 / 宋政坤
法律顧問 / 毛國樑　律師
印製出版 / 秀威資訊科技股份有限公司
　　　　　114台北市內湖區瑞光路76巷65號1樓
　　　　　電話：+886-2-2796-3638　傳真：+886-2-2796-1377
　　　　　http://www.showwe.com.tw
劃撥帳號 / 19563868　戶名：秀威資訊科技股份有限公司
　　　　　讀者服務信箱：service@showwe.com.tw
展售門市 / 國家書店（松江門市）
　　　　　104台北市中山區松江路209號1樓
　　　　　電話：+886-2-2518-0207　傳真：+886-2-2518-0778
網路訂購 / 秀威網路書店：http://www.bodbooks.tw
　　　　　國家網路書店：http://www.govbooks.com.tw
圖書經銷 / 紅螞蟻圖書有限公司
　　　　　114台北市內湖區舊宗路二段121巷28、32號4樓
　　　　　電話：+886-2-2795-3656　傳真：+886-2-2795-4100

2010年12月BOD一版
定價：360元
版權所有　翻印必究
本書如有缺頁、破損或裝訂錯誤，請寄回更換

國家圖書館出版品預行編目

戲劇：造夢的藝術 / 馬森著. -- 一版. -- 臺北
市：秀威資訊科技, 2010.12
　　面；　公分. -- (美學藝術類；PH0028)
BOD版
ISBN 978-986-221-583-8(平裝)

1. 當代戲劇　2. 劇評　3. 文集

980.7　　　　　　　　　　　　99016255

讀者回函卡

感謝您購買本書，為提升服務品質，請填妥以下資料，將讀者回函卡直接寄回或傳真本公司，收到您的寶貴意見後，我們會收藏記錄及檢討，謝謝！

如您需要了解本公司最新出版書目、購書優惠或企劃活動，歡迎您上網查詢或下載相關資料：http:// www.showwe.com.tw

您購買的書名：_____

出生日期：_____年_____月_____日

學歷：□高中 (含) 以下　　□大專　　□研究所 (含) 以上

職業：□製造業　□金融業　□資訊業　□軍警　□傳播業　□自由業
　　　□服務業　□公務員　□教職　　□學生　□家管　　□其它_____

購書地點：□網路書店　□實體書店　□書展　□郵購　□贈閱　□其他

您從何得知本書的消息？

　□網路書店　□實體書店　□網路搜尋　□電子報　□書訊　□雜誌
　□傳播媒體　□親友推薦　□網站推薦　□部落格　□其他_____

您對本書的評價：(請填代號　1.非常滿意　2.滿意　3.尚可　4.再改進)

　封面設計____　版面編排____　內容____　文／譯筆____　價格____

讀完書後您覺得：

　□很有收穫　□有收穫　□收穫不多　□沒收穫

對我們的建議：_____

11466
台北市內湖區瑞光路 76 巷 65 號 1 樓

秀威資訊科技股份有限公司　　　收

BOD 數位出版事業部

..

（請沿線對折寄回，謝謝！）

姓　　名：_____　年齡：_____　性別：☐女　☐男

郵遞區號：☐☐☐☐☐

地　　址：_____

聯絡電話：(日) _____ (夜) _____

E - m a i l：_____